DU MÊME AUTEUR

Les Projets primitifs pour la basilique de Saint-Pierre de Rome, par Bramante, Raphael Sanzio, Fra Giocondo, les San Gallo. Paris, Baudry, 1875-1880. 1 volume de texte et un atlas grand in-folio.

Cento disegni di architettura, d'ornato e di figure di Fra Giovanni Giocondo. Paris, Baudry, 1882, in-8º.

Documents inédits sur les Thermes d'Agrippa, le Panthéon et les Thermes de Dioclétien. Paris, Baudry, 1883.

Leonardo da Vinci as architect. Londres, Sampson Low, 1883, in-4º.

Raffaello studiato come architetto. Milan, Hœpli, 1884, grand in-folio.

Die Architektur der Renaissance in Toscana. Munich, 1re livraison, 1885.

BIBLIOTHÈQUE INTERNATIONALE DE L'ART

LES DU CERCEAU

LEUR VIE ET LEUR ŒUVRE

ÉDITION TIRÉE A 500 EXEMPLAIRES

PARIS. — IMPRIMERIE DE L'ART
E. MÉNARD ET J. AUGRY, 41, RUE DE LA VICTOIRE

BIBLIOTHÈQUE INTERNATIONALE DE L'ART
Sous la direction de M. EUGÈNE MÜNTZ

LES
DU CERCEAU

LEUR VIE ET LEUR OEUVRE

D'APRÈS DE NOUVELLES RECHERCHES

PAR

Le Baron HENRY DE GEYMÜLLER

Architecte, Membre honoraire et correspondant de l'Institut royal des Architectes britanniques
Correspondant de l'Institut de France.

Ouvrage accompagné de 137 Gravures dans le texte et de 4 Planches hors texte
pour la majeure partie inédites.

LIBRAIRIE DE L'ART

PARIS
JULES ROUAM, ÉDITEUR
29, CITÉ D'ANTIN, 29

LONDRES
GILBERT WOOD & C°
175, STRAND, 175

1887
Droits de traduction et de reproduction réservés.

DÉDIÉ

A LA MÉMOIRE DE MON CHER ET VÉNÉRÉ AMI

LE PROFESSEUR

THOMAS LEVERTON DONALDSON

ANCIEN PRÉSIDENT DE L'INSTITUT ROYAL

DES ARCHITECTES BRITANNIQUES

MEMBRE ASSOCIÉ DE L'INSTITUT DE FRANCE

PRÉFACE

'ÉTUDE de la vie et de l'œuvre de Jacques Androuet Du Cerceau, travail qui occupe la majeure partie de ce volume, nous a forcé non seulement d'invoquer à tout instant le souvenir de l'Italie et de quelques-uns de ses grands artistes; elle a aussi mis en relief l'ardeur avec laquelle Du Cerceau s'efforça de propager dans sa patrie les formes de la Renaissance italienne, au travers desquelles le XVIe siècle entrevoyait l'Antiquité classique ; elle a, en outre, révélé le plan arrêté d'après lequel procédait le célèbre architecte français. Ces résultats pourraient aisément exposer et l'entreprise de Du Cerceau et notre livre à une critique reposant sur un véritable malentendu et que nous voudrions désarmer d'avance.

Il s'est produit, en effet, dans ces dernières années un courant d'opinion en France, en Belgique, en Hollande, et sans doute ailleurs encore, de tout point hostile à cette ingérence de l'art italien au XVIe siècle, comme ayant été funeste au développement des qualités de l'art national dans ces différents pays.

Nous sympathisons vivement avec les sentiments qui ont inspiré cette manière de voir ; nous admettons volontiers que ses représentants tracent peut-être à l'art contemporain la véritable voie à suivre ; nous déplorons toutes les manifestations d'une corruption qui ne régnait pas uniquement au sud des Alpes et à laquelle les œuvres d'art postérieures à 1520 durent avant tout leur cachet profane, au lieu de la beauté pure et radieuse, née de révélations célestes. Nous reconnaissons pleinement l'infériorité des monuments de la Renaissance française comparés aux monuments gothiques sous le rapport de la complète unité organique du style. Nous confessons enfin que l'ornementation, malgré un goût recherché et des aptitudes étonnantes, respire moins la fraîcheur printanière de la flore ornementale indigène de l'époque précédente en France, revêt moins de cette véritable beauté simple, mais complète, reflet de la perfection divine, apanage des meilleures œuvres de la Renaissance italienne.

Mais, ces concessions faites, nous sommes convaincu que l'introduction des formes, et en partie des principes de l'art italien, pouvait seule alors apporter les éléments nécessaires à un nouveau développement de l'art dans les pays gallo-germaniques, et nous croyons que, malgré toutes les imperfections signalées, cette introduction a eu son côté salutaire et indispensable.

Ne serait-ce pas à des effets latents de la première civilisation latine des Gallo-Romains, joints à des dispositions de race, que la France a dû de mieux s'assimiler certains côtés de l'art italien et doit encore sa supériorité dans la plupart des branches de l'Art ? Et, si tel est le cas, ne devient-il pas souverainement injuste de reprocher aux Du Cerceau, aux Pierre Lescot, aux Philibert Delorme et aux Jean Bullant leur enthousiasme pour l'art nouveau, leurs efforts pour mettre leur pays à même d'y exceller en s'appropriant l'esprit et les principes de leurs voisins. Bien mieux que nous, ces maîtres avaient l'instinct sûr de ce qui avait manqué à l'architecture et aux arts du Moyen-Age, le sentiment net de ce qui ne pouvait leur être apporté que du Midi, et d'un peuple qui avait ressuscité, en les animant d'une vie nouvelle et différente, les principes immortels de l'art antique. N'arrive-t-il pas

souvent dans l'histoire, et c'était le cas alors, que la continuité du progrès s'opère par l'alternance des influences?

Après cette justification du rôle de Jacques Androuet Du Cerceau l'Ancien, justification qui me tenait à cœur, il me reste le devoir agréable d'exprimer ma gratitude la plus sincère aux artistes, aux savants et aux amateurs, sans le concours bienveillant desquels il m'eût été impossible d'accomplir ce travail.

Ce sont en première ligne deux architectes, MM. Destailleur et Lesoufaché, et un amateur distingué, M. Foulc, à Paris, possesseurs des collections probablement les plus complètes de l'œuvre gravé et dessiné d'Androuet, qui, dans des conversations fréquentes et par la communication si libérale de leurs collections, m'ont fourni des renseignements et des documents inappréciables et m'ont permis d'enrichir ce volume d'un grand nombre de figures inédites. J'exprime également ma reconnaissance au Cabinet des Estampes, à Paris, dans la personne de mon oncle, le vicomte Henri Delaborde, puis dans celle de son successeur dans la conservation du département, M. Georges Duplessis, et de M. Raffet. Leur concours constant, les facilités qu'ils m'ont accordées ont grandement facilité mes recherches.

Sans la libéralité de la Bibliothèque royale de Munich, sans la prévenance de son secrétaire, M. Guillaume Meyer, actuellement professeur à Gœttingue, mon travail aurait été privé d'éléments fondamentaux. Je remercie, aussi, M. Lichtwark, bibliothécaire du Musée des Arts décoratifs, à Berlin, des renseignements fournis sur le Recueil de Dessins L, et enfin M. le pasteur La Roche, conservateur du Cabinet des Estampes, à Bâle, d'avoir pu reproduire ici une pièce unique, la figure 5.

Si pour terminer je réclame l'indulgence du lecteur sur plus d'un point que j'aurais voulu préciser davantage, j'ose espérer du moins que les renseignements nouveaux sur un grand nombre de sujets, ainsi que la description entreprise, pour la première fois, de nombreux recueils de Dessins, donneront à cette étude un intérêt réel. Je souhaite également que la preuve définitive que Du Cerceau l'Ancien a été l'inventeur de projets considérables, que les renseignements

importants sur des monuments célèbres de l'art italien, que l'illustration enfin de ce volume, au moyen de nombreuses figures, en grande partie inédites, puissent devenir le point de départ d'autres découvertes concernant la grande époque de la Renaissance des arts au xve et au xvie siècle.

<p style="text-align:right">Henry de Geymüller.</p>

Champitet-sous-Lausanne, 2 novembre 1886.

LES DU CERCEAU

CHAPITRE PREMIER

Jacques Androuet Du Cerceau. — Origines parisiennes de la famille.
Voyage de l'artiste en Italie.

L ne sera pas inutile de constater, au début même de ce volume, l'opportunité du présent travail, le but que nous nous proposons et les conditions dans lesquelles nous avons été obligé de nous renfermer pour pouvoir l'atteindre.

Le nom de Jacques Androuet Du Cerceau, par sa célébrité, ne le cède à celui d'aucun autre artiste de la Renaissance française. Parmi les statues qui décorent le nouveau Louvre, c'est la sienne et celle de Jean Goujon qui ont reçu la place d'honneur.

Ne semble-t-il pas qu'une réputation pareille doive reposer sur des services précis qui la motivent pleinement? C'est précisément le contraire qui a lieu; en veut-on les preuves :

Voici comment, il y a vingt-cinq ans, l'un des savants qui ont le plus contribué à éclaircir ce sujet intéressant commençait la notice biographique, consacrée aux Du Cerceau : « S'ils comptent parmi les architectes de la Renaissance dont on a le plus fréquemment parlé, les Androuet Du Cerceau ont, en revanche, plus que tous les autres peut-être, donné lieu à des récits faux et absurdes. Ils sont encore tellement mal connus que, pour presque tout le monde, le nom de Du Cerceau n'éveille que l'idée d'un seul homme, de l'auteur du livre des *Plus*

excellents bâtiments de France. C'est lui qui, d'après une foule d'écrivains, né vers 1515, aurait bâti le Pont-Neuf, l'hôtel de Bellegarde et même celui de Bretonvilliers ; d'où il faut conclure, ce dont on ne s'est jamais avisé, qu'il aurait vécu près d'un siècle et demi[1]. »

Après avoir signalé avec tant de justesse ces anomalies, Berty est tombé dans l'excès opposé ; d'abord il est allé jusqu'à douter que Du Cerceau ait été architecte, ensuite il modifie son opinion et admet qu'il a pu construire. « Toutefois on ne connaît que l'église de Montargis, un triste édifice, il faut l'avouer, dont il ait authentiquement donné les plans. »

Trois ans plus tard, un architecte et un collectionneur éminent, M. Destailleur, dans une biographie où il a cherché avant tout à ne citer que des faits bien établis, a écrit ce qui suit : « Ses ouvrages (ses publications) surtout lui avaient probablement fait obtenir le titre d'architecte du roi, titre plus honorifique que réel, et qui se bornait à lui faire toucher une pension ; j'ai en vain cherché la preuve d'une construction importante élevée par Androuet. »

Fallait-il accepter désormais de tels jugements comme définitifs ? Nous avouerons qu'il n'y a pas un an encore nous étions parfois assez enclin à le faire. En parcourant avec M. Destailleur des recueils de dessins originaux de Jacques Androuet, il nous était arrivé, en présence de telle ou telle composition bizarre, de nous demander d'un commun accord si Du Cerceau avait vraiment pu être architecte. Le témoignage d'un duc de Nevers, contemporain de Jacques Androuet et de son fils Baptiste, est cependant bien formel : « Le dict Du Cerceau, qui estoit un jeune garçon, fils de Du Cerceau, bourgeois de Montargis, *lequel a esté des plus grands architectes de nostre France.* »

Si, au point de vue de l'œuvre architecturale, la question se posait ainsi, celle qui touchait à l'existence même de tel des Du Cerceau n'était pas entièrement élucidée. Si Callet avait remis en lumière l'existence de Baptiste Du Cerceau, et MM. C. Read et Berty successivement celle des Jacques, des Jean Du Cerceau et d'autres membres de la famille, auxquels Jal à son tour ajoutait quelques nouveaux

1. Berty, *les Grands Architectes français de la Renaissance*; Paris, 1860, page 91.

CHAPITRE PREMIER

noms, ce dernier auteur, en cherchant à apporter plus de précision, arriva à émettre une hypothèse qui forme le digne pendant de l'imbroglio créé par l'excellent Vasari, quand de Bramantino Suardi, élève de Bramante d'Urbin, il créa un personnage imaginaire, Bramante l'Ancien, de Milan, dont il fit le maître de ce dernier. Car, cinq ans après les travaux de Berty, trois ans après ceux de M. Destailleur, Jal espérait trouver une issue à la confusion inextricable dans laquelle il se croyait engagé, en soumettant « à la critique des habiles » l'idée que Baptiste pouvait avoir été le père de son propre père, Jacques Androuet Ier. Heureusement, Jal a exposé avec tant de loyauté les perplexités qui l'amenèrent à un résultat pareil, que l'on ne songe pas même à lui en faire un reproche.

Si nous citons de pareils faits, c'est d'abord pour nettement dessiner la situation, et ensuite afin de réclamer à notre tour l'indulgence pour le présent travail.

On ne possède aucun renseignement certain sur les parents de Jacques Androuet du Cerceau. Dans un passage souvent cité, et que nous reproduirons une fois de plus, parce qu'il nous donne aussi la version la plus autorisée sur le lieu de sa naissance : Paris, La Croix du Maine rapporte sur son nom une version qui paraît exacte : « Jacques Androuet, *Parisien,* surnommé du Cerceau, qui est à dire Cercle, lequel nom il a retenu pour avoir un cerceau pendu à sa maison, pour la remarquer, et y servir d'enseigne (ce que je dis en passant, pour ceux qui ignoreroyent la cause de ce surnom) [1]. »

En effet, dans son *Livre des Instruments mathématiques* pour lequel Androuet avait fait les gravures, Jacques Besson le nomme aussi *maître Jacques Androuet, dict du Cerceau;* sur le titre du *Livre de Grotesques,* dédié, en 1566, à Renée de France, l'artiste s'intitule lui-même Androuet dict du Cerceau, et enfin, dans une liste des pensionnaires du roi Henri III, reproduite ci-après [2], on rencontre les noms de Jacques Androuet dict Cerceau, et de Baptiste Androuet dict Cerceau.

1. *Bibliothèque française,* éd. de 1584, page 1783.
2. Chapitre VI, à l'occasion de Charleval.

Si dans les titres de ses autres ouvrages le « dict » est supprimé, c'est peut-être que Jacques Androuet considérait son surnom comme suffisamment explicite, ou bien encore comme faisant déjà partie intégrante du nom d'Androuet.

Quant à l'époque de la naissance d'Androuet, nos recherches confirment, en la précisant davantage, la date mise en avant par MM. Berty et Destailleur, date qui variait entre 1510 et 1515. Les études faites par Du Cerceau en Italie avant 1533 montrent que, dans aucun cas, il n'a pu naître après 1510 ou 1512 [1].

Dans l'état actuel de nos connaissances, et grâce à quelques documents nouveaux qui seront décrits ici pour la première fois d'une manière détaillée, c'est à Rome que nous devons nous transporter pour voir Du Cerceau émerger de l'obscurité profonde qui enveloppe les dix-huit ou vingt premières années de son existence. Au moment où la question de l'influence italienne sur la Renaissance française attire l'attention du public cultivé et forme l'objet de recherches ardentes de la part de plusieurs savants distingués, il nous semble que ce fait ne saurait manquer de valeur, et contribuera à éclairer plus d'un point de cette question si discutée. Si les Philibert Delorme et les Jean Bullant nous parlent eux-mêmes de leur séjour en Italie, il n'en est pas ainsi de tous les maîtres de cette époque et nous sommes obligés, sous ce rapport, d'attendre parfois longtemps les preuves écrites de faits que les œuvres nous faisaient pressentir. Hier à peine, notre savant confrère à la Société des Antiquaires, M. de Montaiglon, nous montrait Jean Goujon passant les dernières années de sa vie en Italie [2]; aujourd'hui, c'est un autre artiste français, dont le nom n'est guère moins illustre, que nous allons voir débuter dans ce pays qui a le privilège de faire revivre de génération en génération l'exclamation du vieux poète : *Hæc est Italia Diis sacra.*

On n'avait jusqu'ici aucune preuve certaine du séjour de Jacques Androuet Du Cerceau en Italie. Il semble même que l'on ne se soit

1. Voyez page 13.
2. *Gazette des Beaux-Arts,* novembre 1884 et janvier 1885.

CHAPITRE PREMIER

guère préoccupé de savoir s'il y était allé ou non. Callet père, il est vrai, parle de deux périodes d'exil que Jacques aurait passées à Turin, à la fin de sa carrière, et va même jusqu'à le faire mourir dans cette ville[1]. Mais, sans compter que les assertions de cet auteur ne méritent confiance que si elles sont confirmées par celles d'autres écrivains plus judicieux (ce qui n'a nullement lieu dans ce cas-ci), il y aurait une différence très considérable, au point de vue de l'influence exercée, entre un séjour en Italie au début ou dans la première moitié de la vie d'un artiste, et un séjour à la fin de sa carrière.

M. Destailleur aussi, et ce point est plus important, est disposé à admettre un séjour de Du Cerceau au delà des Alpes. Se fondant sur le témoignage d'un écrivain du siècle dernier et sur ses propres observations, il nous a confirmé à plusieurs reprises l'opinion qu'il avait émise à ce sujet quand il écrivait : « Le même auteur (d'Argenville[2]) dit positivement qu'Androuet fut au nombre des architectes français qui, à la faveur du cardinal d'Armagnac, allèrent en Italie se perfectionner par l'étude des antiquités ; quoique d'Argenville ne cite aucune pièce à l'appui de son assertion, ce voyage paraît probable, car toutes les premières productions d'Androuet se rapportent aux monuments antiques restés encore debout à Rome[3]. »

De notre côté, le vif intérêt suscité en nous par les œuvres de Jacques Androuet père, dès que nous les eûmes entrevues, résulta de la conviction produite par elles, que nécessairement Du Cerceau avait eu connaissance de documents italiens de la plus haute importance, généralement considérés comme perdus et que nous recherchions depuis longtemps, sans avoir pu jusqu'ici retrouver autre chose que des fragments incomplets. Nous citerons tout particulièrement les projets de Bramante pour Saint-Pierre de Rome, ceux composés pour le Vatican peut-être, ou pour d'autres monuments importants dont avait été chargé ce maître incomparable et malgré tout encore si peu connu. Cette constatation seule toutefois ne nous obligeait pas nécessairement

1. *Notice historique sur la vie artistique et les ouvrages de quelques architectes français*, p. 90 et 97.
2. *Vie des fameux architectes*; Paris, 1787, tome I^{er}, page 317.
3. *Notices sur quelques artistes français*, page 18 ; réimprimé dans le *Recueil d'estampes relatives à l'ornementation des appartements*, tome I^{er}, page 6.

à admettre que Du Cerceau eût franchi en personne les Alpes. En effet, nos travaux sur les architectes italiens de la Renaissance nous avaient fourni bien des preuves de la fréquence des études que ceux-ci faisaient d'après les dessins, croquis, relevés ou modèles exécutés par leurs camarades, leurs maîtres, ou par des architectes d'une ou de plusieurs générations antérieures[1]. Nous admettions donc que Du Cerceau ait pu avoir également connaissance des projets de Bramante, en France même, grâce à des fragments originaux apportés par les Serlio[2], les Primatice, les Rosso et d'autres, ou grâce à des études faites par des artistes italiens ou français d'après ces originaux.

Le voyage de Du Cerceau en Italie, bien que très probable en lui-même, demeurait donc problématique, et ce n'est que tout récemment que des documents inédits nous ont permis d'établir d'une manière

1. Nous avons cité plusieurs exemples de ces faits dans notre travail sur *Quelques œuvres des Da Sangallo*. (*Mémoires de la Société nationale des Antiquaires de France*, année 1885, page 222.)

M. Destailleur abonde dans notre sens quand il écrit : « Avant 1789, nos artistes avaient des moyens d'étudier qui ne se trouvent plus aujourd'hui ; sans parler des monuments, des objets d'art, maintenant détruits ou dispersés, il existait beaucoup de familles d'artistes chez lesquelles se transmettaient, de père en fils, avec des traditions précieuses, des collections de dessins, de livres, qui leur permettaient d'étudier avec fruit les époques antérieures. » (Préface aux *Notices sur quelques artistes français*.) Ajoutons que, là où il n'y avait pas de famille pour recueillir les dessins du maître, plusieurs générations d'élèves s'acquittaient parfois de ce soin, aussi pieux qu'utile pour l'histoire de l'art. Lomazzo, par exemple, nous cite quelles sont les mains par lesquelles passa successivement le traité de Bramante sur *le Cheval*, dont nous aurons peut-être l'occasion de reparler.

2. Pour se rendre compte de la multiplicité des circonstances qui auraient pu faire connaître en France les compositions de Bramante, il suffit de songer aux suivantes :

On sait que Serlio avait hérité d'une partie des papiers de Baldassarre Peruzzi, qui, ainsi que nous l'avons démontré (*les Projets primitifs pour Saint-Pierre de Rome*, pages 157-160), avait été, dès le début, l'un des principaux dessinateurs de Bramante à « l'agence des Travaux de Saint-Pierre », comme l'on dirait aujourd'hui ; qu'Antonio da Sangallo, le jeune, auquel Peruzzi fut adjoint plus tard dans la direction des travaux de la basilique Vaticane, était l'un des principaux élèves de Bramante et avait rempli auprès de lui des fonctions analogues à celles de Peruzzi. Tous deux, en outre, avant de succéder à Raphael, avaient travaillé sous le Sanzio, qui fut non seulement l'élève et le fils adoptif en quelque sorte de Bramante, mais le continuateur et le successeur de son grand compatriote. Si l'on songe ensuite au nombre d'élèves de Raphael, d'une part, et, de l'autre, au fait que, dans la première moitié du XVIe siècle, il n'y avait pas, pour ainsi dire, en Italie, un seul architecte marquant qui ne fût élève direct de Bramante ou qui ne se fût formé à l'étude des œuvres exécutées ou des modèles d'édifices projetés par lui, à Rome, de 1503 à 1514, on comprendra combien d'occasions il y avait, dès lors, pour que les compositions de celui que l'on regardait avec raison comme le plus grand architecte depuis l'antiquité fussent répandues, non seulement en Italie, mais au dehors, en Espagne, en France et dans les Pays-Bas surtout. Et cela d'autant plus, qu'alors les architectes n'étaient pas les seuls à dessiner l'architecture. Les peintres, les sculpteurs, les orfèvres, compilaient, pour les besoins de leur profession, des séries de motifs d'architecture d'après les monuments antiques, auxquels ne tardèrent pas à se mêler les édifices de Bramante, qui, seuls, paraissaient dignes de leur être assimilés.

définitive le séjour prolongé de Jacques Androuet père, à Rome, au début même de sa carrière.

Voici quels sont ces documents :

Au début de l'année 1884, M. G. Meyer, secrétaire de la Bibliothèque Royale de Munich, nous écrivait pour nous demander si nous pouvions l'aider à découvrir l'auteur d'un certain nombre de dessins tracés par un architecte français du xvie siècle, dont il avait réuni graduellement quatorze feuillets, contenant des relevés de parties, parfois inconnues, d'édifices construits à Rome par Bramante, Raphael, Antonio da Sangallo, ainsi que des dessins de quelques projets pour Saint-Pierre de Rome, qui, au dire du professeur Thiersch, ne figuraient pas parmi ceux que nous avions publiés jusqu'ici. Sur notre demande, la Bibliothèque Royale consentit à envoyer ces documents au Cabinet des Estampes de Paris, nous autorisant même à retirer de cet établissement successivement un ou deux des feuillets afin de mieux établir des comparaisons avec des pièces que pourraient contenir des collections particulières. Nous avons pu faire ainsi toutes les confrontations voulues. Si toutefois, comme nous nous faisons un devoir de le déclarer, il nous a été possible d'établir dès la première inspection l'auteur de ces dessins, et de répondre ainsi à la question qui nous était posée, cela tient uniquement à la circonstance heureuse que cet auteur n'est autre que Jacques Androuet père. En effet, en regard d'une trentaine de mille de dessins d'architecture et d'ornements italiens que nous avons pu examiner depuis plus de vingt ans, c'est à peine si nous pouvons leur opposer jusqu'ici quelques centaines de dessins français de la première moitié du xvie siècle, se répartissant entre une douzaine d'auteurs différents, parmi lesquels il nous a été à peu près impossible jusqu'ici de fixer un seul nom d'une manière certaine.

Preuves que les quatorze feuillets de la Bibliothèque de Munich ont été dessinés par Jacques Androuet père. — Si les études qui couvrent les deux côtés de ces feuillets avaient consisté uniquement en relevés de plans, ou même d'élévations et de perspectives d'ensemble, il nous

eût été impossible d'arriver à une conviction absolue sur l'auteur de ces dessins. Le caractère de l'écriture à cette époque, n'étant généralement pas encore assez personnel, n'aurait pas permis non plus d'atteindre ce but par les seules annotations manuscrites qui accompagnent plusieurs des dessins. Heureusement, parmi ces derniers, plusieurs détails représentaient des ornements dessinés à une échelle assez grande pour que l'auteur, tout en copiant des modèles italiens, eût déposé, dans la manière de les reproduire, un nombre suffisant de ces traits absolument individuels qui, parfois, sont plus convaincants qu'une signature sur un acte notarié.

Après que la comparaison de ces dessins avec des documents dont l'authenticité se trouve placée au-dessus de toute contestation nous eût fourni un certain nombre de rapprochements probants, nous tenions à contrôler notre opinion par celle de connaisseurs dont l'autorité en pareille matière fût reconnue. M. le vicomte Delaborde, alors conservateur du Département des Estampes, et dont le jugement éclairé est à l'abri de tout entraînement, demeura aussitôt convaincu. M. Eugène Piot, à la compétence exceptionnelle duquel nous nous plaisons à rendre hommage, ayant vu l'original de la figure 1, sans être prévenu du résultat auquel nous étions arrivé, prononça presque immédiatement le nom de *Du Cerceau* comme étant à peu près le seul auquel la finesse d'exécution des rinceaux entourant les armes de Raffaello Riario pût faire songer. Enfin, M. Destailleur, qui connaît si bien tout ce qui concerne les Du Cerceau, prié par nous d'examiner les documents déposés au Cabinet des Estampes, ne vit aucune objection à opposer à nos rapprochements. Depuis lors cette attribution n'a pu être que confirmée, grâce à une étude approfondie et renouvelée des dessins d'Androuet, dont la presque totalité, par suite des acquisitions récentes de M. Destailleur, se trouve réunie actuellement à Paris, où nous avons pu examiner aussi l'intéressant volume appartenant à M. Dutuit, de Rouen.

Nous allons signaler quelques-unes de ces preuves les plus convaincantes, dont plusieurs pourront être contrôlées dans une certaine mesure, du moins, par les dessins reproduits ci-contre.

FIG. 1. — PARTIE CENTRALE D'UN MODÈLE EN BOIS POUR SAINT-PIERRE DE ROME (ÉPOQUE DE LÉON X) ET PORTE DANS LE PALAIS DE LA CHANCELLERIE.

Dessin de J. A. Du Cerceau l'Ancien. (Bibliothèque Royale de Munich. — Recueil A.)

Enroulements autour de l'écusson du cardinal Raphael Riario. (Fig. 2.) [1]

Pour l'exécution des *feuilles d'acanthe* décorant le talon de la moulure extérieure de l'encadrement, voyez le pointillage qui se rencontre dans beaucoup d'estampes de la première manière de Du Cerceau (fig. 19, de l'année 1534), tandis que, dans sa seconde manière, le trait est si continu qu'il rappelle certains dessins de calligraphes. Voyez les feuilles d'angles dans les moulures de la porte. (Fig. 1.)

La *console* de gauche (fig. 2) révèle la même main que celle du même recueil N, feuille 20, la porte à gauche. Ou encore, recueil M, feuille 16, la frise avec consoles, feuille 58, etc., bien que ces dessins appartiennent à la deuxième et à la troisième manière de Jacques Androuet.

Les *doubles entrelacs* décorant le dessous des poutres, entre les caissons, ornement dont le motif revient souvent dans les dessins de Du Cerceau. Ils ne sont, il est vrai, composés que d'éléments géométriques, mais les petites irrégularités d'exécution de cet ornement si régulier en lui-même fournissent au dessinateur l'occasion de révéler sa touche, la manière habituelle qu'il s'est faite pour représenter cette forme assez ennuyeuse à dessiner. Ceux de nos lecteurs qui savent dessiner, et spécialement les architectes, comprendront ce que nous voulons dire. Eh bien, les particularités de ces entrelacs sont telles que l'on demeure convaincu qu'elles sont sorties de la même plume qui a dessiné celles du recueil M, feuilles 93, 140 et 143, et celles des bases de colonnes du recueil de M. Dutuit, feuilles 1, 7, 8 (voyez plus loin, fig. 6), 9 et 12.

Têtes de lion (fig. 1), parmi les emblèmes de Léon X dans les

1. *a)* Pour les petites branches de feuillages, voyez au Cabinet des Estampes (vol. Ed. 2 p. réserve), dans le recueil N, ayant appartenu à Callet père, les feuilles 1 et 16, et, dans le recueil M (la seconde série) du même volume, feuille 14, la frise à gauche, feuille 16, la frise à droite, enfin la feuille 94.

b) Pour les roses, voyez feuille 16, la frise à droite.

c) Pour les doubles boutons de roses allongés aux angles, voir recueil N, feuille 14, sur les œils-de-bœuf, et feuille 15, dans les pendentifs ; enfin, dans la grande frise de notre figure 19, des formes et une exécution identiques.

d) Pour le sentiment général de l'enroulement, voyez aussi la cimaise et le larmier gravés par Du Cerceau, figure 66, bien que postérieurs de trente ans environ, et la colonne à gauche de la figure 64.

FIG. 2. — PLAFOND ET DÉTAILS D'UN SALON DU PALAIS DE LA CHANCELLERIE.
Dessinés à Rome par J. A. Du Cerceau l'Ancien. (Bibliothèque Royale de Munich. — Recueil A.)

métopes du modèle pour Saint-Pierre de Rome. La manière très caractéristique de Jacques Androuet père de dessiner des têtes de lions, en leur donnant des expressions bizarres, se retrouve durant toute sa carrière et fournit, par le retour fréquent de ce motif, un des moyens de rapprochement les plus convaincants [1].

Preuves que les dessins de Du Cerceau ont été exécutés en Italie. — Après avoir démontré que les dessins conservés à Munich sont de Du Cerceau, il faut prouver qu'ils ont été exécutés en Italie et non copiés en France d'après les relevés d'un autre artiste. En premier lieu, les filigranes du papier sont tous italiens ; ce sont ceux-là mêmes que l'on rencontre souvent sur les dessins faits à Rome dans la première moitié du xvie siècle [2].

Le papier italien, employé à cette époque par Du Cerceau, pourrait à la rigueur servir à lui seul à prouver que ces dessins ont été faits en Italie. Mais nous en avons des témoignages encore plus certains. Ce sont les annotations de Du Cerceau sur plusieurs de ces relevés : elles ont absolument le caractère d'observations prises sur les lieux mêmes par l'auteur du dessin, notamment dans deux des modèles en bois de Saint-Pierre et dans les plans des palais Farnèse et dell' Aquila. Parmi ces annotations, enfin, il y en a une qui constitue la preuve définitive. La voici : à côté du plan du réservoir d'eau, de forme très allongée, qui existait autrefois auprès des Thermes de Dioclétien, Du Cerceau a écrit sur le côté d'abord : *la cōserve ou les*

[1]. Voyez, recueil N, les feuilles 1 (fig. 97 de notre volume), 15, 18, 20, et recueil M du même volume, les feuilles 47, 58, 102, 106, 107, 115, 139. Parmi les têtes de lions qui se trouvent dans nos figures, plusieurs permettront au lecteur de mieux comprendre ce que nous voulons dire. Voyez fig. 23, 24, 62, et planche II.

Sur la feuille 6 de Munich, on voit une console soutenue par une feuille d'acanthe dont l'échelle plus considérable a forcé le dessinateur de préciser les contours qui, par-ci, par-là, font pressentir l'allure calligraphique de la seconde manière de Du Cerceau. L'ornement de la console est en outre orné de feuilles arrondies dessinées en deux traits de plume chacune, particularités qui se retrouvent toutes deux dans notre figure 97, etc.

[2]. Voyez feuilles 1, 3, 6, 7, 10, 11, 12, un bélier entouré d'un cercle ; sur les feuilles 4, 8, 9, la sirène à deux queues, vue de face, entourée d'un cercle ; sur la feuille 5, un chêne analogue à celui que l'on voit dans les armes des della Rovere, entouré d'un cercle ; sur la feuille 14, une fleur de pervenche ; sur la feuille 2, dans un cercle, une coupe en forme de tête d'animal dont le cou porte une crête ou une crinière à quatre pointes. Seule la feuille 13 n'a pas de filigrane.

Romains tenoit antiquement leur heaus, et, à l'extrémité du plan où il y a une seule fenêtre, il a écrit à côté de celle-ci : *nous entroit par ceste fenestre,* note sans valeur aucune sinon pour quelqu'un qui avait pris part au relevé du monument.

Date du séjour de Jacques Androuet père, en Italie. — Grâce à l'un de ces dessins de Du Cerceau, nous pouvons fixer, avec une précision suffisante, la date d'une partie du séjour de notre architecte en Italie. Du Cerceau, sur la feuille 8, a représenté la partie antérieure du rez-de-chaussée du palais Farnèse, telle qu'elle existait avant que le cardinal Alexandre Farnèse fût élu pape, en 1534, sous le nom de Paul III. Nous n'avons pas la date précise du commencement des travaux de ce palais, mais celle de 1530, admise aussi par Letarouilly, ne peut être que très près de la vérité. Les principales pièces du rez-de-chaussée et le portique de la cour étant indiqués comme voûtés, ce n'est guère avant 1531 ou 1532 que Du Cerceau a pu dessiner ces parties dans la forme qu'il leur donne. D'autre part, les quatre estampes datées de 1534 que possède M. Foulc et dont il a bien voulu nous autoriser à reproduire un spécimen (fig. 19) sont imprimées sur un papier à filigrane français, ce fait nous apprend que dès lors Du Cerceau était de retour dans sa patrie. Comme d'autre part nous possédons un certain nombre d'estampes qui dénotent moins d'expérience que celles de l'année 1534, on peut supposer que Jacques Androuet revint en France au moins six mois avant d'exécuter ces dernières, en 1533 probablement. De cette date, nous pouvons tirer les conséquences suivantes : la première, c'est qu'il faut très probablement placer la naissance de Du Cerceau avant 1515, ainsi que cela paraissait probable à Berty, c'est-à-dire vers 1510 ou même deux ou trois ans antérieurement à cette date, ce qui, eu égard à l'année présumée de sa mort, 1585, n'offre aucune difficulté, car en 1579 Du Cerceau, en dédiant à Catherine de Médicis le second volume des *Plus excellents bâtiments de France* et en parlant de lui-même, ajoute ceci : « d'autant que la vieillesse ne me permet faire telle diligence que ieusse faict autrefois ». (Voyez l'Appendice.)

La seconde conséquence qui dérive de la date de 1533, admise pour le retour de Du Cerceau en France, est que ce ne fut probablement pas grâce aux faveurs du cardinal d'Armagnac qu'il entreprit son voyage d'Italie, puisque Georges d'Armagnac reçut la pourpre seulement en 1544.

On pourrait, il est vrai, ne pas s'arrêter à cette circonstance et admettre que Georges d'Armagnac avait déjà emmené Du Cerceau avec lui, alors qu'il se rendit en Italie comme ambassadeur de France. C'est ce que pensait Jal, dans l'article de son *Dictionnaire* où il a fait de louables efforts, peu couronnés de succès, pour débrouiller l'histoire de Du Cerceau. Mais, ici encore, les dates s'opposent à une telle hypothèse, car ce fut en 1541 que François Ier envoya Georges d'Armagnac en ambassade à Venise et ensuite à Rome. Or, ainsi que nous l'avons démontré, c'est en 1533 ou tout à fait au commencement de 1534, au plus tard, que Du Cerceau revenait d'Italie en France. Les faits connus jusqu'ici n'excluent peut-être pas, nous en convenons, la possibilité d'un second voyage de Du Cerceau en Italie, mais il n'est nullement nécessaire de l'admettre, car les documents que nous possédons désormais sur son premier séjour dans ce pays suffisent amplement à expliquer toutes les manifestations de l'influence italienne que l'on rencontre chez notre maître.

CHAPITRE II

Études de Jacques Androuet Du Cerceau en Italie.
Documents inédits sur plusieurs monuments historiques de Rome.

 ES quatorze feuillets découverts dans la Bibliothèque Royale de Munich n'ont pas seulement le mérite de nous initier aux études auxquelles Jacques Androuet Du Cerceau père se livra pendant son séjour en Italie; ils nous fournissent en même temps des indications précieuses sur un certain nombre de monuments historiques de la Ville Éternelle. Il est même un certain nombre de problèmes pour la solution desquels les notes recueillies par le célèbre architecte français sont les seuls documents parvenus jusqu'à nous.

Les 61 croquis, qui le plus souvent couvrent les deux faces des 14 feuilles, se répartissent de la manière suivante entre les édifices dont voici l'énumération :

Saint-Pierre de Rome, projets divers.	11
Palais de la Chancellerie (par Bramante).	29
Palais construit par Bramante pour lui-même, habité ensuite par Raphael.	1
Palais de Giovan Battista dell' Aquila (par Raphael) [peut-être 7].	7
Palais Farnèse.	1
Thermes de Dioclétien.	6
Casse (maison) de la Tour-Sanguine.	1
Édifices antiques sans désignation.	2
Édifices modernes sans désignation.	2
Inscriptions.	1
TOTAL.	61

L'examen de toutes les questions qui se rattachent aux monuments étudiés par Du Cerceau, et sur lesquels il nous donne des détails demeurés inconnus jusqu'ici, dépasserait de beaucoup le cadre de ce volume. Cette étude d'ailleurs se répartit tout naturellement entre d'autres travaux plus spéciaux dont nous avons déjà publié une partie. Nous nous bornerons donc à en donner un résumé sommaire, suffisant pour fixer un certain nombre de points utiles à établir, pour la meilleure intelligence de l'œuvre de notre architecte.

Études de Jacques Androuet le père, d'après les projets primitifs, pour la reconstruction de la basilique de Saint-Pierre de Rome.

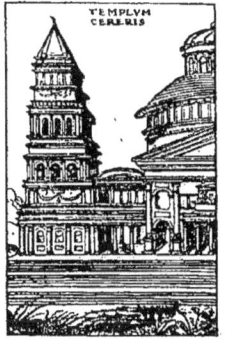

FIG. 3. — SOUVENIR D'UN MODÈLE POUR SAINT-PIERRE DE ROME.
(Collection de M. Foule. — Recueil G.)

Deux de ces plans se rattachent à des types que nous avons publiés[1] et montrent au milieu de la longueur de la nef un dôme surmonté d'une calotte surbaissée, disposition destinée à interrompre la monotonie, en plan comme en élévation, à éviter le rétrécissement apparent qui fait tant de tort à la nef actuelle. Les pourtours offrent deux variantes dérivées de projets adoptés par Bramante. Les parties saillantes aux angles de l'édifice, au lieu d'être occupées par des tours à base quadrangulaire, forment de grandes et riches salles octogones;

1. *Les Projets primitifs*, pl. XX, fig. 5 et 6; pl. XXX, pl. XXXVII, pl. XXXIX, fig. 5 et 6.

CHAPITRE II

et la manière d'y accéder, par les bras extérieurs des coupoles secondaires, rappelle les solutions proposées dans plusieurs projets d'Antonio da Sangallo le jeune.

L'un de ces plans, celui dessiné sur la feuille n° 2, présente cette particularité que, au lieu d'être coté en cannes, palmes ou coudées

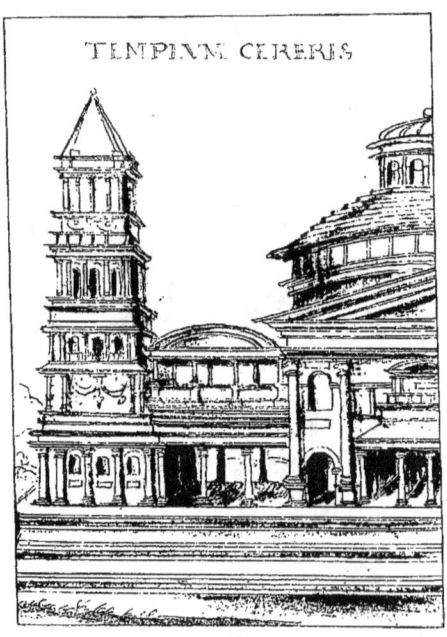

FIG. 4. — SOUVENIR D'UN MODÈLE POUR SAINT-PIERRE DE ROME.
Dessin d'un anonyme flamand. (Collection de M. Destailleur.)

(braccia), c'est en onces et minutes[1] que les mesures sont indiquées, savoir : 1 once pour 10 palmes, ce qui met l'échelle du dessin original à *un cent-vingtième*. Or, parmi les nombreux dessins originaux pour Saint-Pierre que nous avons examinés ou publiés, aucun ne se trouve dans ce cas; il fallait que l'original copié par Du Cerveau fût : ou

1. Le palme romain = 0m,2234218219 = 12 onces; l'once = 5 minutes.

bien un dessin fait et coté pour l'exécution d'un modèle en bois, ou bien que le dessin de Du Cerceau ait été relevé par lui sur un modèle en relief. Or c'est ce dernier cas qui paraît ressortir de l'une des annotations mêmes, écrites par Jacques Androuet, et qui porte : « *partout où est* A *est tout d'une hauteur.* » La lettre de repère A est, en effet, répétée dans toutes les niches de 40 palmes et dans celles à l'extrémité des bras extérieurs des coupoles secondaires.

C'est là une de ces notes que l'on inscrit *pro memoria* dans un plan que l'on relève d'après un original en relief, mais qui, par son insuffisance absolue, n'aurait aucune valeur dans un plan dessiné par l'auteur lui-même et *devant servir à exécuter* un modèle en relief.

La manière dont Du Cerceau a dessiné en perspective l'intérieur de ces mêmes parties (feuilles 1 et 1 ʏ.) confirme entièrement cette opinion; enfin toute l'interprétation du dessin qui représente la partie extérieure d'un bas-côté dans notre figure 1 révèle la main d'un Français de cette époque, et non d'un Italien dessinant d'après nature, ou copiant le dessin d'un de ses compatriotes.

Enfin, grâce aux mesures mêmes inscrites dans ce plan, nous arrivons à une conclusion de la plus haute importance. Du Cerceau indique 20 onces, ce qui correspond à 200 palmes, comme diamètre de la coupole. Cette seule cote nous révèle :

1° Que l'auteur du modèle est Bramante;

2° Que le modèle est antérieur à son projet définitif où le diamètre de la coupole (actuelle) fut fixé par lui à 185 palmes.

Nous voyons en outre que le grand ordre intérieur ne devait avoir, d'après ce projet, que 10 palmes de diamètre au lieu de 12. Ces trois faits rapprochent ce modèle du projet que nous avons donné planche 7, tandis que la nef confirme tout ce que nous avons dit au sujet des intentions de Bramante, dans le cas où on aurait exigé de lui une croix latine. Il est enfin intéressant de constater que certaines incertitudes sur la manière de relier l'extérieur des bas-côtés à celui des pourtours, incertitudes qui se continuent dans nombre de projets d'Antonio da Sangallo, se rencontrent déjà dans l'un des modèles où Bramante proposait à cet effet deux solutions différentes

FIG. 5. — SOUVENIR D'UN MODÈLE POUR SAINT-PIERRE DE ROME.
Premiers essais de gravure de Du Cerceau. (Pièce unique, Cabinet des Estampes, à Bâle.)

Le plan dessiné sur la feuille 3 ne contient pas de cotes et paraît être la mise au net du relevé précédent, sauf dans les chapelles du bas-côté de la nef, qui sont plus simples. Dans la coupole, au milieu de la nef, indiquée en plan comme une ellipse, Du Cerceau a écrit : « *Il faut que Il soit ront.* »

Le troisième dessin qui se trouve sur la feuille 1 est le relevé des principales parties du plan du nouvel édifice qui existaient au moment où Du Cerceau se trouvait à Rome, telles qu'elles étaient demeurées sans changement notable depuis la mort de Raphael jusqu'à la reprise

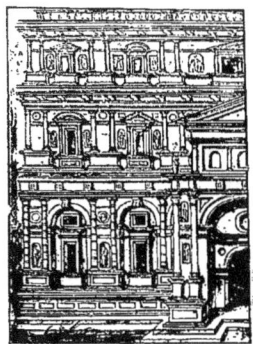

FIG. 6. — « REGIA NUMA ».
Miniature de Du Cerceau. (Collection de M. Foule.)

des travaux en 1534, c'est-à-dire un an après le retour de Du Cerceau en France. Ces parties sont le chœur provisoire, le transept sud avec son pourtour ; l'arcade ouest de ce transept transformée en chapelle par Fra Giocondo et Raphael, et les parties inférieures de la petite coupole du sud-est. Autour de cette dernière partie, Du Cerceau a inscrit plusieurs mots dont nous ne saurions indiquer pour le moment le rapport avec l'édifice, et que nous allons énumérer.

Dans le transept, sous l'arc conduisant à cette coupole sud-est, on lit : *Ave*. Sous la voûte même de l'arcade, au-dessus de la niche sud de 40 palmes : *Maria*. Sous l'arcade ouest de cette coupole : *Homo*, et sous la projection de cette coupole : *Missus*. Enfin, dans la petite

CHAPITRE II

perspective, dessinée dans l'angle de la feuille et donnant l'élévation intérieure de cette coupole, le mot *missus* se retrouve dans la frise au-dessus des arcs, et *homo* dans l'une des arcades du tambour.

Sur la feuille 3, Du Cerceau a donné une coupe de l'une des absides avec son pourtour qui correspond exactement au type que nous avons publié[1]. Plusieurs détails semblent trahir Antonio da Sangallo le jeune.

Sur la feuille 3, Du Cerceau a dessiné également un fragment de l'extérieur d'un bas-côté de Saint-Pierre reproduit ici dans la figure 1.

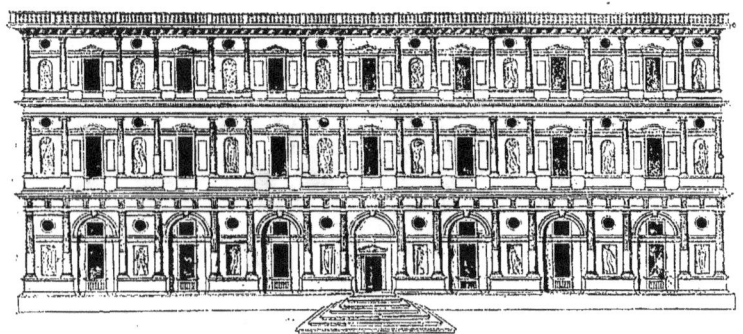

FIG. 7. — DESSIN DE DU CERCEAU POUR UNE FAÇADE.
Dans les niches, les dieux du Rosso. (Cabinet des Estampes, à Paris. — Recueil M.)

Les emblèmes des Médicis, que nous voyons dans les métopes, les plumes, le joug, l'anneau, enfin les têtes de lions, nous montrent que le modèle, étudié cette fois par Du Cerceau, avait été exécuté sous Léon X[2].

Après avoir vu Du Cerceau étudier avec tant d'ardeur des documents tels que les projets et modèles pour Saint-Pierre, projets qui, tout en constituant l'enseignement le plus grandiose que peut offrir l'architecture des temps modernes, n'étaient peut-être pas toujours d'un accès

1. *Les Projets primitifs*, pl. XXXIII, fig. 1.
2. Ce dessin confirme, en précisant quelques détails de l'attique, les dessins que nous avons publiés dans *les Projets primitifs* (pl. XXXIII, fig. 2; pl. XXXIII, fig. 1), et celui qui y est décrit sous le n° 147.

facile, faut-il s'étonner encore de rencontrer dans l'œuvre dessiné et gravé de Du Cerceau d'autres dessins relatifs à Saint-Pierre ? Nullement. Nous sommes surpris au contraire de n'en pas trouver davantage, par exemple quelque planche importante, pareille à celles qu'un autre Parisien, Étienne Du Pérac, consacrait, en 1564, à la reproduction du modèle de Michel-Ange, ou quelque gravure dans le genre de celles où Du Cerceau lui-même fixait le souvenir qu'il avait conservé de la façade de la Chartreuse de Pavie, en la modifiant, il est vrai, considérablement. Au lieu de cela, Androuet ne nous offre, parmi ses nombreux souvenirs d'Italie, que trois petites variantes d'une même façade principale de Saint-Pierre qu'il prend à tâche, en quelque sorte, de rendre méconnaissables, non seulement par des modifications fantaisistes, mais encore par des désignations absolument étranges et n'ayant aucun rapport avec le sujet réellement représenté. Aussi personne jusqu'ici, croyons-nous, n'avait songé à reconnaître dans l'une des planches des *Moyens Temples*[1] une composition dont les éléments, quoique défigurés, reproduisent l'idée générale de l'un des projets de Bramante d'après le type de la croix grecque. C'est évidemment la même composition que Du Cerceau a retracée dans l'une des ravissantes miniatures du volume minuscule appartenant à M. Foulc, reproduite dans la figure 3 avec la désignation vraiment ironique de TEMPLVM CERERIS. Quand on compare ce dessin avec un autre, dont l'auteur est demeuré anonyme et que nous publions à la figure 4, l'on est convaincu que Jacques Androuet n'a fait que copier ce dernier, sans prendre la peine de consulter ses propres souvenirs. Nous reviendrons d'ailleurs sur la relation qui existe entre ces deux dessins, quand nous parlerons des différents recueils de dessins de Du Cerceau.

La troisième variante de cette composition est donnée par notre figure 5 qui reproduit une gravure, unique, croyons-nous, conservée au Cabinet des Estampes du musée de Bâle. C'est une épreuve d'après une planche inachevée, à une échelle un peu plus grande que la composition qui fait partie des *Moyens Temples,* dont elle diffère dans

1. Cette estampe se trouve dans *les Projets primitifs,* à la planche II, figure 1.

plusieurs points[1], et qui doit être rangée parmi les premières tentatives de gravure faites par Du Cerceau.

Les autres dessins d'Androuet, outre un grand nombre de détails de portes, de fenêtres et d'un lavabo double, commun à deux pièces contiguës, reproduisent la belle façade latérale de droite, avec ses avant-corps, et un croquis de la cour dont une partie est reproduite dans la figure 17.

Le Palais de la Chancellerie, à Rome. — Parmi les 29 croquis et dessins qui se rapportent à ce monument célèbre dû au génie de Bramante, la plupart reproduisent des parties encore existantes, croyons-nous. Seule, l'abside de l'église de *San Lorenzo in Damaso*, renfermée dans ce palais, est représentée d'une façon toute différente de celle que nous avons vue avant la transformation subie par cette église à la suite des travaux en cours d'exécution en 1882. Au lieu d'un cul-de-four éclairé par une demi-lanterne au sommet de la demi-coupole, Du Cerceau, deux fois, a soigneusement dessiné et coté une abside rectangulaire peu profonde[2], dont les deux côtés sont ornés d'une grande niche tracée suivant une courbe peu prononcée, et le fond par une arcade large de 3 cannes et 1 once, profonde de 1 palme 3 onces. Les angles de l'arcade d'entrée et de celle du fond sont ornés de pilastres ayant 3 palmes 3 onces de large; enfin, l'intervalle entre les arcades de la nef et le pilastre d'entrée de l'abside est de 6 palmes 4 onces.

Comme il ressort de tout l'aspect du plan de Du Cerceau, avec une évidence absolue, qu'il a été relevé sur l'édifice même, et non pas copié d'après un projet, on est forcé d'admettre que l'abside demi-circulaire, qui existait avant 1882, n'était pas la forme primitive que nous connaissons désormais, grâce à Du Cerceau.

Le Palais de Bramante construit pour lui-même, habité ensuite par Raphael. (Feuille 5.) — On ne connaissait jusqu'ici que deux documents relatifs à la façade[3] de cet édifice, démoli lors de la construction des

[1]. La proportion de la lanterne, l'ordonnance du portique principal, le détail des tours, etc.

[2]. La profondeur indiquée par Du Cerceau est de 2 cannes 1 palme 8 onces, soit 21 palmes 2/3.

[3]. Pour de plus amples détails sur ce palais et sur celui de Braconio dell' Aquila, nous renvoyons à nos publications, *les Projets primitifs pour Saint-Pierre*, et *Raffaello studiato come architetto*.

colonnades de la place de Saint-Pierre, et non moins vénérable qu'intéressant, et cela : d'abord pour avoir appartenu successivement au plus grand architecte et au plus grand peintre, morts tous deux sous son toit, et ensuite à cause de la grande influence qu'il exerça par son architecture même, dont les formules et les combinaisons sont encore fréquemment employées de nos jours par des architectes qui, sans doute, ignorent parfois la source primitive de leur inspiration.

Du Cerceau nous donne le plan de l'un des angles du palais, pris au premier étage ; il donne les colonnes engagées accouplées en retraite

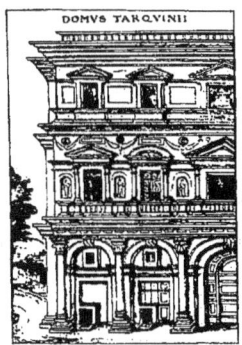

FIG. 8. — MOITIÉ DU PALAIS DELL' AQUILA.
Construit par Raphael, à Rome. Miniature de Du Cerceau. — Recueil G.

sur les bossages énergiques du rez-de-chaussée, la fenêtre avec son chambranle et le plan du balcon avec ses balustres et qui, en s'avançant au nord du rez-de-chaussée, procure une place suffisante pour l'établissement de deux sièges en forme de quart de cercle qui occupent les angles intérieurs du balcon. Devant ce dernier, Du Cerceau a tracé le mot : « *Vrbin* », et un peu plus loin, l'Italien inconnu, contemporain d'Androuet, qui a ajouté plusieurs annotations, a écrit : « *In borgo disegno de Bramante.* »

Ce document si simple prouve ou confirme plusieurs points importants :

1° Que le dessin du palais, connu sous le nom de Raphael, était

bien de Bramante, et non du peintre lui-même, ainsi que plusieurs auteurs l'ont admis.

2° Que l'édifice était bien situé à l'angle de deux rues, ainsi que cela ressortait d'un croquis de Palladio que j'ai publié précédemment, question importante qui pourra aider à retrouver la situation de la maison de Raphael, dont l'emplacement véritable n'a pu être fixé jusqu'ici, malgré les recherches des Fea, des Letarouilly et d'autres auteurs plus récents[1].

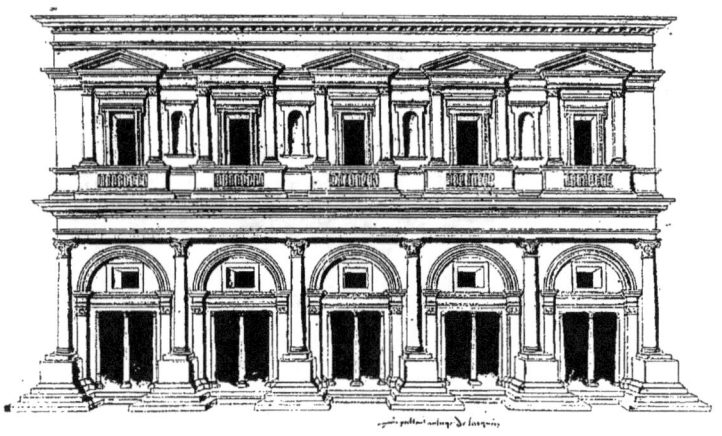

FIG. 9. — FAÇADE POUR UN PALAIS.
Dessin de Du Cerceau. (Collection de M. Destailleur. — Recueil H.)

1° *Palais dell' Aquila construit par Raphael.* — Au-dessus de ce fragment du palais de Bramante et de Raphael, Du Cerceau a tracé une partie correspondante du palais construit, dans le voisinage du précédent, par Raphael pour messer Giovanni Battista Branconio dell' Aquila, qui fut l'un des exécuteurs testamentaires du grand peintre. Nous y voyons deux fenêtres dont l'une est précédée de son balcon saillant à balustres, les demi-colonnes des tabernacles entourant ces

1. Voyez la note précédente. Letarouilly, pl. CCCXLVI, en donne une représentation défectueuse, en le prenant, ainsi que la plupart des savants avant Visconti, pour le propre palais de Raphael. M. Müntz a également publié une gravure de ce palais dans son *Raphael*, nouvelle édition, p. 589.

fenêtres, la niche dans l'intervalle séparant deux tabernacles. Plusieurs cotes indiquées en palmes romains.

2° *Plan de ce rez-de-chaussée.* (Feuille 12.) — Grâce à ce dessin de Du Cerceau, nous possédons désormais le plan de l'ensemble de cet édifice dont on ne connaissait que la façade. La porte, située au milieu de cette dernière, ouvre sur un vestibule construit dans l'axe transversal du portique à trois travées occupant toute la largeur du côté antérieur de la cour. A l'extrémité gauche du portique commence l'escalier qui monte au premier étage, tandis que, sous lui et accessible depuis le fond de la cour, se trouve « *lesquelle* (escalier) *pour devaller à la quentine* » (cantina, cave). Les trois autres côtés de la cour sont décorés de colonnes engagées séparant les fenêtres; elle mesure en profondeur de « coullone en autre cane 3 p. 3 on. 1 », en largeur « de coullone en autre cane 5 p. 2 on. 3 »; et dans le portique, on lit : « *de ce quenton de pillestre a lautre canes 5-p. 3 — on. 1.* ».

Ce plan, soigneusement coté et dessiné à une grande échelle, nous permet d'apprécier pleinement l'habileté que Raphael déployait comme architecte dans l'agencement de toutes les parties d'un plan. Cela ne fait que confirmer ce que nous avons exposé ailleurs à cet égard.

Ici encore l'annotateur italien a ajouté : « De. Jo Bta de laquila », et a imprimé de la sorte une certitude à ce qui, autrement peut-être, ne fût resté qu'une hypothèse. Toutes les parties du plan correspondent entièrement à la façade que l'on connaissait.

Le Palais Farnèse. (Feuille 8.) — Après ce que nous avons dit dans le chapitre premier sur l'époque à laquelle remonte ce plan, qui sert également à fixer la date du séjour de Du Cerceau à Rome, nous nous bornerons aux indications suivantes. Contrairement aux hypothèses de Letarouilly [1], le plan levé par Du Cerceau semble fixer les points suivants. La façade principale, le beau vestibule, la cour enfin furent commencés, dès le début, par Alexandre Farnèse, tels que nous les voyons encore; et, quant aux améliorations et aux agrandissements apportés au palais, dès que le cardinal devint le pape Paul III, il

1. *Les Édifices de Rome moderne.* Texte.

faut les chercher : 1° dans le changement de l'escalier, et ce point confirme le dire de Vasari; 2° dans une modification de la distribution de la partie située à gauche du vestibule; 3° enfin dans un agrandissement probable du palais dans le sens de la profondeur.

Sur la feuille 13, Du Cerceau a dessiné le plan d'un palais avec une cour carrée au milieu; chaque côté est formé de trois arcades ayant pour ouverture 11 palmes 5 onces; au palais Farnèse, elle est de 11 palmes 3 onces. La forme des piliers est également identique, mais toutes les autres parties de ce palais, formé de petites boutiques, permettent tout au plus de songer à une œuvre du même architecte, qui était d'Antonio da Sangallo le jeune, mais jamais à une étude pour le palais Farnèse.

Édifices antiques. — L'un des édifices dont un fragment est esquissé sur la feuille 9 porte l'indication « temple »; c'est une cella ornée intérieurement de colonnes exagages, et communiquant avec une salle circulaire ornée de niches et située peut-être en contre-bas, car, entre ces deux parties et devant la cella, est un espace désigné « *le portal de lestag de dessus* »; parmi les parties contiguës, on voit un grand hémicycle fermé par un mur, divisé par deux autres en trois parties dont l'une est occupée par un escalier. Il se pourrait que le « temple », dont on voit un fragment de plan sur le verso de la même feuille, fît partie du même édifice, désigné ici par l'annotateur italien comme « *edificio anticho* ». Nous ignorons quel est le monument romain reproduit par notre artiste.

CHAPITRE III

Influence de l'Italie sur Jacques Androuet Du Cerceau. — Ouvrages et projets.

ANS la carrière de Du Cerceau, le nombre de faits pouvant être jusqu'à présent considérés comme parfaitement établis est si restreint, en comparaison de celui des questions à élucider et sur lesquelles on aimerait à posséder de plus amples renseignements, que nous ne devons pas craindre de puiser à toutes les sources dont nous pouvons espérer tirer quelque lumière nouvelle. Nous ne devons pas renoncer à déduire, même au prix de quelques longueurs apparentes ou d'arrêts prolongés, toutes les conséquences qui peuvent découler des faits nettement établis. Aucun des résultats ainsi obtenus n'est à dédaigner. Ils constituent des faits nouveaux à interpoler entre les jalons déjà plantés et servent à mieux éclairer le chemin à parcourir. C'est ainsi que tel ordre de faits, tel phénomène dans les œuvres de Du Cerceau qui n'a pas été mis à sa juste place, ou qui, par suite d'explications insuffisantes, a donné lieu à des interprétations erronées, deviendra intelligible, et l'opinion qui en était résultée pourra être rectifiée.

Le séjour de Du Cerceau en Italie, que nous avons été à même d'établir d'une manière définitive et avec une certitude entière, est précisément un des événements de la vie de notre artiste, le plus fécond en conséquences et le seul permettant d'expliquer l'un des côtés les plus importants de l'activité vraiment étonnante de Du Cerceau. Nous voulons parler de ses publications; car, du moment que l'on met en regard ses publications d'une part, son séjour en Italie de l'autre, ce rapprochement nous fournit aussitôt la clef du mobile qui le fait agir, donne à l'existence de Du Cerceau un remarquable caractère d'unité, et, en nous révélant l'impression reçue par lui dans ce pays, nous permet enfin de mieux apprécier l'homme et la nature de son tempérament d'artiste.

CHAPITRE III

Dans le chapitre précédent, nous avons pu jeter quelques regards sur Du Cerceau lors de son séjour à Rome, l'accompagner pendant plusieurs de ses journées d'études et le voir travailler comme si nous étions véritablement à ses côtés. Il ne sera pas inutile à présent, avant d'envisager dans leur ensemble les résultats de son voyage, de considérer dans les œuvres de Du Cerceau quelques cas particuliers curieux en eux-mêmes et instructifs, aussi à un point de vue plus général, en ce qu'ils augmentent le contingent de nos observations et permettent de saisir sur le vif comment il se fit, qu'à cette époque si intéressante, les œuvres du pays qui avait produit le style de la Renaissance agirent sur l'esprit des artistes étrangers venus pour demander à l'Italie le secret de cet art nouveau, qu'ils rêvèrent d'introduire dans leurs patries respectives. Et, sous ce rapport, peut-être serait-il difficile de trouver, autre part, une source d'informations qui nous fasse pénétrer à ce point dans l'âme d'un artiste de la Renaissance française. Car où chercher en Europe un œuvre d'ensemble aussi riche que varié comparable à celui de Du Cerceau? Où chercher des renseignements aussi sûrs, car ils sont authentiques et immédiats?

Revenons aux dessins de la bibliothèque de Munich.

Voici par exemple le Palais dell' Aquila, construit par Raphael dans le *Borgo Nuovo,* à Rome, et dont nous avons vu Du Cerceau relever le plan dans ses moindres détails. Eh bien, nous en retrouvons également la façade dans un des recueils manuscrits de Du Cerceau, dans le charmant volume de miniatures appartenant à M. Foulc. Nous la reproduisons dans notre figure 8 à la grandeur de l'original. Mais de quel nom Du Cerceau ne l'a-t-il pas affublé? Il l'appelle la *Maison de Tarquin.* Ce qui est plus singulier encore, c'est qu'Androuet paraît tenir à ce nom; en effet, la figure 9 reproduit un dessin qui se trouve dans le volume H de M. Destailleur et qui est puisé à la même source, mais avec l'étage supérieur en moins; et, ici encore, Androuet l'appelle : *Le Pallais antique de Tarquin.* Il nous montre par là qu'il n'attache pas grande importance à doter la demeure du roi romain d'un étage de plus ou de moins.

Nous avons déjà dit, à l'occasion de la figure 3, que les cent repré-

sentations du volume G se retrouvaient identiques et avec les mêmes inscriptions dans le volume d'un anonyme flamand, chez M. Destailleur[1]. Or, en admettant même que le recueil de Du Cerceau soit une copie de ce dernier, quel intérêt Androuet avait-il à défigurer les noms des édifices, et à en revêtir plusieurs autres à peine âgés de vingt ans, des noms de propriétaires de l'ancienne Rome? Au moment où

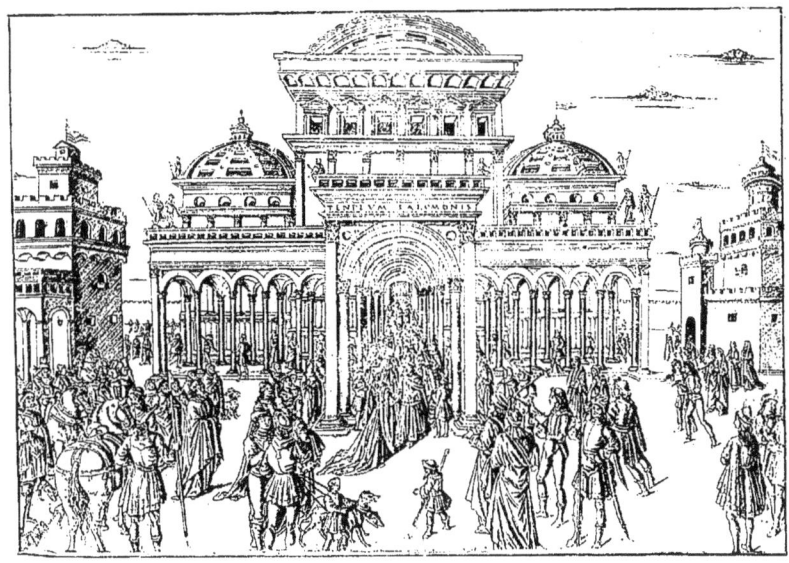

FIG. 10. — ESTAMPE D'UN ANONYME ITALIEN DE LA FIN DU XV^e SIÈCLE.
(Cabinet des Estampes, à Paris.)

Du Cerceau revenait en France, la Renaissance s'affirmait et commençait à s'étendre parmi un plus grand public. Le nombre des personnes désireuses de se faire une représentation plus exacte de l'idéal antique que l'on rêvait de ressusciter allait en augmentant; et ce que Léon X avait commandé à Raphael d'exécuter, c'est-à-dire une restitution de la

1. Un autre souvenir du palais dell' Aquila se trouve dans une façade du recueil L, fol. 15 et 16, mais ici Du Cerceau ne s'est servi en quelque sorte que du cadre pour y introduire des détails et une ordonnance assez différents.

CHAPITRE III

Rome antique, plusieurs grands seigneurs, en France, pouvaient le demander à Du Cerceau, ou bien celui-ci, connaissant le goût et l'intérêt de tel de ses protecteurs ou de telle autre personne dont il voulait s'acquérir la protection, leur offrait dans ce but un recueil des édifices antiques, tel que les deux que nous venons de signaler. Or, la génération à laquelle appartenait Du Cerceau était la première, nous pouvons l'affirmer avec une grande vraisemblance, qui en allant en Italie pour connaître l'art nouveau, se rendit à Rome et non plus

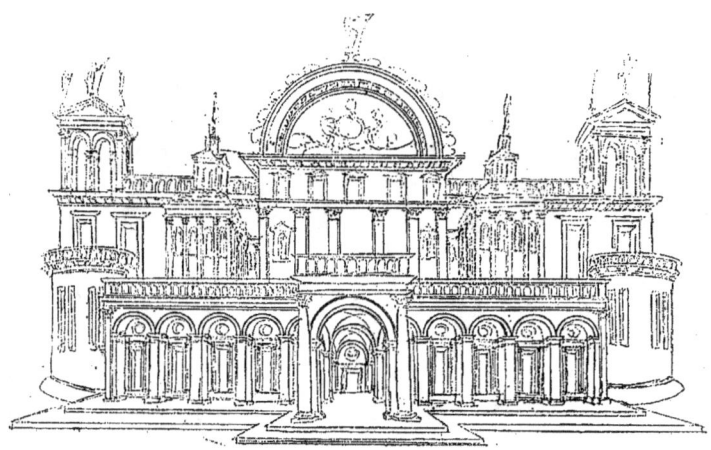

FIG. 11. — CROQUIS DE DU CERCEAU INSPIRÉ PAR LA FIGURE 10.
Volume J. (Collection de M. Lesoufaché.)

dans le Milanais. C'était la génération des Philibert Delorme, des Pierre Lescot et des Jean Bullant, avec lesquels cesse l'influence milanaise et commence celle de la dernière manière de Bramante à Rome, qui produit en France le style Henri II. L'Italie, que connurent ces grands architectes français, ne faisait dater le réveil de la bonne architecture que de la venue de Bramante à Rome, et la manière de ce maître incomparable s'était continuée chez son élève Raphael. On comprend donc aisément que les jeunes architectes étrangers, venant à Rome, ne pouvaient qu'accepter les idées à la mode. L'état

de l'art en leurs pays, sous ce rapport, ne leur aurait pas permis d'avoir un jugement indépendant, car il s'agissait de parler une langue étrangère. Or on conçoit de même que, rentrés chez eux et placés en face de la tâche de reconstituer les habitations des personnages historiques de l'antiquité, afin d'en donner une idée à quelque savant ou à quelque seigneur influent de l'époque, ces artistes, et Du Cerceau entre autres, devaient avoir recours au *style le plus antique qu'ils pouvaient alors concevoir* : celui de Bramante et celui de Raphael ; et dès lors la tentation était bien grande de faire tout simplement à Tarquin, à César ou à Auguste, l'hommage posthume d'une façade de palais que l'on venait d'achever à Rome, simplement projetée même, ou représentée par des dessins ou des modèles en relief.

Telle est l'interprétation qui nous semble la plus naturelle pour expliquer l'un des côtés que nous serions tenté d'appeler comiques, de l'influence de l'Italie sur Du Cerceau et ses collègues flamands et allemands, qui sans doute en auront fait autant. Nous devons d'ailleurs parfois leur en savoir gré, car ils nous transmettent ainsi de fort belles œuvres dont sans eux le souvenir serait à jamais perdu. Tel est le cas, on peut presque l'affirmer, des figures 6 et 7. Sauf le grand portail de la première, nous sommes sans contredit en présence de deux reproductions de la même composition. La figure 6 est désignée comme REGIA NUMA, le palais de Numa, dans le recueil de M. Foulc (fol. 49), et au fol. 5o du recueil de l'anonyme flamand de M. Destailleur, tandis que la gravure qui en existe dans différentes éditions de la série des monuments antiques de Gérard de Jode[1] porte la désignation PALATIUM CLAUDII IMPERATORIS, qui est celle donnée par Pyrrho Ligorio à la même composition gravée dans son œuvre. Quant à la figure 7, elle représente un grand dessin sur vélin, du recueil M de Du Cerceau. Sur les 24 niches de cette façade, 20 sont décorées des statues des dieux que Du Cerceau a gravées d'après le Rosso, et dont l'une se voit dans notre figure 57. Or ce qui frappe dans cette façade c'est la belle ordonnance, l'unité de parti dû à l'emploi conséquent de la « travée rythmique de Bramante ».

1. Voyez la figure 51.

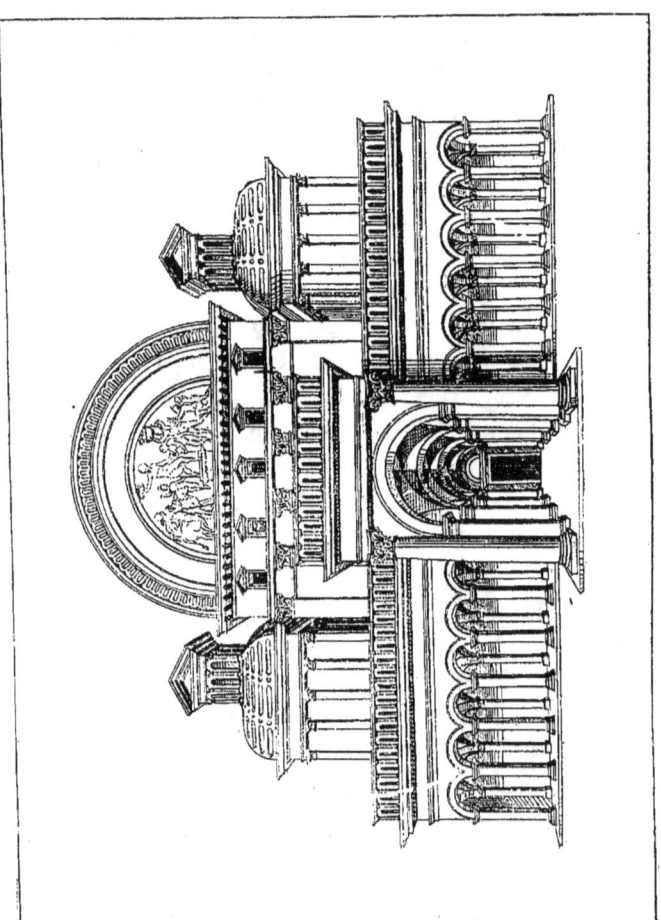

FIG. 12. — LE TEMPLE DE LA PAIX.
Estampe de Du Cerceau. — Recueil des *Moyens Temples*.

Si l'on réfléchit en outre que cette composition s'harmonise d'une façon toute particulière, d'une part, avec l'architecture du Giardino della Pigna, au Vatican, et avec la disposition ancienne du Cortile di Belvedere, dans le même palais, de l'autre, la conviction s'impose en quelque sorte que le palais de l'empereur Claude et la figure 7 de Du Cerceau nous transmettent tout simplement le souvenir de la façade de l'un des grands corps de bâtiments faisant partie des merveilleux projets de Bramante pour la reconstruction du Vatican, projets dont nous avons publié ailleurs l'un des rares fragments[1].

Les deux exemples que nous venons de citer suffisent pour donner une idée nette de l'une des faces par lesquelles l'Italie a influencé Du Cerceau, et pour montrer l'intérêt particulier que peuvent avoir parfois les dessins de ce maître. Ils contribueront, avec d'autres manifestations de cette même influence qui seront énumérées par la suite, à faire ressortir la puissance de l'impression reçue dans la patrie de la Renaissance, et à expliquer les projets qu'elles inspirèrent à Du Cerceau.

Ces résolutions peuvent se résumer ainsi :

Faire connaître à fond les formes et les principes de l'art italien à tous ceux qui en France exerceraient des professions se rattachant aux Beaux-Arts et aux Arts industriels, comme l'on dirait de nos jours, — et, en second lieu, — affranchir sa patrie de la nécessité d'avoir recours aux artistes étrangers.

1. *Les Projets primitifs pour Saint-Pierre de Rome*, pl. XIX.

CHAPITRE IV

Quelques particularités sur la manière de travailler de Du Cerceau.

 A série d'observations que nous allons exposer maintenant fait, en quelque sorte, suite à celles qui ont été examinées dans le chapitre précédent. Si toutefois nous en formons un groupe à part, c'est qu'ici Du Cerceau, au lieu de reproduire plus ou moins fidèlement tel modèle italien, intervient lui-même comme artiste, en prenant l'original connu pour point de départ de nouveaux groupements des masses qu'entraînent à leur suite des modifications dans leur ordonnance. Nous obtiendrons ainsi quelques renseignements précis sur la nature du talent de Du Cerceau — qui, dans l'état de nos connaissances sur cet homme remarquable, nous seront fort utiles — et, en outre, nous serons par cela même mis en rapport avec quelques particularités curieuses de la manière de travailler de cette personnalité aussi attrayante que singulière.

Voici, par exemple, dans notre figure 12, la reproduction de l'une des compositions du livre des *Moyens Temples* de Du Cerceau. En la comparant, dans notre figure 10, à l'édifice représentant le *Temple de Salomon* sur une gravure d'un Italien anonyme de la fin du XV^e siècle, dans lequel on a parfois voulu reconnaître, à tort, paraît-il, une œuvre de Baccio Baldini, toute explication devient superflue pour démontrer que Du Cerceau s'est inspiré de cette même composition, car l'évidence de ce fait se manifeste immédiatement. Le fronton, de forme demi-circulaire au lieu d'être en segment de cercle, constitue la principale différence. Parmi les pièces au trait, sous le n° 7, nous décrivons une autre gravure de Du Cerceau, antérieure à celle des *Moyens Temples,* et avec des différences légères dans les proportions, où le temple de Salomon est devenu LE TEMPLE DE PAIX

A ROMME. Dans le recueil H, fol. 2, nous retrouvons cette composition, et, dans le recueil J, nous en voyons deux autres représentations; l'une (fol. 2), à peu près identique à celle de l'estampe, l'autre (fol. 88), que montre notre figure 11, ayant servi de motif central à une composition de Du Cerceau dans laquelle il a ajouté tout un corps

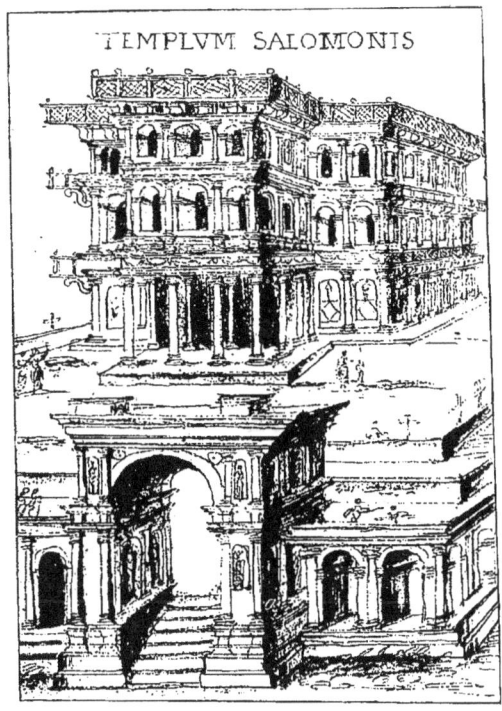

FIG. 13. — DESSIN D'UN ANONYME FLAMAND.
(Collection de M. Destailleur.)

de bâtiment dans le fond, terminé par des sortes de tours ou pavillons. En considérant l'estampe italienne on serait tenté de croire que Jacques Androuet, dans ce dernier croquis, a eu la fantaisie de rapprocher les tours des deux bâtiments séparés, du motif central, et de former ainsi un nouveau groupement. Cette idée semblera surtout permise si l'on voit comment Du Cerceau a opéré dans la figure 14, relativement à la

figure 13. Quant à savoir si Du Cerceau a eu, pour s'inspirer, l'estampe italienne elle-même ou bien une reproduction intermédiaire, c'est là une question à laquelle nous ne saurions répondre d'une façon absolue; nous l'examinerons plus en détail à l'occasion du livre des *Moyens Temples,* en nous bornant à dire ici que dans le Recueil de dessins originaux, de Fra Giocondo, appartenant à M. Destailleur, et dont

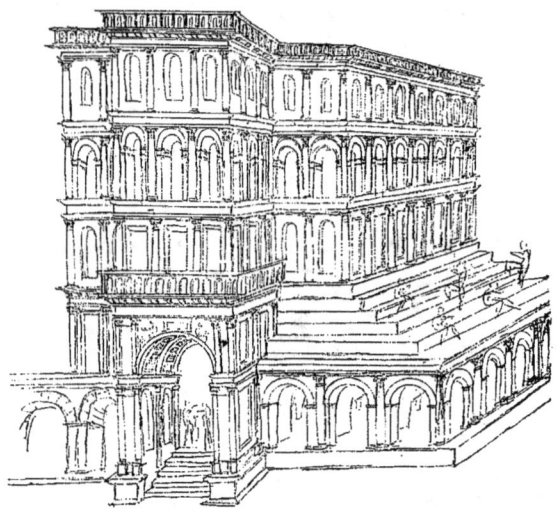

FIG. 14. — CROQUIS DE DU CERCEAU, MÊME SUJET QUE LA FIGURE 13.
(Collection de M. Lesoufaché. — Recueil J.)

nous parlerons à l'occasion de ces mêmes temples, nous retrouvons le même édifice, auquel Fra Giocondo a conservé le fronton en segment de cercle et l'a couronné, au lieu d'une bordure en forme de festons, d'un ornement de postes descendantes, que nous voyons aussi dans le croquis de Du Cerceau. (Fig. 11.) Dans ce dernier, Androuet a conservé également la formation originale de l'angle du portique au moyen d'un grand pilastre supprimé dans la figure 12, d'après le type créé par Brunellesco au portique des *Trovatelli,* à Florence, et répété par

Bramante à la Canonica de Saint-Ambroise, à Milan, ainsi que par son maître Luciano da Laurana dans les cours des palais d'Urbin et de Gubbio.

Ici se présente à nous pour la première fois, et à la suite de ces rapprochements, l'occasion de faire une remarque importante et que nous aurons à répéter plus d'une fois — c'est que, dans aucune de ces quatre représentations du même sujet, Du Cerceau ne s'est répété d'une façon identique. Il semble qu'il ait eu horreur de la copie servile et que, se bornant aux traits généraux de la composition, à chaque nouvelle représentation, il se laissât aller à improviser quelque modification dans les proportions et dans l'ordonnance des détails.

Voici un autre exemple qui montre combien Du Cerceau se sentait libre de tout respect pour la fidélité de reproduction d'un original. La figure 13 donne l'une des compositions du recueil aux cent dessins de l'Anonyme flamand, appartenant à M. Destailleur ; composition qui, naturellement, se retrouve parmi le recueil G de M. Foulc (fol. 92), avec plus de détails toutefois — et enfin aussi dans le livre de croquis de M. Lesoufaché (fol. 62), sous la forme que montre notre figure 14. Il est assez piquant, puisqu'en cela Du Cerceau n'a fait tort à personne, de voir les fantaisies auxquelles, dans cette occasion-ci, il a laissé se porter son imagination. Androuet a commencé par supprimer l'atrium qui sépare le temple du portique extérieur, en plantant son temple de Salomon au-dessus des arcades de ce portique ; l'avant-corps du temple se trouve placé sur la grande porte d'entrée extérieure et forme une sorte de tour; des gradins de théâtre entourent le temple et le relient à la terrasse qui couronne le portique extérieur. Ajoutons que les proportions des ordres et des arcades sont meilleures chez Du Cerceau qui, outre qu'il a supprimé les extravagances auxquelles s'était laissé aller son collègue flamand dans les balcons, a donné à ses balustrades la forme de celles qui existent dans le modèle de C. Rocchi pour la cathédrale de Pavie, forme qui revient constamment dans les dessins de Du Cerceau. Ce sont de petites arcades très élancées, séparées par des pilastres.

L'exemple que nous allons donner nous fera connaître Jacques

CHAPITRE IV

Androuet l'Ancien sous un nouveau jour, en nous montrant que souvent il procédait, non pas uniquement selon le caprice de sa fantaisie, mais avec méthode. La figure 15 donne une composition du volume D (fol. 5), qui se retrouve répétée à plusieurs reprises dans les recueils

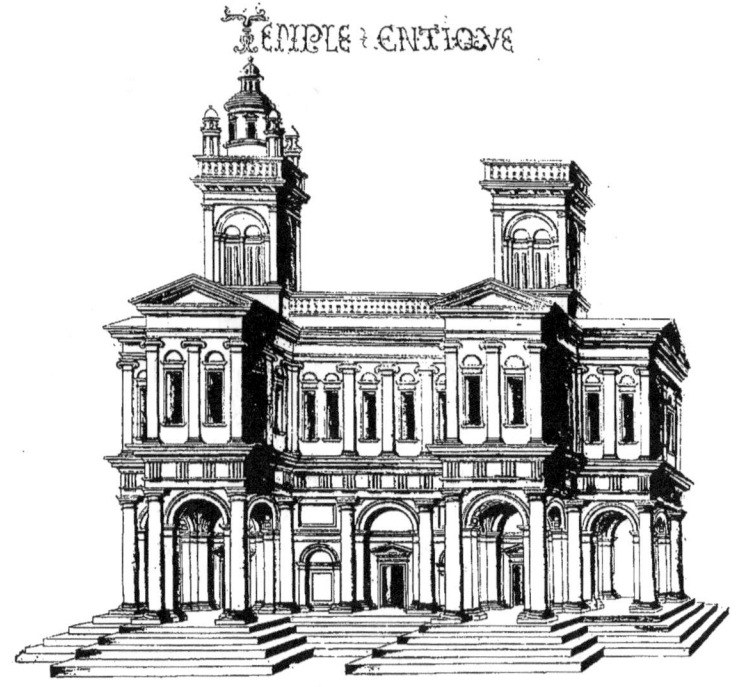

FIG. 15. — DESSIN LAVÉ DE DU CERCEAU.
(Cabinet des Estampes, à Paris. — Recueil D.)

de dessins de Du Cerceau[1], chaque fois avec des variantes dans l'ordonnance, composition qu'il a gravée parmi ses *Moyens Temples,* ainsi que dans la suite des *Monuments antiques,* empruntée à la série gravée en 1545 par le maître I. W., d'après Rodolphe Wyssenbach[2]. Cet

[1]. Volume J, fol. 53, vol. E, fol. 13, où il figure avec la désignation « diva Faustina ».
[2]. Voyez Bibliographie : *Monuments antiques,* note (G.)

édifice fantastique, si notre mémoire ne nous trompe, fait partie également de la série originale italienne à laquelle une partie des *Moyens Temples* est empruntée, ainsi que nous le verrons plus tard. Or voici, parmi les grandes feuilles connues sous le nom de *Compositions d'architecture,* celle que montre notre figure 16, une invention de Du Cerceau qui procède de la figure précédente au moyen de la transformation méthodique que nous allons indiquer. Androuet a commencé par doubler la composition de la façade, qui s'est trouvée avoir quatre avant-corps au lieu de deux; puis, supprimant les tours qui s'élevaient sur les croisées de ces sortes de transepts, il a remplacé ces parties hautes en élevant sur les murs des trois travées en retraite de hauts pignons dont la forme rappelle ceux qui se voient dans les œuvres de la Renaissance, en Allemagne et dans les Pays-Bas, mais traités pour le détail dans le goût des lucarnes françaises de l'époque de Henri II.

Si l'on doit convenir que l'échelle des ouvertures dans les pignons est un peu grande par rapport à celles de la partie ancienne de la composition et si l'on peut en dire autant de la longueur des termes par rapport aux pilastres inférieurs, il faut reconnaître que *l'ordre* observé par Du Cerceau, l'alternance des frontons inférieurs des avant-corps, avec ceux des parties hautes, en retraite, produit un rythme puissant qui révèle chez Androuet une entente véritable des grandes lois de l'architecture. Et de même que l'ordonnance de détail dans les différentes représentations de la composition simple, ainsi que nous l'avons dit plus haut, est toujours variée, — sauf à conserver au rez-de-chaussée des parties en retraite une travée du milieu plus large, — de même en agrandissant la composition, Du Cerceau a transformé le détail dans le goût du style Henri II, plus italien que français, en l'améliorant même, car le détail de l'original italien, du moins la plus ancienne reproduction que nous en connaissions, rappelle plutôt les œuvres d'un « intarsiatore » que celles d'un architecte.

Nous possédons en outre (feuille 39 du volume de M. Lesoufaché) le croquis d'une première transformation de cette composition primitive, un acheminement vers celle qui vient de nous occuper. Au lieu de doubler la longueur totale, Du Cerceau a augmenté la largeur de la partie

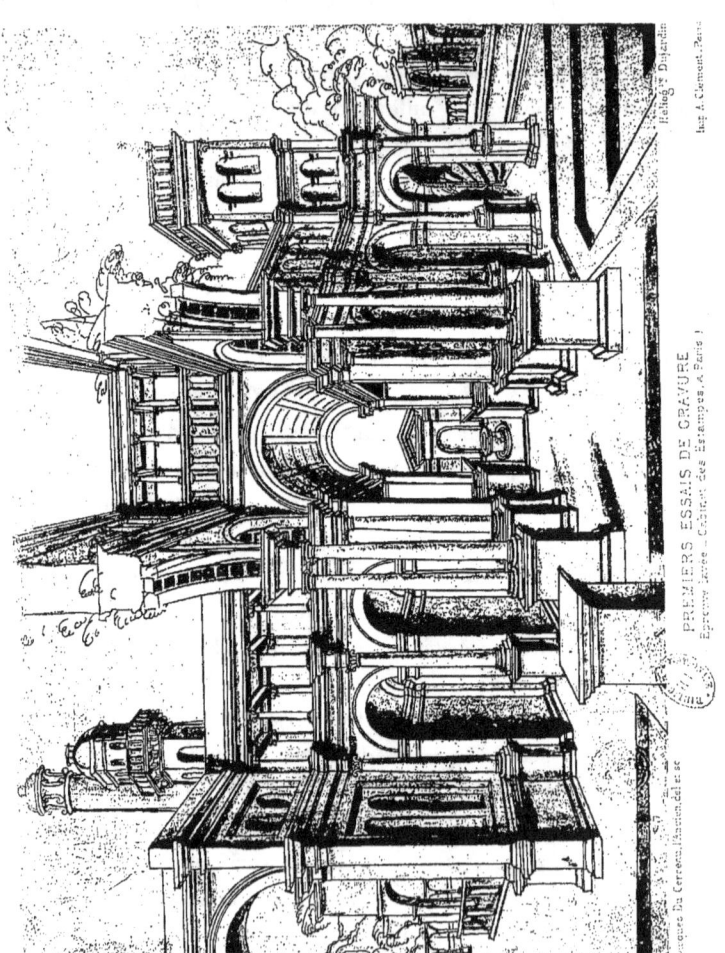

PREMIERS ESSAIS DE GRAVURE

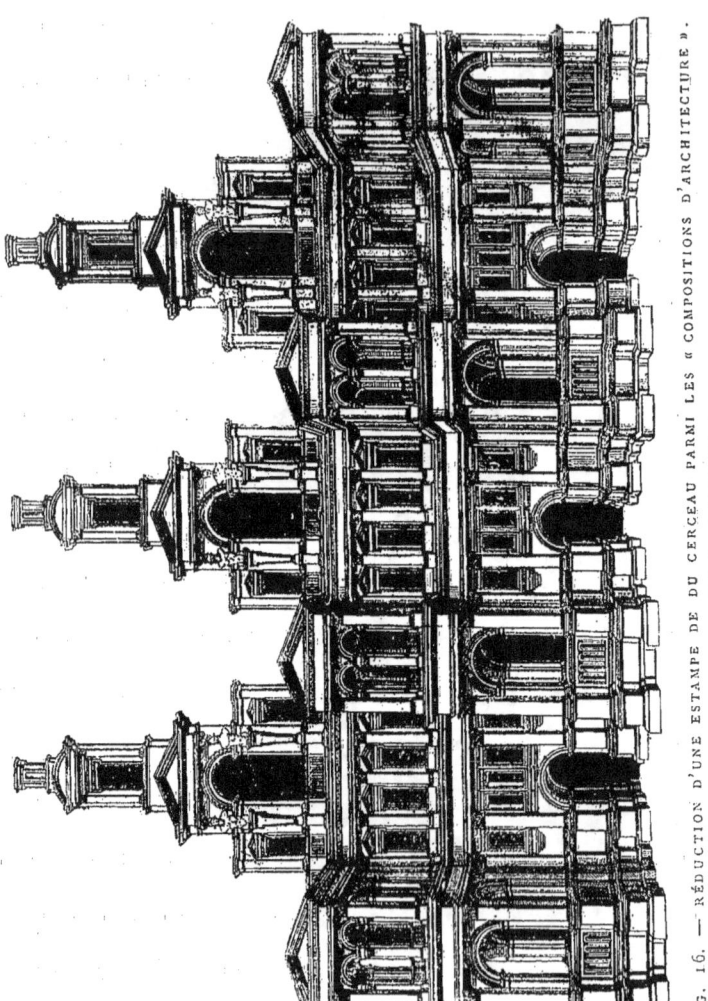

FIG. 16. — RÉDUCTION D'UNE ESTAMPE DE DU CERCEAU PARMI LES « COMPOSITIONS D'ARCHITECTURE ».
(Collection de M. Foule.)

centrale, en retraite, de manière à y obtenir cinq travées, et c'est l'axe de celle du milieu qui devient celui de toute la composition ; Du Cerceau, ayant ajouté un troisième étage au lieu de simples pignons, réservait quatre de ces travées pour des fenêtres, et traitait celle du milieu exactement comme les avant-corps, c'est-à-dire avec le motif d'arcade du rez-de-chaussée trois fois superposé formant balcons. Aux deux extrémités de la façade en retraite, il ajoute une loggia à deux étages, surmontée d'un toit en forme de demi-dôme. Ici encore Du Cerceau obtenait un ensemble qui ne manquait pas de bonnes qualités.

Ce que nous avons vu Du Cerceau faire dans ces deux derniers cas est une image fidèle de ce qui se passait alors dans toute l'Europe, à l'égard de l'art italien. On s'emparait de tous ses motifs, on les arrangeait à sa guise et selon ses besoins en y ajoutant, en y retranchant selon le goût et l'intelligence de l'artiste, afin de répondre au goût et aux habitudes des différents peuples. On conçoit dès lors facilement que ces opérations qui créèrent les différentes écoles de la Renaissance en Europe obtenaient des résultats plus ou moins heureux selon le degré d'affinité de race et de génie et de climat de ces pays avec l'Italie. Et c'est ce qui explique pourquoi la Renaissance en France a pu produire des œuvres dont l'esprit était le plus en rapport avec celui qui avait présidé à la formation même de ce style dans sa patrie véritable, l'Italie. Mais c'est là une considération qui trouvera mieux sa place alors que nous résumerons l'ensemble de l'œuvre de Du Cerceau.

Avec de la patience, un peu de bonheur et une connaissance approfondie de l'art italien, non pas tel que nous le voyons maintenant, mais tel qu'il se révélait avec maintes richesses disparues depuis, il serait facile de multiplier les rapprochements du genre de ceux que nous venons de faire. Ceux-ci, toutefois, suffisent à établir nettement les rapports signalés, d'autant plus que l'occasion se présentera encore à nous de compléter ces aperçus intéressants et assez nouveaux, croyons-nous, sur tout un côté de la nature du talent de Du Cerceau et de ses œuvres.

CHAPITRE V

Les trois manières de Jacques Androuet Du Cerceau l'Ancien. — Quelques traits caractéristiques de l'authenticité de ses œuvres.

AVANT d'aborder l'examen des Recueils de dessins de Du Cerceau et celui des nombreuses publications par lesquelles il a entrepris la réalisation du vaste plan conçu bientôt après son retour d'Italie, nous croyons utile de placer ici l'exposé d'un certain nombre de considérations ayant pour objet l'ensemble de son œuvre, afin de ne pas trop tarder à établir clairement le trait d'union qui existe entre les diverses parties qui le constituent, et afin de montrer qu'elles sont bien dues à la même main, et de répondre ainsi d'avance à certains doutes qui, autrement, auraient pu naître dans l'esprit de quelque lecteur. Dans l'état actuel de la question, celui-ci aurait pu être tenté de se demander si nous avions bien le droit de nous appuyer sur telle pièce ou sur telle série, pour en tirer des déductions souvent importantes ; si, en un mot, nos documents étaient suffisamment empreints du caractère d'authenticité.

A cet effet, il importe de démontrer avant tout que Jacques Androuet Du Cerceau l'Ancien a eu trois manières différentes de dessiner et de graver ; manières qui correspondent à des époques différentes de sa vie.

Nous ne croyons pas qu'on ait tenté, jusqu'à présent, d'opérer un travail consistant à faire un classement chronologique de l'œuvre si considérable de Du Cerceau et à distinguer trois manières différentes dans les estampes et les dessins que nous a laissés cet artiste infatigable. La difficulté d'un classement chronologique, surtout, était grande, et nous demandons l'indulgence des savants en faveur d'un essai aussi délicat qu'utile. L'absence d'un tel essai, jusqu'à présent,

FIG. 17. — COUR DU PALAIS DE LA CHANCELLERIE, A ROME.
Croquis de Du Cerceau. Première manière. (Bibliothèque Royale de Munich. — Recueil A.)

s'explique sans doute par cette circonstance que la plupart des documents appartenant à la première manière du maître étaient inconnus au moment où écrivaient MM. Berty et Destailleur, et que la série des ornements au trait, citée sans grands développements par ce dernier auteur dans sa bibliographie [1], pouvait sembler une anomalie plutôt que l'une des représentations d'une manière pratiquée pendant toute une période de la vie de notre artiste. Les différences, enfin,

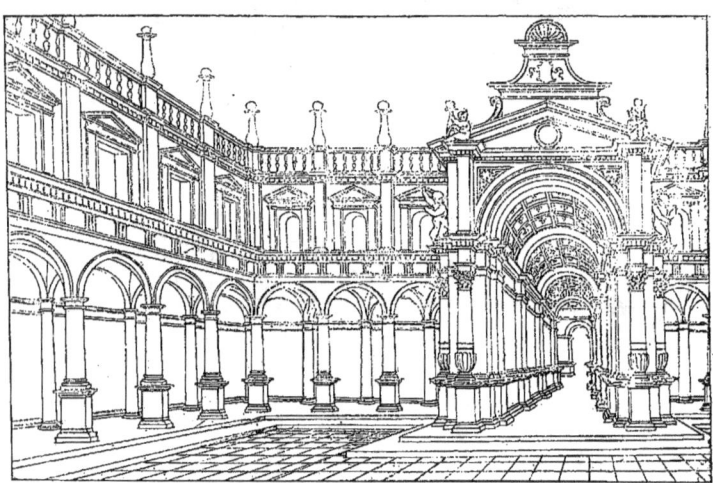

FIG. 18. — COUR D'UN PALAIS.
Gravure de la première manière de Du Cerceau.

entre la deuxième et la troisième manière, moins accentuées souvent, pouvaient être expliquées par la diminution de sûreté dans la main, inséparable d'un âge avancé, ou par l'intervention éventuelle d'une autre main, celle de l'un des fils de Jacques Androuet, par exemple.

L'étude attentive que nous avons consacrée aux estampes et aux dessins de Du Cerceau, étude qui maintenant a pu embrasser les dernières acquisitions faites par MM. Foulc et Destailleur et porter sur les dessins conservés à Munich, nous a révélé toutefois l'existence

[1]. *Notice sur quelques artistes français,* page 47.

FIG. 19. — ARC GRAVÉ EN 1534.
Estampe de la première manière de Du Cerceau. (Collection de M. Foulc.)

FIG. 20. — UN DES GRANDS CARTOUCHES DITS « DE FONTAINEBLEAU ».
Gravure de Du Cerceau. Première manière.

de trois manières successives. Ce fait n'a, d'ailleurs, rien d'anormal ; tout au contraire, il se rencontre chez presque tous les artistes dont la carrière a atteint son développement régulier et complet. L'existence et la constatation de ces trois manières offrent en outre un précieux avantage, celui de faire mieux saisir la connexion qui existe entre ces différentes œuvres, d'accentuer leurs caractères d'authenticité, et de permettre enfin de tirer certains renseignements et indices sur les événements, biographiques même, de la carrière du plus ancien représentant de cette famille d'artistes qui illustra le nom de Du Cerceau.

Afin de procéder du connu à l'inconnu, nous commencerons cet exposé par la deuxième manière.

Voici les observations qui ont servi de point de départ à nos remarques et nous ont guidé dans notre opération de classement.

Deuxième manière. — Nous avons constaté que, dans un nombre considérable des œuvres du maître, il y avait une telle identité de main, une analogie si absolue dans les formules employées et les particularités caractéristiques dont elles fourmillaient, que, du moment où l'une de ces œuvres était d'une authenticité incontestable, le groupe entier l'était fatalement aussi, excluant l'intervention de toute autre main étrangère, fût-elle celle d'un fils ou d'un aide quelconque ayant même été longtemps employé par le maître.

Or, parmi ce groupe serré, se trouvaient soit des séries de pièces gravées telles que la première édition des *Arcs,* en 1549, — dont les figures 21 et 22 reproduisent la préface et un exemple, — les *Temples et les Fragments antiques,* publiés à Orléans avec la date de 1550, les *Vues d'optique* (Orléans, 1551), soit des pièces isolées telles que deux des grandes feuilles désignées sous le nom de *Compositions d'architecture,* signées et datées :

Jacobus Androuetius Du Cerceau fecit. — *Aureliae, 1551.*

De plus, trois des Recueils de dessins possédés par M. Destailleur, et celui du Cabinet des Estampes de Paris, provenant de la Bibliothèque Sainte-Geneviève, sont absolument de la même période et du même

FIG. 21. — FRONTISPICE DES ARCS DE TRIOMPHE DE DU CERCEAU. (1549.)
Deuxième manière.

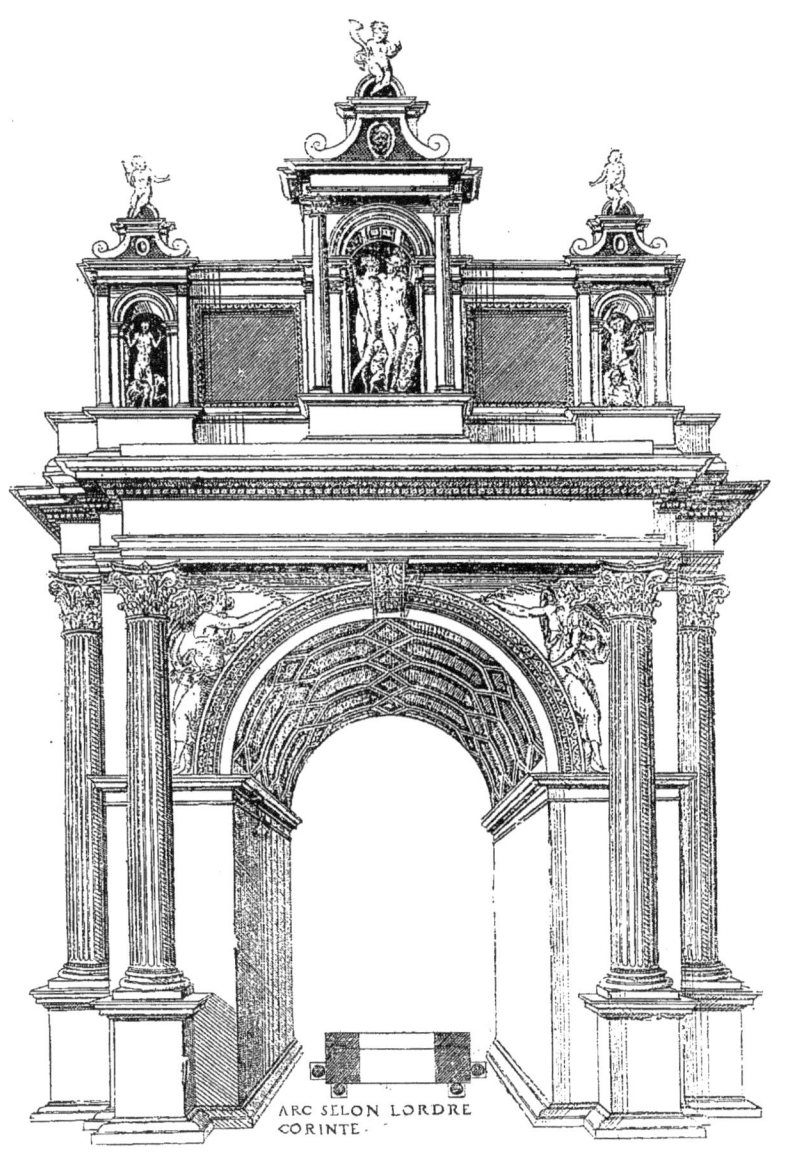

FIG. 22. — ESTAMPE DE DU CERCEAU TIRÉE DE SON LIVRE DES « ARCS ». (1549.)
Deuxième manière.

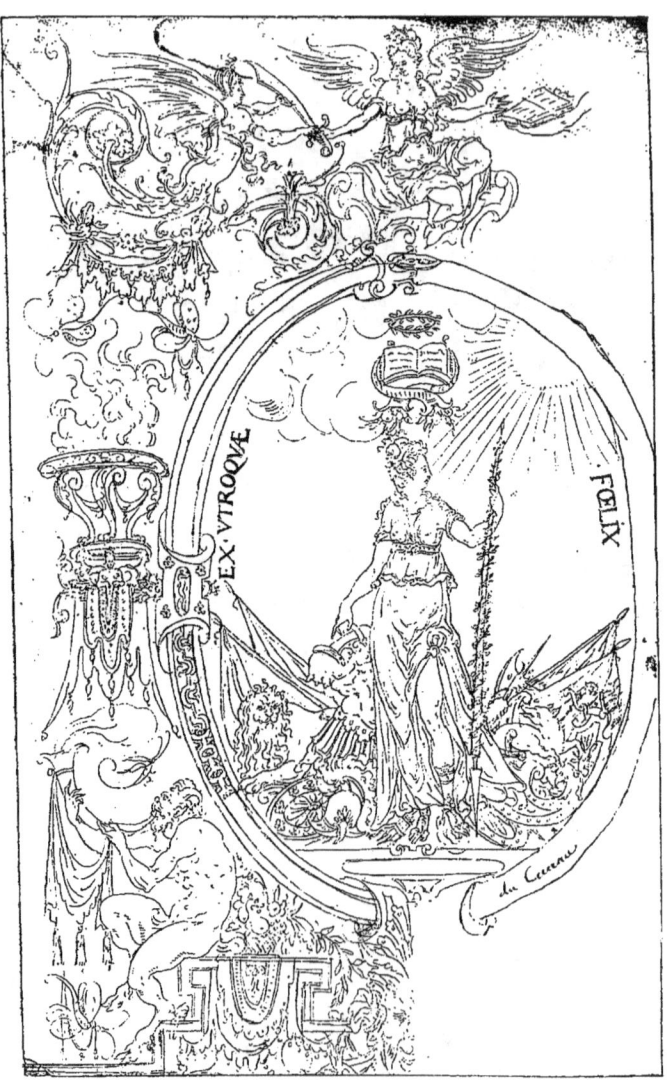

FIG. 23. — DESSIN DE DU CERCEAU PLACÉ EN TÊTE DU RECUEIL N.
Troisième manière. (Cabinet des Estampes, à Paris.)

auteur. Toutes ces pièces ont, outre la fermeté de traits et l'habileté absolue d'exécution, deux signes caractéristiques en commun, savoir : la manière d'ombrer au moyen de hachures obtenues avec le secours de la règle et de l'équerre souvent croisées. Le sens de ces hachures suit invariablement un certain nombre de directions constantes, horizontales, verticales, à 45 degrés venant de droite ou de gauche. Quand il s'agit d'indiquer l'effet d'une teinte adoucie dans certaines ombres portées, ou dans le modelé d'un corps cylindrique, l'écartement des hachures augmente progressivement vers le bord extérieur de l'ombre. En examinant les figures 21, 22, 66, 67, 85, par exemple, le lecteur se familiarisera facilement avec ce procédé caractéristique. Le second signe distinctif consiste dans la manière que Du Cerceau s'est faite pour dessiner la feuille d'acanthe. Il a acquis une telle habitude, une telle sûreté, qu'il en dessine les contours avec une netteté et une facilité incroyables et les trace en courant, comme on le ferait pour le parafe à la suite d'une signature ou comme le font certains calligraphes dont on voit les enseignes dessinées à la plume. Si la finesse et la sûreté d'exécution peuvent exercer encore ici un certain charme, il faut convenir pourtant que Du Cerceau se laisse aller au « chic » et que si les acanthes aux feuilles de persil sont chez lui un signe d'authenticité, pour en jouir il n'en faut pas trop voir à la fois. Les planches II et III, les figures 76, 50, 82, 84, 33, montrent différents échantillons de cette manière.

Troisième manière. — Dans la dernière période de la vie de Jacques Androuet Du Cerceau, le système des hachures croisées pour le modelé des parties architectoniques reste le même, mais l'exécution perd graduellement de sa précision, parfois les contours sont dépassés (fig. 26, 105), les ombres deviennent plus uniformes et plus lourdes. L'ornementation perd le cachet Henri II pour faire pressentir non seulement le Louis XIII, mais parfois un style plus avancé encore (fig. 27); le dessin de la feuille d'acanthe conserve quelque chose de son persillé, puis finit par s'arrondir d'une manière très prononcée. (Fig. 24, 25 et 104.)

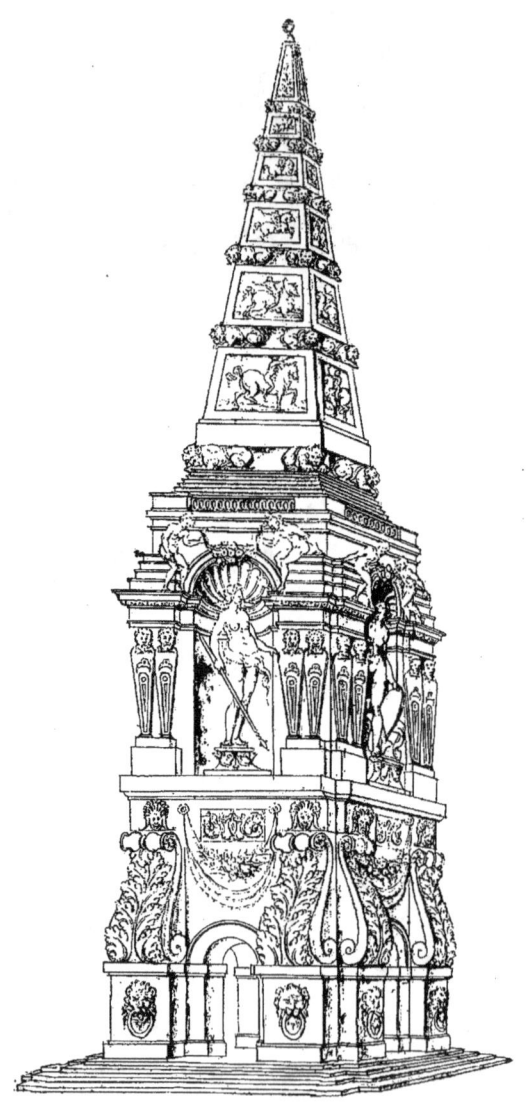

FIG. 24. — DÉCORATION DE THÉATRE(?)
Dessin de Du Cerceau. Troisième manière. (Cabinet des Estampes, à Paris. — Recueil N.)

Comme manière d'ombrer la figure humaine, nous citerons l'estampe connue sous le nom de l'*Enfance de Jupiter*. A la fin de la deuxième manière déjà, les modelés sont plus noirs, tantôt durs, tantôt plus plus fondus. (Fig. 25 et 104.) Les figures deviennent plus élancées et maniérées (fig. 23, 24 et 26) sans que la facilité d'exécution diminue.

FIG. 25. — GAINE
tirée de la Suite des Meubles.
Troisième manière.

Première manière. — La nécessité d'admettre une première manière s'est imposée en quelque sorte à nous dans les circonstances suivantes : Nous avions été amené à reconnaître dans les quatorze feuilles de dessins conservées à Munich la main de Du Cerceau. Nous avons montré également, dans les circonstances exposées dans le chapitre premier, comment ces feuilles se trouvaient être nécessairement de beaucoup les premières en date parmi toute son œuvre. Pour faire ces rapprochements décisifs, nous n'avions eu à notre disposition que des dessins de Du Cerceau datant de sa seconde manière, parfois même assez avancée. Quand peu de temps après nous vîmes pour la première fois chez M. Foulc celles des pièces au trait dont plusieurs sont datées des années 1534 et 1535 (voyez fig. 19), ce fut pour nous en même temps une révélation et une confirmation, car ce n'était plus ici et là un ornement, mais toute la manière de dessiner les ornements qui était d'une analogie constante avec les pièces de Munich, après lesquelles elles venaient aussi se ranger admirablement comme date, puisque ces dernières avaient dû être dessinées dans les années 1532 et 1533. Nous nous trouvions ainsi placé en présence d'un groupe de pièces suffisamment nombreuses, composé à la fois de dessins et d'estampes, montrant le même sentiment dans l'interprétation de l'ornementation, en sorte que l'on est

CHAPITRE V 55

forcé d'admettre d'une part le même auteur que celui des pièces de
la deuxième manière et, d'autre part, des différences assez constantes
et de même nature pour établir nettement que, dans les années 1532
à 1535, Du Cerceau avait une autre manière de dessiner. Ces consta-
tations recevaient constamment de nouvelles confirmations par l'examen
de toutes les pièces au trait que nous avons eu l'occasion de rencontrer.
Au nombre de celles-ci plusieurs offraient des traces non équivoques de

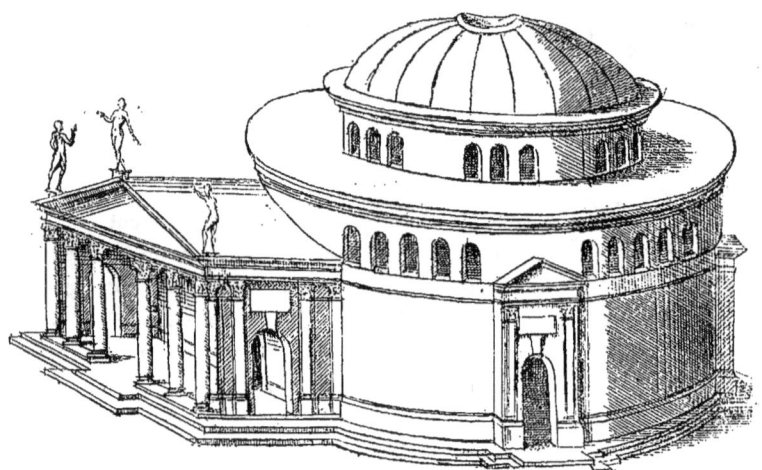

FIG. 26. — LE TEMPLE DE LA LUNE. (1584.)
Tiré du livre des *Édifices antiques romains*. Troisième manière.

l'inexpérience du graveur à l'eau-forte, tout à fait à ses débuts, mani-
festations que nous reconnaissions d'autant plus sûrement que nous
avions passé nous-même, au début de nos essais, précisément par les
mêmes épreuves. Nous citerons ici comme exemples l'estampe au trait
reproduite dans notre planche I, la cour dans notre figure 18, la
pièce circulaire montrant une riche cour dans laquelle plusieurs enfants
nus jouent aux osselets, enfin aussi la figure 5. Ces pièces non datées,
mais qui, par leur inexpérience, venaient se placer entre les dessins
de Munich et les estampes de 1534, offraient également avec ces

dernières des rapprochements absolument convaincants, tels que certains chapiteaux à feuilles d'eau ou à pointes de feuilles d'iris, des têtes d'enfants et d'anges au front extrêmement développé.

Nous avions ainsi un nombre suffisant de pièces qui non seulement nous montraient la première manière de Du Cerceau, mais qui nous en révélaient les débuts mêmes, du moins dans l'exercice de la gravure. On pouvait désormais, en comparant n'importe quelle œuvre de Du Cerceau avec les types les mieux arrêtés de ces trois manières, les interpoler entre ceux-ci et, suivant leur plus ou moins d'analogie dans le faire, les classer d'une manière chronologique très voisine en tout cas de la réalité.

C'est en opérant de cette façon que nous avons entrepris le classement chronologique suivi dans la Table des œuvres de Du Cerceau.

Grâce enfin aux rapprochements résultant d'un pareil groupement, qui nous faisait toujours mieux connaître la manière du maître, nous pouvons réclamer pour lui, d'une manière définitive, la paternité de vingt gravures rangées jusqu'à présent, au Cabinet des Estampes de Paris, parmi les Anonymes de l'école de Fontainebleau et composant les deux séries de grands cartouches, formées de 10 pièces chacune, dont nos figures 20, 86, 120, reproduisent trois exemples différents.

Nous sommes persuadé que, dans la figure 20, les hachures annoncent déjà la seconde manière : l'ornement en forme de « chute » du bas de la gaine, identique en quelque sorte aux ornements analogues dans l'attique de la figure 19 et dans les pilastres de la figure 85, les têtes d'anges au front si développé dans les deux estampes, les yeux inégaux dans la tête de femme, détail qui se rencontre fréquemment dans les figures humaines chez Du Cerceau, l'exécution des entrelacs bordant le cadre carré au milieu du cartouche qui trahit la même touche que celle de la feuille de Munich. (Fig. 2.) Nous sommes persuadé que toutes ces correspondances réunies démontreront avec évidence, à toute personne quelque peu familiarisée avec les œuvres de Du Cerceau, que lui seul peut être l'auteur de ces deux intéressantes séries. Il n'est que juste de dire que pour M. Foulc, par exemple, cette identité ne laissait place à aucun doute, et que, si M. Destailleur éprouvait

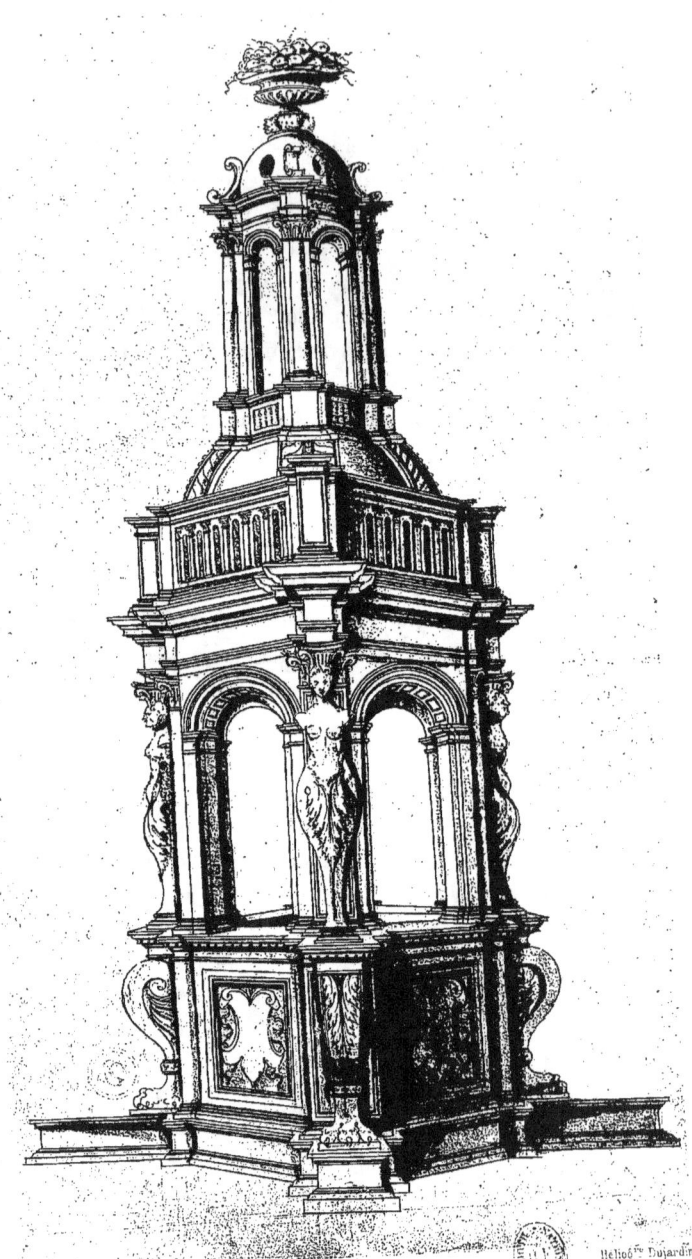

DESSIN — DEUXIÈME MANIÈRE
(Cabinet des Estampes, à Paris)

quelques traces d'hésitation, elles étaient uniquement en faveur d'un artiste anonyme et inconnu qui, infailliblement, eût été alors le maître de Du Cerceau en matière de gravure. Pour nous, il n'y a aucun doute possible.

On ne saurait, cela va sans dire, fixer par des dates invariables la fin de la première et celle de la deuxième manière. Les modifications de cette nature s'opèrent d'une manière graduelle. L'on ne sera toutefois pas très loin de la vérité en admettant que Du Cerceau avait

FIG. 27. — PETIT TRAITÉ DES CINQ ORDRES DE COLONNES (1583).
(Troisième manière.)

sa deuxième manière toute formée vers 1543, ainsi que cela ressort de la vue de la ville de Jérusalem portant cette date, et dont notre figure 37, par suite d'une inadvertance, ne reproduit qu'une copie postérieure. D'autre part, il semble que, vers l'an 1575, Du Cerceau avait subi les influences dont le résultat fut de former sa troisième manière. Dans le modelé de la figure humaine, celle-ci se manifeste dès 1560 dans le *Second Livre d'architecture*[1].

1. Voyez aussi au chapitre VIII : *Les plus excellents bâtiments de France.*

CHAPITRE VI

Jacques Androuet Du Cerceau était-il architecte ? — Quels édifices peuvent lui être attribués ?

L ne sera pas superflu de donner quelques mots d'explication sur le titre de ce chapitre. « Nous avons d'abord pensé, écrivait Berty, l'un des plus autorisés parmi les biographes de Jacques Androuet, que le maître s'était exclusivement occupé de travaux graphiques, et que le titre d'architecte dont il se pare était sans conséquence, ce titre n'ayant point au XVIe siècle la même portée que de nos jours; mais le témoignage de Guillaume Morin et certains détails techniques du *Livre d'architecture* ont modifié notre opinion, et nous admettons qu'il a pu construire »; Berty ajoute plus loin : « Il est manifeste que sa vie a été absorbée par l'exécution de ses gravures, qui sont extrêmement nombreuses. » — Pour répondre à ces doutes, nous avons trois sources d'informations à interroger.

I

Examinons d'abord les témoignages d'écrivains contemporains. Au sujet de l'église de Montargis, Guillaume Morin nomme « Du Serseau, l'un des plus ingénieux et excellens architectes de son temps... »

Le duc de Nevers, parlant de Baptiste Du Cerceau, n'est pas moins explicite : « Baptiste, dit-il, était fils de Du Cerceau, bourgeois de Montargis, lequel a esté des plus grands architectes de nostre France. » Ces paroles sont plus significatives et plus dignes d'attention que celles de Jean Vredeman de Vries, qui rangeait, dans son *Architecture,* imprimée à Anvers en 1577, c'est-à-dire du vivant de Du Cerceau, *l'expert Jacobus Androuetius Cerceau* avec le très renommé Vitruvius et Serlio, car, en le plaçant en pareille compagnie, il pouvait avoir en vue surtout ses publications sur l'architecture.

CHAPITRE VI

Jacques Besson, auteur du *Livre des Instruments mathématiques et mécaniques,* publié en 1569, est plus catégorique; dans son discours au lecteur, il s'écrie : « Donnez louanges à maistre *Jacques Androuet, dict du Cerceau, architecte du Roy et de Mme la Duchesse de Ferrare,* d'autant que stimulé de bonne et franche volonté, ores qu'il fût infiniment occupé d'ailleurs, a voulu convenir avec moi, non seulement de pourtraire, mais de maismement sculpter et représenter (pour vostre contentement) toutes nos inventions et ordonnances nécessaires à la construction de ceste œuvre. »

De l'Estoile, en citant un discours que Du Cerceau aurait tenu au roi Henri III, en 1585, en prenant congé de lui pour cause de religion, l'appelle *excellent architecte du roi,* mais il n'est pas bien établi s'il a voulu parler de Jacques Androuet ou de Baptiste, c'est-à-dire du père ou du fils.

II

Interrogeons à leur tour les témoignages des monuments.

En examinant les développements multiples donnés par Jacques Androuet Du Cerceau à telle composition, même dont l'invention ne lui appartenait pas, l'on est amené tout naturellement à se demander si Du Cerceau savait traiter un motif donné dans des proportions différentes, et si, l'un des facteurs étant changé, il savait introduire dans l'autre les modifications nécessaires pour que l'équilibre, c'est-à-dire la beauté, fût rétabli. A une telle question il faut faire une réponse absolument affirmative, à savoir que Du Cerceau possédait les aptitudes naturelles aussi bien que l'instruction architectonique spéciale, requise pour cette qualité indispensable à tout véritable architecte. Citons par exemple les deux variantes de l'arc, selon l'ordre corinthien, reproduit dans notre figure 22, et qui se voient dessinées, fol. 50 du volume H et fol. 43 du volume F. Citons encore les différentes combinaisons et les développements de la « fantaisie » italienne, figure 15[1].

1. Voyez pages 38 à 42.

Le fait que plusieurs de ces combinaisons et variantes offrent parfois des défauts de proportions qui sautent aux yeux n'infirme en rien notre conclusion. En effet, 1° le plus souvent Du Cerceau ne songeait en aucune façon à exécuter des compositions aussi extravagantes ; 2° plusieurs d'entre elles peuvent être envisagées comme le résultat d'expériences qu'il entreprenait précisément pour mieux faire ressortir, ne fût-ce que pour sa propre instruction, l'incompatibilité de certains éléments, et la nécessité d'avoir recours en ce cas à des combinaisons d'un autre ordre.

C'est comme si l'on voulait contester cette qualité à des maîtres illustres de notre époque, à Duc, par exemple, en voyant l'escalier bizarre qu'il a placé devant son Palais de Justice, ou à Duban, en présence de certaines manifestations incompréhensibles de la façade de l'École des Beaux-Arts sur le quai. Ou, si enfin, dans l'un des monuments les plus remarquables des temps modernes, le Palais de Justice de Bruxelles, on voulait, à cause de certaines hardiesses ou de certains ajustements, trop robustes et trop lourds, méconnaître le génie de Poelart et des qualités malheureusement devenues fort rares chez les architectes contemporains.

L'œuvre dessiné et gravé de Jacques Androuet renferme d'ailleurs d'autres pièces qui proclament avec une rare éloquence non seulement les dispositions essentiellement artistes de cette nature, mais encore ses aptitudes particulières au point de vue architectural. Je veux parler de ses restitutions, ou plutôt des corrections qu'il éprouve le besoin d'apporter à la composition de monuments italiens aussi célèbres que l'est, par exemple, la Chartreuse de Pavie. A deux périodes de sa vie, vers 1535, bientôt après son retour d'Italie, puis vers 1550, Jacques Androuet a été hanté par les impressions reçues devant ce monument unique, si digne d'admiration en même temps qu'il soulève de si justes critiques. Pour se rendre compte de la nature des compositions des estampes dites la Petite et la Grande Chartreuse, il n'y a que trois explications possibles : 1° ou Du Cerceau a gravé deux projets italiens antérieurs à celui d'Omodeo qui, en 1491, commença le rez-de-chaussée, achevé en 1501, ainsi que le prouve le bas-relief de la porte confiée

CHAPITRE VI

en 1501 à Benedetto Briosco ; 2° ou Du Cerceau a gravé deux projets de Dolcebuono, auteur de la première galerie, ou de Cristoforo Solari (il Gobbo), continuateur de la façade qu'il laissa inachevée, telle que

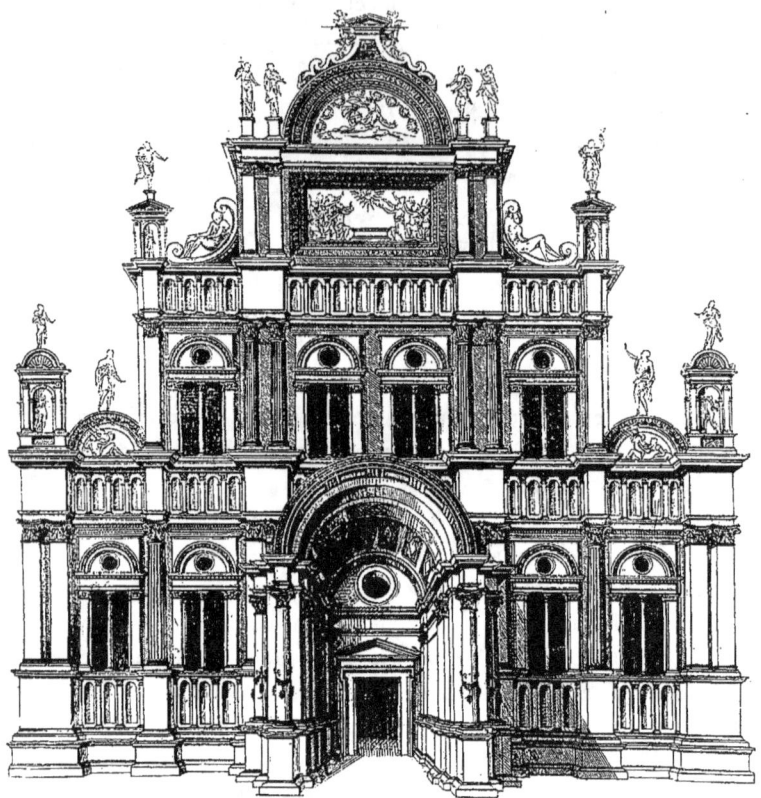

FIG. 28. — RÉDUCTION DE L'ESTAMPE DE DU CERCEAU,
dite la Grande Chartreuse de Pavie.

nous la voyons encore ; ces deux projets imaginaires auraient eu pour but non seulement de donner au rez-de-chaussée une ordonnance plus architectonique, de remplacer les contreforts à niches par des pilastres

et des colonnes engagées, mais encore de remplacer les merveilleuses et irréprochables fenêtres d'Omodeo par des fenêtres un peu plus pures, il est vrai, au point de vue de l'architecture, mais absolument déplacées. Proposition d'un fou à laquelle personne n'aurait songé à prêter l'oreille; autant aurait valu demander la reconstruction complète de ce rêve non sans défauts, je veux bien, mais incomparable au plus haut degré, proposition d'autant plus inadmissible que ces deux maîtres eux-mêmes n'ont rien tenté pour la réaliser dans les étages supérieurs.

3° Ou enfin — dernière explication — Du Cerceau, tout imbu des principes de l'école qui procède de la dernière manière de Bramante, fut saisi, en présence de cette merveille, du regret, très légitime chez tout architecte de mérite, de voir qu'un parti aussi grandiose ne fût pas lié à une ordonnance plus architectonique basée sur les ordres. C'est ce regret que l'artiste exprime dans les deux compositions qui nous occupent, en employant, dans la première, des formes tenant davantage du style milanais et, dans la seconde, des détails quelque peu plus sévères[1]. Quant à admettre que les deux vues de la Chartreuse soient des projets antérieurs à l'œuvre d'Omodeo commencée en 1491, projets que Du Cerceau nous aurait transmis avec des arrangements de sa façon, comme il l'a fait pour un des projets de Bramante pour Saint-Pierre, c'est là une hypothèse qui ne nous paraît pas plausible. Nous savons, il est vrai, qu'il a existé des projets antérieurs[2]; le style même, en tenant compte de l'interprétation si libre

1. Les deux différences principales consistent dans la forme des portes au fond du porche et dans le remplacement de la rose par deux fenêtres semblables aux autres de la façade. Quant au troisième étage, manquant à l'édifice actuel, mais que l'on voit sur un projet qui ne peut être que de Dolcebuono, ou, plus probablement encore, de Cristoforo Solari (ce dessin est conservé aux Archives municipales, à Milan), étage formant le couronnement indispensable à ce grand ensemble, nous le voyons formé d'après le même principe dans les deux estampes de Du Cerceau. Rien n'empêche d'admettre qu'il ait vu en Lombardie le modèle de la Chartreuse alors existant, ou des projets comme il y en avait tant en Italie, mais rien non plus n'interdit de penser que Du Cerceau ne l'ait inventé lui-même. Il était si versé dans l'architecture italienne que nous le croyons parfaitement capable, étant donnée la partie exécutée, d'avoir composé un couronnement si juste qu'il se trouvait être d'accord avec les projets primitifs des auteurs mêmes de l'édifice, et à l'appui de cette opinion, rappelons la tête du lit, style François 1er, composé sur la donnée de la Chartreuse de Pavie (voyez la description dans la Bibliographie (1re manière, pièces au trait), ainsi que la façade d'église composée par Du Cerceau dans le recueil H, fol. 44, et la « Meta Pii », du recueil de M. Foulc, bien que cette dernière ne soit pas de la composition de Du Cerceau.

2. Calvi, *Notizie sulla vita e sulle opere dei principali architetti, ecc., durante il governo dei Vis-*

CHAPITRE VI

que Du Cerceau se permettait toujours en pareil cas, n'empêcherait pas d'y voir des œuvres des Cristoforo Rocchi, des Dolcebuono, voire de Bramante, dont le nom, si souvent employé à tort, a été rapproché de la façade de la Chartreuse de Pavie, — mais étant donné le nombre si considérable d'improvisations et de variantes composées par Du Cerceau sur des monuments existants, comme on l'a vu pour le palais dell' Aquila[1], étant donnée en outre l'analogie constante entre tous les partis de la façade actuelle et ceux des deux estampes de Du Cerceau, — c'est la première hypothèse qui paraît offrir de beaucoup la plus grande vraisemblance.

Comme dernier argument, j'invoquerai l'existence d'une troisième variante dessinée par Du Cerceau dans les recueils D et E. (Voir chap. VII.) Ici c'est la composition de l'estampe dite « la Petite Chartreuse » que nous voyons, mais avec les deux galeries transversales en moins; le motif de la porte est encore varié; mais le caractère du fameux soubassement avec les médaillons est suffisamment indiqué pour prouver que c'est l'édifice exécuté qui a servi de point de départ aux variantes de Du Cerceau, et cela d'autant plus qu'il a écrit sous ces deux dessins : « *Le davant des chartreux de Pavye* ». Il faut observer en dernier lieu qu'entre ces deux dessins et une façade d'église dessinée dans le recueil H, fol. 44, et qui est certainement une composition de Jacques Androuet, il y a comme une connexion d'idées qui forme de ces cinq documents un seul tout.

Si l'on examine deux autres publications, le *Livre d'Architecture contenant cinquante bâtiments tous différents,* et le *Livre d'Architecture pour ceux qui voudront bâtir aux champs,* on conviendra aisément que ce ne sont pas là des productions qui pourraient émaner d'un simple littérateur ou d'un pur théoricien.

On y voit, au milieu de compositions de valeur inégale, un certain nombre de choses excellentes. Citons les planches XX, XXXII, XXXV, XXXVIII du premier de ces ouvrages. Dans la planche XXXII, la

conti. Milan, tome II, 1865, pages 79, 144, 162, 165, etc. Comme il s'agit ici de documents et non de leur interprétation, nous pouvons admettre l'exactitude des faits avancés par Calvi, faits que nous avons contrôlés en ce qui concerne l'Omodeo.

1. Pages 24, 25 et 30.

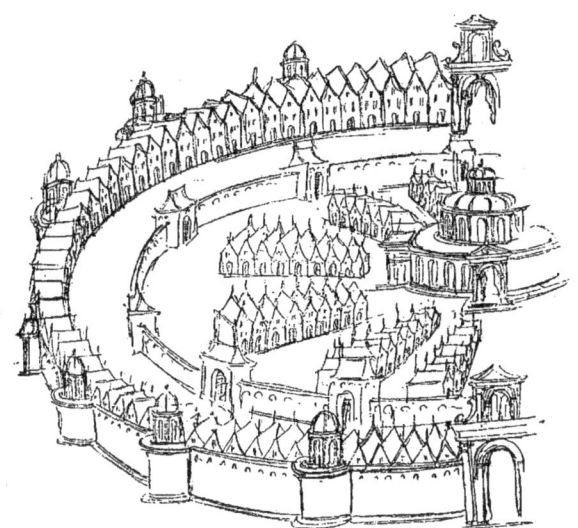

FIG. 29. — VILLE IDÉALE.
Croquis de Du Cerceau inspiré du dessin, figure 30. Volume J. (Collection de M. Lesoufaché.)

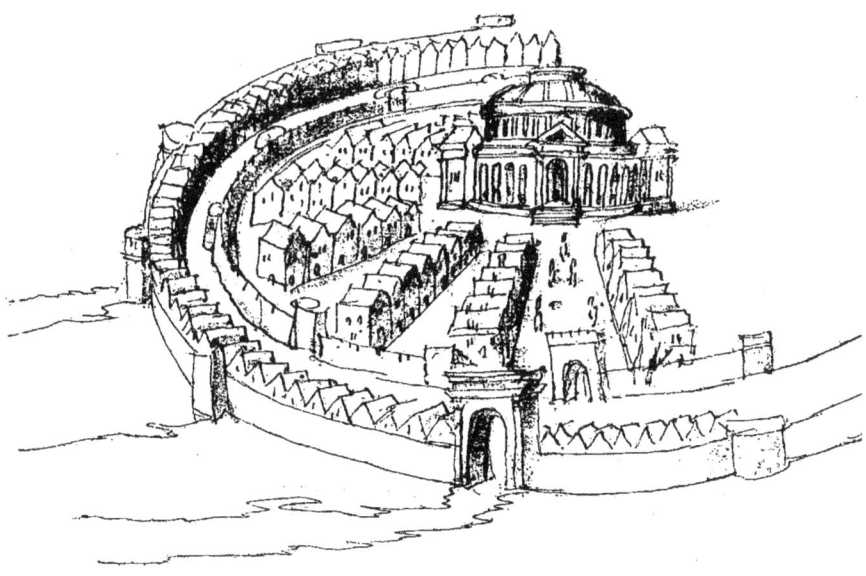

FIG. 30. — VILLE IDÉALE.
Croquis de Fra Giocondo d'après un maître inconnu italien. (Collection de M. Destailleur.)

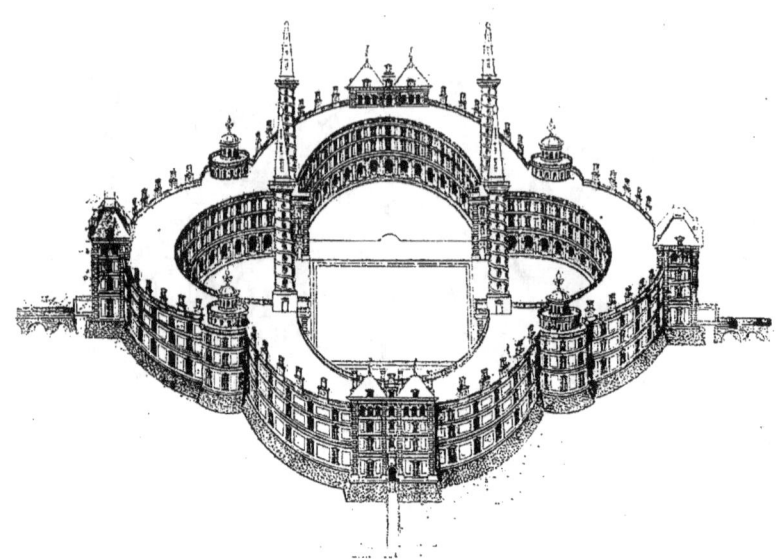

FIG. 31. — FRAGMENT D'UN CHATEAU IDÉAL.
Dessin de Du Cerceau. — Recueil N.

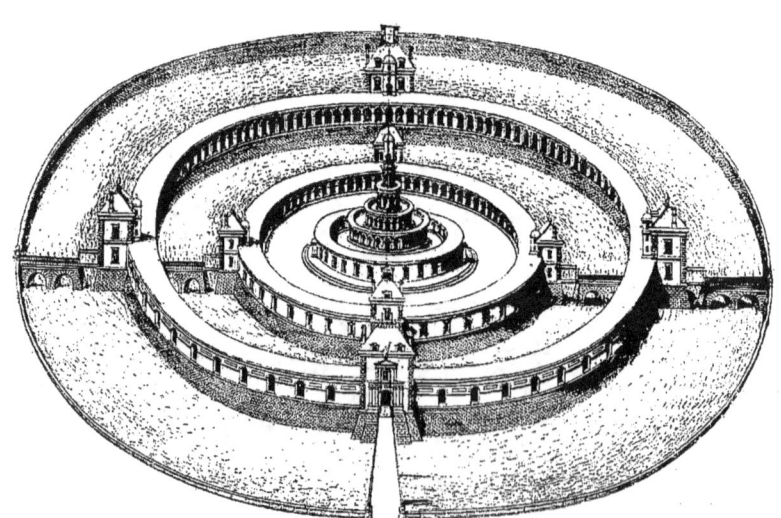

FIG. 32. — CHATEAU IDÉAL.
Dessin de Du Cerceau. — Recueil N.

composition et le groupement des masses sont les mêmes que dans le château qui se trouve au milieu de notre figure 115; mais les variantes que Du Cerceau y a introduites sont précisément de nature à prouver, de la façon la plus évidente, combien il savait composer en architecte, et comme il se rendait parfaitement compte de ce qu'il fallait changer dans l'exécution d'une même idée appliquée dans des proportions différentes. — Dans la façade 38, par exemple, la composition et les proportions sont d'une correction parfaite.

Dans son *Livre pour bâtir aux champs*, sa planche XXXVIII *a* et *b* donne une très bonne composition. Les palais 34 et 35 avec de grandes cours et des souvenirs de la cour du Louvre, l'élévation latérale du n° 25, le groupement des pavillons du n° 20, témoignent de capacités architectoniques très réelles. On en peut dire autant de l'édifice dans la 53ᵉ leçon de Perspective. Les compositions 56 et 58 de ce traité sont les répétitions des numéros 37 et 23 du *Livre pour bâtir aux champs*.

Un autre point très important à relever, c'est la méthode observée par Jacques Androuet dans ces compositions. Le maître développe des combinaisons de corps de bâtiments suivant une idée claire et nette, dans un ordre logique, comme le ferait un professeur d'architecture possédant à fond son sujet et les grandes lois fondamentales de l'architecture.

C'est grâce à ses qualités spéciales d'architecte que Du Cerceau a pu introduire, dans des combinaisons aux variantes aussi bizarres que celles de son château idéal, des éléments d'une valeur très réelle. (Fig. 115, dans la figure 31, les pavillons, etc.) Il ne faut pas s'imaginer que Du Cerceau songeât à exécuter toutes ces combinaisons d'un château, pas plus que Léonard de Vinci ne songeait à traduire telle ou telle combinaison bizarre et peu réussie dans son traité des Dômes[1]. L'un et l'autre poursuivaient le même but, nettement défini : approfondir les lois de la composition et se rendre compte des éléments qui produisent le plus d'effet et de l'ordre dans lequel il faut les grouper

[1]. Voyez notre travail sur Léonard, architecte, dans les *Literary Works of Leonardo da Vinci*, par M. J. P. Richter.

pour atteindre ce résultat. D'autres variantes d'un château idéal se rencontrent dans le *Livre pour bâtir aux champs,* pl. XX et XXXVIII, et, dans le *Traité de Perspective,* aux leçons 51, 55 et 56.

Cet ordre et cette méthode, cette intelligence claire du but à atteindre, Jacques Androuet l'observait généralement dans ses manuscrits et dans les suites de ses *Portes, Lucarnes, Fontaines,* etc. Ainsi, dans la série des douze lucarnes du Recueil de M. Dutuit, la troisième est formée par la combinaison des deux premières, la seconde étant superposée à la première, où le pilastre est remplacé par une cariatide-gaine. Qu'en procédant de la sorte, Du Cerceau dût arriver aussi parfois à des combinaisons peu heureuses, rien de plus naturel, d'autant plus que sa fantaisie l'encourageait à tout tenter. Mais rien ne nous prouve que le maître lui-même trouvât les résultats de toutes ces combinaisons également heureuses et réussies ; il pouvait les considérer seulement comme des types intéressants à observer.

Dans son *Traité des ordres,* placé en tête du même recueil de dessins, Du Cerceau expose régulièrement chaque idée qu'il a sur trois variantes de colonnes (fig. 34) ; l'une lisse, par exemple, l'autre cannelée avec moulures, la troisième avec une draperie au tiers de la hauteur du fût. Dans un second exemplaire du dorique, la première colonne a des têtes de lions au tiers de sa hauteur ; deux draperies au milieu du fût dans la deuxième, et des rameaux de lierre enroulés symétriquement autour de la troisième, et ainsi de suite. Il s'est inspiré du même ordre dans la composition du livre des Termes, où il fait preuve également d'une fantaisie riche et parfois heureuse. Toutes ces variantes nous révèlent combien Du Cerceau se rendait compte des principes sur lesquels sont basées les lois de la décoration.

Nous avons cru observer, sans avoir toutefois songé à vérifier l'exactitude absolue de cette idée, que dans ces combinaisons Du Cerceau suivait un ordre d'idées analogue à celui qui a présidé à la formation des ordres d'architecture eux-mêmes, ainsi qu'aux conditions différentes dont ils sont l'expression.

Nous terminons l'énumération de cet ordre de preuves par là où nous aurions dû commencer, en disant que le fragment des études de

Du Cerceau en Italie, conservé à Munich[1], atteste qu'il procédait dans ses études comme tout architecte doit procéder.

Enfin, dans la *Brève déclaration de la manière de toiser la maçon-*

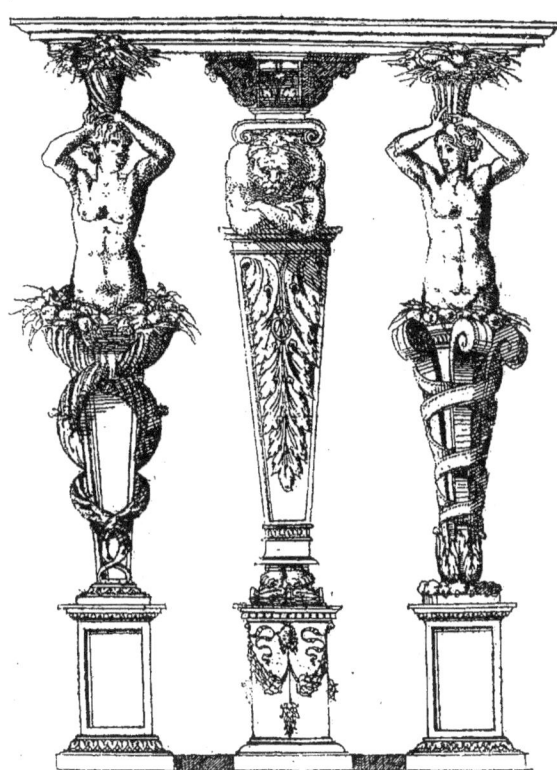

FIG. 33. — ESTAMPE DE LA SÉRIE DES TERMES.

nerie de chacun logis, selon la toise contenant six pieds : suivant laquelle on peut toiser tous édifices, et par là congnoistre la dépense qu'il convient faire, — dans cette déclaration, disons-nous, Du Cerceau

1. Voir chapitres I et II.

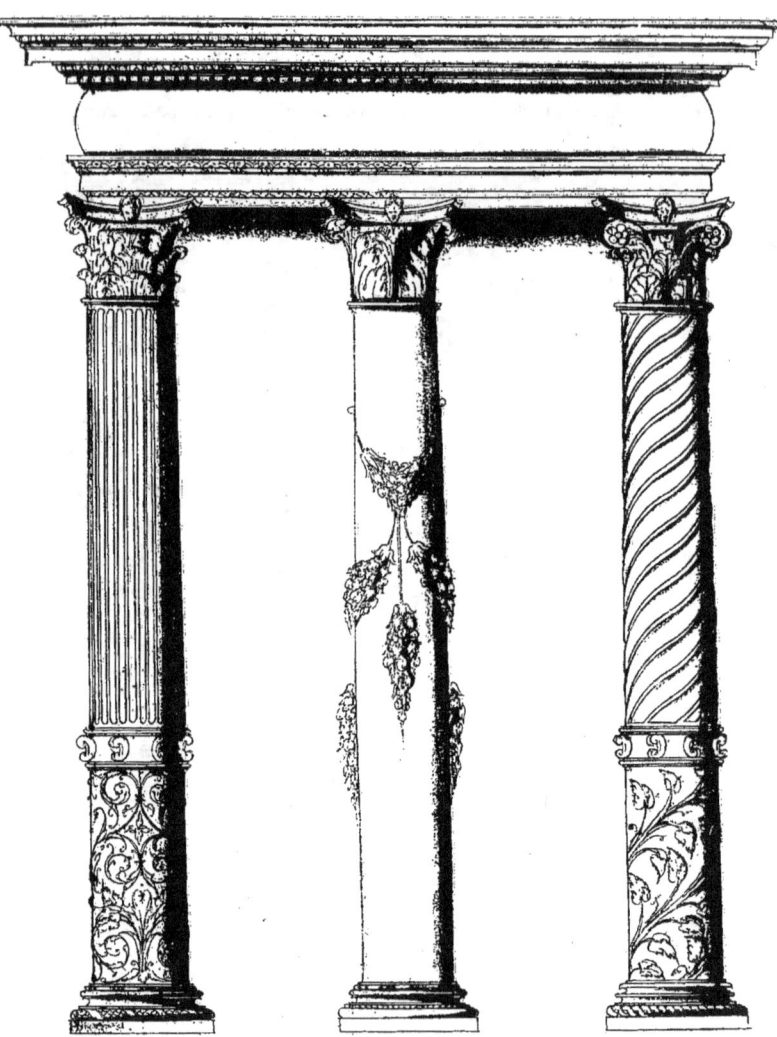

FIG. 34. — DESSIN DE DU CERCEAU, DE LA SÉRIE DES ORDRES.
(Collection Dutuit. — Recueil F.)

nous montre qu'il ne craignait pas d'aborder les questions les plus prosaïques, mais qui n'en étaient pas moins dignes d'être prises en sérieuse considération dans son art.

III

Passons à l'examen des édifices dont l'invention ou l'exécution peut être attribuée à Jacques Androuet Du Cerceau l'Ancien, — des projets destinés à être réellement exécutés.

Dans ses *Plus excellents bâtiments de France,* Du Cerceau, à l'occasion du château de Villers-Cotterets, parlant de l'entretien des bâtiments, raconte que le roi François Ier, quand il entendait parler d'un bâtiment bien entretenu, disait : « Ce n'est pas des miens » ; était-il par contre question d'un édifice « en une belle place, mais qui s'en va ruinant, incontinent le roi répliquait : « Ce sont des miens. » Ces faits inspirent à l'auteur quelques réflexions très simples qui montrent en outre le bon sens et l'expérience d'un praticien, déclarant nettement qu'il est chargé, lui, des travaux d'entretien du château de Montargis : « Ce qu'il (le roi) disait très bien : car la plus grande partie des siens s'en vont ruinant à faute d'y pourveoir, et y mettre ordre par un bon moyen, comme d'avoir un couvreur, lequel soit tenu d'entretenir toute la couverture : un Maçon pareillement, pour entretenir les réparations, avec quelques gaiges : ce qui se feroit pour peu de chose, comme mesme au chasteau de Montargis, lequel n'est pas de petite entretenue, *toutesfois pour bien peu de chose par an avons regardé à le maintenir* : ce qui se pourroit faire à autres bastiments par ce moyen et d'un bon regard. J'ay amené ce poinct à propos, afin que si les Roys et Princes s'en veullent aider, ils le pourront faire. »

Si, en regard du fait certain que Du Cerceau était chargé de l'entretien du château de Montargis, nous rapportons les renseignements que l'architecte-écrivain nous transmet en décrivant cette résidence, on admettra sans peine qu'il fut aussi chargé de rendre cette demeure habitable et d'y exécuter les travaux assez importants auxquels il fait

allusion dans le passage suivant : « Ceste maison fut baillée à Madame Renée de France, fille du roi Loys 12º, mariée au Duc Hercules de Ferrare, pour partie de son appanage. Laquelle estant vefve, et retirée en France l'an 1560 trouvant ce lieu ainsi beau, et tel que dessus, toutefois fort descheu et demoly, et par ce moyen rendu quasy inhabitable, l'a amplement réparé, embelly et enrichy d'aucuns nouveaux bastiments, iardins, et autres commoditez, tel qu'on le voit à présent, et y a fait sa demeure ordinaire iusques à son trépas. »

Le château de Montargis est détruit ; les quelques fragments que

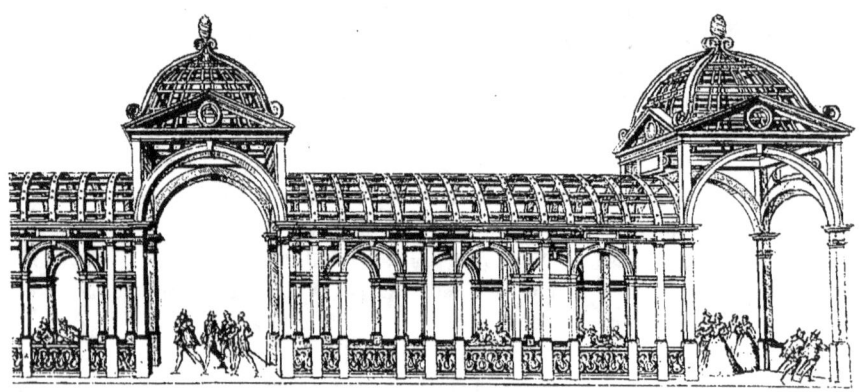

FIG. 55. — BERCEAU CONSTRUIT PAR DU CERCEAU DANS LES JARDINS DE MONTARGIS.
Tiré des *Plus excellents bâtiments de France*.

l'on aperçoit de l'extérieur paraissent appartenir à la partie médiévale de cette résidence[1]. Dans les planches que Du Cerceau a consacrées à le représenter, on ne se trompera pas en assignant au maître les belles « *Galleries de charpenterie* lesquelles de présent sont couvertes de lierre », analogues aux berceaux qui existaient à Gaillon, à Blois et ailleurs, inspirés de celui que Bramante exécuta dans les jardins du Vatican, et que Du Cerceau, « architecte du Roy et de Madame la

1. Nous engageons les personnes désireuses de vérifier si, dans ces restes, il peut s'être conservé quelques vestiges des travaux de Du Cerceau, à en solliciter l'autorisation préalable auprès de la propriétaire, Mlle Chardon, afin de ne pas se trouver en présence d'un concierge inébranlable, qui évidemment ne se doute pas qu'il existe des « intérêts archéologiques », et devant la résistance duquel nous avons dû renoncer à entreprendre cette vérification.

Duchesse de Ferrare », comme le désigne Jacques Besson, a représenté ici à une si grande échelle (voyez fig. 35); on devra lui attribuer aussi les nombreuses portes monumentales formant points de vue dans les allées, et les couronnements de murs, dont le style correspond si bien à tant de compositions analogues dans les recueils de dessins de Du Cerceau.

Les planches relatives à Montargis appartiennent encore complètement à la deuxième manière de Jacques Androuet et ont par suite été gravées assez longtemps avant la publication du premier volume des *Plus excellents bâtiments de France,* en 1576, mais assez peu de temps après l'arrivée de la duchesse à Montargis, en 1560, et peu après l'exécution de ces travaux d'installation. Les paroles mêmes de Du Cerceau confirment notre interprétation, car déjà en 1566, dans la dédicace du *Livre des Grotesques* [1], il écrit à Madame Renée de France : « Si Dieu m'eust donné telle comodité de pouvoir, comme il a mis en moy le bon vouloir, et affection en vostre endroit (Madame), je n'eusse esté si long temps sans récréer vostre esprit de quelques liuvres de mon art et labeur. Entre autres, je vous eusse présenté celuy des *Bastimens singuliers de France*... » Il résulte de là qu'en 1566, depuis longtemps déjà et par conséquent bientôt après l'arrivée de la duchesse, en 1560, Du Cerceau désirait témoigner à la fille de Louis XII sa reconnaissance en lui offrant le livre des *Bastimens singuliers de France*.

En résumé, les premiers travaux de Du Cerceau pour la duchesse de Ferrare eurent lieu immédiatement après l'arrivée de cette princesse à Montargis; les planches consacrées par Androuet à ce château ont donc dû être terminées avant 1566, peut-être même achevées pendant la première guerre de religion qui causa tant de pertes à Du Cerceau et à toute sa famille, et durant laquelle il est fort possible qu'il se fût retiré à Montargis. Plus loin, enfin, Du Cerceau confirme deux fois lui-même qu'il est au service de la princesse [2].

1. Voyez le texte complet que nous reproduisons parmi les dédicaces.
2. « Et maintenant qu'il a pleu à vostre bonté me retirer à vostre service, j'ai derobé quelques heures du jour et de la nuict pour ramasser un lieure de grotesques..... », puis il « souhaite à jamais d'employer à vostre service »... et signe « vostre très humble et très affectionné serviteur », expression qui,

CHAPITRE VI

LE CHŒUR DE L'ÉGLISE DE LA MADELEINE, A MONTARGIS

Il n'y a rien d'étonnant à ce que Du Cerceau, bourgeois de Montargis, comme le désigne le duc de Nevers [1], architecte de la princesse, qui y résida pendant les quinze dernières années de sa vie, ait exécuté quelque autre édifice à Montargis. C'est même dans cette ville que serait, au dire de Berty, le seul monument pour lequel notre artiste aurait donné des plans : le chœur de l'église principale de cette ville, l'église de la Madeleine.

L'historien Guillaume Morin s'exprime ainsi à ce sujet : « Du temps de M^{me} d'Este, duchesse de Ferrare, les habitants et bourgeois de Montargis se cottisèrent pour faire bastir le chœur d'icelle (église) en la forme qu'il se void à présent. Le dessein en fut projeté par Du Serseau, l'un des plus ingénieux et excellens architectes de son temps... Le commencement fut sous le règne de Henry second, et fut parachevé l'an 1608 [2]. » Morin, ainsi que le remarque Berty, a dû naître avant la fin du xvi^e siècle, peut-être même avant la mort de Du Cerceau.

Cet édifice a donné lieu à des appréciations contradictoires. Berty le qualifie de « triste édifice », M. de Montaiglon, au contraire, me l'a désigné comme fort intéressant. Et c'est à l'avis de ce dernier que je me range entièrement, après l'avoir visité, regrettant seulement que le temps ne m'ait pas permis d'en faire autre chose que les croquis aussi sommaires et imparfaitement rendus que ceux reproduits dans la figure 36. Ils n'ont d'autre but que de faciliter la description de l'édifice et son intelligence pour le lecteur.

Il s'agissait sans doute de remplacer un chœur préexistant, plus ancien ou contemporain de la nef actuelle, qui doit remonter aux vingt premières années du $xiii^e$ siècle, et de raccorder la partie neuve au

employée vis-à-vis d'une princesse aussi bonne qu'instruite, dénote des services n'ayant pas simplement un caractère passager.

1. Dans le passage cité par Berty, p. 106, d'après le Traité des causes et des raisons de la prise d'armes faite en janvier 1589, dans les *Mémoires* du duc de Nevers, pages 28 et 29.
2. *Histoire générale des pays Gastinois, Sénonais et Hurepois*; Paris, 1630, in-4°, page 20. (Ouvrage posthume.)

transept actuel. L'architecte chargé de ce travail résolut de faire contraster son œuvre, autant par son élévation que par l'abondance de lumière, avec les parties basses et plutôt sombres de la construction antérieure de la nef et du transept. Le croquis D montre le plan inférieur avec les chapelles. Le bas-côté, terminé à angle droit, pourtourne le rond-point formé par cinq côtés d'un octogone; l'expression de bas-côté ne lui convient même pas, car, ainsi que le montre la coupe C, ces collatéraux ont sensiblement la même hauteur que le chœur lui-même. Au-dessus des chapelles, les collatéraux passent du carré à l'octogone comme le montre le croquis B, et les trois côtés de cet octogone extérieur sont occupés entièrement par les trois grandes fenêtres à meneaux que l'on aperçoit mieux de l'extérieur dans le croquis A. La nef centrale du chœur n'ayant aucune fenêtre directe, ses piliers svelts se détachent en sombre sur ces trois grandes verrières et sur celles qui se trouvent au-dessus de chaque chapelle, et produisent un effet tout particulier. Les détails de l'intérieur appartiennent plus au dernier gothique qu'à la Renaissance, tandis que, à l'extérieur, contemporain cependant de l'intérieur, nous ne rencontrons, sauf dans les meneaux, qui rappellent ceux de l'église Saint-Eustache, à Paris, que des formes du nouveau style. Les quatre piliers voisins du transept sont des colonnes lisses sans chapiteaux, montant jusqu'à la naissance des nervures des voûtes, tandis que, dans les six piliers du rond-point, les profils de ces nervures descendent jusque près du sol.

A l'extérieur, j'ai été tout d'abord frappé par une certaine parenté entre les colonnes placées devant les arcs-boutants, leurs proportions, leur galbe, leur dessin, l'exécution même des détails, et les ordres qui décorent la façade de l'église Notre-Dame, ainsi que l'ensemble de celle de Saint-Pierre, à Tonnerre. (Ces deux monuments révèlent un architecte du goût le plus exquis; nous n'avons rien rencontré jusqu'ici de supérieur, à cette époque, en France.) Les profils y dénotent une étude intelligente de ceux de Bramante dans le Milanais, à Canepanuova à Pavie, à la cathédrale de Côme en particulier, et du modèle de Rocchi pour la cathédrale de Pavie. Le chœur de Montargis, plus

original, mais d'un degré moins fin que les deux monuments de Tonnerre, est aussi, comme disposition, peut-être plus milanais que français. La grandeur extrême des trois fenêtres du collatéral derrière le rond-point produit le même effet d'exagération et d'absence d'échelle que l'on ressent en présence de la disposition semblable dans la cathédrale de Milan, impression augmentée encore par la largeur moindre du collatéral comparée à celle de la nef principale. Ensuite, le passage du carré du rez-de-chaussée à l'octogone, au-dessus des chapelles, montre aussi une disposition dont, à ma connaissance, il ne se présente pas d'exemple en France ; c'est le même passage que dans le groupe des églises milanaises de Canepanuova et de la cathédrale, à Pavie, de Busto Arsizio, de Legnano, disposition empruntée à son tour à celle de l'antique église de San Lorenzo, à Milan.

Répondant maintenant à la question qui nous avait conduit à Montargis, nous devons avouer franchement que cet édifice ne renferme aucune des dispositions caractéristiques rencontrées par nous dans les œuvres dessinées ou gravées de Du Cerceau, et qui, par suite, nous auraient fait songer à lui plus qu'à tout autre architecte français de cette époque. Il n'en est plus de même de l'intéressant projet de façade pour l'église de Saint-Eustache, à Paris, dont il sera question plus loin, bien qu'ici Du Cerceau ait employé le même style que l'on voit à Montargis. Les études milanaises que nous avons signalées chez Du Cerceau, à l'occasion de la Chartreuse de Pavie et de l'orfèvrerie d'église, ne constituent aucun indice caractéristique, parce que toute la Renaissance française sous Louis XII et sous François Ier est pleine d'impressions milanaises et procède de la Lombardie. Il y a toutefois une particularité de style dans l'église de Montargis qui, à nos yeux, crée une présomption en faveur de Du Cerceau — c'est la grande originalité de la disposition en plan et en élévation, originalité très conforme à la fantaisie extrême, parfois démesurée, que l'on rencontre dans les œuvres d'Androuet l'Ancien, et par laquelle il dépasse, croyons-nous, la plupart de ses contemporains. Il ne nous vient pas à l'esprit, en ce moment, d'exemple d'église française de la Renaissance qui, comme le chœur de Montargis, puisse présenter le type de trois

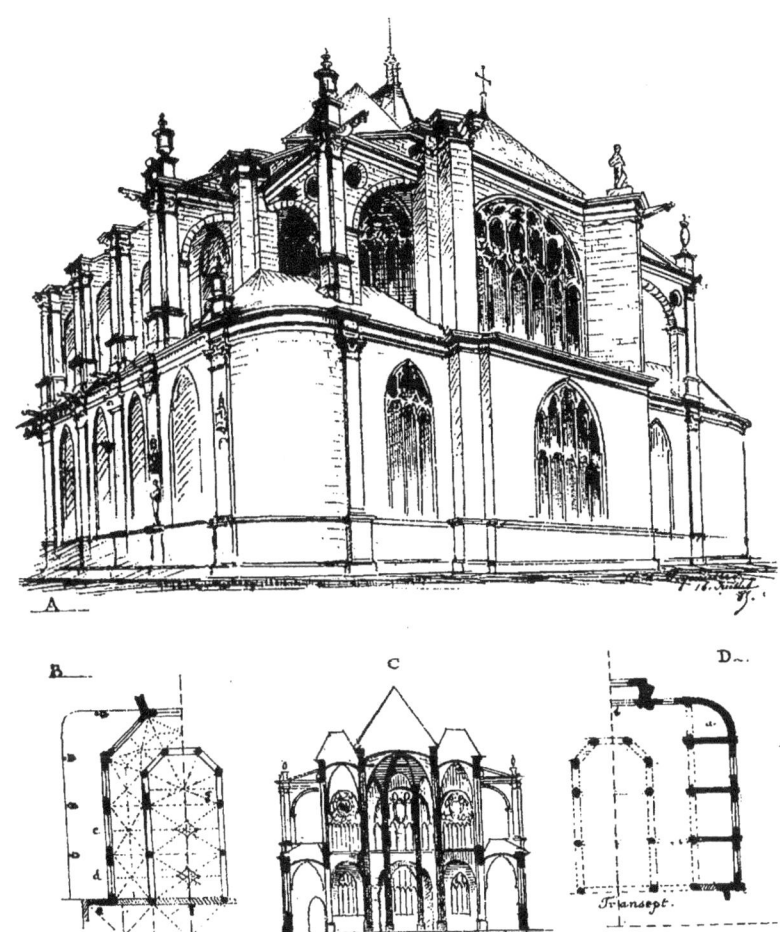

FIG. 36. — ÉGLISE DE LA MADELEINE, A MONTARGIS.
Attribuée à Du Cerceau.

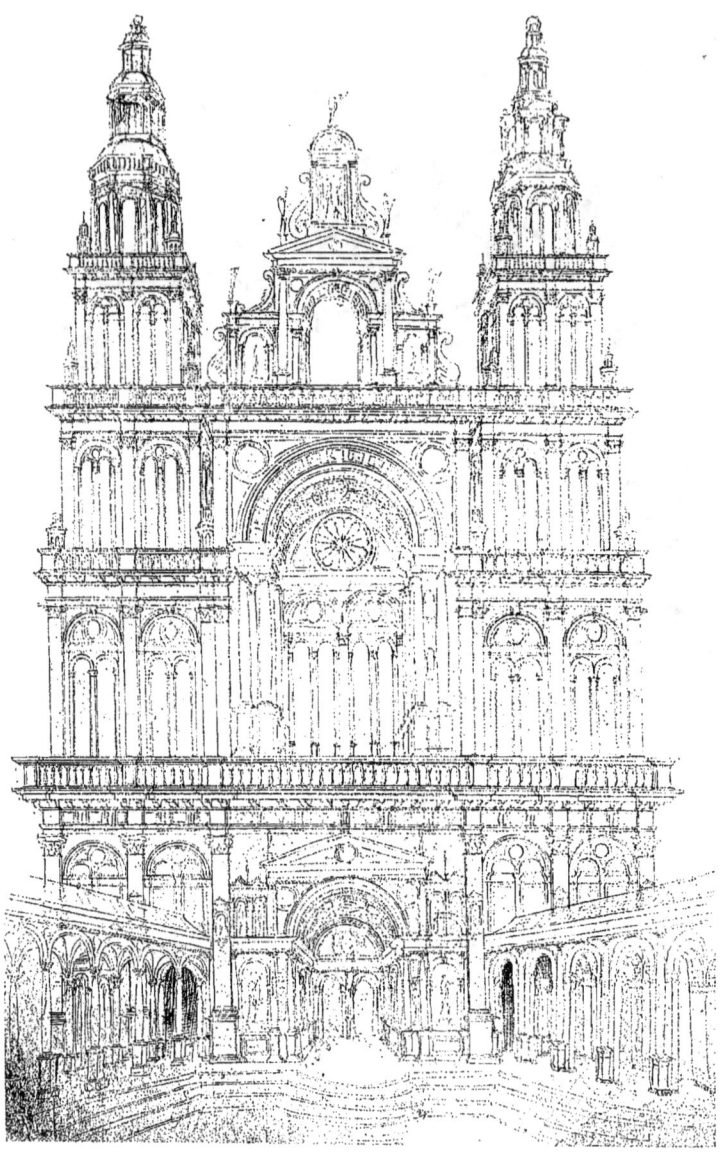

FIG. 37. — PROJET DE DU CERCEAU POUR LA FAÇADE DE L'ÉGLISE SAINT-EUSTACHE, A PARIS.
Dessin original appartenant à M. Destailleur.

nefs ayant la même hauteur[1]. Comme logique, par la gradation des nefs et par l'équilibre des parties, la disposition française ordinaire nous paraît bien supérieure ; toutefois, comme effet de lumière, et au point de vue de la fantaisie et de l'originalité de l'impression, le chœur de l'église de Montargis a une valeur très réelle, et nous protestons contre l'expression de « triste édifice » employée par M. Berty, qui, nous serions tenté de le croire, ne l'avait pas vu lui-même. A l'extérieur, sans compter le détail dont nous avons fait l'éloge, la disposition intelligente à la fois et originale des arcs-boutants contribue à donner à ce chœur vu depuis la « Place Du Cerceau » un effet attrayant. Vu de plus loin, les toits isolés avec faîtes disposés normalement à l'axe de l'édifice, qui recouvrent chaque travée du collatéral, noient l'effet du toit central, et produisent un effet un peu étrange et même un peu lourd, nous en convenons — mais qui ne détruit pas les autres qualités de cette construction si intéressante et si digne d'être visitée par les personnes de goût.

Grâce aux nombreuses dates inscrites en divers endroits aux voûtes du temple, nous sommes à même de rectifier sur un point l'assertion de Guillaume Morin. Les voici : dernière chapelle à droite, 1545, en a ; collatéral, travée dans l'axe, en b : 1586 ; à gauche, deuxième chapelle en c : 1571 ; première, en d : 1572. Au-dessus de l'arc ouvrant de cette chapelle dans le transept : 1567 ; au-dessus de l'arc de la nef dans le transept : 1576 [2].

Nous voyons d'après ces dates que ce n'est pas du temps de Madame Renée de France que les bourgeois de Montargis se cotisèrent pour construire leur chœur, car celui-ci a dû être commencé vers 1540, ni même sous Henri II, qui régna de 1548 à 1559. Peut-être les travaux, qui marchèrent lentement, furent-ils interrompus quelque temps, puis repris vers 1570, et la mention de Guillaume Morin se rapporte-t-elle

1. Viollet-le-Duc, dans son *Dictionnaire*, article *Cathédrale*, pages 369-370, dit que ce type est fréquent dans les églises romanes du Poitou, du Limousin, de la Saintonge, de la Vendée et même du Berry. Il l'est aussi en Allemagne aux xiv° et xv° siècles, où on le désigne sous le nom de « Hallenkirche ». En Italie, nous pouvons citer trois exemples, le premier du Moyen-Age : San Fortunato, à Todi, et deux de la Renaissance : Santa Maria dell' Anima, à Rome, et la cathédrale de Pienza.

2. Enfin, dans la voûte du rond-point, nous avons cru lire 1860, ce qui peut être la date d'une restauration.

CHAPITRE VI 79

à ce fait. Les erreurs chronologiques de Morin ne suffiraient d'ailleurs pas nécessairement à faire révoquer en doute l'attribution à Du Cerceau [1]. Il est dans le vrai en disant que la construction marcha lentement. L'avant-dernière chapelle à droite renferme un autel intéressant dont le dessin pourrait être de Du Cerceau, sans qu'il y ait toutefois une nécessité absolue de le lui attribuer. Remarquons, en terminant, que sur une verrière en grisaille à l'église de Saint-Pierre, à Tonnerre, on lit la date de 1541, ce qui explique encore mieux les analogies de détail que nous avons signalées.

MAISONS A ORLÉANS

Montargis est voisin d'Orléans, où Du Cerceau s'était fixé, et où il publia ses premiers ouvrages importants datés des années 1549 à 1551. Nous avons été curieux de voir si, parmi les maisons si intéressantes que la Renaissance a laissées dans cette ville, il y en avait quelqu'une qui présentât ces analogies de style que nous n'avons pas rencontrées à Montargis. Nous en avons, en effet, remarqué une, située Marché à la volaille, n° 6, reproduite fig. 38 [2], dont l'ordonnance, mais dont les détails surtout, correspondent absolument à ce que nous nous attendions à voir de lui aux environs des années 1540 à 1550. Tous les ornements, délicieusement exécutés, les archivoltes, les guirlandes, les masques, les femmes, les satyres, les termes, les cartouches ont l'air d'être sculptés d'après les dessins de Du Cerceau répandus à profusion dans les recueils que nous avons décrits. Nous savons que beaucoup de ces ornements étaient le domaine commun de l'école; il nous a semblé toutefois voir ici jusqu'aux accents personnels de l'artiste, car, à côté de tout ce qu'il partage avec ses contemporains, Du Cerceau possède la fantaisie si riche et parfois si bizarre, et des formules de

1. Il existe sur la frise, à l'extérieur des chapelles, une inscription que nous n'avons pas eu le temps de déchiffrer, mais qui nous a paru se rapporter à des faits plus récents.

2. Cette figure, que M. Rouam a mise obligeamment à notre disposition, ne donne aucune idée de la grâce des détails de cette maison. Nous la reproduisons toutefois, ainsi que nous l'avons fait pour nos propres croquis, non moins imparfaits, sur Montargis, afin de préciser dans la pensée du lecteur l'image, le sujet, mieux que ne peut le faire une simple description.

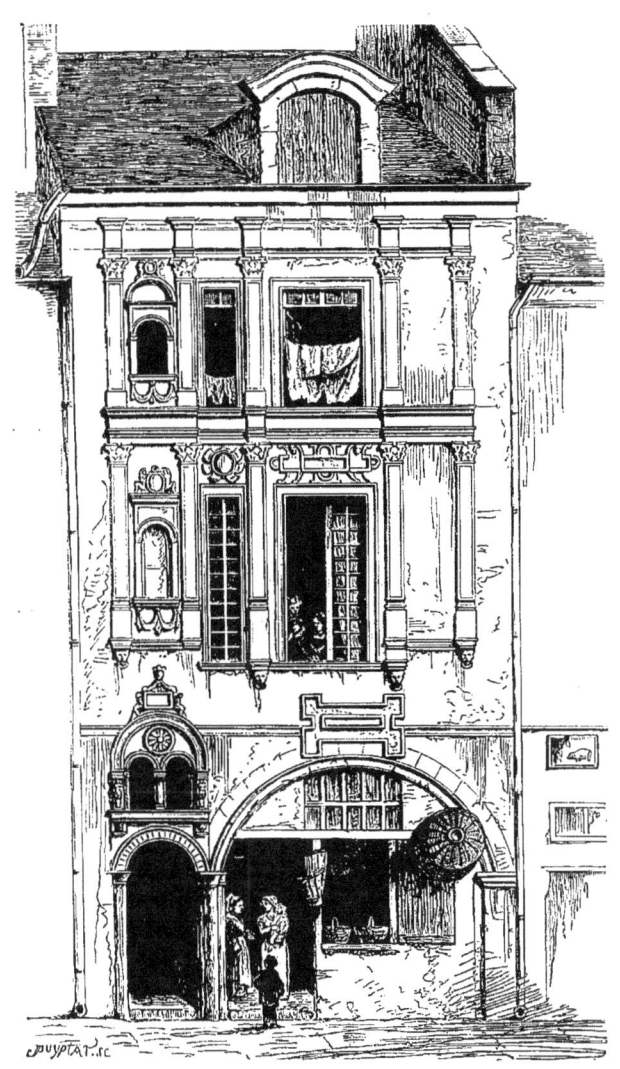

FIG. 138. — MAISON DE LA PLACE DU MARCHÉ A LA VOLAILLE, A ORLÉANS.

CHAPITRE VI

prédilection que nous croyons retrouver dans cette charmante façade. Toutefois, en l'absence de tout document, bornons-nous à dire que cette façade est entièrement dans la manière de Du Cerceau de l'année 1540 à 1550.

Une autre maison, située rue Bretonnerie, n° 17, probablement

FIG. 39. — CROQUIS DE DU CERCEAU.
(Collection de M. Lesoufaché. — Recueil J, fol. 71.)

antérieure de quelques années à la précédente, offre également, dans le dessin des fenêtres, quoique bien moins prononcés, des détails qui pourraient faire croire que Du Cerceau avait construit dans ce style vers 1535 ou 1540.

Un charmant petit balcon couvert, orné de pilastres, sur le côté de

la maison située rue de l'Ormerie, n° 211, et dont la date doit sans doute être cherchée entre les années 1540 et 1560, pourrait aussi rappeler la manière de Du Cerceau. Quant à la maison dite de Du Cerceau ou des Olives, appelée aussi la Maison aux Œufs, si elle est réellement d'un Du Cerceau, elle doit être, comme le remarque M. Berty, de l'un de ses fils, Baptiste ou Jacques II, car on y sent l'époque de Henri IV, et certains détails se rapprocheraient, quoique avec plus de fermeté, de ceux de l'hôtel de Sully, à Paris.

Nous devons passer maintenant à l'examen de monuments plus importants, que nous trouvons gravés par Du Cerceau dans ses *Plus excellents bâtiments de France,* et avec lesquels le nom d'un Du Cerceau comme architecte a été mis en rapport. Il existe, en effet, une série de présomptions suffisantes à cet égard pour nous imposer l'obligation d'examiner cette question.

LE CHATEAU DE VERNEUIL

Le premier de ces monuments est l'important château qui existait autrefois à Verneuil-sur-Oise, à huit kilomètres de Senlis.

En examinant les planches consacrées par Du Cerceau à la représentation de ce château, nous sommes frappé en premier lieu de leur nombre. Androuet a consacré à cette « Maison particulière » dix planches avec dix pièces, tandis que pour les Maisons royales du Louvre et de Madrid, avec le même nombre de pièces, il n'a donné que neuf planches. — Un autre point qui nous frappe, c'est le soin avec lequel sont gravées ces planches; déjà, les plans paraissent exécutés avec soin; le « Desseign de l'élévation de Verneuil, tant du viel logis que du nouveau, encommencé avec les Jardins, allées et canaux », est d'une exécution très soignée, et dans la perspective, dont nous donnons une reproduction, figure 41, trop réduite, il est vrai, pour que l'on puisse en juger sous ce rapport, la pointe est maniée de main de maître. Enfin, la dernière planche (notre figure 48), l'une des mieux gravées de tout l'ouvrage, est exécutée avec un véritable amour;

même à travers les interstices de la balustrade, on voit tous les ornements du cadre des fenêtres du soubassement. Du Cerceau nous dit que *le Desseing avoit été arresté pour la face de la terrace qui eust été devant le logis neuf,* indication de laquelle résulte que ce projet ne fut pas mis à exécution ; on se demande involontairement pourquoi Du Cerceau consacra le plus de soins à une partie qui ne fut pas exécutée, si ce n'était peut-être pour conserver le souvenir d'une œuvre qui lui tenait particulièrement à cœur.

Un troisième point à relever tient au style même de l'architecture de Verneuil, qui diffère sensiblement de tous les autres édifices représentés dans les deux volumes des *Plus excellents bâtiments de France,* Charleval excepté. Nous remarquons, en outre, dans la dernière planche citée, exactement les mêmes figures fantastiques accroupies que l'on observe dans notre figure 47, moitié hommes, moitié lévriers, et munies de singulières petites ailes de papillons analogues à celles de danseuses de ballet, que l'on remarque aussi dans la *Maison blanche* des jardins de Gaillon, figure 40, et chez les cariatides d'une façade décrite parmi les compositions d'architecture. On observe enfin les bizarreries de forme des fenêtres de l'attique dans la dernière planche consacrée à Verneuil, figure 48, où les chambranles sont accompagnés, au lieu de consoles en ailerons, de demi-balustres en forme de vases, dont la forme fait songer aux compositions de Du Cerceau lui-même [1]. Quant aux œils-de-bœuf entre deux Victoires, ils sont bien de la composition d'Androuet.

Mais, outre ces ressemblances particulières, il y en a encore d'autres plus générales avec Charleval, qui distinguent ces deux châteaux des autres édifices représentés dans *Les plus excellents bâtiments de France.* Ces différences portent sur la fréquence de l'emploi des bossages et des refends, non seulement comme chaînes aux angles des corps de bâtiments, comme par exemple dans le pavillon du Louvre, figure 49, mais comme soubassements entiers, pour pilastres et colonnes, et déjà comme encadrement de fenêtres, pour voussoirs d'arcs et de plates-bandes ; ensuite sur une certaine prédilection pour l'ordre colossal qui,

[1]. Un encadrement de porte dans le volume de M. Dutuit, n° 40.

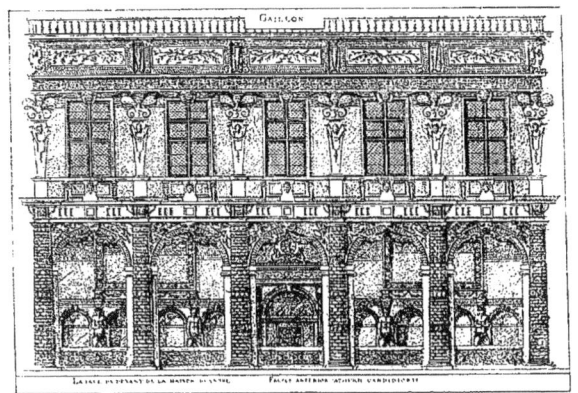

FIG. 40. — LA MAISON BLANCHE DANS LES JARDINS DE GAILLON.
Tiré des *Plus excellents bâtiments de France*.

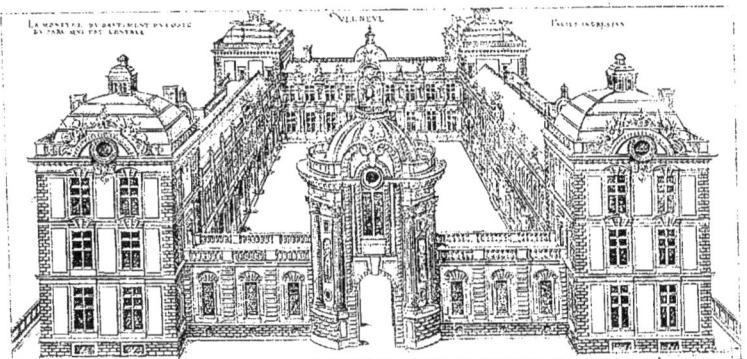

FIG. 41. — VERNEUIL.
Deuxième projet de Du Cerceau. — Tiré des *Plus excellents bâtiments de France*.

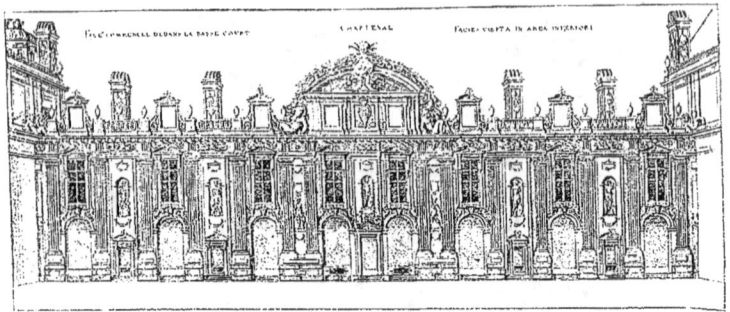

FIG. 42. — CHARLEVAL.
Façade projetée sur la cour. — Tiré des *Plus excellents bâtiments de France*.

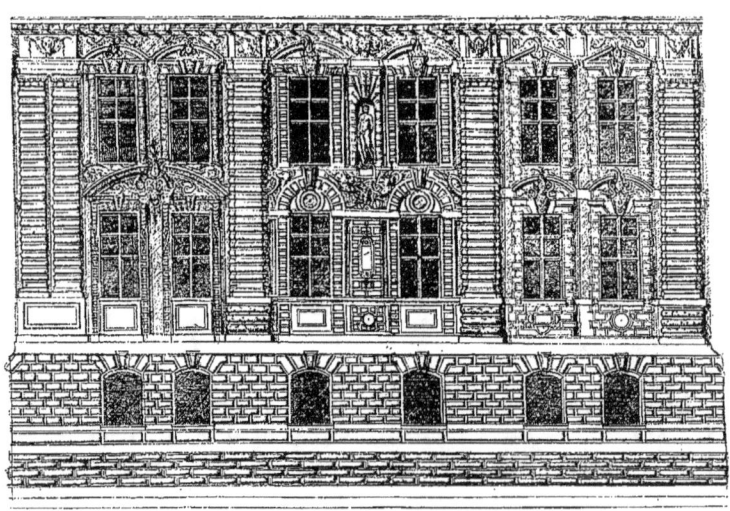

FIG. 43. — CHARLEVAL.
Partie de façade extérieure projetée. — Tiré des *Plus excellents bâtiments de France*.

à Verneuil, il est vrai, ne se montre que dans le pavillon d'entrée. Ces particularités se rencontrent dans plusieurs des projets de Du Cerceau, dans le recueil N et notamment dans la façade sur la feuille 14 (notre figure 44) qui nous montre les pilastres et les bossages de Charleval appliqués à la disposition de Verneuil. Ensuite, la feuille 15 du même recueil représente certainement : ou bien une étude pour la cour de Verneuil, ou bien une improvisation inspirée par cette dernière, comme le montre notre figure 45. M. Destailleur enfin possède un très beau dessin (sans aucun doute possible, de la main de Jacques Androuet l'Ancien) représenté dans notre planche IV[1], et qui a été reproduit avec un certain nombre de variantes de détail par Du Cerceau dans ses *Plus excellents bâtiments de France*. (Notre figure 41 est une réduction de cette dernière planche.) Un examen attentif nous a prouvé que l'auteur du dessin est le même que l'auteur de la gravure. Comment dès lors expliquer ces différences dans deux documents sortant de la même main? De quel droit Du Cerceau modifiait-il des ajustements assez importants dans l'architecture de cette même planche dessinée peu de temps auparavant avec tant de soin, car les détails, tous plus sévères dans le dessin, semblent exclure la possibilité que celui-ci soit postérieur à la gravure? Admettre d'ailleurs cette dernière hypothèse serait concéder forcément et du coup que Du Cerceau lui-même était l'architecte de l'édifice ou du moins attaché à l'entreprise. Vouloir expliquer ces différences par l'habitude de Du Cerceau, signalée par nous, de ne jamais représenter d'une manière identique des répétitions d'une même composition, serait inexact ici, car il s'agit d'un édifice réel et non d'une fantaisie. La réponse à cette question et la clef de la recherche sur le nom de l'architecte de Verneuil se trouvent dans l'historique de ce château et dans ce que Du Cerceau lui-même nous en dit dans le texte qui accompagne les planches. Une partie de celles-ci se rapportent au projet primitif fait pour le premier propriétaire, « Monsieur Philippe de Boulinvillier, homme fort amateur

1. Le dessin original, au lavis, mesure 405 sur 555 mill. dans ses plus grandes dimensions; la largeur dans notre planche est diminuée de quelques millimètres sur chaque bord; d'un pavillon à l'autre, entre les angles extérieurs, 211 mill. 1/2. Les toits sont bleus, légèrement adoucis vers le bas; le modelé est à l'encre de Chine brune, le poché est de couleur sépia presque noir. Le papier est jaune.

CHAPITRE VI

d'architecture..., qui fit commencer un édifice sur l'une des susdites montagnes devers le parc, qui est le costé même, où est bâti l'ancien logis ». (La cour, de dix-huit toises en carré, était commencée et avancée surtout du côté de la galerie, corps de logis opposé à l'entrée dans la planche IV.) Puis Du Cerceau continue : « Quant à cognoistre aussi de quelle ordonnance *devait estre conduit le bastiment,* non seulement pour le regard de la maçonnerie, mais pour les commoditez et plaisirs, qu'il avait accomodez au val, ensemble la richesse des faces, et autres particularités du lieu, *suyvant sa délibération,* cela se pourra sçavoir par les plans et montées generalles, et desseins que vous ay figurez. » Voilà pour le premier projet, celui pour M. de Boulainvillier. Passons maintenant au projet modifié pour le nouveau propriétaire, et laissons encore la parole à Du Cerceau :

« Depuis advenāt ceste maison a monseigneur de Nemours, qui depuis longtemps desirait avoir quelque belle place en France, et n'en trouvant de plus propre à son gre : l'ayant dy-ie à soy, y a fait faire, au lieu de deux petits pavillons entarmes à chacune encoigneure du bastimēt par le dehors, un grād pavillon qui sont quatre pour tout l'édifice. *Mais pour plus esclarter l'œuvre, son intention est de dresser sur le devant, vers le val, une salle de trente toises de long* sur cinq de large, et une chambre à chaque costé, revenātes à la largeur de la salle, le tout couvert en terrace, et ayant un mesme regard », etc.

Il ressort de là : 1° que le dessin ainsi que la gravure reproduits par nous (pl. IV et fig. 41) montrent le château tel qu'il devait être d'après le plan modifié par le duc de Nemours, et 2° qu'au moment où Du Cerceau publiait Verneuil dans son premier volume des *Plus excellents bâtiments de France,* les travaux étaient loin d'être achevés, car il nous parle des *intentions* du duc. Une grande partie des ouvrages représentés dans les deux documents que nous examinons n'existaient pas encore, et parmi ceux-ci surtout le pavillon d'entrée circulaire. Ces deux vues n'ont donc pu être dessinées et composées que d'après les projets fournis à Du Cerceau par l'architecte même du château.

Du Cerceau, qui se montre, plus que n'importe dans quel autre cas, au courant des intentions du premier, puis du deuxième proprié-

taire, pouvait, avant de se mettre à graver les planches de Verneuil et avant de dessiner la perspective de la planche IV, avoir reçu communication des modifications introduites par l'architecte du duc de Nemours dans son projet.

Ce serait là une interprétation qui n'aurait rien d'invraisemblable et qui serait suffisante, convenons-en, pour expliquer les différences qui nous ont arrêté jusqu'ici. Mais il y a encore une autre explication dont l'examen, mis en regard de l'ensemble des faits, non seulement devient légitime, mais s'impose à nous. Elle consiste à voir en Du Cerceau lui-même l'auteur des deux projets pour Verneuil, en un mot l'architecte de M. de Boulainvillier, puis du duc de Nemours.

Résumons les faits :

1° Du Cerceau qui n'accorde au Palais des Tuileries, avec le superbe projet d'ensemble, que quatre pièces sur trois planches, en consacre dix, sur dix planches, à Verneuil, pour représenter quoi ? les projets abandonnés de M. de Boulainvillier, puis les projets modifiés pour le duc de Nemours et dont l'exécution était assez peu avancés pour que le château de Verneuil ait passé pour avoir été construit sous Henri IV[1].

2° Nous trouvons parmi les compositions dessinées par Du Cerceau deux dessins (fig. 44 et 45), dont le second se rapporte certainement à Verneuil, et le premier très probablement aussi (fig. 44) ; ces compositions, différant sensiblement des projets gravés, ne peuvent donc être elles-mêmes que des projets.

3° Il existe des rapprochements de style très caractéristiques entre l'architecture dans les planches de Verneuil et les compositions de Du Cerceau en général.

4° Nous voyons ensuite Du Cerceau lorsqu'il grave la perspective du projet pour Verneuil (fig. 41) introduire des modifications très importantes dans l'ordonnance du pavillon et de la galerie d'entrée, ainsi que dans les ajustements des détails par rapport au beau dessin préparé par lui. (Pl. IV.)

1. Dans le Dictionnaire universel de la France, on lit que Henri IV fit bâtir ce beau château et l'érigea en marquisat en faveur de Mme d'Entraigues et plus tard en duché en faveur de Henri de Bourbon, fils de Henri IV et de Mme d'Entraigues.

CHAPITRE VI

5° Dans son *Traité de perspective,* le plan du château (pl. LIV) présente précisément les petits pavillons doubles du premier projet de Verneuil (fig. 135), et les leçons 56 et 59 renferment aussi des éléments

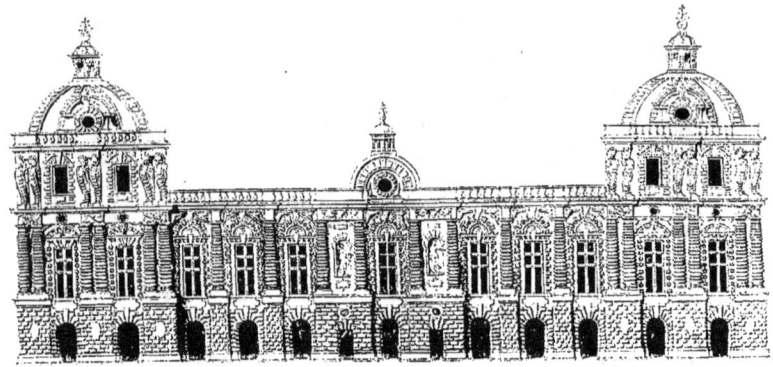

FIG. 44. — ÉTUDE DE DU CERCEAU POUR VERNEUIL OU POUR CHARLEVAL.
(Cabinet des Estampes, à Paris. — Recueil N.)

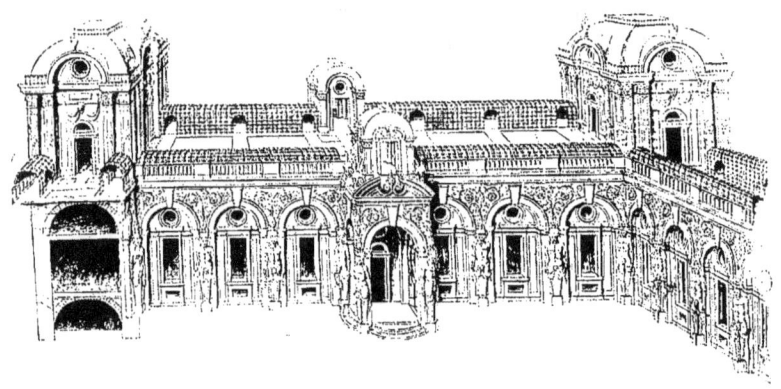

FIG. 45. — ÉTUDE DE COUR DE DU CERCEAU.
(Cabinet des Estampes, à Paris. — Recueil N.)

de Verneuil. Enfin à la planche XXXVII de son *Livre pour bâtir aux champs,* on voit une galerie à la Verneuil, et surtout, parmi les *Détails d'ordres,* petite échelle, une fontaine *destinée aux jardins* de Verneuil.

6° Du Cerceau, en 1584, alors qu'il dédie au duc de Genevois et Nemours son livre des *Édifices antiques romains,* adresse à ce seigneur, celui qui précisément était devenu le second propriétaire de Verneuil, les paroles suivantes : « Et d'autant, Monseigneur, que vous êtes un prince qui aimez et entendez parfaitement l'architecture... il m'a semblé que vous adressāt et dédiāt ce luivre, c'était approprier l'œuvre à son point : *Aussi que des lōgtemps vous m'avez fait cet honneur q̄ de m'accepter pour vostre et de m'entretenir par vostre libéralité, qui me fait estimer vostre ce qui proviēt de moy.* Partāt avec toute humilité ie le vous offre et présente, vous suppliant le recevoir de mesme œil et faveur qu'avez par cy devant fait quelques autres miennes petites inventions. »

Ce n'est certainement pas le fait d'avoir offert au duc de Nemours quelques petites inventions qui pouvait porter Du Cerceau à se considérer comme appartenant depuis longtemps à ce seigneur : il fallait qu'il y eût d'autres raisons ; *le fait d'avoir été et d'être l'architecte de son château de Verneuil l'expliquerait beaucoup mieux.*

N'oublions pas enfin un dernier rapprochement. Le duc de Nemours avait épousé Anne d'Este, veuve de François de Guise, et fille de Renée de France. Celle-ci, retirée à Montargis, était aussi la protectrice de Du Cerceau, qui non seulement lui dédia, en 1566, son livre des grandes Grotesques, mais qui fut son architecte à Montargis, ainsi que cela ressort, on l'a vu, d'un passage de Du Cerceau à l'occasion du château de Villers-Coterets. Sans vouloir attacher trop d'importance à ce dernier rapprochement, on pourrait néanmoins y retrouver un élément qui avait pu à un moment donné exercer une certaine influence.

Cet ensemble de faits crée déjà en faveur de Jacques Androuet Du Cerceau l'Ancien, comme architecte primitif du château de Verneuil, une telle présomption, qu'il faudrait l'adopter comme établie, sinon avec une certitude absolue, du moins jusqu'à preuves positives du contraire[1].

1. Israël Silvestre, auquel on ne peut pas toujours se fier au point de vue de la fidélité du dessin, représente le pavillon d'entrée en forme de croix avec un petit ordre et un attique portant des frontons demi-circulaires, mais Silvestre n'indique non plus que deux travées dans la galerie basse, et une fenêtre par étage dans les pavillons, tandis que dans une vue des ruines du château dessinée par Dupont, dans un recueil dirigé par Née (au Cabinet des Estampes, *Topographie de France*), on en voit bien deux comme chez Du Cerceau.

Dans la *Veue et perspective du château de Verneule faite par Aveline en 1692*, le pavillon d'entrée

Nous croyons devoir le faire d'autant plus qu'un fait d'une autre nature inspire à MM. Guiffrey et Flammermont une opinion analogue. Ce dernier savant a trouvé dans les archives de Chantilly la nature précise de la parenté que l'on savait exister entre le célèbre architecte Salomon de Brosse et les Du Cerceau. Son père Jehan de Brosse avait épousé Julienne Du Cerceau, sœur de Jacques Androuet Ier. Il vint s'établir à Verneuil en 1568 et y acquit une habitation. « On devine, dit M. Guiffrey, grâce à l'alliance existant entre Du Cerceau et Jean de Brosse, les occupations qui durent retarder ce dernier à Verneuil près d'une des œuvres les plus célèbres de ses parents les Du Cerceau. M. Flammermont avait aussi fait, de son côté, une observation analogue, car il nous disait dans une note : Comme on ne trouve pas d'autre Brosse et d'autre Androuet, il est probable qu'Androuet Du Cerceau et Jean de Brosse furent chargés de la construction du nouveau château de Verneuil (*récemment* édifié, dit le terrier en 1575 — c'est-à-dire vers 1568), et fixèrent alors leur demeure *dans ce village*. Peut-être même Jehan Brosse était-il un élève du célèbre Androuet dont il épousa la sœur[1]. »

On pourrait, à la vérité, vouloir déduire de ces documents que ce fut *Jehan Brosse* qui était l'architecte primitif, le créateur des plans du château, et envisager son étroite parenté avec Jacques Androuet Ier comme la cause de l'intérêt avec lequel celui-ci nous a transmis les projets, même abandonnés, pour ce château. Mais cette interprétation ne justifierait ni les paroles adressées par Du Cerceau au duc de Nemours : *depuis longtemps vous m'avez fait cet honneur que de*

présente bien l'aspect général du dessin de Du Cerceau — avec quatre travées de chaque côté dans la galerie basse avec arcades ouvertes au lieu de fenêtres.

Les substructions du château sont tellement recouvertes de broussailles, qu'il est impossible de retrouver autre chose que la disposition quadrangulaire. Des fouilles permettraient peut-être de se rendre compte si la grande salle en terrasse vers la vallée a été exécutée ou non. Elle semble difficile à concilier avec le bâtiment demi-circulaire figure 48, dont on ne retrouve aucune trace et qui pourrait faire partie du premier projet. Par contre, dans le vallon, on voit des traces de canaux et d'étangs qui paraissent correspondre aux dessins de Du Cerceau. D'après une tradition locale que nous avons recueillie en 1886, une partie des pierres sculptées du château aurait été réemployée dans le château de Vilette, sur la route de Flandre, entre Pont-Saint-Maxence et Saint-Martin Longuiau. Un garde qui s'y trouve depuis trente ans l'a entendu dire par les personnes âgées du pays.

1. Notice de M. Charles Read dans le *Bulletin de la Société de l'Histoire de Paris et de l'Ile-de-France* 1882, page 150.

m'accepter comme vôtre, etc., ni les autres études pour Verneuil ou compositions analogues parmi les œuvres dessinées et gravées de Jacques Androuet, ni surtout l'étroite parenté de l'ajustement du grand ordre du pavillon d'entrée à Verneuil avec celui dans la cour de

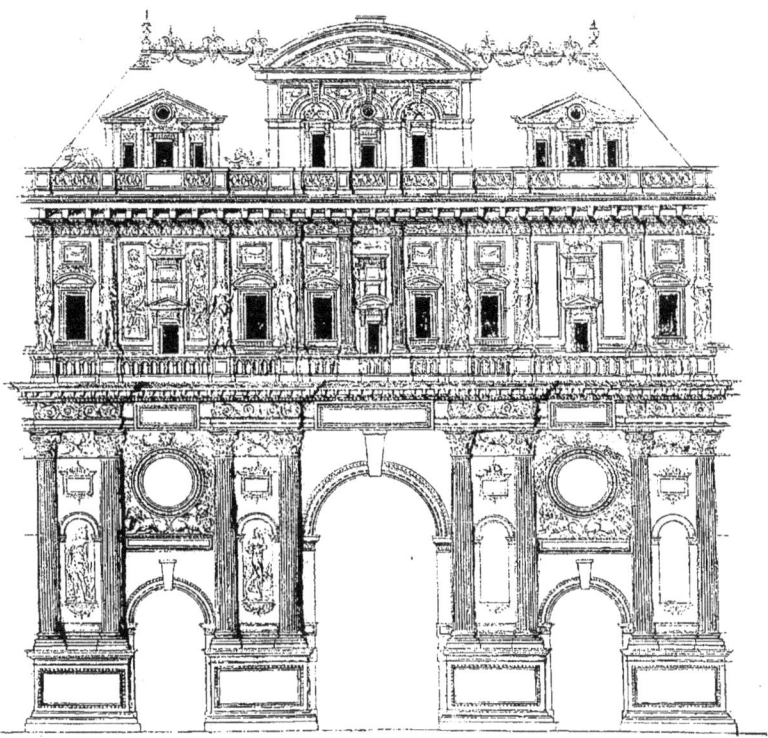

FIG. 46. — PROJET POUR LA PORTE PRINCIPALE DU LOUVRE.
Dessin de Du Cerceau. — Recueil N.

Charleval (fig. 42), dont nous verrons maintenant Du Cerceau le père être aussi l'inventeur. Si l'existence à Verneuil d'une branche de la famille du Cerceau, descendant de l'un des fils de l'architecte-graveur, peut s'expliquer aussi par le fait que ce fils y avait été attiré par

sa tante Julienne de Brosse, l'on conviendra pourtant que l'existence de cette branche s'explique plus naturellement encore par un séjour plus ou

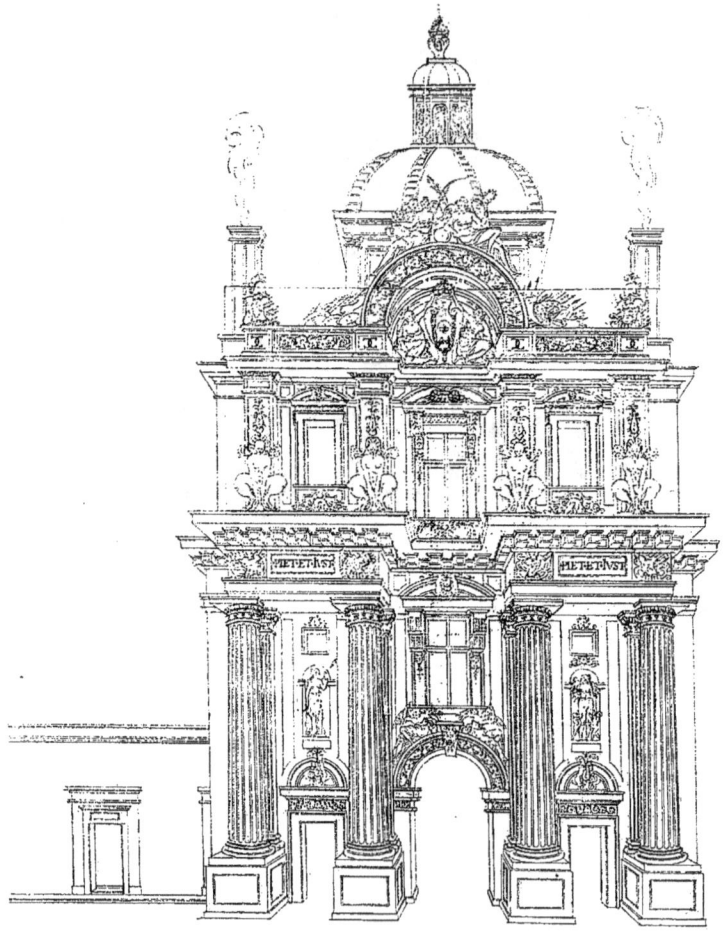

FIG. 47. — PROJET DE DU CERCEAU POUR UN PAVILLON DE CHARLEVAL.
(Cabinet des Estampes, à Paris.)

moins prolongé de Du Cerceau lui-même à Verneuil, séjour entrepris dans l'intérêt des travaux du château. Si l'étroite liaison et l'associa-

tion même que nous verrons régner, pendant deux générations successives, entre les cousins, descendants de Jacques Androuet Du Cerceau et Jehan Brosse, consacre en quelque sorte l'évidence de l'association des parents dans les travaux de Verneuil, il convient de rappeler qu'en 1568 déjà Du Cerceau portait les titres d'architecte de la duchesse de Ferrare et du roi de France, tandis que son beau-frère Jean Brosse, *architecteur* tout court, ne nous est connu que par le fait même de l'acquisition d'une maison à Verneuil. Il n'est donc que légitime d'admettre que c'est au plus célèbre des deux que furent demandés les plans du château de Verneuil, et il est plus que naturel de voir le duc de Nemours le conserver comme son architecte, puisqu'il était depuis longtemps celui de sa belle-mère, Renée de France; c'est donc lui qui appela son beau-frère Jean Brosse à Verneuil pour diriger d'une façon permanente les travaux que d'autres occupations importantes ne permettaient pas à Androuet de surveiller d'une manière constante.

Ne doit-on pas voir enfin, dans les termes mêmes dans lesquels Salomon de Brosse, fils de Jean, l'architecte du palais du Luxembourg à Paris, est désigné en 1618 parmi les *officiers qui ont gaiges pour servir en toutes les Maisons et Bastimens de Sa Majesté,* la preuve que les Du Cerceau alors encore étaient plus célèbres que les Brosse, et que le père des Du Cerceau aussi avait dû être plus âgé que celui des de Brosse? Voici ces termes : *A Salomon de Brosse, architecte, tant pour ses gaiges antiens que d'augmentation par le decedz du feu Sr du Cerceau, son oncle, la somme de 2400 livres*[1].

En présence de cet enchaînement de faits, le doute n'est plus permis; toute hésitation doit disparaître; on doit reconnaître désormais en Jacques Androuet Du Cerceau l'architecte primitif, l'inventeur des plans du château de Verneuil et de ses célèbres jardins, d'un édifice qui, si l'on veut admettre l'opinion de M. Palustre, occuperait dans l'histoire de l'architecture française une place plus importante que

[1]. Berty, *Topographie historique du vieux Paris*, tome II, page 208. Cet oncle ne peut être que Jacques II, en réalité cousin germain de Salomon de Brosse; à moins d'admettre que Salomon fût le petit-fils de Jean Brosse et le neveu à la mode de Bretagne de Jacques II.

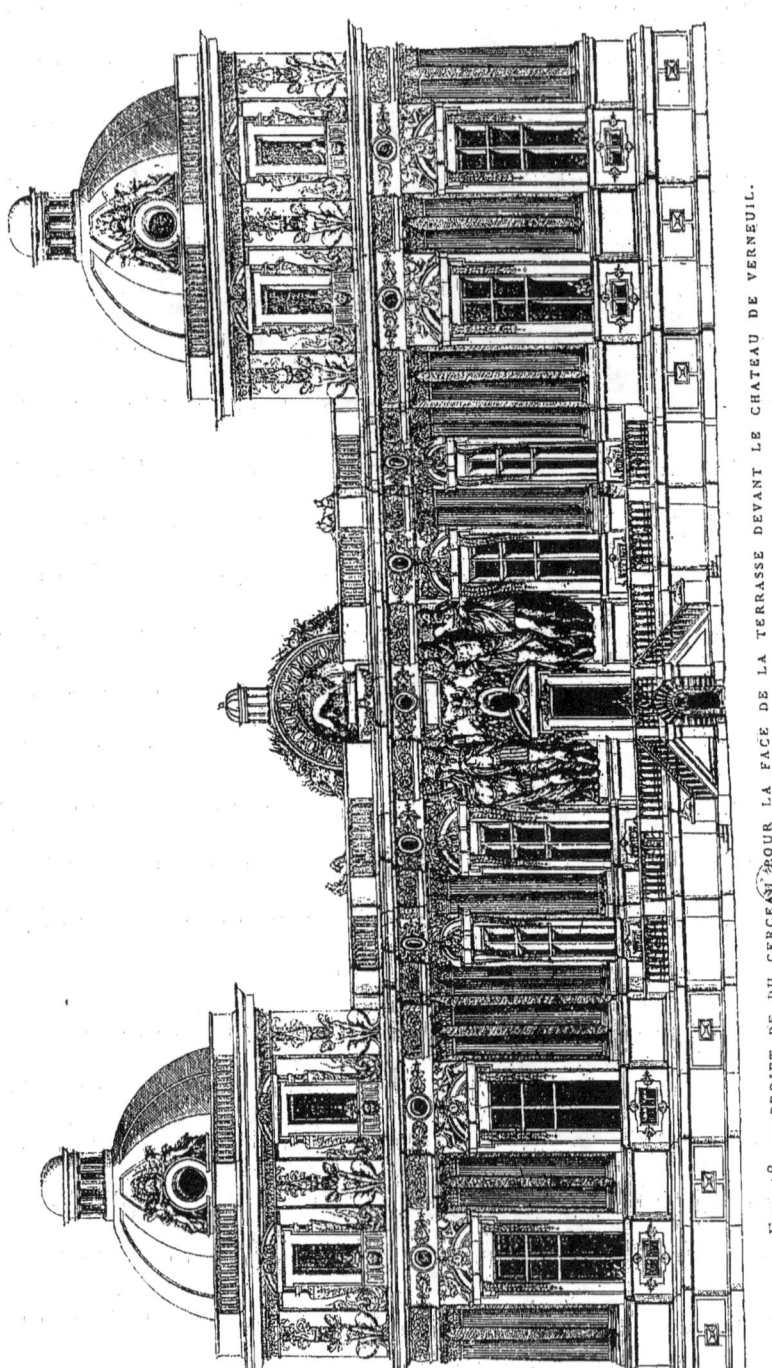

FIG. 48. — PROJET DE DU CERCEAU POUR LA FACE DE LA TERRASSE DEVANT LE CHATEAU DE VERNEUIL.
Tiré des *Plus excellents bâtiments de France*.

CHAPITRE VI

nous ne pensions, mais nous nous réservons de revenir sur l'opinion de l'auteur du beau travail, *la Renaissance en France,* après avoir rendu à Du Cerceau le père un monument plus important encore que Verneuil, le château royal de Charleval.

CHATEAU DE CHARLEVAL

Un autre monument avec lequel nous voyons le nom de Du Cerceau mis en rapport est le château de Charleval, dont le nom vient de Val de Charles, parce que cette maison royale fut commencée par Charles IX, près de Noÿon-sur-Andelle, en Normandie, à cinq lieues en deçà de Rouen. Une vue, dans la topographie de la France, au Cabinet des Estampes, montre les ruines du château telles qu'elles étaient en 1696; il semble qu'alors les soubassements, sur une hauteur correspondant à la profondeur des fossés, fussent seuls debout.

Nous allons examiner les éléments que nous avons à notre disposition et voir quelles déductions peuvent être tirées de leur étude. Ce sont d'abord les pièces consacrées à cette résidence par Du Cerceau dans les *Plus excellents bâtiments de France,* puis un dessin très important, figure 47, que nous avons rencontré, par hasard, dans un recueil factice du Cabinet des Estampes, à Paris[1], dessin dans lequel nous avons d'abord reconnu la main de Jacques Androuet Du Cerceau, puis, qu'il se rapportait à Charleval. Les plus grandes dimensions du pavillon sont 187 1/2 × 350 millim. Il est dessiné au tire-ligne et à l'encre bistre; la partie du dessin entre la corniche du premier ordre et la ligne qui passe à travers la couronne dans le tympan est collée par-dessus une première idée qui a été abandonnée. C'est donc bien un projet. Il faut avant tout prouver que le dessin est de Du Cerceau, puis, qu'il se rapporte à Charleval, et pour cela nous aurons recours, comme termes de comparaison, aux dessins du recueil de dessins N, qui s'y trouvent sur les feuilles 1 et 14. (Reproduits fig. 46 et 44.)

Ce qui est d'une absolue certitude, c'est l'enchaînement suivant

1. Volume Hd, 197.

entre ces différents dessins, qui constituent de véritables documents et que, pour plus de clarté, nous allons numéroter :

1° Document I. — Dans la figure 46, toutes les statues, ainsi que les personnages représentés sur le balcon supérieur, sont d'une même main, bien qu'à première vue on puisse croire le contraire ; cette main est celle qui a exécuté l'ensemble du dessin (à l'exception des ornements signalés : les rais de cœur et peut-être la frise d'acanthe).

2° Document II. — Dans la figure 47, les personnages, et par suite tout le dessin, ont été tracés par l'auteur de la figure 46.

3° Document III. — Le dessinateur de la figure 47 se révèle dans les branches de laurier croisées au-dessous de la fenêtre du second étage, dans les rinceaux des deux archivoltes, et des frises des portes entre autres, comme devant être aussi l'auteur du dessin de la figure 44, dessin dans lequel nous avons signalé les bossages, les chapiteaux et les balustres comme devant être de la main d'un dessinateur. Si, par contre, les têtes humaines des consoles de l'attique ne sont pas de Jacques le père, il faudrait admettre que cet aide dessinateur, disons-le, un de ses fils, avait su imiter son père d'une façon étonnante. Or comme tout ce dessin, sauf les détails signalés, est dans le même recueil et de la même main que la figure 46, à savoir de Jacques Du Cerceau le père, il résulte de ce double enchaînement que la figure 47 elle aussi est de ce dernier.

4° Quelle est maintenant la nature du document III ? C'est le dessin d'un grand pavillon d'angle, relié, à gauche, à un rez-de-chaussée qui sans aucun doute fermait la cour d'honneur d'un château du côté de l'entrée, et reliait les ailes et leurs pavillons d'angles au pavillon d'entrée dans le milieu de ce côté. Nous observons ensuite dans le tympan demi-circulaire et au sommet du dôme la couronne royale au-dessus des armes de France et, dans les frises, des C entrelacés ainsi qu'une devise de Charles IX : PIETAS ET JVSTITIA, qui passe pour avoir été composée pour lui par le ch. de l'Hôpital. Enfin, nous voyons le même ordre dorique colossal cannelé, représenté aussi par Du Cerceau dans la gravure de la *face commencée dans la basse court à Charleval* (notre figure 42), les mêmes chapiteaux, les mêmes

CHAPITRE VI

trophées dans la frise, les mutules carrées, la même alternance de petites portes et d'arcades dans les grandes et petites travées, la même superposition de niches et de panneaux dans ces dernières; la même disposition des fenêtres, supportées par des figures assises sur les archivoltes inférieures, pénétrant dans les coupures de l'architrave et de la frise; au-dessus de la corniche, dans l'estampe, nous voyons les lucarnes surmontées des mêmes frontons que les fenêtres de l'attique dans le document III et le couronnement de la fenêtre du milieu de cet attique formé d'une façon identique au fronton central à Charleval.

Ces rapprochements suffisent; nous sommes en présence d'une nécessité convaincante, qui nous oblige à dire que le document III se rapporte à Charleval et représente une partie d'un projet primitif pour cette résidence commencée par Charles IX, car entre le dessin et les parties gravées par Du Cerceau existent aussi des différences qu'il n'y aurait pas eu grand sens à vouloir introduire après coup.

De qui maintenant est ce projet? Nous savons par plusieurs exemples que Du Cerceau a reproduit parmi ses *Plus excellents bâtiments de France* des projets non exécutés ou exécutés partiellement; tels sont ceux pour les Tuileries et pour Verneuil; il n'y a absolument rien d'étonnant dans ce fait, qui n'entraîne nullement pour conséquence que Du Cerceau doive être l'auteur de projets inexécutés, si par hasard nous trouvons de ces projets primitifs dessinés par lui, car il pouvait les avoir copiés, soit en vue de la gravure, soit simplement parce que le projet lui plaisait.

A première vue, il se pourrait donc que nous fussions dans l'un de ces deux derniers cas. Toutefois, plusieurs faits nous amènent à d'autres conclusions.

Et d'abord la circonstance que sur les cinq représentations de Charleval, données par Du Cerceau dans le second volume de ses *Plus excellents bâtiments de France,* les trois derniers représentent des projets différents « *déliberées faire* ».

Ce sont :

1° « Le plant tant du bastiment que du jardin ainsi qu'il a esté commencé par Charles 9. »

2° « Face commencée dedans la basse court. » (Fig. 42.)

3° « Diversités d'ordonnances délibérées faire à la basse court par le dehors. »

4° « Diversitez d'ordonnances délibérées faire à la basse court par le dehors. »

5° « Diversités d'ordonnances délibérées faire à la basse court par le dehors. »

N'y a-t-il pas déjà dans cette proportion des projets par rapport aux parties commencées, comme l'aveu de l'intérêt particulier attaché par Du Cerceau à ces projets, et le désir d'en perpétuer le souvenir? La même impression d'intérêt ressort de plusieurs passages du texte consacré à Charleval et aussi du fait même que Du Cerceau nomme la personne, le sieur Durescu[1], qui désigna au roi le site de Charleval, puis il continue : « Le Roy feist composer un plan digne d'un monarque, dont ie vous ay figuré le dessein et feist besongner après et commencer un corps à la basse court, qui contenoit en longueur neuf vingts tants de toises et le fondement faict, esfleurant le premier étage, y establissant les offices. La dessus le Roy mourut qui fut cause que toute l'armée demeura. Ce non obstant durant son vivant il feist dresser le iardin, duquel ie vous en ay figuré le plan. Il fut achevé d'accoustrer avant son décès. Si ce lieu eust été parfaict, ie crois que c'eust esté le premier des bastimens de France, pour la masse dont il a esté fourny. Il est vray que le commencement de la maçonnerie estoit de pierre de cartier et brique. Or quand il faut faire compte d'un œuvre, on estime toujours la maconnerie entièrement faicte de pierre de cartier, exceder tout autre, excepté si la maçonnerie

1. Ce fait est confirmé par les renseignements suivants dont je suis redevable à mon cousin M. François H. Delaborde, archiviste aux Archives Nationales, et qui m'autorisent à fixer le commencement des travaux en l'année 1572. M. Delaborde me signale un dossier de 65 pièces relatives aux achats faits au nom du roi *pour la commodité des bastymens qu'il plaist à sa dicte Majesté faire audit Noyon*. La première de ces pièces est du 27 janvier, la dernière est du 28 août 1572 (nouveau style). Le dernier acte où figure le nom de Noyon est du 27 janvier, le premier où figure celui de Charleval est du 28 mai. Tous les achats sont faits par l'intermédiaire de Jean Ferey, seigneur de Durescu, chevalier, conseiller du Roi, intendant de ses finances et *superintendant de ses bastymens audit Noyon*. Les vendeurs en reçoivent le prix des mains de Michel Sublet, conseiller du Roi, trésorier général de son artillerie et *par lui commis aux frais et dépences desdits bastymens audit Noyon*. Les Comptes des Bâtiments du roi, dont l'édition préparée par Léon de Laborde a été publiée après sa mort, vont jusqu'en 1571 inclusivement, et ne contiennent pas un mot sur Charleval.

n'estoit accompagnée de marbres. En ce lieu a esté pratiqué certains canaux, circuisans le contenu, par le moyen d'un passage d'eaue qui s'est pratiqué en ceste plaine. Vous voyez sur la fin du iardin une grande place ovale. Le dict Roy Charles avait volonté qu'elle se trouvast au milieu de son iardin, en faisant outre icelle faire un tel et pareil iardin qu'estoit celuy du costé du bastiment : tellement que le dict iardin eut bien eu trois cens toises de long sur la largeur de neuf vingts tant de toises. Cependant qu'on travailloit à cest œuvre, fut faict un petit bastiment pour y loger le Roy, qui y venoit souvent, ayant prins l'affaire en affection. »

Ces expressions de : « plans dignes d'un monarque, ie crois que c'eust été le premier des bastiments de France », — les détails sur la manière d'estimer le prix, et sur l'érection d'un petit bâtiment provisoire pour loger le roi, dénotent chez Du Cerceau une préoccupation et un intérêt particuliers pour cette création.

Le document suivant enfin nous éclairera encore davantage :

Dans une liste des pensionnaires du roi Henri III pour l'année 1577, liste recueillie par Du Puy, Jal[1] a lu cette mention : « Jacques Androuet dict Cerceau, architecte, 200 l. — Baptiste Androuet dit Cerceau, architecte à Charleval, la même pension qu'il y souloit avoir : 400 l. » — Mieux éclairés qu'à l'époque où écrivait Jal, nous ne supposerons pas avec lui que Baptiste devait être aussi un architecte célèbre et probablement père de Jacques Ier, car nous savons qu'il fut son fils aîné. — La pension qu'il avait l'habitude de recevoir à Charleval ne laisse aucun doute sur le fait qu'il dirigeait les travaux de cette grande résidence royale ; il n'est pas dit que les 200 livres que Du Cerceau, père de Baptiste, touchait, fussent en connexion avec Charleval, mais les dessins pour Charleval que nous voyons de la main de Jacques Du Cerceau semblent indiquer : ou que lui tout seul était l'auteur du projet, ou bien qu'il l'avait fait en commun avec son fils Baptiste[2].

1. Jal, *Dictionnaire*, article *Du Cerceau*; le document se trouve Bibliothèque Nationale, ms 852.
2. Il se pourrait enfin que Jacques, dont il s'agit ici et qui recevait la moitié de la pension de Baptiste, fut Jacques II Androuet Du Cerceau, le second fils de Jacques Ier, plus tard aussi architecte du roi.

La grande façade qui se trouve dans le recueil N, reproduite dans notre figure 44, montre comme à Charleval une architecture de briques et de bossages, et les pilastres et bossages de Charleval appliqués à une disposition qui rappelle plutôt Verneuil, mais qui peut aussi être un projet pour Charleval ; les figures dans les niches du pavillon d'entrée ont des proportions plus courtes que dans notre figure 47.

On ne peut s'empêcher d'être frappé d'une autre analogie, celle qui existe entre la guirlande (hors de toute échelle) dans un croquis de Jacques Androuet père (volume J, fol. 39, fig. 71) et la guirlande avec les enfants de proportions hors d'échelle gravés par Du Cerceau sur le fronton de la cour de Charleval. (Fig. 42.) Or, dans l'un des arcs de l'édition de 1549, nous voyons déjà autour d'un fronton demi-circulaire une guirlande analogue qui annonce cette même tendance à l'exagération. Les autres ordonnances de ce château représentées dans les *Plus excellents bâtiments de France* ont dans leur ensemble tant d'analogies de forme et de caractère avec les dessins cités plus haut qu'il nous semble, pour notre part, à peu près évident que Jacques Du Cerceau l'Ancien est le créateur de ce projet. Si l'on songe enfin que dans le projet figure 47, que nous avons retrouvé dessiné par Androuet lui-même, la moitié supérieure a été redessinée par lui sur une feuille collée sur son premier dessin, on acquiert la conviction que Jacques Ier est bien lui-même l'auteur du projet, et tout doute doit désormais disparaître. Le plan qu'il nous en donne montre qu'il n'exagérait pas en supposant qu'achevé, Charleval eût été le premier des bâtiments de France. Le groupement des différents corps de bâtiments, leurs proportions et celles des cours, la disposition des jardins sont en effet de la plus grande beauté et peuvent être classés parmi les plus belles créations de l'architecture moderne.

TRAVAUX OU PROJETS AU LOUVRE

Nous ne voulons pas clore ce chapitre sans faire remarquer quelques indices qui pourraient éventuellement mettre sur la trace de travaux projetés, peut-être même exécutés au Louvre.

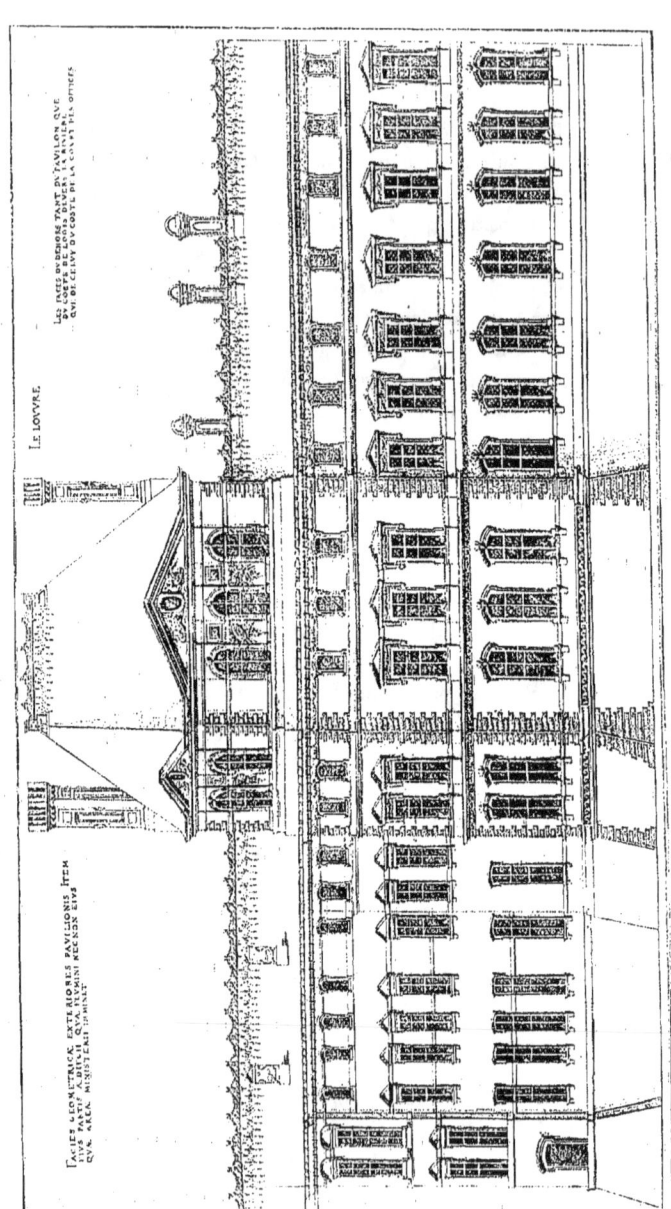

FIG. 49. — LE PAVILLON DU LOUVRE.
Tiré des *Plus excellents bâtiments de France.*

M. Callet affirme, nous ne savons sur quelle autorité, que Du Cerceau aurait construit pour Catherine de Médicis les bains du Louvre, presque entièrement consumés par un incendie, le 6 février 1661, puis reconstruits et réunis à la Salle des Antiques. Nous n'avons, à notre grand regret, pu faire aucune recherche pour éclaircir cette indication; par contre, nous avons été frappé d'un rapprochement que nous signalerons, afin d'attirer l'attention sur cette question.

Dans le plan du Louvre gravé par Du Cerceau (fig. 134), on voit un passage étroit qui relie le pavillon du Louvre, à l'angle sud-ouest de la cour, avec l'extrémité nord de la « petite galerie » attribuée à Pierre Chambiges. L'architecture extérieure de ce passage nous est indiquée d'une manière assez complète par deux estampes d'Israël Silvestre et aussi par des estampes allemandes, appartenant probablement à l'ouvrage de Merian. La première, intitulée *Vue du Louvre et de la grande galerie du costé des offices,* montre trois arcades correspondant à la hauteur du fossé — le rez-de-chaussée avait trois fenêtres semblables à celles de la partie correspondante du pavillon — puis au-dessus un passage bas, un demi-étage, décoré d'un petit ordre. Au-dessus de l'entablement, et correspondant à chacune des trois fenêtres, un attique avec un œil-de-bœuf surmonté de frontons mouvementés, dont l'un, celui du milieu, triangulaire et couronné de figures tenant un écusson, ainsi que cela se voit dans la *Vue perspective de la partie du Louvre où sont les appartements du Roi et de la Reyne, du costé du jardin,* gravée par Israël Silvestre.

Or, nous voyons, dans le recueil de dessins N, deux compositions de Du Cerceau, ayant chacune trois travées, et qui répondraient dans une certaine mesure aux données de ce passage. Elles se trouvent sur les feuilles 21 et 22. Nous nous bornerons à signaler ces rapprochements pour passer à l'indication de la composition contenue sur la feuille 1 du même recueil, reproduite ici dans la figure 46. Le doute n'est plus permis : on voit que l'architecture du rez-de-chaussée est absolument empruntée à celle de Pierre Lescot dans ce même étage, dans la cour du Louvre. Les petites fenêtres du premier semblent indiquer un passage; les trois grandes lucarnes ou frontons rappellent

dans d'autres formes celles du passage dont il a été question ci-dessus. Il est évident que nous sommes en présence d'un projet pour la porte d'entrée principale de la nouvelle cour du Louvre, qui devait se trouver au milieu du quatrième côté de la cour, regardant la rue d'Autriche et Saint-Germain-l'Auxerrois, et reliée aux ailes latérales par des galeries plus basses, ainsi que cela se voyait dans tous les nouveaux châteaux construits à cette époque. Le dessin est-il une composition de Du Cerceau, ou bien est-ce celle d'un autre architecte reproduite par Du Cerceau pour être gravée? La première hypothèse paraît plus vraisemblable, à cause de la grandeur variable des statues projetées pour le premier étage et qui semble dénoter quelque hésitation de la part du dessinateur.

Quand on rapproche d'une part le fait que Jacques Androuet portait le titre d'architecte du roi, et que successivement deux de ses fils et un petit-fils remplirent aussi ces fonctions dans les travaux du Louvre, de l'habitude si fréquente à cette époque de voir les fils succéder aux fonctions de leur père, il ne semble que tout naturel de penser que leur père ait été occupé, lui aussi, à un certain moment, aux travaux de ce palais. Le dessin que nous publions et interprétons ici pour la première fois semble en être un indice important, que confirme la fidélité de caractère avec laquelle sont traitées les gravures consacrées au Louvre et qui semblent dénoter de la part de leur auteur une connaissance très approfondie, comme celle qui résulterait d'une participation aux travaux d'exécution. Le fait de ne pas trouver le nom de Jacques l'Ancien dans les *Comptes des Bâtiments du Roi* ne signifie absolument rien, car nous n'en possédons que des fragments. L'ensemble ne commence à devenir complet que vers le règne de Louis XIV.

Nous ne pouvons nous empêcher de présenter enfin ici quelques réflexions que nous inspire l'édifice si curieux élevé par le cardinal de Bourbon à l'extrémité des jardins de Gaillon au Lidieu, et nommé la *Maison blanche*. La fantaisie et l'originalité de la disposition, l'analogie de certaines formes nous font songer à une création de Du Cerceau[1].

1. Comparez aussi les gaines et les chimères à ailes de papillons dans les figures 40, 46, 47, avec les gaines et fenêtres de la 2ᵉ des *Compositions d'architecture*, et enfin l'esprit de cette composition avec celui de tant de dessins des recueils de Du Cerceau.

Androuet, sur les sept planches du château de Gaillon, en consacre trois, les plus détaillées, à cette œuvre de dimensions si restreintes; la complaisance avec laquelle il décrit les travaux que fait faire à ce moment le cardinal de Bourbon, les réflexions sur ce que l'on pourrait y faire, le fait de trouver répété deux fois dans des ouvrages de Du Cerceau un même pavillon aux formes assez analogues[1], semblent accorder à notre hypothèse une certaine vraisemblance. D'après M. Palustre[2], ce ne serait en aucun cas avant 1560 que le cardinal de Bourbon aurait entrepris cette construction; peut-être même aurait-elle été érigée en vue des fêtes données à Charles IX et à Catherine de Médicis durant l'automne de 1566. Quoi qu'il en soit, nous nous bornons à signaler ces rapprochements de style, ne voulant pas aller au delà d'une simple hypothèse.

1. Dans la cinquante-huitième leçon de perspective et dans le *Livre pour bâtir aux champs*, composition 23.
2. *La Renaissance en France*, tome II, page 268.

CHAPITRE VII

Les recueils de dessins de Du Cerceau.

ous avons assigné, pour la commodité du langage, à chacun des recueils de Du Cerceau une lettre alphabétique pour leur désignation.

Nous avons suivi autant que possible l'ordre chronologique.

A. Suite des quatorze feuilles d'études en Italie. (Bibliothèque royale de Munich.)
B. Volume ayant appartenu probablement à Marguerite de Valois; ancienne collection Hamilton. (Chez M. Destailleur, à Paris.)
C. Recueil des Détails d'ordres. (Chez M. Destailleur, à Paris.)
D. Volume des « Anciens édifices de Rome ». Suite de 20 dessins sur vélin. (Vol. Ed, 2, r., rés. Cabinet des Estampes, à Paris.)
E. Répétition, originale également, du volume D, mais dans un ordre différent. (Chez M. Destailleur, à Paris.)
F. Volume de 110 dessins d'architecture, magnifiquement reliés. (Chez M. Dutuit, à Rouen.)
G. Petit volume de 100 miniatures sur vélin. (Chez M. Foulc, à Paris.)
H. Volume oblong de 57 dessins sur vélin; ancienne collection Hamilton. (Chez M. Destailleur, à Paris.)
J. Volume de croquis sur 97 feuilles. (Chez M. Lesoufaché, à Paris.)
K. Volume de 34 dessins sur papier, autrefois à la Bibliothèque Sainte-Geneviève. (Cabinet des Estampes, à Paris. Vol. Ed, 2, q., rés.)
L. Volume de 49 dessins de vases, sur vélin, fait pour Henri VIII ou pour François II. Anciennes collections Vivenel et Destailleur. (Au Musée royal des Arts décoratifs, à Berlin.)
M. Ancien recueil du comte de Mansfeld; 148 dessins sur vélin, au Cabinet des Estampes, à Paris, relié à la suite du volume N.
N. Recueil de 24 dessins sur vélin, provenant de M. Callet père, maintenant relié en tête du recueil M. (Cabinet des Estampes, à Paris.)

Recueil A. — Bibliothèque royale de Munich. Fig. 1, 2, 17. Dessins à la plume sur papier. Format variant entre 0,435 × 0,293 et 0,420 × 0,290.

Dans les chapitres I et II, nous avons suffisamment décrit les quatorze feuilles de ce fragment de recueil pour pouvoir nous borner à quelques observations qui n'avaient pas trouvé place précédemment. Ce recueil constitue la plus ancienne œuvre de Du Cerceau connue jusqu'ici; — les feuilles sont en fort mauvais état et ne sont qu'un fragment des études de Du Cerceau en Italie. Il se pourrait que ces relevés fussent sortis des mains de Du Cerceau presque aussitôt après avoir été achevés, par suite d'un échange avec un compagnon de travail par exemple, car plusieurs feuilles portent quelques mots explicatifs d'un Italien, dont l'écriture correspond parfaitement à l'époque du séjour de Du Cerceau en Italie, 1530-1533 environ. — En second lieu, chaque feuille porte sur l'un des bords le mot : *Thomas* et un numéro en dessous en caractères qui paraissent dater de la fin du xvi^e siècle. Le mot Thomas est suivi d'un parafe uniforme, où l'on ne peut guère démêler s'il représente une lettre ou un signe d'inventaire.

Les numéros d'ordre varient entre 14 et 83, d'où il semble résulter que le recueil était bien plus considérable, et, si l'on juge d'après ce qui en reste, il aurait été pour nous de la plus haute valeur, grâce aux renseignements qu'il aurait pu nous fournir sur des monuments aujourd'hui perdus.

Volume B. — Collection de M. Destailleur, à Paris. Fig. 60. Dessins à la plume, lavés, sur vélin, 0,285 × 0,42.

D'après la reliure de l'époque, il est permis de supposer que ce recueil a appartenu à l'une des deux princesses portant le nom de Marguerite de Valois, sœur ou fille de François I^{er}.

Les deux plats semblables sont couverts d'un semis de fleurs de lis entouré d'une large bordure avec enroulements, aux angles et au milieu des quatre côtés un médaillon avec une fleur de lis. Aux quatre angles du plat, en dehors de la bordure, une marguerite avec deux petites feuilles. Enfin, au centre du plat, un médaillon vide entouré d'une fine couronne de feuillages délicats. Au dos, uniquement des champs de fleurs de lis encadrés de deux filets et séparés par des nervures. Doré sur tranches; — ornements d'or sur un fond brun foncé, qui fut primitivement bleu.

Un certain nombre de dessins, ceux à la fin du volume principalement, se trouvent gravés dans le livre des Arcs et des monuments antiques de 1560.

1. Intérieur d'église de style italien. — 2. Façade de temple avec huit colonnes ioniques et une grande porte. — 3. Arc avec quatre colonnes doriques. — 4. Répétition de notre figure 95 en sens opposé. — 5v. Façade à deux étages pour une cheminée; cariatides dans le bas. — 6v. Façade analogue avec quatre termes d'hommes. — 7. Arc décoré de deux étages de colonnes en saillie (de Besançon, vol. J, fol. 75). — 8. Partie d'un portique (?) extravagant avec chapiteaux à grandes marguerites. —

FIG. 50. — FRAGMENT D'UN DESSIN DES TUTELLES, A BORDEAUX.
Grandeur de l'original. (Chez M. Destailleur, vol. B, fol. 27.)

9. Arc avec quatre colonnes corinthiennes et un fronton. — 10. Arc à trois arcades et à colonnes corinthiennes. — 11v. Arc à une ouverture. — 12. Porte en arcade entre colonnes ioniques accouplées portant un fronton demi-circulaire ; elle se retrouve vol. F, fol. 37. — 13. Perspective d'une triple rangée de colonnes. (Vol. J, 79, un peu différent, gravée dans les vues d'optique.) — 14. Monument à deux étages, trois arcades corinthiennes dans le bas, trois fenêtres avec frontons en haut. — 15v. Deux chapiteaux ionique et dorique, avec leurs entablements. — 16v. Deux entablements et deux corniches. — 17. Le tombeau romain à Saint-Rhemy. — 18. Intérieur d'église de style bramantesque. — 19v. Deux arcs séparés par une colonne que Du Cerceau appelle ailleurs l'Arc de Ravenne. — 21v. Probablement l'Arc de Titus. — 22. La moitié du temple de Bacchus. (Voy. arcs et monuments antiques gravés.) — 23. Perspective d'un portique. — 26. Rez-de-chaussée à trois travées avec colonnes corinthiennes couplées, une porte et deux niches avec frontons. — 27. Les Tutelles à Bordeaux, beau dessin dont notre figure 50 donne une partie ; hauteur totale, 0,364. — 29. Façade dans le genre du portail du temple de Jupiter des monuments antiques. (Série de Bâle.) — 31. Le portique du Panthéon sans les niches et avec plafond droit. — 33. Extérieur du Colisée. — 35. L'Arc dans le genre de celui des orfèvres, à Rome.

Le dernier feuillet n'a pas de dessin et porte l'indication : *Le xxxvi et dernier*, dans une écriture de l'époque.

Comme exécution, ce recueil est le plus ancien en date après la série de Munich ; la manière dont le caisson de la corniche, fol. 15v, est dessiné est identique à celle des caissons du plafond, figure 2, de Munich. — La feuille 16v montre qu'elle a été exécutée peu de temps après le retour d'Italie, et l'ornement de l'archivolte, fol. 7, est très bien dessiné, sans trace du « chic » de la deuxième manière, et tout ce qu'il y a de plus fin comme exécution.

Plusieurs de ces dessins ont été gravés au trait par Du Cerceau. Ce sont : les sujets sur fol. 3, 4, 7, 17, 21v (?), 31 avec variantes, et 33 ; nous voyons dans ce fait une confirmation, si cela était nécessaire, de la date reculée du recueil.

L'intérieur d'église, fol. 18, se trouve parmi les croquis du vol. J, sur le fol. 25 (*Sur l'ordonnance du temple d'Isis*), rendu d'une façon plus soignée dans le vol. H, fol. 19 : « Le temple de la déesse Ysise » (ou Ysse ?), et a été gravé parmi les Temples, avec la légende : *Ex templo Isidis*.

Il semble donc permis de conclure de ce fait que Du Cerceau rapporta déjà d'Italie les dessins des Temples plutôt qu'il n'en eut connaissance après son retour en France.

Quant à la composition, feuille 8, si elle est l'œuvre de Du Cerceau, elle ne fait point honneur à son goût. L'ordonnance en est à la fois sauvage et extravagante. Le gorgerin des chapiteaux ioniques, d'une hauteur extraordinaire, est entouré d'une cravate d'énormes roses ou marguerites à feuilles d'acanthe du galbe le plus disgracieux ; une forme très analogue se voit gravée dans la dernière cheminée du château de Madrid (*les Plus excellents bâtiments de France*), par Du Cerceau.

CHAPITRE VII

Volume C. — Collection de M. Destailleur, à Paris. Fig. 63. Recueil de Détails d'ordres ; au trait et lavé à l'encre de Chine, sur papier ; vingt feuillets, 0,242×0,375.

1. Trois chapiteaux doriques en perspective avec leurs profils. — 3. Un chapiteau dorique, riche, deux bases attiques riches. — 4. Une imposte italique (inédit), deux bases doriques. — 5. Angle d'entablement dorique avec fronton (inédit) ; imposte « du porticle de Nymes ». — 7. Entablement « du Capitolle de Nymes » et deux bases ioniques. — 8. Deux entablements ioniques riches avec frises ornées. — 9. Corniche jon. : sculptée. — 10. Entablement corinth? (inédit) ; une imposte. — 11. Vingt et un entablements : « *Korinte* » ; un jonique. — 12. Un Entablement jonique ; un architrave. — 13. Angle d'entablement jon. : avec fronton ; une imposte. — 15. Plan et élévation du chapiteau : « *Korinte* ». — 16. Base et imposte : « *Korinte* ». — 17. Entablement et console placée sur un chapiteau. — 18. Corniche et entablement : « *Korinte* ». — 19. Corniche corinthienne avec frise à enroulements. (Fig. 82.)

Les feuilles 1, 6, 14, 20 sont demeurées vides.

La figure 82 représente une partie de la feuille 19 dont la frise est beaucoup plus longue et montre déjà le dessin de l'acanthe suivant la deuxième manière. Malheureusement le procédé de reproduction ne donne aucune idée du modelé au moyen de teintes adoucies dont la finesse égale celle de quelques dessins analogues de Fra Giocondo, aux Uffizi de Florence. Le procédé italien (très utile d'ailleurs) de donner à la fois dans une même figure le profil d'une base, corniche ou entablement, et une idée perspective au moyen de lignes fuyantes partant de tous les angles du profil, employé souvent ici, semble confirmer cette idée de M. Destailleur exprimée dans sa Bibliographie, c'est-à-dire que beaucoup de planches des Grands Détails d'ordres d'architecture, gravées d'après ce recueil, sont très inspirées des estampes des maîtres italiens de l'époque.

Volume D. — Cabinet des Estampes, à Paris. Fig. 15. Anciens Édifices de Rome ; suite de vingt dessins sur vélin. (Éd. 2 r. rés.) 0,312×0,452.

La première feuille porte les timbres « Bibliothecæ Regiæ » et « Bibliothèque Impériale ». Les feuilles 1 à 13 ont été légèrement atteintes au-dessous de l'angle supérieur par un commencement d'incendie.

L'exécution des dessins au tire-ligne, à la plume et au lavis à l'encre de Chine est très soignée et entièrement de la main de Du Cerceau. Les titres des sujets écrits en lettres ornées. (Voy. fig. 15.) Comme le contenu de ce volume est identique à celui du volume E, nous le donnerons à la suite de ce dernier, en remarquant que l'exemplaire du Cabinet des Estampes aura été exécuté pour être offert à quelque personnage de distinction.

Volume E. — Collection de M. Destailleur, à Paris. Vélin; 0,328×0,477; ancienne marque E 1.17, IV. 2,3.2. — A l'intérieur du plat : Registre du contenu, et l'ex-libris de Victor Albert George Child Villiers, Earl of Jersey, Osterley Park. Actuellement dans la collection de M. Destailleur, à Paris.

Le contenu de ce volume est identique à celui du volume E; l'exécution en est aussi soignée, seulement le plan sous le n° 13 n'est pas tout à fait achevé, ainsi que la frise du n° 17 qui, examinée attentivement, laisse voir qu'elle a été dessinée par la main d'un élève; ce sont des trophées. — Voici le contenu du volume; le chiffre qui se trouve à la fin de chaque sujet indique le numéro de la feuille du volume E qui contient le même sujet : 1. « Sur le plamp du palais antique de Janus (1). — 2. Le temple des Dieux pénates (13). — 3. Les halles antiques de Vienne (17, en sens opposé). — 4. L'arc de Ravenne (18. Le nud extérieur au-dessus de la colonne ne continue pas, ce qui est une erreur). — 5. Le temple de Bacchus près Saint-Agnes (7). — 6. Le devant des Chartreux de Pauye (2. Pavie). — 7. Pour une gallerie (12. Moderne). — 8. Pour ung puis (11 v. moderne; même composition que notre pl. II). — 9. Le palais de Veronne (14). — 10. Le porticle du temple de Juppiter (10). — 11. Le temple de Juppiter (12). — 12. Le temple de Liberté (4). — 13. Diva Faustina, avec plan inachevé (5). — 14. Le temple de Diakolis (6). — 15. Consecratû diui Anthoninj (9). — 16. Sainct Pierre montoire (8). — 17. Les arcs antiques de Langres sur la muraille de la ville (15). — 18. Le pont du Gal (sic) [Gard] (16). »
Pour la correspondance de la plupart de ces dessins avec les MONUMENTS ANTIQUES gravés, voyez, à la bibliographie de ceux-ci, la note (G).
La composition page 1, un donjon quadrangulaire central relié à huit tours circulaires, pourrait être de Du Cerceau et se trouve aussi dans le recueil J, fol. 53. Les numéros 32, 5 (?), 11, 12, 13, 14, 16 se retrouvent avec peu de variantes dans les Moyens Temples; et Du Cerceau se conforme à la mode italienne de trouver le « tempietto » de Bramante à Saint-Pierre in Montorio digne de figurer parmi les monuments antiques.
Au point de vue archéologique, la valeur de ces représentations de monuments antiques et leur désignation est à peu près nulle.
La galerie n° 7 a cinq travées; des arcades séparées par des colonnes engagées, portant un attique décoré d'une sorte de « triphorium » d'après un motif inspiré de la cathédrale de Pavie, que nous retrouvons dans plusieurs pièces de l'orfèvrerie d'église. Toute cette galerie forme le motif du rez-de-chaussée d'une composition dans le genre d'une villa italienne, vol. J, page 10.

Volume F. — Collection de M. Dutuit, à Rouen[1]. Fig. 34 et 133. Reliure superbe du XVIe siècle. Veau avec ornements gaufrés blancs, verts, bleus, rouge saturne, jaunes

[1]. Nous exprimons nos remerciements les plus sincères à M. Dutuit, qui a bien voulu confier ce précieux recueil à notre ami M. Georges Duplessis, alors conservateur-adjoint du Cabinet des Estampes, afin que nous puissions étudier son volume avec tout le loisir nécessaire.

CHAPITRE VII

et couleur chair. Les deux plats sont identiques et le dos est décoré dans le même style. Dorure sur tranche avec ciselure. A l'intérieur du plat antérieur, doublé de papier blanc, on lit, dans une écriture du xvie siècle qui pourrait bien être celle de Du Cerceau à un âge plus avancé :

L'auteur de ce liur est du Cerceau qui la faict de sa main.

Format 0,307 × 0,209. Filigranes français. 112 feuillets.

Les dessins sont exécutés au tire-ligne, très soignés dans les ornements, à la plume, ombrés et modelés au lavis à l'encre de Chine. Les annotations qui accompagnent certaines feuilles sont de la main de Du Cerceau ; le volume est absolument authentique et confirme d'une manière irréfutable l'authenticité des feuilles de Munich.

Date du volume : Fin de la première ou commencement de la seconde manière.

La pagination à partir du feuillet 70 est inexacte par suite de cette circonstance : que parfois plusieurs feuillets blancs se suivent. Nous donnons le numéro réel et non celui qui est parfois inscrit.

Les 110 dessins se rapportent aux sujets suivants :

Traité d'ordre de colonnes, feuilles 1 à 12.	12 dessins.
Lucarnes, feuilles 13 à 24.	12 —
Portes, feuilles 25 à 36.	12 —
Portes cochères, feuilles 37 à 48.	12 —
Cheminées, feuilles 49 à 54.	6 —
Puits, feuilles 55 à 58.	4 —
Tombeaux, feuilles 59 à 64.	6 —
Portiques, feuilles 65, 66, 68, 71, 72, 73.	6 —
Portes de jardin, feuilles 74 et 75.	2 —
Porte triomphale, feuille 77. (Notre figure 133.)	1 —
Pavillon d'entrée, feuille 76.	1 —
Façade de maison, feuille 67.	1 —
Vues Perspectives dans le genre des « venustissimae optices » feuilles 69 et 70.	2 —
Édifices dans le genre des Temples moyens : Élévations, feuilles 78, 79, 81, 83, 85. Plans, feuilles 80, 82, 84, 86.	9 —
Fontaines, feuilles 87 (sur 86v.), 88, 89 jusqu'à 109 (sauf 99).	22 —
Puits, feuilles 99 et 110.	2 —
Total.	110 dessins.

Volume G. — Collection de M. Foulc, à Paris. Figures 3, 6, 8. — Recueil minuscule de 100 miniatures représentant des monuments antiques. Reliure en maroquin

rouge et or moderne ; au dos : Monuments de Rome. Dessins sur vélin du xvi^e siècle. L'épaisseur du recueil des 103 feuillets de vélin, reliure comprise, est de 0,010. Le format du vélin est de 0,048 × 0,068 1/3 ; celui du cadre des dessins 0,042 × 0,059.

Chaque sujet est encadré d'un filet d'or ombré d'un trait noir au tire-ligne. Les dessins, au tire-ligne et à la plume, ombrés au lavis à l'encre de Chine, sont très fins, les herbes et les buissons sont colorés de deux verts différents, les eaux et les montagnes du lointain sont bleues. Le tout est exécuté avec une exquise finesse.

Ce petit recueil si original est un petit bijou. L'échelle si réduite a imposé au dessinateur une allure tranquille qui l'a empêché de prodiguer les traits caractéristiques auxquels on reconnaît généralement si vite Du Cerceau. Toutefois, après un examen attentif de chaque feuille, nous avons retrouvé un nombre suffisant d'indices qui permettent d'affirmer que l'attribution à Du Cerceau est bien fondée. On reconnaît sa main dans la frise de bucranes et de guirlandes du « Moles sive sepulchrum Hadriani », n° 81. — La forme de la petite barque dans le *Palatium Cesaris Argentine* est très caractéristique pour lui. Le cavalier dans le *Templum Apollis cum amphiteatro*, le caractère des herbes pendantes sur les ruines dans le *Palatium Divi Nervae*, la *Domus Agrippe,* etc., sont bien de lui.

L'exécution des bases, d'une sûreté incroyable (*Templum matris Deum*), celle des chapiteaux corinthiens concorde avec ce que nous voyons dans plusieurs des dessins du Palais de la Chancellerie (recueil A).

Ainsi que nous avons eu l'occasion de le faire remarquer, ces 100 sujets se retrouvent tous dans un recueil de 100 dessins sur papier, traités exactement de la même manière, lavés avec les mêmes couleurs, mais ombrés au bistre au lieu d'encre de Chine, d'une échelle légèrement plus grande, mesurant 0,112 × 0,078, comme le montrent nos deux figures 4 et 13 tirées de ce recueil. Ils ont le caractère de croquis soignés et révèlent la main d'un artiste d'âge plus avancé, probablement celle d'un Flamand. Cette série n'a certainement pas été copiée d'après celle de Du Cerceau ; l'inverse a pu avoir lieu, ou bien toutes deux sont la reproduction d'un original commun. Les légendes montrent parfois un singulier mélange d'italien et de latin, comme par exemple : *el tempio di Baccus appresso Sancta August.*, fol. 26, au lieu de *S. Agnese*. Si l'on songe que les 25 sujets gravés dans la suite de Gérard de Jode se retrouvent mieux traités dans ce recueil, que l'on y voit aussi des incorrections de titres, tels que « Templus Veneris », il est permis de se demander si l'auteur du recueil ne serait pas ce Gerardus Judoeus lui-même.

Voici la liste des dessins du volume de M. Foulc. (Le deuxième chiffre indique le numéro du même sujet dans le volume de l'anonyme flamand. Nous avons rétabli la pagination réelle de celui-ci, car l'actuelle est d'un numéro trop faible, de 18 à 35, et de trois numéros trop faible de 35 à la fin.)

1. « Piramis Babilonica (tirée du *Songe de Poliphile*), (1). — 2. Templum Bachi (27). — 3. Theatrum Marcelli (19). — 4. Palatium Tutelle Burdegall. (73). — 5. Templum Vienne (61). — 6. Templū Esculapii (45). — 7. Pantheon (6). — 8. Templum

CHAPITRE VII

Veneris (31). — 9. Templum Honoris (42). — 10. Domus Cæsaris Lutetiæ (99). — 11. Aedes Fortunæ Virilis (17). — 12. Templum Cesaris in Foro Romano. (Voyez 12 et 47.) — 13. Templum Isidis (7). — 14. Domus Sacerdotū (69). — 15. Thermæ Diocletiani (51). — 16. Domus Tarquinii (*Palazzo dell' Aquila, à Rome*) (82). — 17. Palatium Cæsaris Argentine (89). — 18. Amphitheatrum Burdegalense (81). —

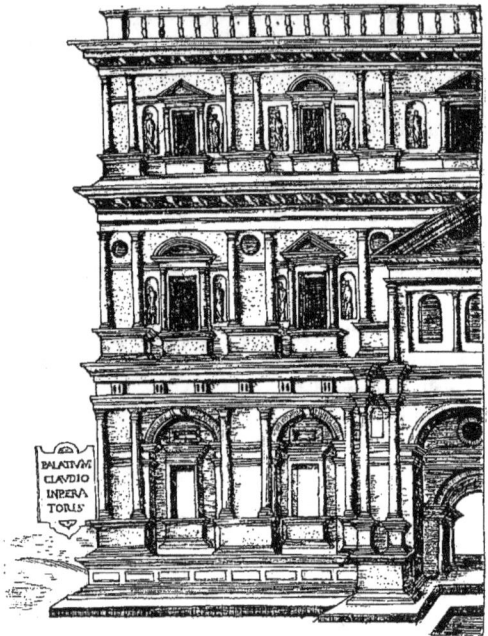

FIG. 51. — ESTAMPE
de la suite anonyme des vingt-cinq *Ruinarum Variarum Fabricarum Delineationes*,
publiée chez Gérard de Jode, à Anvers.

19. Templum Apollinis. (Voyez 41 et 71.) — 20. Templum Apollis cum amphitheatro (13). — 21. Porticus cum Fonte apud Sequanos (80). — 22. Templum Pacis Vespasiani (24). — 23. Regia Tullii (16). — 24. Palatium Cõstantini (92). — 25. Templum Cæsaris in Foro Romano (12 ou 47). — 26. Templum Bonieventus (46). — 27. Arcus Domitiani (87). — 28. Thermæ Antoniane (43). — 29. Templum Herculis (26). — 30. Basilica Julia (5). — 31. Theatrum Heracliense (14). — 32. Atrium Libertatis (18). — 33. Templum Salutis (48). — 34. Templum Apollinis

(Voyez 41 et 71.) — 35. Amphitheatrū Nemancense (23). — 36. Templum Minerve. (Voyez 11 et 90.) — 37. Templum Quirini (30). — 38. Aqueductus Antonini Pii nunc Pons Galli dicitur (78). — 39. Domus Augusti (96). — 40. Templum Puteolis (59). — 41. Nympheum (65). — 42. Templum Claudii (20). — 43. Arcus Constantini (95). — 44. Templū prope Sanctum Sebastianum (55). — 45. Templum Trajani (70). — 46. Palatium Valerianum (25). — 47. Templum Solis et Lunæ (38). — 48. Forum Veneris Lugduni (60). — 49. Regia Nume (53, voyez fig. 6). — 50. Piramis in agro Viennense (76). — 51. Forū trasitorium (36, même composition que fig. 69). — 52. Palatium Divi Nervæ (ne se trouve pas dans le recueil flamand). — 53. Forum Salustii (77). — 54. Arcus Vespasiani (85). — 55. Templum Junonis Lucine (12). — 56. Forum Romanum (32). — 57. *Templu Apollinis nunc S. Petri in Monte Aureo Rome* (63). — 58. Templum Jovis Capitolini (9). — 59. Pons Hadriani cum sepulchro (84, même composition que notre fig. 70). — 60. Arcus Titi Vespasiani (88). — 61. Aquilegie (74). — 62. Arcus Constantinopolitanus (40). — 63. Apud Agrippinā Domus Cæsaris (86). — 64. Templum Deorum Penatium (64). — 65. Resté vide. — 66. Templum Telluris (35). — 67. Templum Spei (66). — 68. Aedes Ditis Patris (54). — 69. Domus Cæsaris Bruxellensis (79). — 70. Forum Archemori (22). — 71. Templū Vestæ (28). — 72. Turris Julii Cæsaris Bononiæ (83; la Tour d'ordre, à Boulogne-sur-Mer). — 73. Templum Junonis Monetæ (29). — 74. Templum Matris Deum (4). — 75. Castra Ravēnatium (91). — 76. Amphitheatrum arelatense (59). — 77. Domus Cornificii (52). — 78. Sepultura Numæ (68). — 79. Templum Cereris (un projet pour Saint-Pierre de Rome, fig. 3; et fol. 33 du recueil flamand, notre fig. 4). — 80. Meta Pii (3). — 81. Moles sive sepulchrum Hadriani (94). — 82. Palatium Inachi (98). — 83. Domus M. Agrippe (75). — 84. Templum Jani (15). — 85. Mausoleū Remigianū (97). — 86. Templum Mercurii (58). — 87. Templum Antonini (57). — 88. Domus Catulliana (36). — 89. Templum Martis Ultoris (72). — 90. Domus Tiberii Cæsaris (50). — 91. Amphiteatrū Vespasiani Rome Romani Colosseum vocāt (21). — 92. Templum Salomonis (2). — 93. Templū Dianæ (62). — 94. Templum Pici (44). — 95. Scola Cassii (10, *moitié de la composition gravée au trait, puis en grand, à Orléans, 1551, avec l'inscription* : *Quondam fuit ingens Ilion*). — 96. Arcus Remigianus (100). — 97. In Peloponesso civitas Antiqua (49). — 98. Domus Scipionis (93). — 99. Aedes Matris Deum (8). — 100. Templum Neronis (67). — 101. Templum Minervæ. (Voyez 11 et 87.) » — Total, 100 dessins sur 101 feuilles, le feuillet 65 étant resté vide.

La légende du 57, dans le volume flamand, est simplement : *Templum Apollinis nunc S. Petri Romæ*, ce qui est absurde.

Le n° 52 seul ne se retrouve pas dans le recueil flamand, qui, par contre, renferme deux fois le Temple d'Apollon, fol. 41 et 71. Le n° 38 paraît être une fantaisie sur le pont du Gard.

Plusieurs de ces figures se rencontrent dans le recueil des *Moyens Temples*. Nous citerons les n°s 22, 84, 67; tandis que d'autres, les n°s 7, 8, 10, 12, 15, 18, 25, 28, 29, 34, 37, 43, 46, 48, 49, 54, 55, 64, 68, 73, 77, 83, 86, 90, 93, 101, se voient

CHAPITRE VII

également dans le recueil de Gérard de Jode, dont la figure 51 reproduit un exemple[1].
D'autres compositions sont répétées parmi les croquis du volume J, chez M. Lesoufaché, par exemple : 74 (25), 20 (18), 42 (41), 22 (93), 48 (11), 60 (77), 14 (17).
Trois de ces compositions se retrouvent dans un recueil gravé que nous avons vu chez M. Destailleur et qui paraît être de l'époque de Vredeman de Vries. Ce sont les numéros 28, 64, 81.
Vingt-trois autres compositions se retrouvent dans un des deux volumes possédés par M. Destailleur et dans lesquels nous avons reconnu avec une entière certitude la main du célèbre Fra Giocondo, de Vérone. Celui des deux volumes qui les contient, d'après une notice du temps, « *fu di Andrea Palladio* », c'est-à-dire appartint à cet architecte illustre; et comme dans quatre des feuillets nous avons reconnu la main de son élève Scamozzi, on peut y voir une confirmation de cette notice. Notre figure 30 donne un de ces croquis. Fra Giocondo, ayant résidé en France depuis 1495 environ jusqu'au concours pour la réédification de Saint-Pierre, auquel il fut appelé à prendre part, en 1505, ne put dessiner cette série qu'après son retour en Italie, car elle contient le temple de Bramante à San Pietro in Montorio, achevé en 1502 seulement, à moins d'admettre qu'il ne la copia lui-même d'après l'album de quelque Italien venu en France entre les années 1502 et 1505. Un fait ressort avec la dernière évidence des croquis mêmes de Fra Giocondo et de la manière dont ils sont dessinés, c'est qu'il ne les a pas composés pour ce recueil, mais copiés soit d'après les dessins faits par lui dans un autre recueil, soit d'après les dessins d'un autre artiste. Plusieurs circonstances nous font penser que c'est cette dernière hypothèse qu'il faut admettre; c'est d'abord la perspective un peu gênée de quelques-uns de ces croquis, par exemple, dans le *tempietto* de Bramante et dans le monument romain de Saint-Rémy en Provence, ensuite la représentation de certains portiques avec des entrecolonnements impossibles pour leurs entablements[2]. Or, Fra Giocondo était non seulement, avec Bramante et Léonard de Vinci, le premier architecte et ingénieur de son époque, mais un dessinateur de premier ordre, ainsi que nous avons pu le démontrer dans une autre circonstance[3]. Il nous paraît probable que Fra Giocondo vit cette série dans l'album d'un autre, en fut frappé pour les mêmes raisons qui font qu'elle nous intéresse encore aujourd'hui, et la copia le plus rapidement possible sans se donner la peine de rien y changer, en profitant des pages restées vides de l'un de ses calepins contenant une nombreuse collection de détails d'ordres antiques; on voit par la manière de dessiner que ceux-ci ont été exécutés plusieurs années avant la série qui nous intéresse, car Fra Giocondo, mort à quatre-vingts ans révolus, en 1515, avait soixante-dix ans environ quand il exécuta cette dernière série.

1. Voyez Pièces justificatives.
2. Le fait que tel portique qui devrait être porté par quatre ou six colonnes n'en montre qu'une seule à chaque angle pourrait s'expliquer par cette circonstance que Fra Giocondo se serait fait une manière rapide de représenter les compositions en indiquant toutes les parties extrêmes des portiques, mais sans répéter les colonnes dans les portiques, sauf aux angles.
3. *Cento disegni di Fra Giocondo*, etc.

Un fait est absolument certain : c'est que le Flamand, auteur du recueil de M. Destailleur, et Du Cerceau ont copié tous deux les sujets communs à ces trois recueils soit d'après les croquis de Fra Giocondo, soit d'après le recueil primitif copié à son tour par le grand architecte véronais, auteur principal du pont Notre-Dame, à Paris. La manière dont sont reproduites dans les trois suites les mêmes maladresses à l'occasion du monument de Saint-Rémy et du *tempietto* de Bramante, la vue latérale d'un projet pour Saint-Pierre, n° 43, en sont une preuve irréfutable.

Voici la liste des sujets communs; le premier numéro indique le numéro du feuillet du volume de M. Foulc, le deuxième, entre parenthèses, le numéro du recueil de Fra Giocondo chez M. Destailleur.

1 (120), 3 (37), 10 (129), 13 (49), 15 (116), 19 ? (115), 21 (130), 34 ? (117), 35 (36), 41 (124), 50 (119), 54 (121), 57 (41), 59 (50), 62 (128), 73 (38), 81 (118), 84 (42), 85 (44), 86 (126), 88 (10v), 93 (43), 94 (48), 99 (39).

Ceux des croquis de Fra Giocondo qui ne se trouvent pas dans le recueil de M. Foulc se rencontrent dans d'autres séries de Du Cerceau, qui les a toutes reproduites une ou plusieurs fois. Nous aurons l'occasion d'en citer quelques exemples en parlant du volume J.

Encore quelques mots avant d'en finir avec ce recueil.

Le croquis de Fra Giocondo, fol. 130, représente une grande cour aboutissant à une loggia ; au milieu de la cour quatre escaliers descendent vers une fontaine au-dessus de laquelle s'élève un pavillon ou tabernacle sur quatre colonnes portant des arcs surmontés d'une pyramide; le mot principal de la légende est illisible « *fonte di cefi ?* (ou *cepii ?) i borgogna;* Du Cerceau et le Flamand donnent à ce sujet la désignation : *Porticus cum Fonte apud Sequanos;* dans le volume F, fol. 78, Androuet la désigne comme fontaine du château de Dijon, et dans le volume H, fol. 3v., il dit : « Ceste ordonnance est dedans le chasteau de Digon. »

Grâce à une circonstance heureuse, nous pouvons remonter, pour un petit nombre de ces compositions, à une source un peu plus reculée et du plus grand intérêt. Nous avons décrit, parmi les projets primitifs pour Saint-Pierre de Rome [1], un feuillet isolé du Musée des Offices à Florence, couvert des deux côtés de petits croquis de la grandeur environ des miniatures de Du Cerceau dans le volume de M. Foulc qui nous occupe.

Lorsque, pour la première fois, nous vîmes le recueil de Fra Giocondo chez M. Destailleur, et le volume de Du Cerceau chez M. Foulc, nous reconnûmes plusieurs des compositions de ces séries comme se trouvant sur ce feuillet des Uffizi. Celui-ci, avant nos recherches, était attribué à Peruzzi, mais comme, outre le clocher pour Saint-Pierre, le même qui se voit dans les figures 3 et 4, plusieurs autres de ces idées se rapportent évidemment à Saint-Pierre et n'étaient possibles que dans les années 1503 ou 1505, c'est-à-dire avant le projet définitif de Bramante, que, de plus, le trait avait la plus grande analogie avec ceux de ce maître, nous n'hésitâmes pas à lui attribuer ce feuillet.

[1]. *Les Projets primitifs pour Saint-Pierre*, etc., n°⁸ 7 et 7-*bis*, pages 142-143.

CHAPITRE VII

Toutefois, depuis que nous avons retrouvé ces compositions dans les deux recueils cités, nous avons été frappé du fait que, de toutes ces compositions, une moitié seulement était représentée accompagnée de l'axe afin de montrer que les deux moitiés étaient symétriques. Pour ces raisons, et à cause de la petite échelle des croquis qui, dans ce cas, ne permet pas de se prononcer avec une sûreté aussi absolue que dans les autres, nous croyons devoir admettre encore une autre possibilité, savoir que nous eussions une copie d'après des compositions de Bramante ; si, au contraire, une étude renouvelée montrait qu'il en était l'auteur, peut-être faudrait-il supposer que, dans plusieurs de ces croquis, sauf la tour, il ait retracé des propositions de projets antérieurs aux siens, ce qui nous ferait peut-être remonter au temps des projets de Rossellino et d'Alberti, sous Nicolas V.

Quoi qu'il en soit, voici les croquis de Fra Giocondo et de Du Cerceau que nous retrouvons sur ce feuillet et les noms sous lesquels ils figurent chez Du Cerceau :

« Aedes Matris Deum, 99. Templum Dianae, 93. Templum Apollinis, 19 ou 34. Arcus Constantinopolitanus, 62. »

Les compositions que nous retrouvons chez Du Cerceau et chez l'anonyme flamand seuls sont : « Templum Minervæ, 101. Templum salutis, 33 — et Sepultura Numac, 78. La Meta Pii, 80. »

Cette dernière composition représente une façade d'église dans le genre de la Chartreuse de Pavie ; à la section de la nef correspond une grande arcade et, dans l'axe de l'édifice, se dresse un obélisque, ainsi que le projetait déjà Nicolas V. Dans le croquis des Uffizi, une moitié de cette façade seule est donnée ; l'autre moitié représente la vue postérieure du monument.

Voici enfin quelques-unes des compositions du recueil G qui se retrouvent dans le recueil J de M. Lesoufaché.

20 (18) ; 42 (41) ; 22 (93) ; 51 (63) ; notre figure 69, recueil J, fol. 70 ; 48 (11).

Ce volume renferme aussi quelques compositions telles que la *Domus Cæsaris Bruxellensis*, avec des jardins s'étendant au loin, le long d'une rivière, près de son embouchure, la cité antique du Péloponèse, etc., au sujet desquelles nous ne saurions donner aucune explication. Quelques autres vues se rapprochent de celles des *Vues d'optique*.

Telles sont les principales observations auxquelles donne lieu ce charmant petit volume, sans doute destiné par Du Cerceau à être offert à quelque princesse dont il voulait se concilier la protection.

VOLUME H. — Collection de M. Destailleur, à Paris. Fig. 9, 52 et pl. II. Reliure maroquin bleu ; au dos : « Dessein d'archite ». Intérieur des plats et garde en soie rouge. Vélin doré sur tranches, format oblong : 260 millim. sur 179 de haut, 57 dessins sur 60 feuilles. Vente Hamilton, ancienne collection Beckford.

D'un bout à l'autre les dessins de ce volume sont exécutés avec le plus grand soin, au

tire-ligne et au compas et lavés à l'encre de Chine ; la beauté du vélin semble avoir poussé Du Cerceau à déployer toute son habileté d'exécution dans le modelé des surfaces et à rendre, de la sorte, ce recueil l'un des plus remarquables de tous.

Plusieurs des compositions symétriques, dont il ne donne ailleurs qu'une moitié, sont reproduites ici en entier et font mieux comprendre l'intérêt qui, parfois, s'y rattache, soit pour elles-mêmes, soit comme renseignements sur des œuvres de grands maîtres italiens dont ils reflètent la pensée ; car, en considérant l'ensemble de l'œuvre de l'architecture de la Renaissance française, on peut affirmer de la façon la plus absolue que plusieurs de ces compositions remontent à des origines italiennes. Ainsi, par exemple, en voyant le folio 4, qui reproduit l'église dont notre figure 95 montre une moitié, et que Du Cerceau a reproduite plusieurs fois, à la plume ou à la pointe, avons-nous bien de la peine à ne pas croire qu'Androuet ait songé à quelque projet de Fra Giocondo, soit pour Saint-Pierre, soit pour San Vittore al Corpo, à Milan. De même, fol. 19v, rendu du croquis du volume J, fol. 25. Son ordonnance du temple d'Isis, gravé aussi dans les *Moyens Temples*, trahit des réminiscences des projets pour Saint-Pierre de Rome.

Dans la façade de palais, fol. 8, Du Cerceau a ajouté les fenêtres d'un deuxième étage, trop grandes, sur deux étages inférieurs, très bien proportionnées dans la manière de Peruzzi. Les compositions, fol. 6, et celles qui occupent les feuilles 13v et 14, sont entièrement de Du Cerceau ; la première est une variante heureuse de notre figure 16. Comparée à cette dernière et aux différentes idées qui s'y rattachent, on en retire la conviction absolue que Du Cerceau était réellement architecte et comprenait à fond toutes les règles de composition de cet art. Les parties entre les trois avant-corps sont composées de deux loges superposées de trois arcades chacune, et, grâce à la retraite du premier étage des avant-corps, Du Cerceau a pu donner aux angles de ces loges un caractère de fermeté très approprié à la circonstance. Le second dessin représente les deux étages inférieurs de la même figure 16 ; Du Cerceau a cherché à en améliorer l'ordonnance par d'autres dispositions de détail. Une des représentations les plus singulières est la *Sepulture de Sant Thomas aulx Indes*. Sur un soubassement carré en forme de piédestal sans ressauts, se dressent quatre colonnes carrées portant un entablement avec frontons, surmonté d'un dôme demi-circulaire avec sa lanterne également à dôme de même forme. Ce tabernacle abrite entre les piliers un sarcophage qui a son soubassement, un nu vertical, sa corniche et un couvercle bombé.

Parmi les compositions de haute fantaisie citons la première : un grand arc à quatre faces, avec tours rondes aux angles, surmonté de frontons et d'un dôme central ; nous la retrouvons plus riche dans les détails, volume I, folio 17, et tout cela intitulé : « *pour un chasteau* ».

La sépulture 11v se retrouve volume J, 25, sans figures et sans têtes dans les oves. Voyez figure 53.

La composition 30 montre un portique à arcades groupées deux par deux sous un arc commun, et percé de deux grandes entrées sous des voûtes en berceau introduisant

FIG. 52. — PLAFOND.

Dessin de Du Cerceau. (Chez M. Destailleur. Ancienne collection Hamilton. — Recueil H.)

dans une vaste cour à deux étages avec tours aux angles, le tout d'un agencement savant, sinon toujours heureux, dans les proportions; le rez-de-chaussée semble inspiré d'un souvenir de la cour du palais des Doges, à Venise. Citons deux beaux puits, 41v et 42, le temple de Vespasien, fol. 49, d'après la série de Lucques, attribuée à Bramante, dont il sera question à l'occasion des *Moyens Temples;* — fol. 60 : un portique dorique à quatre colonnes, surmonté d'un fronton, d'excellentes proportions d'ensemble, bien qu'inexécutable sur de grandes proportions sans un plus grand nombre de colonnes.

Il a déjà été question du palais, fol. 51v., reproduit ici, fig. 9; enfin, la planche III donne une idée de la finesse d'exécution de cette belle collection ; elle se trouve fol. 52, et il en existe une variante, vol. I, fol. 65, et une autre, vol. F.

Contrairement à certains de ces recueils, qui contiennent soit un traité des ordres ou de perspective, soit des suites de portes, lucarnes, cheminées, gargouilles, crêtes ou autres parties des édifices, plutôt à destination de quelque spécialiste, ce volume-ci paraît destiné à donner, à quelque personnage de distinction, une idée d'ensemble de la physionomie qu'imprimerait l'architecture antique aux différentes espèces de bâtiments et à quelques-uns de leurs principaux détails, comme les plafonds, par exemple, qui se rencontrent rarement ailleurs; notre figure 52 reproduit l'un des deux contenus dans ce recueil. On y voit, en outre, quelques représentations de monuments antiques, et enfin une vue de Chambord, édifice qui paraît avoir vivement impressionné Du Cerceau.

Voici maintenant la liste des dessins contenus dans ce beau recueil, avec les indications autographes de Du Cerceau, plus curieuses, cela va sans dire, comme documents de l'esprit de cette époque et de ses tendances artistiques, que comme renseignements archéologiques :

1v. « Pour un chasteau. — 2. Un temple antique de paix (le Temple de Salomon, de l'anonyme italien du xve siècle, fig. 10-12). — 3v. Ceste ordonnance est dedans le chastau de Digon. (Voyez ci-dessus, page 116.) — 4. Temple antique. (Intérieur; le même que vol. J, 56, dont il ne donne que le rez-de-chaussée, en supprimant l'attique entre celui-ci et la voûte, de plus simplifié dans les écoinçons.) — 5v et 6. Pour ung deuant de Pallais selon l'antique. — 8. Pour ung p... de logis selon l'antique. — 9v. Arc Antique. — 10. Pour une galerye selon l'antique. — 12. Arc Antique. — 13v et 14. Pour ung p... d'un logis selon l'antique. — 15v. Les halles antiques de Vienne. — 16. Le temple de Fostine. — 17v. Pour ung puye selon l'antique. — 18. Pour une fontaine. — 19v. Le temple de la déesse Ysise (ou Ysse). — 20. Le temple de Maxence. — 21v et 22. Dauant de Pallais selon lantique. — 23. Pour ung vestibule selon lantique. — 24. Pour une cheminée selon lantique. — 25v. Arc antique. — 26. Temple antique (celui de Bacchus, près de Sainte-Agnese). — 27v. Porticle du temple de Seres. — 28. Pour une cheminée. — 29v et 30. Pour le dedans dun pallais. — 31v. Montée antique. (Reproduction simplifiée du vol. J, 4.) — 32. Sur le plan du pallais antique du Janus. (Vol. E, fol. 1, et vol. D, 1.) — 33v. Le pont du Gal (Gard). — 34. La sepulture Sant Thomas aulx

DESSIN SUR VELIN
(Collection de M. Destailleurs, à Paris)

CHAPITRE VII

Indes. — 35v. Pour ung vestibule selon l'antique. — 36. Pur ? Logis antique. — 37v. Pour un bastiment selon l'antique. — 38. Arc antique. — 39v. Pour voussure en Parquet. (Notre fig. 52.) — 40. Pour voussure en Parquet. — 41v. Pour ung puy selon lentiques. — 42. Pour un puy selon lentique. — 43. Tour de Babel en Orient. (Simplification du vol. J, fol. 5.) — 44. Davant d'un corps de logis. — 45v. Arc antique. — 46. Arc antique. — 47v. Arc antique. — 48. Prétoire des tribunes de Rome. — 49v. Le temple de Vespasien. — 5o. Arc antique. — 51v. Le pallais antique de Tarquin. (Fig. 9; variante des deux étages inférieurs du palais dell' Aquila de Raphael.) — 52. Pour une cheminée antique. (Voyez notre planche III.) — 53v. Arc antique. — 54. Pour une sépulture selon l'antique. — 56. Pour une lucarne. — 57v et 58. Chambour. — 59. Arc antique. — 60. Vestibule du temple de Juppiter. »

VOLUME J. — Collection de M. Lesoufaché, à Paris. Fig. 11, 14, 29, 39, 53, 69, 70. Format du papier, 128 × 189 millim. Reliure ancienne toute simple; les plats en veau brun, avec plusieurs étiquettes. Sur le dos en or, « RECUE DES DESAIN »; tranches peintes en rouge. Le dernier croquis se trouve sur la page 97. — Sur le premier feuillet on lit : « *Ex Museo Joa. du Tillot. Anno 1739.* Payé 24 l. [1]. DESSEINS FIGVRÉS DE PLUSIEURS MORCEAUX D'ARCHITECTURE ET PERSPECTIVES DESSINEZ A LA PLVME PAR JACQUES DU CERCEAU, 1545. De la Bibliothèque de M. Fremyot, archevêque de Bourges [2]. » En dernier lieu, il provient de la collection de M. Vivenel, qui avait réuni un magnifique œuvre de Du Cerceau et y avait ajouté diverses notes au crayon.

Parmi tous les recueils de dessins de Du Cerceau, ce petit volume occupe une place particulière; c'est le seul de ses livres de croquis parvenu jusqu'à nous.

Quant à la date de 1545 donnée par la notice, assez ancienne en tout cas, nous ne savons sur quoi elle repose; mais, eu égard à la manière de dessiner, elle ne semble avoir rien d'impossible. L'exécution de ces croquis offre une telle sûreté de main, une telle liberté et facilité, qu'elle nous montre Du Cerceau en quelque sorte dans son intimité, nous révèle la promptitude et la sûreté avec laquelle il fixait ses impressions ou reproduisait les compositions qui l'intéressaient.

Nous y trouvons comme le résumé du plus grand nombre des autres recueils; comme il n'est certainement pas le plus ancien en date, et que, dans des recueils antérieurs, il y a des compositions qui se retrouvent dans celui-ci, il semble que Du Cerceau ait eu pour but de faire comme un résumé de toutes les compositions dont il pouvait avoir besoin à chaque instant, afin de l'avoir toujours auprès de lui dans ses voyages, qui devaient, en somme, être assez fréquents. Plusieurs de ces croquis

1. Une note tracée dans le volume nous apprend que « Jean-Benigne Lucotte du Tilliot, né à Dijon le 8 septembre 1668, mort en 1750, avait une très belle bibliothèque, actuellement dispersée chez tous les amateurs de la province. »

2. Une autre note est conçue comme suit : « André Fremyot, archevêque de Bourges, né à Bourges le 26 août 1573, archevêque de Bourges en 1603, mort à Paris le 13 mai 1641. Il a été ambassadeur de Henri IV et de Louis XIII à la cour de Rome et près des treize cantons suisses. »

nous donnent les compositions avec plus de détails que Du Cerceau n'en a reproduit dans les rendus des recueils plus soignés; ils ont donc aussi, sous ce rapport, un intérêt particulier, comme étant puisés sans doute plus directement aux documents originaux, ou aux copies primitives qu'il rapporta d'Italie.

Enfin, la nature même du croquis offre une manifestation plus immédiate des particularités de la main de Du Cerceau. Ce recueil pourra donc mieux que d'autres, dans certains cas douteux, servir d'étalon pour trancher la question de l'authenticité de tel autre document incertain. Les personnages, les chevaux à la croupe arrondie, les petites barques, les guirlandes de fruits, et tels autres détails s'y révèlent, sous ce rapport, de la manière la plus caractéristique.

Comme un petit nombre seulement de ces croquis portent leur désignation réelle ou fantaisiste ajoutée à la main par Du Cerceau, la description de toutes les compositions entraînerait trop loin et ne serait d'ailleurs pas d'une précision suffisante pour s'en faire une représentation sans les avoir devant soi. Nous les énumérerons donc par groupes, dont nous indiquerons le caractère général.

Les compositions ayant des désignations particulières sont :

5. « L'ordonnance du tarpeo ou lon souloit mettre le trésor de Rome. — 9. La sepulture que fist faire le Cardinal de Liege, laquelle est de cuivre doré dedans la grande église. — 20. La maison antique de Nime. — 21. La Pyramide de Vienne auprès de Lion dedans des vignes. — 22. Le palais tutelle de Bourdeaux. — 25. Sur l'ordonnance du temple d'Isis. (Intérieur inspiré d'un projet pour Saint-Pierre.) — 65. La cheminée de la salle de Madrid, appelée la cheminée du Vestibule de la première salle d'en bas. — 66. Cinq croquis, copies de dessins italiens ; deux portent les désignations suivantes : « Du davant du temple de Paix » et « La tour qu'on appelle Capo Bove, près de Rome ».— 70. La Viz de Chanbourt. (L'escalier central de Chambord.) — 75. L'arc de Bezanson. — 76. La portille du Pantheon d'Agūt, dit la Rotonde. — 77. Sainct Pierre Montore. — 82. Le theatre de Bourdeaux. — 83. Pour le dedans du même theatre. — 84. Le pont du Gar (autre écriture). — 85. Le theatre de Veronne (amphithéâtre). — 86. Le Mausolée de..... d'Auguste, dit Saint Remy. »

Résumé du contenu du volume : — Fontaine, p. 1 (2ᵉ liv. d'archit., nº 2). — Puits, 94 (2ᵉ liv. d'archit., nº 3). — Façades, 2, 16 (genre : projets pour San Lorenzo à Florence), 88 (genre : projets pour Saint-Pierre). — Façades circulaires, 3, 30. — Moyens Temples *ou genre*, 2, 3, *10*, 24, 25, 30, *38*, *39*, 40, 41, *42*, *45*, 46, *47*, 48, 50, 51, 52, 53, 55, *63*, 73, 87, 88, 93. — Fantaisies composées de nombreux monuments, parfois dans la dernière manière de Bramante (souvenirs partiels de projets pour le Vatican? 13), se rapprochant tantôt des *Vues d'optique*, 4, 5, 11, 12, 13, 15, 17, *18*, *19*, 25, 29, 31, 32, *33*, 35, *36*, 43, 44, 49, 54, 57, *58*, 60, 62, 69 (4 croquis), 71 (4 croquis), 72 (5 croquis), *74*, 78, 79, *89*, *90*, 91, 92. — Châsse, 8 (en forme d'église à trois nefs, avec transept, d'une grande richesse, très habilement composée par Du Cerceau. — Monuments antiques, 7, 20, 21, 22, 23, 66 (5 croquis), 67 (4 croquis), 75, 76, 81, 82, 83, 84, 85. — Monuments italiens, 77. — Tombeaux,

CHAPITRE VII

9, 26, 27. — Renaissance française, 14, 59, 61, 64, 70. — Façade, arcs entre gaines accouplées, portant un étage avec fenêtres, 28. — Cheminées, 34 (2), 65 (2ᵉ liv. d'archit., n° 17). — Intérieur de grande salle à l'italienne, 68. — Termes (gaines), 95, 96, 97 (deux figures par feuille). — Église en ruines, variante de notre figure 95 : 56.

Plusieurs de ces figures reproduisent plus ou moins fidèlement les mêmes figures que la série de Fra Giocondo, chez M. Destailleur; ce sont les numéros suivants (ceux entre parenthèses indiquent la page correspondante dans l'album de Giocondo : voyez vol. F. Ce ne sont peut-être pas les seules; nous n'avons pas eu le temps de faire la vérification complète) : 2 (42), 6 (127), 21 (119), 57 (50), 77 (41), 92 (122, cité

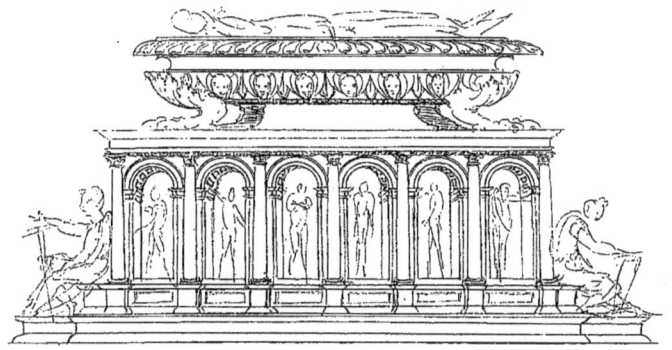

FIG. 53. — SÉPULTURE.
Croquis de J. A. Du Cerceau du recueil J. (Collection de M. Lesoufaché.)

idéale). Parmi celles-ci, la composition 77 se trouve reproduite au château de Chantilly, dans une peinture sur carreaux de faïence datée comme suit : Rouen, 1545.
Pour d'autres renseignements, nous renvoyons à ce qui est dit à l'occasion des recueils H et F, et des *Temples*.

VOLUME K. — Figures 54 et 84, planche III. Cabinet des Estampes, à Paris, autrefois à la Bibliothèque Sainte-Geneviève. (E d. 2.q. rés.) Format du volume : 0,335 × 0,495. Contient 34 pièces sur papier de format variable, reliées autrefois avec la suite des pièces gravées au trait et quelques autres dessins de diverses écoles[1]. Voici la composition actuelle de ce beau recueil :

1. Le contenu de ce volume ne correspond plus à celui qui est indiqué par M. Destailleur : *Notices sur quelques artistes français*, pages 31-32. Il n'y a pas les sept couronnements de cheminées qu'il signale, ni la cheminée; par contre, il contient en plus les nᵒˢ 5, 6, 7, 8, 9, 10.

1. « Pour une lucarne » de formes très pures de 1535-45 environ. — 2. Fontaine, représentée fig. 84. — 3. Fontaine, bassin en forme de croix ; quatre femmes portent la vasque surmontée de trois petits satyres disposés comme les *putti* sur l'ancienne fontaine de la place Saint-Pierre, à Rome. — 4. Fontaine, dessin géométral. — 5. Sarcophage. — 6. Flèche. — 7. Flèche avec l'inscription : *In cinbalis bene sonen.* — 8. Flèche. — 9-10. Deux lanternes pour couronnement de flèches sur chaque feuille. — 11. Puits surmonté d'un dôme avec sa lanterne. (Voir planche III.) —. 12 et 13. Chacune deux vases. — 14. Trois vases. — 15. *Vase antique à la mode*

FIG. 54. — DESSIN DE DU CERCEAU POUR UNE CRÊTE.
(Cabinet des Estampes, à Paris. — Recueil K.)

ditallie (c'est une aiguière gravée au n° 41 a, de la suite des vases, avec de légères modifications). — 16. *Pour couppes à la mode d'allemaigne.* — 17, 18, 19, 20. Chacune avec une *Couppe a la mode dallemaigne*. — 21 à 26. Contiennent des crêtes pour couronnement des faîtes de toits ou de pavillons. Celle sur la feuille 23 est reproduite dans notre figure 54. — 27 et 28. Quatre épis pour amortissements de flèches élancées sur chaque feuille. — 29. Trois cariatides de femme terminées en gaines et portant un entablement ionique et deux corinthiens. — 30. Quatre ailerons pour accompagner des lucarnes, composés de formes végétales et animales. (Pieds ou griffes pour meubles, d'après M. Destailleur.) — 31. Trois gargouilles sous forme de chimères ; celle du bas a la tête pointue de cheval ou de bélier avec cornes,

qui se rencontrent fréquemment dans les pièces au trait. — 32. Trois gargouilles et une salamandre. — 33. Cinq ornements pour frises, simplement au trait, sans lavis. — 34. Dito.

Tous ces dessins, sauf ceux des deux dernières feuilles, sont exécutés à la plume d'une façon très soignée (sans que la facilité d'exécution ait nui au caractère du dessin), et ombrés par du lavis à l'encre de Chine, qui rappelle souvent celui que l'on rencontre sur une partie des planches gravées au trait. Au point de vue de l'habileté du dessin, ce recueil n'est surpassé par aucun autre. — La dernière coupe à la mode d'Allemagne est d'une exécution vraiment étourdissante de finesse, de grâce et de coquetterie; les rangées de feuilles d'acanthe, les têtes d'hippocampes, les godrons, les guirlandes, têtes de chérubins, dauphins, etc., sont comme jetés sur le papier avec une rapidité vertigineuse. Dans le puits planche III, le dessin des moulures, entre autres, montre une sûreté d'exécution qui témoigne d'une connaissance absolue de toutes les formes architectoniques. La grande feuille d'acanthe retombant au bas de la cariatide est inouïe de finesse, à tel point que l'héliogravure n'a su la reproduire tout entière.

Nous réservons quelques remarques à faire au sujet des coupes à la mode d'Allemagne pour le chapitre du résumé.

VOLUME L. — *Recueil de Vases précédé des armes d'un roi d'Angleterre (Henri VIII) ou François II de France. Musée des Arts décoratifs, à Berlin.*

Ce recueil de dessins de Du Cerceau est le seul que nous n'ayons pas eu l'occasion de voir nous-même, et c'est à l'obligeance du Dr Lichtwark, bibliothécaire au Musée des Arts décoratifs, que nous devons les renseignements suivants :

Petit in-folio, reliure moderne française, vélin, 49 dessins de la même main, y compris les armes d'un roi d'Angleterre sur le premier feuillet, et 48 vases sur autant de feuillets. Hauteur maximum des dessins, 360 millim.

Voici les groupes dans lequel on peut classer les dessins :

I. Feuilles 1-23. Vase d'apparat de style italien.
II. Feuilles 24-25. Carafes sur pieds élevés, avec d'élégants bouchons et des manches pour fixer les chaînettes servant à sortir ces carafes des bassins à rafraîchir.
III. Feuilles 26-36. Coupes à boire et vidrecomes, d'après des types allemands.
IV. Feuilles 37-46. Aiguières de caractère italien.
V. Feuilles 47-48. Chandeliers.

Dans l'ornementation de ces vases on ne rencontre guère de « moresques » ni de cartouches, comme cela est le cas dans les vases gravés. Quant à ce premier groupe, ce sont, dans 19 cas sur 23, des guirlandes suspendues à des masques, une fois même des têtes dans des médaillons avec des anneaux suspendus comme chez Énéas Vico. Les manches composés de motifs d'enroulements, de cornes d'abondance, d'animaux

fantastiques. Comme boutons des couvercles, tantôt un culot en forme de bouton à demi fermé, tantôt une boule, et dans un cas un guerrier avec bouclier et lance.

D'après le caractère du groupe III, M. Lichtwark croit devoir admettre une corrélation entre cette série et une première suite[1] de coupes gravées par Virgile Solis, et cela surtout à cause des formes du pied d'une de ces coupes où l'on voit les têtes d'hippocampes; le contenu présente de l'analogie avec celui de la *Kroterographie* du maître de 1551.

Dans le groupe IV, trois des pieds et l'exubérance de l'ornementation trahiraient aussi quelque influence allemande.

Malgré ces influences, M. Lichtwark admet partout l'invention aussi bien que le caractère français dans la silhouette et les profils.

L'acanthe a le type de la seconde manière, comme dans nos figures 50 et 82, qui, toutefois, peut apparaître déjà à la fin de la première.

D'après des calques de quelques fragments caractéristiques, il nous semble que ce recueil a dû être fait la même année, en quelque sorte, que le recueil K, tant les cygnes ailés terminés en rinceaux sont identiques à ceux de nos figures 84 et 54. Les pieds de coupes rappellent quelques-uns de ceux du même recueil, et quant aux têtes d'hippocampes, nous les rencontrons, il est vrai, dans la figure 54, mais à chaque instant aussi dans les pièces au trait, à partir de 1534, de même que les têtes d'anges au front développé.

Vouloir admettre, avec quelques personnes, que ce recueil ait été fait pour Marie Stuart, parce que les armes d'Angleterre sont écartelées avec les fleurs de lis de France, est absolument impossible. Jamais, en 1558, année du mariage de Marie, Du Cerceau n'aurait conservé la souplesse de main inouïe que l'on voit dans ces deux derniers recueils.

On peut admettre, par contre, que Du Cerceau a ajouté *postérieurement les armes d'Angleterre* à un recueil dessiné par lui au moins quinze ans plus tôt, au moment de l'offrir soit à François II ou à sa femme Marie Stuart[2]. Telle est l'interprétation la plus naturelle, à première vue, à la présence des armes d'Angleterre, interprétation trouvée par M. Destailleur après la publication de son étude sur Du Cerceau, dans laquelle il appliquait ces armes à Henri VIII. Si toutefois il venait à être prouvé que les armes n'ont pas été dessinées après le recueil, c'est bien à ce dernier roi, tout au plus à Édouard VI, que ces armes se rapporteraient. Les armoiries dessinées par Du Cerceau, en tête du recueil, sont celles de tout roi d'Angleterre postérieur à la guerre de Cent Ans et antérieur au présent siècle; savoir, les armes

1. Reproduite chez Reynard, I, pl. LXXI.

2. Par son contrat de mariage avec Marie Stuart, signé le 19 avril 1558, le dauphin François prit le titre de roi d'Écosse; de plus, il devait, le jour où il succéderait à son père, porter les armoiries de France et d'Écosse sous la même couronne. (Voyez le texte du contrat dans Dumont, *Corps diplomatique*, V, part. I, 22.) A la mort de Marie Tudor, advenue le 17 novembre 1558, Henri II fit ajouter aux titres de roi et reine d'Écosse, que portaient son fils et sa belle-fille, ceux de roi et reine d'Angleterre et d'Irlande. Le 6 juillet 1560, par le traité d'Édimbourg, François II et Marie Stuart renoncèrent à prendre le titre de roi et de reine d'Angleterre et à en porter les armoiries. (Dumont, *ibid.*, 66.)

CHAPITRE VII

de France écartelées avec celles d'Angleterre. L'état de guerre plus ou moins continu entre les deux nations, dans la période qui s'étend de 1544 à 1550, rend difficile l'hypothèse que ce recueil a été commandé pendant ces mêmes années. Nous inclinerions plutôt, d'après le style, à le placer vers 1540, difficilement et au plus tard en 1550. Dans ce dernier cas, peut-être était-il destiné à être offert en cadeau au roi Édouard VI, lorsque l'amiral de Coligny fut envoyé, pendant quelques jours, en ambassade auprès de lui, dans la seconde moitié du mois de mai 1550, afin de recevoir le serment du roi à l'occasion du traité de paix [1].

M. Destailleur, qui, après Vivenel, a possédé ce recueil, admettait qu'il avait été composé pour Henri VIII [2], ce qui le placerait, à cause de la guerre, antérieurement à 1544. Cette opinion me paraît, en définitive, la plus probable; car, dans une pièce gravée au trait, et se rattachant par suite à la première manière, pièce que nous avons vue chez M. Lesoufaché, nous trouvons déjà toutes les formes décrites dans les coupes de ce volume; cette pièce contient trois vases : le premier a pour goulot une salamandre, et autour du vase un anneau avec des masques tenant des guirlandes; le second a pour goulot un cygne ailé terminé en rinceau; dans le troisième, l'anse est ajustée à sa partie supérieure par une tête de chérubin, et le goulot, sortant d'un rinceau, a la forme d'une tête d'aigle ou de perroquet.

De même, toutes les formes du pied de la coupe, dont M. Lichtwark a bien voulu nous envoyer le calque, se trouvent dans celui de l'ostensoir figure 75, et le vase qui en forme le motif principal se retrouve en entier dans le petit vase qui couronne cette dernière figure, y compris les hippocampes. C'est donc bien à l'époque de Henri VIII que ce recueil a été dessiné.

RECUEIL M. — Cabinet des Estampes de Paris. Éd. 2 p. rés. (Fig. 7, 55, 99, 116.)

Cent quarante-huit Dessins sur vélin, reliés actuellement à la suite du recueil N. Les deux plats de l'ancien volume, du plus beau style de l'époque, aux armes d'un collectionneur célèbre, le général Pierre-Ernest, comte de Mansfeld (1517-1604) [3], ont été encastrés à l'intérieur des plats de la reliure moderne. Le fond est brun, avec ornements noirs et or, avec rehauts clairs sur les bords et quelques fleurs. Au centre, les armes des Mansfeld avec le collier de la Toison d'or. Format actuel, 0,308×0,420. Format du vélin, 0,315×0,420. La reliure ancienne ayant été défaite, et les feuilles montées sans pli au milieu, le format actuel des feuilles est 0,420 de large et 0,630 de haut. Ces plats ne portent aucune trace de la date [4].

1. *Gaspard de Coligny*, par le comte J. Delaborde, tome I^{er}, page 86.
2. *Notices sur quelques artistes français*, page 31.
3. Je dois ce renseignement précieux à l'obligeance de M. François H. Delaborde. Le comte devait être amateur de ce genre de travaux, car Vredeman de Vries lui dédia deux de ses ouvrages : les 20 planches de ses *Variae Architecturae Formae*, puis son *Livre d'architecture* avec les cinq ordres, 1577.
4. Au dire de M. Destailleur (*Notices sur quelques artistes français*, page 30), la date de cette reliure serait de 1560. En comparant les dimensions des plats et des feuilles, on verra que les premiers

L'énumération et la description de chaque dessin mèneraient beaucoup trop loin ; nous nous bornerons à les classer par groupes et à distinguer ceux qui ont un intérêt particulier. Les sept premiers groupes ont été gravés en partie dans le second livre d'architecture; les numéros entre parenthèses après ceux des feuilles du Recueil de dessins indiquent les numéros des compositions gravées auxquels correspondent les dessins. Il y a parfois des variantes assez marquées ; en général ici les compositions gravées sont notablement supérieures, comme proportions et étude, à celle des dessins :

1. Dessins de Pavillons, 6, dont 4 ont été gravés : 1, 2 (3), 3 (5), 4 (variation du 5ᵉ pav.), 24 (6), 38 (1). — 2. Lucarnes, 11 : 41 (12), 42, 57-58 (7), 64 (9), 65, 66 (11). — 3. Cheminées, 12 : 47 (13), 68 (14), 70, 71 (17, notre planche II), 72 (16), 73, 90, 91, 92 (14, bas), 93 (4), 94, 95 (11, bas). — 4. Puits, 2 : 103 (3), 106 (2). — 5. Fontaines, 3 : 102 (4), 104 (2), 105 (6). — 6. Portes, 3 : 56 (6), 59. — 7. Sépultures, 6 : 30, 82 (7), 83 (5), 86 (10), 87 (3), 107 (6). — 8. Dessins originaux pour les compositions du Livre d'architecture avec cinquante bâtiments différents. Les numéros entre parenthèses sont ceux des compositions gravées : 7-10 (33), 21-23 (40), 31-33 et 35 (38), 36 et 37 (39), 39 (18), 60 (30), 61-63 (16), 67 (31), 76 (23), 77 (22), 108 (25), 109 (49), 113 (8), 116-117 (27). Entre les dessins et leur gravure, il y a toujours quelques variantes ; généralement les dessins sont plus riches et plus fins, par exemple dans les feuilles 22-23 les formes sont plus fines, plus fraîches, plus complètes que dans l'estampe ; par contre la 38, composition gravée, est supé-

sont à peu près intacts comme grandeur; il faudrait donc que la date de la reliure eût été à l'intérieur du plat. Or, M. Destailleur a publié, en 1863, son travail sur l'état actuel de la reliure commune aux recueils M et N, reliure qui remonte, comme a bien voulu nous le dire M. Duplessis, à 1856, antérieurement à la direction du vicomte Delaborde. Et voici, selon nous, l'explication de l'erreur dont M. Destailleur a été la victime, car pendant longtemps nous y étions tombé nous-même. La première feuille du volume actuel, en regard du premier des anciens plats, est un titre manuscrit, en caractères imitant l'imprimerie, tels que M. Callet avait l'habitude d'en faire pour celles de ses suites de Du Cerceau qui en manquaient, et comme on peut s'en convaincre facilement dans l'œuvre de Du Cerceau au Cabinet des Estampes de Paris, œuvre dont la plus grande partie provient de M. Callet père. Or, le titre en question porte en bas l'indication : *Date de l'ancienne reliure M. D. L. X.*, de la même main qui a écrit le titre. Les dimensions de la feuille de ce titre sont 460 millim. de haut et 342 millim. de large, ce qui seul démontre que cette feuille n'a pas pu faire partie du recueil Mansfeld et s'applique au contraire au recueil de M. Callet, relié en tête du volume. C'est donc la reliure du recueil Callet, celui que nous désignons par la lettre N, qui aurait porté la date de 1560, ce que du reste M. Callet confirme lui-même dans son travail cité, et tranche ainsi la question. Mais comme cette double indication est due à M. Callet lui-même, il y a tout lieu de s'en défier, car ce collectionneur n'avait aucun sens critique, et, comme beaucoup de cas le prouvent, en introduisant dans ces *titres* des indications basées uniquement sur sa propre opinion, malheureusement, on le sait, plus que sujette à caution.

Nous ne pouvons nous empêcher d'exprimer le regret que l'on n'ait pas respecté l'état original des recueils M et N, avec leurs reliures respectives qui auraient servi de documents sur plus d'un point. Actuellement le recueil M est relié à la suite du recueil Callet, plus récent que lui, ce qui doit infailliblement induire en erreur tout visiteur qui ne serait pas bien sur ses gardes, en lui faisant croire qu'il est en présence d'un recueil unique. Nous avons pu nous convaincre plus d'une fois de l'importance considérable pour l'histoire de l'art, qu'il y a à conserver les anciennes reliures, grâce aux soins scrupuleux avec lesquels M. Destailleur, contrairement en cela à d'autres collectionneurs ou dépôts publics, fait restaurer et conserver les reliures anciennes qui au premier abord pouvaient sembler dans un état désespéré.

rieure au dessin. Dans plusieurs de ces dessins, les ardoises du toit sont détaillées absolument comme dans les estampes des logis domestiques. (Fig. 137.) — 9. Dessins se rapportant aux *Plus excellents bâtiments de France* : *a*) Château de Chambord, 4 : 52-55; *b*) Château de Madrid, 5 : 43-46; *c*) Louvre, rez-de-chaussée; 114-115. — 10. *Traité de Perspective*, 19 : 119-137. — 11. *Traité des Ordres*, 11 : 138-148; Palais : 15-16, 18-19, 48-51; *Monuments antiques* : 28-29; le Pont du Gal (Gard) : 109-110. Les feuilles 97 et 98 sont restées vides.

Comme un grand nombre de ces dessins, lucarnes, cheminées, puits, fontaines et sépultures, ont été gravés dans des volumes publiés en 1559 et 1561, nous ne serons pas loin de la vérité en admettant que le recueil aura été commencé vers 1555.

Les dessins de ce recueil appartiennent encore à la seconde manière de Du Cerceau;

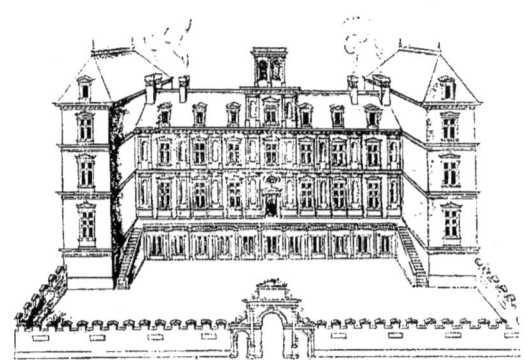

FIG. 55. — DESSIN DE DU CERCEAU,
Gravé dans son livre des *Cinquante bâtiments*. (Cabinet des Estampes, à Paris. — Recueil M, fol. 78.)

mais, dans un grand nombre de cas, un examen attentif révèle une seconde main, celle d'un aide, que nous admettons avoir été celle de l'un de ses fils, car tous deux ayant été architectes, il n'y a rien que de très probable qu'ils aient été employés comme dessinateurs par leur père.

Nous citerons quelques exemples. Feuille 87 : dans le bas-relief, les grosses mains maladroites, la mollesse de l'acanthe, les têtes des figures révèlent la main d'un enfant de quinze à dix-huit ans; fol. 90 : on croit voir un enfant copiant ou imitant son père.

104. — Lorsque Jacques Androuet le père était assez jeune pour dessiner aussi mal qu'il l'a fait dans cette fontaine, le style du dessin n'avait pas encore cette simplicité; cela ne peut non plus être une œuvre de sa vieillesse, car il y aurait du caractère dans le dessin, et l'on y reconnaîtrait sa manière.

Parmi le recueil d'ordres, les feuilles 138-143 révèlent principalement la main du fils.

Feuille 144. Le premier chapiteau corinthien avec son entablement est du père, le reste est douteux. — 145. Toutes les parties fines sont du père, les trois chapiteaux et les feuilles qui revêtent le fût. — 146. Tout ce qui est délicat, du père; les bases, moulures, certaines guirlandes, du fils. — 147. Les trois chapiteaux seuls sont du père.

Dans bon nombre d'autres cas, la représentation ennuyeuse des ardoises des toits paraît avoir été abandonnée également au fils ; par exemple, feuilles 37, 44-45.

Dans le dessin de la figure humaine ce fait n'est pas moins frappant; par exemple, feuille 51 : les femmes en robes de nuit, dans les niches, sont d'une exécution tout à fait enfantine; fig. 68, personnages d'une longueur ridicule dans les trois médaillons au-dessus de la cheminée; les têtes sont mauvaises ; les acanthes et enroulements par contre sont du père.

Figure 79. Les huit anges, en chemises, avec couronnes et palmes au-dessus des arcs, les huit plus petits sur les petits arcs sont certainement du fils, tandis que l'Hercule à cheval, combattant Cerbère, et couronné par la Victoire, et les deux lunettes de gauche sont du père, ainsi que le reste du dessin.

86. Les mains ont été retouchées en noir, peut-être par Jacques, plus tard.

87. Le père, dans le dessin des figures, passe à sa troisième manière; fig. 92, dans les trois Grâces également; en outre, nous voyons dans les vases à tête humaine une de ces extravagances si propres à faire mal juger du goût de Jacques Androuet l'Ancien ; une autre se voit fig. 42.

115. Rez-de-chaussée de la cour du Louvre. Tout ce qui n'est pas ornement pourrait être du fils.

Par contre, nous pouvons citer le dessin « pour une lucarne saillante », soit comme exécution, soit comme composition, parmi les meilleurs dessins de Du Cerceau. La composition pour un grand château, feuilles 48-49, se rattache à la catégorie du « château idéal » du recueil N.

A l'inverse de ce que nous avons dit pour les dessins du présent recueil, reproduits dans le *Second Livre d'architecture*, ceux du *Livre pour ceux qui veulent bâtir aux champs* sont supérieurs aux gravures.

Il a déjà été question des façades de palais sur les feuilles 15-16 et 18-19[1]. Nous remarquons en terminant que le volume primitif ayant été défait, et les feuilles, au lieu d'être pliées en deux, se trouvant maintenant développées, l'ordre des dessins est devenu tout autre que celui signalé par M. Destailleur[2]. La pagination que nous indiquons n'existe pas sur toutes les feuilles; nous l'avons interpolée; M. Destailleur avait déjà signalé certaines différences de main dans ce recueil ; l'explication qu'il en donne est en somme la même que celle que nous proposons à notre tour.

Les feuilles 119 à 137 ont trait à la Perspective. Nous en parlerons dans le chapitre suivant à l'occasion du traité sur cette matière.

1. Voyez page 30, n° 1 (où il faut lire : recueil M, et non L.); fig. 7 et page 32.
2. *Notices sur quelques artistes français,* page 31.

CHAPITRE VII

Recueil N ou du Château idéal. — 24 dessins sur vélin. 455 × 655 millim. Cabinet des Estampes, à Paris; relié en tête du recueil M. Figures 23, 24, 31, 32, 46, 115, 117.

Ce recueil a appartenu à M. Callet père, architecte, auteur de travaux sur Du Cerceau, dans lesquels il prétend que la date du recueil en question serait 1560. Le titre avec cette date nous paraît l'œuvre de M. Callet lui-même. Ce recueil est doré sur tranches et, outre qu'il est le dernier en date, il forme l'une des collections les plus curieuses parmi les dessins de ce maître. Il nous montre Androuet sous un jour tout particulier, car ce sont ses propres compositions en présence desquelles nous nous trouvons. En plusieurs endroits nous aurons à signaler la main d'un aide.

S'il fallait donner à cette collection un nom en rapport avec son caractère, on pourrait l'appeler le volume du Château idéal, car il semble que dans les feuilles 2 à 13 (les feuilles 7 et 10 sont des restitutions de M. Callet père) Du Cerceau ait voulu faire pour le château français quelque chose d'analogue aux projets de certains élèves de Bramante et de Raphael en Italie, ou aux rêves de Bartolomeo Ammanati et du chevalier Giorgio Vasari le jeune[1], quand ils composaient des recueils avec une *città ideale*. Une partie de ces rêves aboutit, sur une échelle bien réduite, au château de Caprarola, et, plus tard, à Millefiori, dans le Piémont. En France, l'amorce du nouveau château de Saint-Germain, gravée dans *Les Plus excellents bâtiments de France*, semble trahir dans la cour des préoccupations analogues.

Voici l'énumération du contenu de ce volume :

1. Projet de porte triomphale pour l'entrée principale de la cour du Louvre, avec un étage et un toit avec grandes lucarnes. (Fig. 46.) — 2. Château fort circulaire à double enceinte, avec cour centrale ; l'enceinte intérieure flanquée de 8 tours contenant des chambres ; l'enceinte extérieure avec 4 entrées dans des bastions circulaires. — 3. Perspective de l'ensemble. — 4. Même donnée que le type 2-3 ; seulement au lieu d'être circulaire le plan est composé d'un carré continué par 4 demi-cercles. — 5. Élévation pour n° 4. (Fig. 31.) — 6. Autre variante. Les places demi-circulaires qui continuent la cour carrée, au lieu d'avoir pour diamètre le côté du carré, n'en occupent que la moitié environ. — 7. Élévation composée par M. Callet père pour le plan. (Folio 6.) — 8. Au milieu d'un lac, trois corps de bâtiments, formant de véritables châteaux, sont disposés sur un même axe et réunis par un portique. (Fig. 115.) En dessous, le plan. — 9. Château sur plan carré, à double enceinte munie d'avant-corps au milieu des côtés et de pavillons aux angles. Au milieu de la cour centrale, un autre pavillon. — 10. Élévation pour le plan précédent, par M. Callet père, dans le style de l'Empire. — 11. Château sur le plan d'une croix grecque. La cour carrée entourée de portiques qui la séparent des cours rectangulaires formées par les bras courts de la croix. Les habitations situées sur les faces extérieures de la croix et dans les angles rentrants. — 12. Grande fantaisie. Une colline est transformée en pyra-

[1]. Ces recueils manuscrits sont conservés aux Uffizi. Vasari, le neveu de l'immortel biographe des artistes, composa son œuvre en 1530.

mide rectangulaire avec quatre terrasses successivement en retraite, occupées chacune par un palais rectangulaire dominant l'autre, avec pavillons aux angles. La terrasse supérieure est occupée par un dernier château composé de quatre pavillons et d'une tour centrale. La courtine ou face de l'avant-dernier palais, avec ses trois frontons, est empruntée à un projet de façade pour Saint-Pierre de Rome, dont nous avons publié plusieurs types [1]. Au rez-de-chaussée, ordre rustique et bossages à la Charleval. — 13. Deux portiques circulaires concentriques entourés de fossés, avec quatre pavillons à l'entrée des ponts, entourent un temple circulaire à plusieurs étages en retraite. (Fig. 32.) — 14. Façade d'entrée d'un château, probablement un projet pour Verneuil. (Voyez au chapitre projets : Verneuil.) — 15. Cour carrée d'un château, entourée d'un rez-de-chaussée en terrasse portant un double berceau. Pavillons aux angles. Probablement un projet pour Verneuil. — 16. Bâtiment à deux étages, formant une sorte de double loggia pour un jardin. Les sculptures des moulures, les guirlandes et chapiteaux sont de la main d'un élève. Les rinceaux des frises sont de Jacques Du Cerceau l'Ancien, de même que les charmantes figures de couronnement légèrement indiquées à la plume et au bistre. Le perron séparé en trois travées par des lions couchés. — 17. Ile circulaire entourée de maisons sur des arches, située au milieu d'un pont et placée tangentiellement entre deux autres ponts parallèles au premier qui, tous trois, portent des maisons. (Fig. 117.) Voyez ce qui sera dit sur le Pont-Neuf ; deux encres, l'une plus noire que l'autre. — 18. Deux pavillons d'entrée d'un château, de style rustique. — 19. Décoration de théâtre ? dans le style des villas italiennes ; dans le corps de bâtiment central, deux grandes arcades avec les armes de France entre deux ; bossages dans les claveaux. — 20. Portique formé de trois arcades portant une terrasse ; de grands bossages forment les pieds-droits et coupent les archivoltes ; de petits bossages, en partie à pointe de diamant, ornent les nus au-dessus jusqu'à la frise. — 21. Portique dans le style d'un arc triomphal corinthien à 5 passages avec bossages, portant une galerie (Louvre ?) avec trois fenêtres à frontons. — 22. Autre composition d'ordre ionique avec petits bossages pour le sujet précédent, avec trois passages. (Voyez projets : Louvre.) — 23. Décoration de théâtre ? Pont à cinq arches portées par des éléphants. La balustrade au-dessus de ces derniers est coupée par des obélisques, par des cavaliers galopant au-dessus des clefs des arcs. — 24. Décorations de théâtre. Trois pyramides participant de la tour et de l'obélisque. Le sujet excuse la fantaisie que l'on serait autrement tenté d'appeler excessive ; celle de droite reproduite dans notre figure 24.

Dans ce recueil, le feuillage d'acanthe présente toujours le caractère arrondi de la troisième manière. Quand on étudie à plusieurs reprises avec attention ces dessins dans tous leurs détails, on arrive à reconnaître deux mains distinctes, l'une, celle de Jacques Androuet Du Cerceau l'Ancien (sans parler des deux feuilles dues uniquement à M. Callet), dont la manière se relie par des traits sans nombre avec les autres recueils, et une seconde main à laquelle il a abandonné l'exécution de certaines parties secondaires de plusieurs de ces dessins qui n'étaient que la répétition d'un

[1]. *Les Projets primitifs*, etc., pl. XX, fig. 1 et 2.

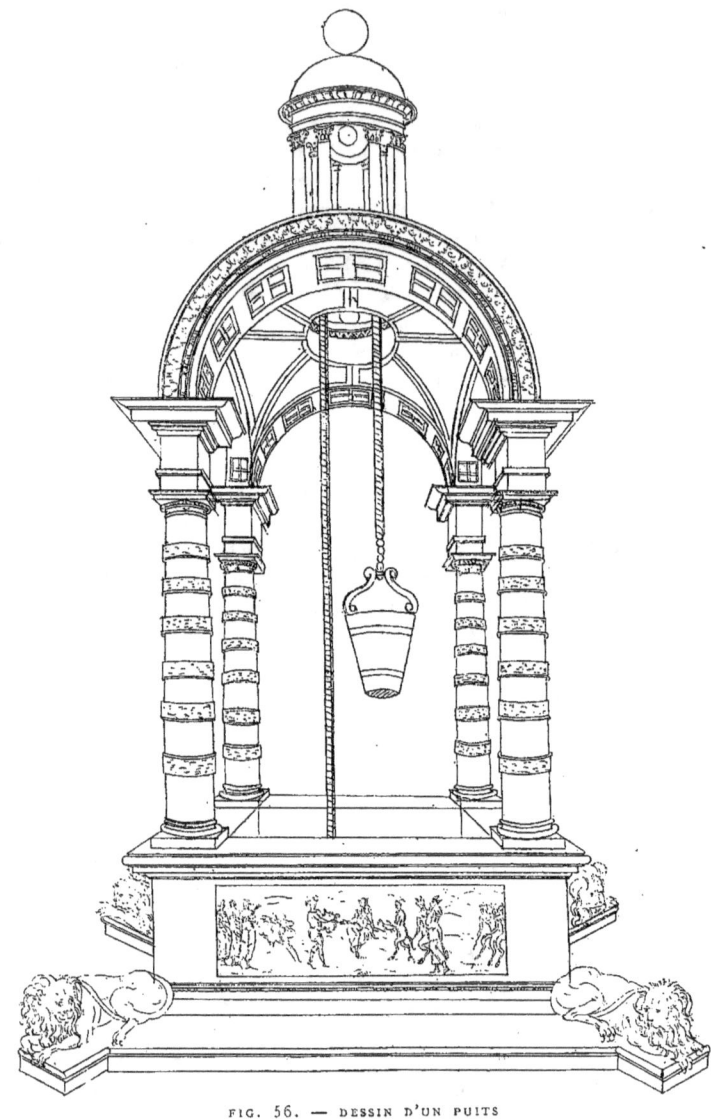

FIG. 56. — DESSIN D'UN PUITS
par Du Cerceau, aidé d'un de ses élèves. — Gravé dans le *Second Livre d'architecture*.
(Collection de M. Lesoufaché.)

même motif. Ainsi, dans le dessin feuille 1, où d'abord plusieurs parties semblent d'une seconde main, un examen plus attentif finit par donner à celle-ci uniquement les rais de cœur, et peut-être la frise de feuilles d'acanthe qui font suite aux chapiteaux du premier étage. Feuille 14. Peut-être les bossages des colonnes, les chapiteaux et les balustres. Feuille 15. L'ornementation en grande partie. Feuille 16. Les sculptures des moulures, les guirlandes, les chapiteaux de la main d'un élève. Feuille 22. Les accessoires, tels que l'« opus reticulatum », les oves qui montrent, non le *chic* d'un homme qui sait, mais la dureté d'un commençant qui cherche à faire régulier.

Dans plusieurs de ces feuilles, les figures allongées établissent la liaison parfaite avec celles du frontispice isolé, actuellement relié en tête de ce recueil (fig. 23) ; par exemple, feuilles 1 et 24. (Fig. 24.) Pendant quelque temps, nous avions cru qu'un certain nombre de ces figures, qui sont certainement de la main qui a tracé celles dans le dessin du puits (fig. 56), n'émanaient pas de Jacques Androuet l'Ancien ; car l'ensemble de ce dessin est de la main d'un commençant, ainsi que l'on peut s'en convaincre en regardant le feuillage de l'archivolte et les fautes de perspective dans les chapiteaux et leurs entablements, — fautes entièrement corrigées, d'ailleurs, dans la gravure que renferme le *Second Livre d'architecture,* imprimé déjà en 1561, c'est-à-dire à une époque où Jacques Du Cerceau le père avait encore toute sa sûreté de main. Un examen attentif montre toutefois que les figures, ainsi que les lions, sont de la main de ce dernier, qui se réservait d'exécuter lui-même celles des parties des dessins qui étaient les plus délicates. Dans ces figures, les têtes sont parfois assez négligées, et les yeux, le nez et la bouche indiqués simplement par trois points assez arbitrairement placés. Telles sont les figures feuille 19, qui tiennent la couronne au-dessus des armes de France, où les têtes et les mains semblent révéler une certaine inexpérience, pouvant provenir ici de l'âge avancé de Jacques. Les figures, dans la feuille 21, relient sa deuxième et sa troisième manière. Là où la main de Jacques se révèle tout entière, c'est dans la fougue des chevaux galopant avec leurs cavaliers; ce sont, d'une part, les mêmes caractères que dans les croquis du volume J, et les mêmes souvenirs puisés dans le traité de Bramante sur le cheval, par exemple, feuilles 23 et 24 (fig. 24), dans les champs de l'obélisque, etc.

Ces dessins ont été décrits dans le catalogue de la vente Callet, mais nous n'y avons trouvé aucun renseignement utile.

PIÈCES ISOLÉES

Nous ne sommes nullement en mesure d'indiquer tous les dessins détachés qui peuvent se trouver dans des collections publiques ou privées de l'Europe, et nous regrettons cette lacune. Nous citerons toutefois les pièces suivantes, dont nous avons eu connaissance :

CHAPITRE VII

M. Destailleur signalait, comme reliés autrefois avec le recueil K, trois dessins de coupes sur vélin qui paraissent être de la main du maître, puis quatre dessins sur vélin de vases gravés par Du Cerceau.

Nous décrivons, à l'occasion du château de Verneuil, le beau dessin lavé que possède M. Destailleur (pl. IV); et, à l'occasion de Du Cerceau, architecte, le dessin si intéressant d'un projet de façade pour l'église de Saint-Eustache, à Paris, de la même collection.

Celle-ci renferme en outre les dessins suivants : 1º sur vélin, une *Coupe à la mode d'Allemaigne*, à la plume, lavée à l'encre de Chine, haute de 240 millimètres, contemporaine de celles du volume K; 2º sur une autre feuille de vélin, d'une exécution semblable, le dessin de fonts baptismaux, haut de 223 millimètres, semblable aux deux suivants, et une coupe avec son couvercle, haute de 190 millimètres; 3º deux fonts baptismaux avec leurs couvercles, extrêmement bien dessinés sur une même feuille de papier; ce sont deux variantes de la feuille suivante.

Au British Museum, une feuille attribuée à Étienne de Laune, mais que nous pouvons désigner comme une œuvre absolument certaine de Du Cerceau, bien que nous ne la connaissions que par une photographie de la collection Braun. (British Museum, nº 263.) Deux fonts baptismaux, disposés avec leurs couvercles au-dessus, comme dans la figure 77. Le premier est octogone, avec une architecture inspirée des niches et des pilastres du rez-de-chaussée de la sacristie de Santa Maria presso San Satiro, à Milan. Le couvercle, en forme de dais, est à deux étages en retraite, reliés par des dauphins et des vases formant arcs-boutants. Le second a la forme d'un bassin circulaire entouré de quatre colonnes corinthiennes. Le couvercle est d'un dessin analogue au précédent, mais avec un seul *tempietto* surmonté d'une lanterne.

Le style de ces deux dernières feuilles les place au passage de la première à la seconde manière. Ce sont probablement les fragments d'un recueil contenant des compositions correspondantes à l'orfèvrerie d'église au trait.

M. Lesoufaché possède deux dessins pour les puits, publiés dans le *Second Livre d'architecture*. L'un, pour le 5ᵉ, est reproduit dans notre figure 56 ; l'autre se termine par un lanternon surmonté d'un vase, et la margelle est décorée d'un bas-relief avec Neptune conduisant son char à deux chevaux.

Nous citerons, pour terminer, le beau dessin servant actuellement de frontispice du volume qui, au Cabinet des Estampes à Paris, contient les recueils N et M, reproduit et réduit dans notre figure 23. C'est celui qui est cité par M. Callet comme lui ayant été donné en cadeau par M. Le Bas, l'architecte bien connu [1].

Il faudrait y voir, d'après M. Callet, Catherine de Médicis, que Du Cerceau aurait fait représenter dans une des salles de son palais, sous les traits et avec les attributs de la Vénus Victrix, affirmation dont nous laissons la responsabilité à M. Callet.

Enfin, le dessin avec un projet, pour le château de Charleval, que nous avons retrouvé dans un recueil factice du Cabinet des Estampes, à Paris; reproduit fig. 47.

1. *Notice historique sur quelques architectes français du XVIᵉ siècle*, par Callet père, page 77.

CHAPITRE VIII

Les publications de Du Cerceau; leur caractère, leur destination.

ous avons déjà indiqué quelle fut la grande résolution prise par Du Cerceau, aussitôt après son retour d'Italie, c'est-à-dire de répandre le plus complètement possible en France, grâce à ses publications, la connaissance de l'architecture antique ou plutôt italienne — afin de mettre sa patrie à même de lutter avec ce pays et de l'affranchir des artistes et ouvriers italiens si nombreux alors en France. Pour montrer clairement que telle était bien sa pensée, nous commencerons par laisser Du Cerceau parler lui-même. Il dit d'abord de ses travaux qu'ils avaient pour but de « servir à ceux qui sont curieux de l'antiquité, et encore plus (à mon jugement) à ceux qui sont maistres en l'architecture, lesquels y pourront trouver plusieurs beaux traits et enrichissements pour aider leurs inventions »[1].

Du Cerceau développe dans une autre occasion sa pensée en précisant le champ plus étendu sur lequel il espère exercer cette influence : « Cependant cette mienne petite œuvre de Grotesques pourra servir aux orfèvres, paintres, tailleurs de pierres, menuisiers et autres artisans, pour esveiller leurs esprits, et appliquer chacun en son art, ce qu'il y trouvera propre... »[2] C'était, du reste, l'habitude à cette époque d'énumérer sur les titres des ouvrages la liste la plus longue possible des personnes auxquelles la publication pourrait être utile. Réclame habile, qui est en outre un signe des temps. C'était en effet tout le corps des artisans d'une nation qu'il fallait familiariser avec ce nouveau style, non plus national, mais étranger, dans tous les pays hormis l'Italie.

1. Dédicace du livre des *Édifices antiques romains* au duc de Genevois et de Nemours. 1584.
2. Dédicace du *Livre de Grotesques* à M^{me} la duchesse de Ferrare. 1566.

CHAPITRE VIII

Le but final, enfin, que se propose Du Cerceau n'est pas moins nettement défini par lui-même à l'occasion de la publication de son livre d'architecture contenant les dessins de cinquante bâtiments diffé-

FIG. 57. — ESTAMPE DE DU CERCEAU D'APRÈS LE ROSSO.
Suite des *Divinités de la Fable*.

rents[1] : « Qui sera pour enrichir et embellir de plus en plus cestuy vostre si florissant Royaume : lequel de iour en iour on voyt augmenter

1. Publié à Paris en 1559.

de tant de beaux et sumptueux édifices, *que doresnauat voʒ sugetʒ n'auront occasion de voyager en estrange païs, pour en veoir de mieux composeʒ*. Et d'avantage vostre Maiesté prenant plaisir et delectation, mesmes à l'entretenement de si excelents ouvriers de vostre nation, *il ne sera plus besoing auoir recours aux estrangiers.* »

Relativement à la marche et au classement à suivre, Du Cerceau nous en donne encore lui-même une idée dans le titre ou préface de son livre des Temples, dont je reproduis ici le passage ainsi qu'il a été traduit par M. Destailleur : « Dans les livres précédemment sortis de notre atelier (*ex officina*), j'avais donné trois ou quatre modèles d'Édifices de ce genre, mêlés à des Arcs et à des Pyramides, mais dorénavant je suis résolu à classer de telle sorte les ouvrages qui sortiront de notre atelier, qu'un livre spécial sera consacré à chaque genre d'édifices. C'est ce que j'ai déjà fait pour les Arcs. Ainsi un livre sera consacré aux Temples, un aux Tombeaux, un aux Fontaines, un autre aux Cheminées, un autre encore aux Châteaux, Palais, Résidences royales et Édifices du même genre. »

Pour la mise à exécution de son plan, Du Cerceau avait besoin d'un atelier, et son existence même prenait une tournure particulière qu'a fort bien résumée M. Destailleur dans les remarques qu'il a ajoutées au Discours de Du Cerceau que nous venons de citer : « Plusieurs faits importants, dit M. Destailleur, sont à noter ici : d'abord la position de Du Cerceau à la tête d'un atelier de gravure est clairement indiquée ; ce n'est pas un architecte qui fait connaître, comme Philibert Delorme, ce que l'expérience et l'étude lui ont appris dans sa longue carrière, c'est un architecte qui se fait graveur, ouvre un atelier, met au jour non seulement ses compositions, mais encore celles des autres, comme nous le verrons bientôt, et obtient assez de succès pour songer à la publication de nombreux ouvrages relatifs à son art. »

Plus loin, M. Destailleur ajoute :

« En voyant cette activité, qui ne laisse pas même à l'artiste le temps de composer, mais le plus souvent l'oblige à copier les œuvres de ses contemporains, on doit croire qu'il y avait là un intérêt industriel

FIG. 58. — ESTAMPE DE DU CERCEAU.
Tirée de l'*Histoire de Psyché*, d'après Raphaël.

à satisfaire, le besoin d'alimenter un atelier établi peut-être à grands frais, et qui ne pouvait rester inactif. »

Du Cerceau procédait à la réalisation de son idée, non pas dans un ordre absolu et systématique, mais quelque peu selon que les circonstances le permettaient ; néanmoins il ne perdit jamais de vue l'ensemble de son plan de vulgarisation. Ainsi, après avoir publié les trente planches de *Détails,* à grande échelle, puis, plus tard, ceux à une plus petite échelle, il s'aperçoit qu'il serait utile de donner un petit traité des cinq ordres, « encore que plusieurs excellens personnages ayent parcy devant traitté de cette matière avec amplitude de labeur ».

Un autre point qui nous semble ressortir des publications de Du Cerceau, c'est la proportion relativement minime du texte par rapport aux planches. L'artiste ne fait pas grand déploiement de science ni de littérature, mais ses commentaires sont généralement plus clairs que les textes explicatifs de ses contemporains, et l'on sent qu'il comprend parfaitement lui-même ce qu'il veut exposer aux autres. Il semble ressortir de quelques-uns de ces passages que ces publications visent un peu le grand nombre, et que ce sont, souvent du moins, des ouvrages de vulgarisation. Nous venons de voir qu'il fait son petit traité des cinq ordres, « encore que d'excellents personnages ayent traitté de cette matière ». — Ailleurs, en parlant au lecteur de ses cinquante *Bastiments,* tous différents, il s'adresse aux simples en disant : « *Et combien que iceluy ne soyt de si grande utilité, que autres sciences plus haultes et graves,* voyant (neantmoins) qu'il pourra servir à ce a quoy Nature incite et contrainct, non seulement l'homme, mais aussi les bestes brutes, ou animaux, qui nous enseignent deuoyr estre soigneux, et curieux de construire, et bastir (chacun selon sa qualité) quelque logis, ou retraicte, pour la déffense de l'iniure du temps, etc. »

Après avoir d'une part expliqué nettement le but que Du Cerceau avait en vue dans ses publications, après avoir donné dans la bibliographie, aussi bien que dans le chapitre consacré à ses Recueils de dessins, la nomenclature de ses œuvres et, tenté ailleurs d'en fixer

FIG. 59. — ESTAMPE DE DU CERCEAU.
Tirée de la suite des *Combats de cavalerie*, gravée d'après des compositions de Bramante.

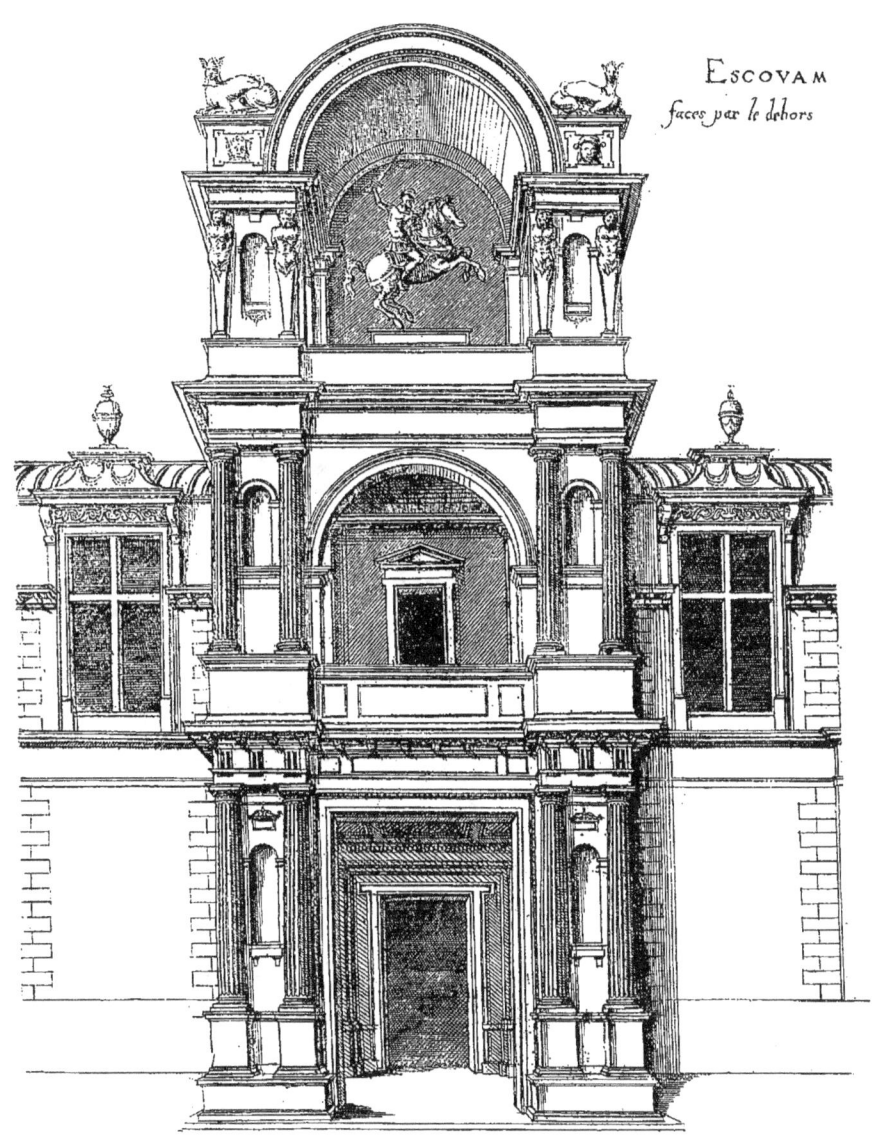

FIG. 60. — ENTRÉE DU CHATEAU D'ÉCOUEN.
Estampe tirée du deuxième volume des *Plus excellents bâtiments de France*.

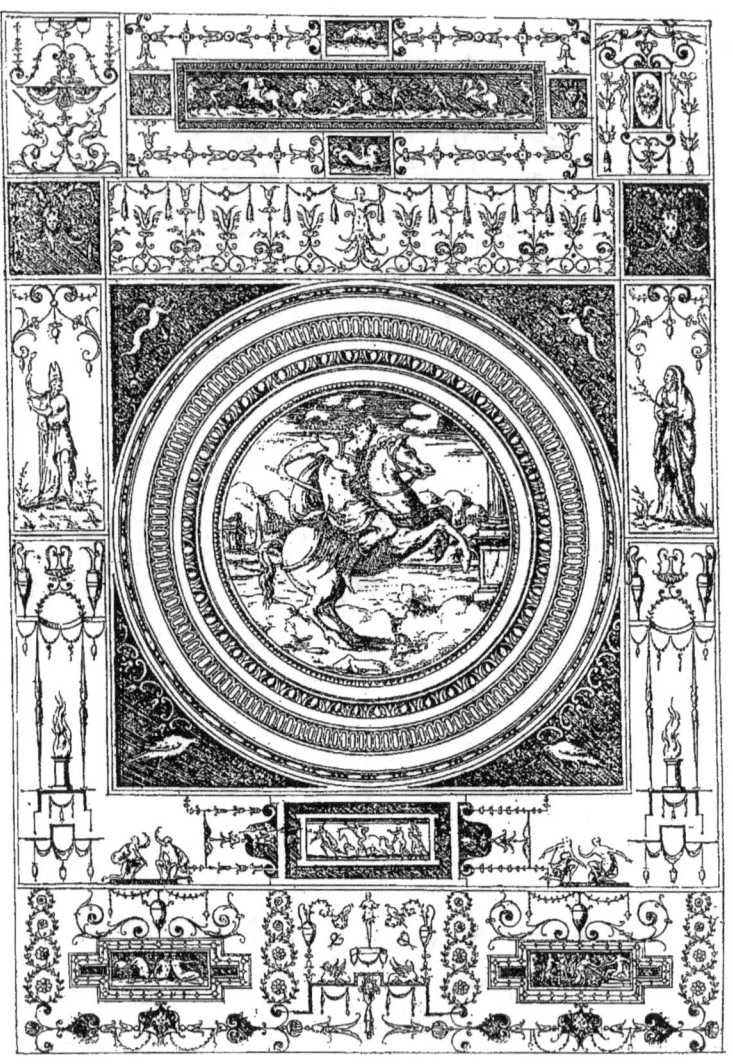

FIG. 61. — ESTAMPE DU « LIVRE DES GROTESQUES ».
Dédié à Renée de France (1566).

l'ordre chronologique, nous pourrons maintenant nous borner à exposer brièvement le caractère spécial de chaque livre ou de chaque série toutes les fois que nous aurons à communiquer, à ce sujet, quelque renseignement intéressant qui n'ait pas déjà trouvé sa place dans un des autres chapitres de ce volume. Ici, nous ne procéderons plus par

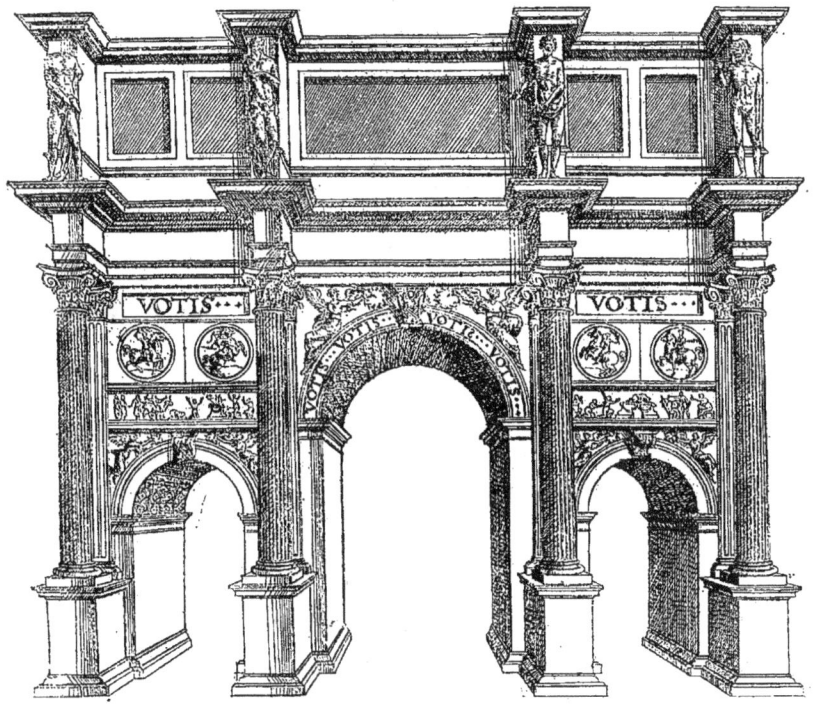

FIG. 62. — L'ARC DE CONSTANTIN, A ROME.
Tiré du *Livre des Arcs*, édition de 1549.

ordre chronologique, mais en groupant les œuvres dans un ordre qui fasse mieux ressortir le plan et l'unité des intentions de l'auteur.

En définissant nettement le but proposé dans chaque série, nous mettrons aussi Du Cerceau à l'abri de certaines critiques injustes, et provenant parfois uniquement du fait que ce but n'avait pas été compris.

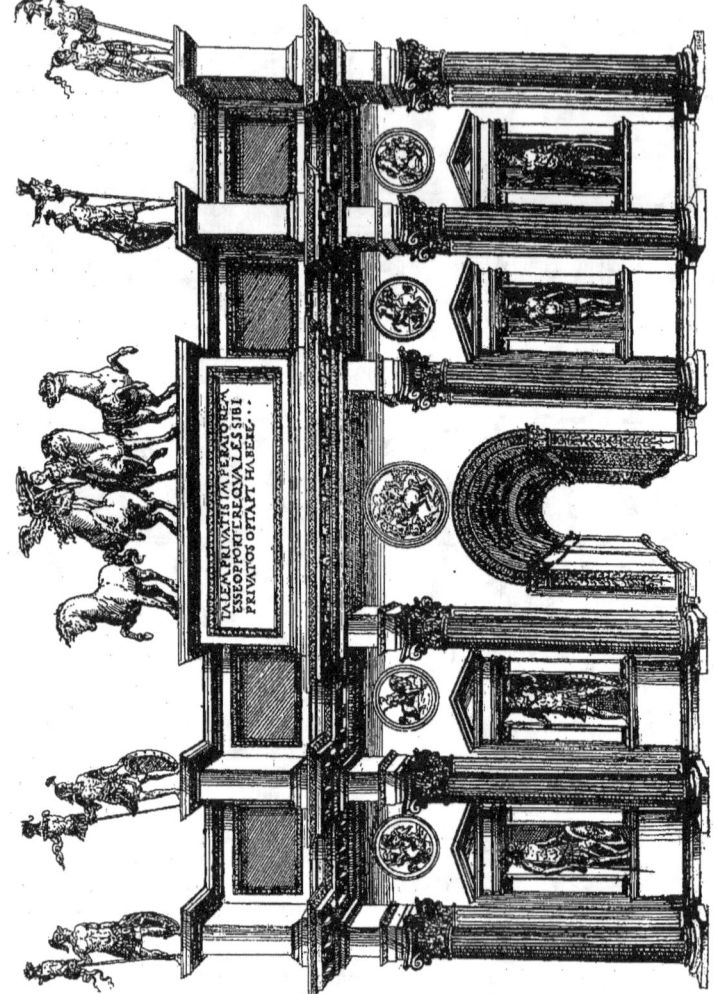

FIG. 63. — LE FORUM DE TRAJAN.
Tiré du *Livre des Arcs*, édition de 1560. (Deuxième état de la planche.)

A ce point de vue, nous croyons pouvoir ranger les œuvres de Du Cerceau en trois catégories :

I. Œuvres pour peintres ou dessinateurs où la figure humaine joue le rôle principal ;

II. Œuvres ayant pour objet les arts décoratifs ;

III. Œuvres se rattachant plus directement à l'architecture.

FIG. 64. — ESTAMPE TIRÉE DE LA SUITE DES « ALLÉGORIES ».

PREMIÈRE CATÉGORIE

(a) ŒUVRES OÙ LA FIGURE HUMAINE JOUE LE RÔLE PRINCIPAL

(b) ÉTUDES SUR LE CHEVAL

Nous ne nous arrêterons pas ici aux « pièces isolées » énumérées dans la bibliographie : il pouvait fort bien ne pas y avoir la préoccupation que nous étudions ici.

CHAPITRE VIII

A l'époque de la Renaissance, on se figurait que concurremment avec les formes architecturales empruntées à l'antiquité, ou, pour parler plus exactement, à l'Italie, il fallait absolument retracer beaucoup de sujets

FIG. 65. — ESTAMPE
de la trente et unième leçon du *Livre de Perspective positive* (1576).

antiques. De là, la nécessité de faire connaître à une foule de personnes, exerçant l'une ou l'autre des professions qui se rattachent aux arts, comment et avec quels attributs il fallait représenter les divinités de

l'antiquité grecque et romaine, aussi bien les principaux événements de leur mythologie.

C'est pour des compositions de cet ordre-là que Du Cerceau reproduisit, tantôt des séries telles que *les Dieux* ou *les Divinités de la Fable* (fig. 57), gravées une première fois par Cargalio en 1526 ; puis, en 1530, par Jacob Binck, de Cologne, d'après les dessins du Rosso[1] ; tantôt une série de scènes, relatives à un même sujet, comme l'*Histoire de Psyché* (fig. 58), série de 32 pièces, gravée elle aussi déjà par le *Maître au dé* d'après des compositions dont l'invention plus ou ou moins raphaélesque n'est pas mise en doute.

Dans ce cas, l'on peut aussi indiquer une application de ces compositions : la série des vitraux peints qui se trouvent actuellement au château de Chantilly, et dans laquelle on lit la date de 1542. Il est certain du reste qu'une série d'estampes de cette nature constituait aussi une œuvre que l'on désirait posséder pour elle-même, et sans idée de reproduction, comme illustrations du roman d'Apulée.

D'autres fois, comme dans la série des *Allégories*, figure 64, des *Philosophes*, des *Travaux d'Hercule,* ce sont : ou des séries de compositions, dans lesquelles entre un nombre plus grand de personnages avec des fonds d'architecture appropriés aux sujets ; ou des suites telles que les *Costumes,* que leurs noms seuls servent à caractériser suffisamment.

Parfois aussi, ce sont des compositions destinées surtout à la décoration de frises, avec des sujets tels que *Proserpine* ou des *Combats de cavalerie,* figure 59, pour lesquels il livre des motifs. Et, ici encore, c'est à l'Italie que l'on avait recours pour trouver des modèles, comme le prouvent les compositions empruntées à Salviati, à Caraglio, à Bramante, ou à tel autre maître dont on ne pourra peut-être pas toujours retrouver ou le nom ou le travail original.

Le nouvel esprit de la Renaissance, conforme en cela du moins à

1. Nous avons vu plusieurs de ces figures utilisées dans une peinture allégorique du château de Tanlay, qui, ainsi que cela résulte d'une communication faite par M. Petit à la Société nationale des Antiquaires de France, le 9 juin 1886, aurait été commandée en 1568 par l'amiral de Coligny.

celui de l'antiquité, exigeait aussi que les animaux, quand ils avaient à figurer dans quelque composition, fussent représentés avec une tout

FIG. 66. — ESTAMPE
Tirée de la suite des *Fragments antiques*, d'après Léonard Thiry (1550).

autre fidélité, sinon toujours avec plus de caractère, que cela n'avait lieu dans les œuvres du Moyen-Age. De là aussi la nécessité de fournir

des modèles à ceux qui n'étaient pas à même de faire des études personnelles. C'est là sans doute le but de la suite de dix pièces citée à la bibliographie.

Et à cette occasion nous devons appeler l'attention pour quelques

FIG. 67. — GRAVURE DE LA SUITE DES « VUES D'OPTIQUE » (1551).

instants sur un certain nombre de représentations de celui d'entre les animaux qui, depuis la haute antiquité jusqu'à nos jours, est devenu dans une foule de monuments le compagnon inséparable de l'homme, nous voulons parler du cheval. Personne n'ignore l'importance que

CHAPITRE VIII

joua dans la vie de Léonard de Vinci l'étude du cheval : chacun connaît ses études pour la célèbre statue équestre de Francesco Sforza. Beaucoup de personnes savent aussi que son grand prédécesseur et compagnon à la cour de Milan, Bramante, dessina *la quadra-*

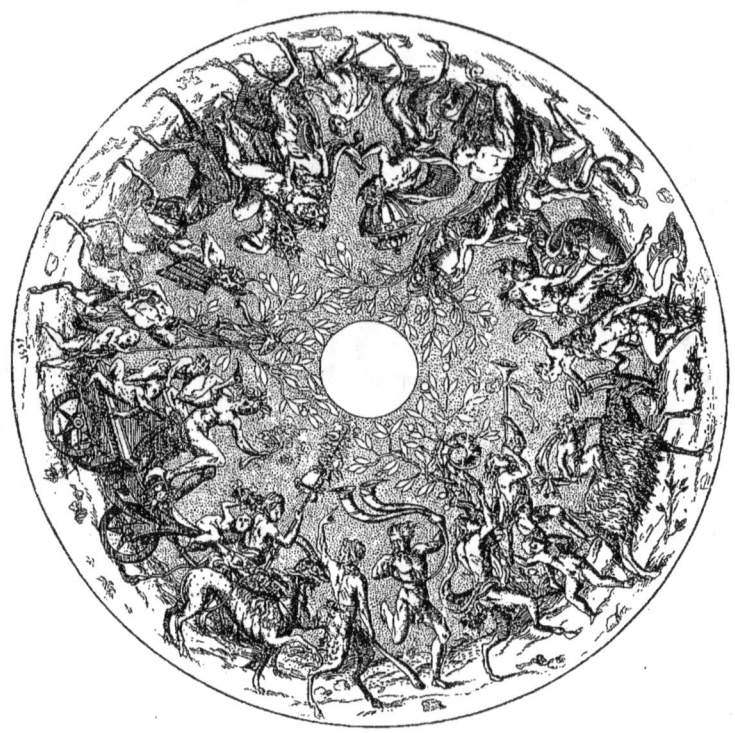

FIG. 68. — GRAVURE DE LA SUITE DES « FONDS DE COUPES ».

tura del Cavallo et composa un traité célèbre sur cet animal, mais personne depuis trois siècles ne l'a vu ou du moins n'en a parlé.

Nous n'avons cessé de montrer l'influence exercée par Bramante architecte sur Du Cerceau, eh bien ! c'est encore Du Cerceau qui

nous transmettra de Bramante, dessinateur de chevaux, comme un écho lointain.

Nous devons réserver pour notre monographie de Bramante, dont depuis vingt ans nous recueillons les matériaux, la juxtaposition des pièces qui rendront évidente la démonstration signalée ici. Bornons-nous

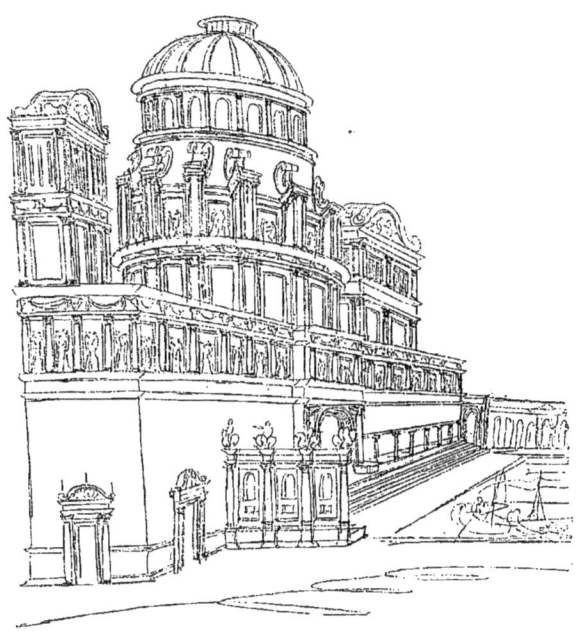

FIG. 69. — CROQUIS DE DU CERCEAU.
(Collection de M. Lesoufaché. — Recueils J, fol. 63, F, fol. 70, et G, fol. 51.)

à dire que, dès le premier instant où les six combats de cavalerie, gravés par Du Cerceau (figure 59), tombèrent sous nos yeux[1], nous y reconnûmes aussitôt des compositions de Bramante. L'impétuosité de l'élan, l'unité de mouvement chez le cheval et son cavalier ne sont guère supérieures chez Léonard, mais il y a quelque chose de plus heurté et de moins parfait dans toutes les formes que chez l'auteur des sta-

1. Voyez leur description dans la bibliographie.

CHAPITRE VIII

tues équestres projetées de François Sforza et de l'ennemi de son fils Ludovic, le maréchal Trivulce[1].

Dans plusieurs collections publiques et particulières on peut voir des compositions de Bramante, invariablement attribuées à Léonard, sans que, à nos yeux, pourtant l'on puisse s'y tromper souvent. Ce qui est indéniable, c'est une influence manifeste exercée par l'un des deux

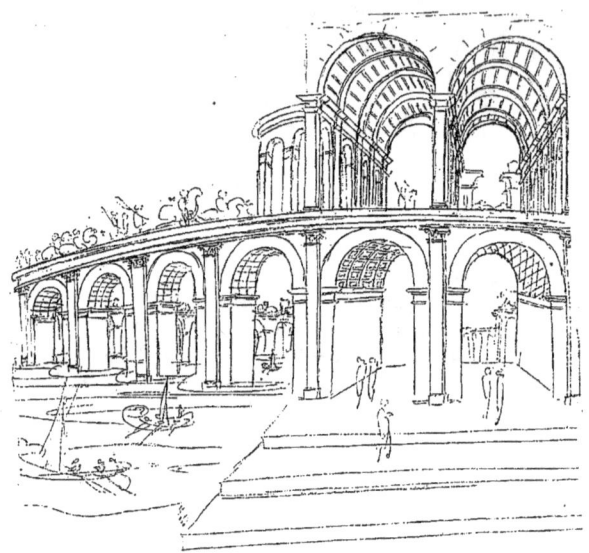

FIG. 70. — CROQUIS DE DU CERCEAU.
(Collection de M. Lesoufaché. — Recueils J, fol. 57, et G, fol. 59.)
Cette composition, exécutée sur faïence, à Rouen, en 1542, se trouve déjà chez Fra Giocondo.

grands maîtres sur l'autre. A première vue, il semble évident que, lorsqu'il s'agit du cheval, c'est chez Léonard qu'il faut chercher l'original; c'est l'inverse quand il s'agit des analogies entre l'architecture de Bramante et celle de Léonard. C'est là toutefois une question qui

1. C'est à MM. Govi et J. P. Richter, séparément, que l'on doit d'avoir découvert que le grand Florentin avait été chargé d'un pareil travail pour ce dernier capitaine. (Voyez les *Literary Works of L. da Vinci*, tome II, page 15.)

demande un examen sérieux et qui doit trouver sa place ailleurs. Mais, ce qui est certain ici, c'est que Du Cerceau, dans sa manière de dessiner les chevaux, a subi l'influence des deux maîtres; il serait plus juste de dire qu'il nous transmet des compositions des deux grands Italiens, mais, quand il s'abandonne à lui-même et dessine les chevaux avec fougue, comme dans les sujets sur l'obélisque, figure 24, ou les cavaliers, feuille 23 du recueil de dessins N (voyez aussi sa onzième cheminée), c'est toujours l'influence de Bramante seul qui se fait sentir,

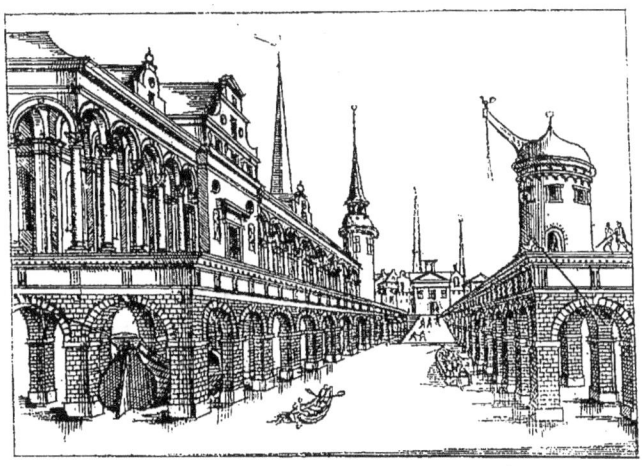

FIG. 71. — ESTAMPE DE DU CERCEAU,
Tirée des *Petites Vues*, gravée d'après Vredeman de Vries.

et cela à un tel point que l'on peut affirmer, de la façon la plus positive, que Du Cerceau a appris à dessiner le cheval, soit avec le traité original de Bramante, soit auprès d'un de ses élèves, qui aurait su, en quelque sorte, *s'identifier avec la manière du maître.* C'est le premier cas qui nous semble de beaucoup le plus probable.

Dans plusieurs autres circonstances, c'est au contraire le souvenir de Léonard qui influe sur Du Cerceau, quand même il ne serait que de seconde main. Ainsi, en comparant les cinq variantes d'une même composition, le cavalier au centre de la figure 61, ceux au-dessus des

troisième et douzième cheminées et d'une sépulture du *Second Livre d'architecture,* enfin la statue équestre dans le tympan du portail du château d'Écouen, figure 60, il est bien difficile de ne pas y voir les reflets d'une même et unique œuvre. Et quand on rapproche ces représentations des études de Léonard pour la statue de Francesco Sforza, publiées par MM. Louis Courajod et J. P. Richter, on sait où se trouvait cet original. Lorsqu'on observe aussi les médaillons des deux

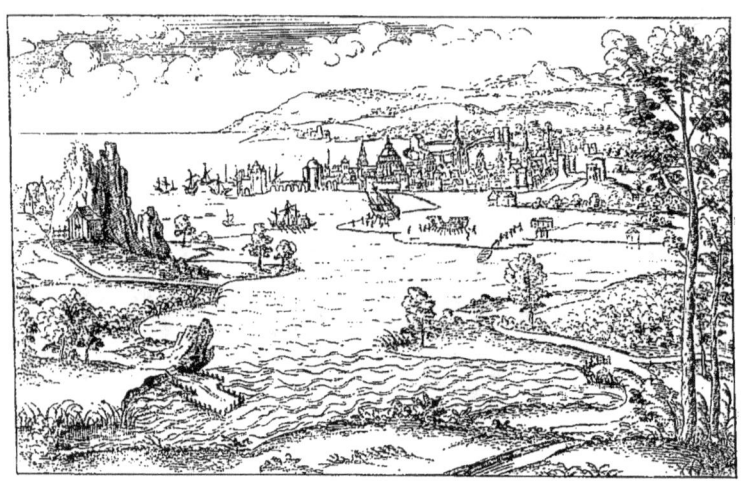

FIG. 72. — ESTAMPE DE DU CERCEAU,
Tirée de la suite des *Paysages.*

arcs de triomphe, figures 62 et 63, on y remarque que non seulement il se trouve dans chacun d'eux un ou plusieurs cavaliers, alors que dans l'arc de Constantin, par exemple, il ne s'en trouve pas dans deux des médaillons, et que les autres sont complètement différents, mais on remarquera aussi que tous ces cavaliers sont empruntés à des études de Léonard de Vinci, soit pour la statue du duc de Milan, soit pour la bataille d'Anghiari. Comment sont-ils venus occuper ces places ? Est-ce Du Cerceau qui a fait ces restitutions, ou bien a-t-il simplement gravé les compositions de quelque autre artiste qui en a fait cette

FIG. 73. — PENDELOQUE,
Tirée de la suite des *Bijoux*.

FIG. 74. — PIÈCE TIRÉE DE LA SUITE DES « VASES »

FIG. 75. — PIÈCE DE LA SUITE D' « ORFÈVRERIE D'ÉGLISE » AU TRAIT.

application? C'est ce que nous ne saurions décider en ce moment. Dans la figure 63, les quatre chevaux, dont l'un porte le triomphateur, et un autre la Victoire qui le couronne, avec leur fière allure, ne nous paraissent pas être de Léonard. Et s'ils ne sont pas de Bramante, il n'y a qu'un Italien auquel nous songerions, c'est-à-dire Fra Giocondo, cité à plusieurs reprises déjà. Une restitution du Mausolée d'Halicarnasse, avec un superbe quadrige au sommet, montre qu'il aurait pu parfaitement dessiner ces beaux chevaux[1].

Si nous citons enfin, dans les cheminées numéros 11 et 12 du *Second Livre d'architecture*, le consul sur un cheval bramantesque allant au pas, et aussi Curtius, dont le cheval se cabre devant le gouffre, encore du même caractère, nous aurons montré suffisamment tout l'intérêt qui s'attache à ces sujets, non seulement au point de vue des œuvres mêmes des grands maîtres qui les ont créés, mais encore comme documents très intéressants sur les courants qui rattachent les unes aux autres les générations, aussi bien que les écoles de nations différentes. Ces courants sont indéniables, alors même que l'on n'en peut déterminer toutes les étapes intermédiaires et dire, par exemple, si dans la grande grotesque, figure 61, c'est une composition de Du Cerceau qui est devant nous, ou bien celle d'un autre artiste qui aurait reproduit un souvenir de la composition de Léonard de Vinci, — comme aussi de celles de Bramante, car dans la frise avec combats de fantassins et de cavaliers de cette même grotesque, il n'est pas difficile de reconnaître la même source d'inspiration dont procèdent les combats de cavalerie décrits plus haut.

Nous rattacherons à cette première catégorie de travaux de vulgarisation le *Traité de perspective positive,* dont la figure 65 reproduit l'une des planches. Au xve et au xvie siècle, on accordait à cette science une importance bien plus considérable que cela n'est le cas de nos jours. En Italie on la considérait comme la base des études conduisant à l'architecture, et en France on lui assignait avec la géométrie la même valeur. Nous avons donc cru utile de laisser parler Du Cerceau

1. Voyez notre travail : *Cento disegni di architettura, di ornato e di figure di fra Giocondo*, page 37.

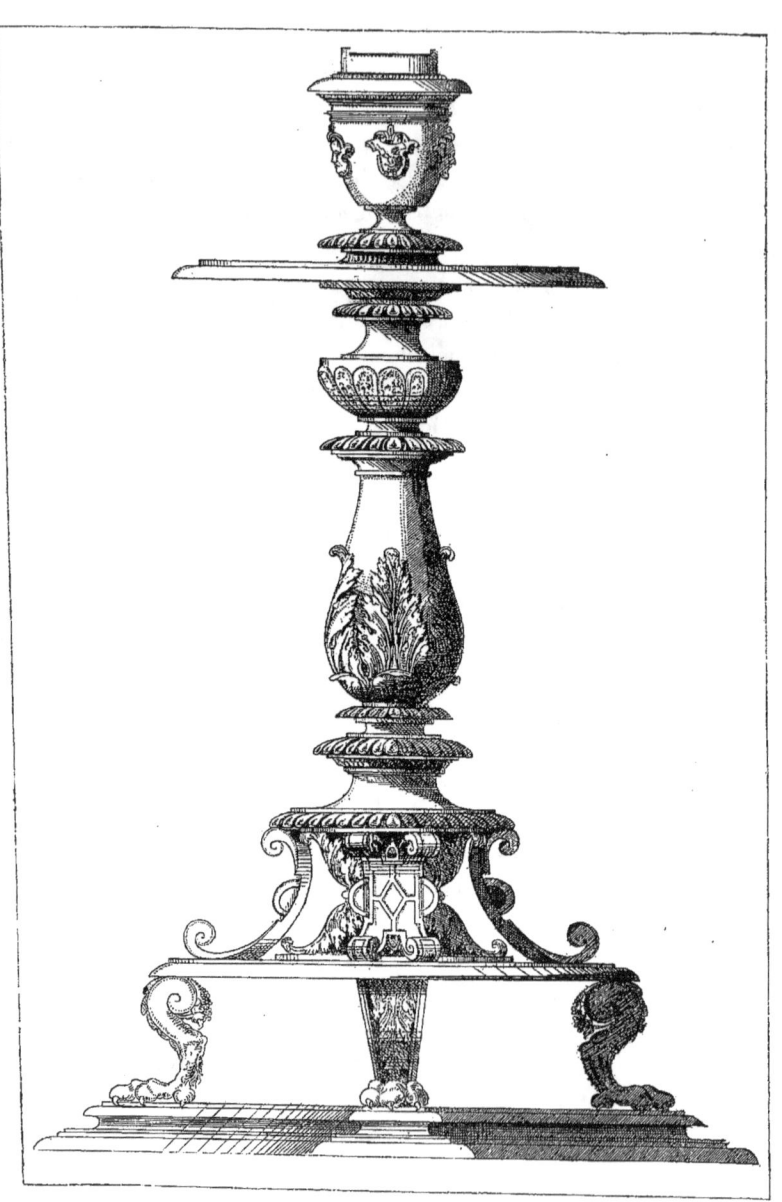

FIG. 76. — UN DES TROIS GRANDS CHANDELIERS DE L' « ORFÈVRERIE D'ÉGLISE ».

lui-même dans son discours au lecteur, et de reproduire aussi l'une de ses leçons, afin de transporter le lecteur pendant quelques instants en

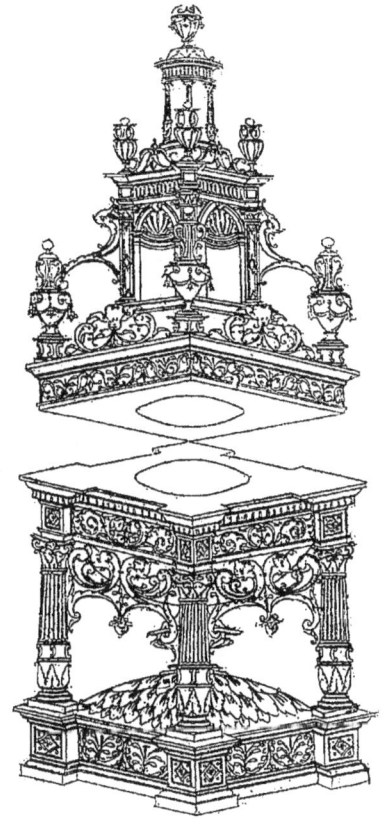

FIG. 77. — FONTS BAPTISMAUX.
Gravure au trait. — (Collection de M. Foule.)

présence même de ces hommes du xvie siècle qui avaient tout à faire pour habituer leurs concitoyens au nouveau point de vue auquel toutes choses étaient envisagées à cette époque.

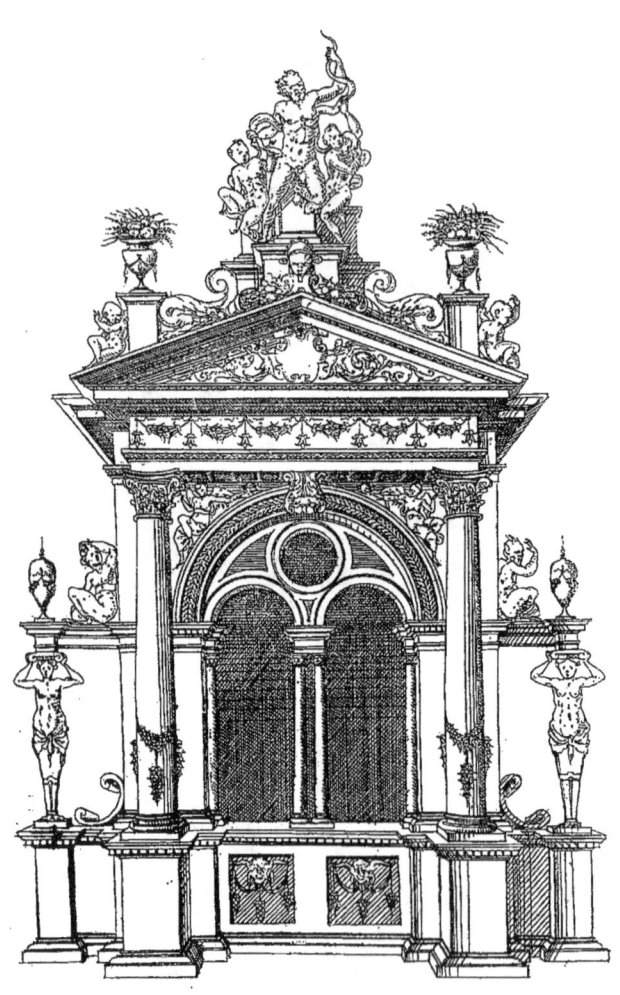

FIG. 78. — UNE DES DEUX LUCARNES, JOINTES A LA SUITE DES « MEUBLES ».

ANDROUET DU CERCEAU. *Perspective positive.* 1 vol. (Préface.)

PRÉFACE DE L'AUTHEUR

« Congnoissant la grande affection qu'ont la plus part des hommes vertueux, de quelque qualité qu'ils soient, d'auoir congnoissance de l'art de Perspectiue positiue, pour les grādes commoditez et plaisirs qu'elle apporte : Et d'autre part, scachāt que peu de personnes en ont traicté si intelligiblement qu'il seroit requis, à la prière et requeste de plusieurs miens amis et seigneurs, i'ay mis en lumière ces petites leçons, esquelles i'ay vsé de la plus grande facilité qu'il m'a esté possible pour la bonne affection et désir que i'ay que chascun puisse par soy et sans autre maistre que de ce liure apprendre aisément les principes de cest art. Que si quelqu'vn plus advācé se fasche de ceste façon aysée et familiaire de laquelle i'vse, ie le prie qu'il prenne en boñe part, si ie trauaille pour seruir aux apprentis : ausquels s'il peult apporter le profit et intelligence que ie désire, ie seray satisfaict de mon labeur. Et quant à ceux qui sont aduancez en ceste science, i'espère aussi leur satisfaire par les liures des principaux bastimens de nostre france, qu'auec l'ayde de Dieu ie délibère en bref mettre en lumière : et par iceux ils trouueront assez de matière pour s'amuser. Et néantmoins s'il leur plaist de voir la méthode dont i'use en ce liure, et en iuger sainement, ie n'oseray bien promettre qu'ils ne la trouueront que très boñe : Et mesmes par aduēture qu'aucuns d'eux ne se repentiront point de l'auoir entièrement veu : au moins quāt aux ieunes et apprentis, ie les puis bien asseurer, que s'ils veulent auoir patience de cōprendre et s'exercer eux mesmes à contrefaire les leçons les vnes après les autres, qu'auec l'ayde de Dieu, et en peu de temps, ils en auront la congnoissance entière. Mais ie veux bien vous prier et aduertir (amy Lecteur) que vous n'ayez à négliger les premières leçons pour leur facilité, car elles sont le fondement de toutes les autres. Et icelles bien entendues, voire par vne seule leçon des élévations d'vn corps sur toutes les veües, il vous sera fort aisé par après de comprendre les autres, voire en desseigner de vous mesmes de telles que

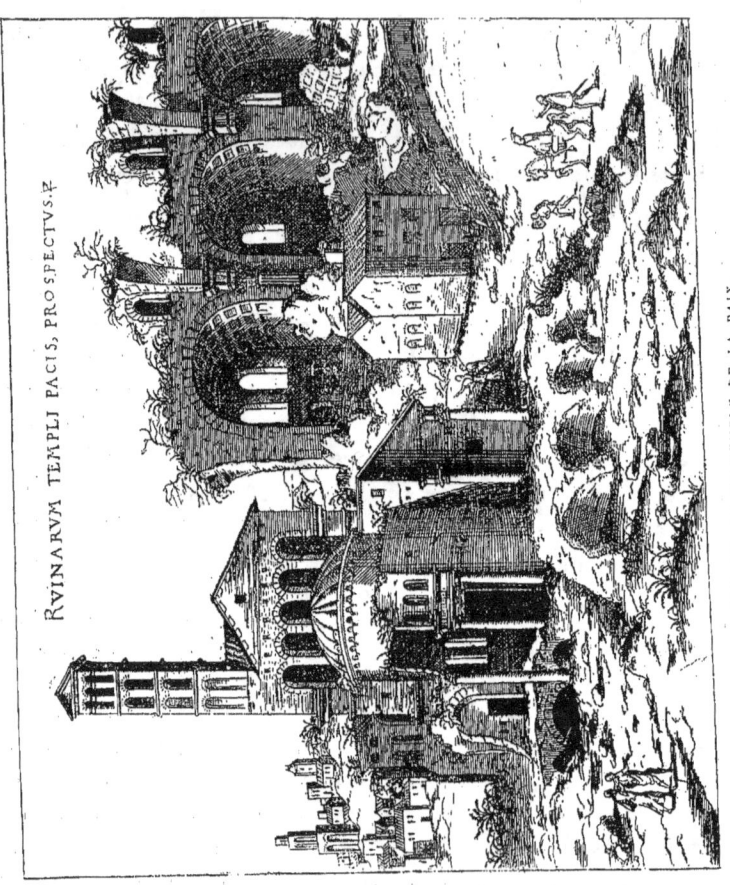

FIG. 79. — LE TEMPLE DE LA PAIX. — (D'après Batt. Pitoni.)
Tiré des *Praecipua aliquot Romanae antiquitatis*, de Du Cerceau, Venise, 1561.

voudrez. Dauantage ayant bien entendu ce petit liuret, vous aurez l'intelligēce non seulemēt de tous les liures de ceux qui en ont escript : mais encores voyant quelques desseings de maçonnerie, paysages ou autres, vous iugerez aisément si les maistres ouuriers y ont mis la main, et s'ils ont obserué la raison et ordonnance de Perspectiue. Toutesfois, il ne fault pas penser que par la seule congnoissance de Perspectiue vous puissiez iuger de l'Architecture ne de la Pourtraicture. Assauoir si les colomnes du bastiment sont faites selon les mesures et raisons des ordres, auec leurs ornemēs et symmetries, ny pareillement si les figures pourtraits et lineaments sont faicts comē il appartient : car ce sont sciences à part. Somme la Perspectiue n'est autre chose qu'vn miroir lequel de soy ne fait les choses qui luy sont présentées, meilleures ou pires qu'elles ne sont, mais seulement représente au vray ce qui luy est mis au deuant ainsi et comme il est.

« Pour exemple, si vous mettez vn miroir deuant vn bastiment de belle et bonne ordonnance, comme pourroit estre la face de la court du Louvre, le miroir la rapportera telle qu'elle est, belle et riche ; mettez le mesme miroir cōtre vne vieille muraille mal faicte et mal ordonnée, le miroir vous rapportera toutes les faultes qui sont : Doncques la Perspectiue ne tend point à faire et dessigner les choses que l'on veult représenter pires ou meilleures, mais bien nous apprend de représenter avec science et raison les choses telles qu'elles s'apparoissent à l'œil.

« Par cecy vous pouuez congnoistre combien il y a grande affinité entre ces sciences d'architecture et Perspectiue, et combien l'vne est nécessaire pour la parfaicte congnoissance de l'autre. Toutesfois pour ce que sont deux sciences séparées pour ne les cōfōdre ie ne parleray aucunemēt de l'architecture. Mais si Dieu me donne la grâce et le loisir, et ie congnoisse que ce présent liure vous ait esté agréable, par cy-après et le plustost que ie pourray, ie vous en feray voir quelque liure de leçons : et là familierement vous en declareray ce qui sera besoing. Cependant vous pourrez ayder de mes liures des Plans et montées des *bastimens où trouuerez quelques inuentions pour embellir les vostres*.

Le palais thtutlla a bourdeaulx

FIG. 80. — LES TUTELLES, A BORDEAUX.
Estampe au trait, lavée par Du Cerceau.

« Par ce que dessus vous entendez assez que nostre Perspectiue positiue n'est autre chose que l'art de pouuoir representer sur le papier

FIG. 81. — DÉTAILS D'ORDRES.
Estampe de Du Cerceau, de la suite des *Pièces au trait*.

les choses telles qu'elles apparoissent. Ie l'appelle Positiue, à la différence de la Théorique, autrement appelée opticque, qui gist en con-

FIG. 82. — DESSIN DE DU CERCEAU.

templations, raisons, et démonstrations, dont la nostre a pris son origine, qui consiste en l'opération, et se fait par lignes et démonstrations oculaires : et se pratique ou sur plans ou sur corps releuez.

« Car tout ce qui se peut veoir est superficie, ou corps solide. Superficie n'est autre chose que la superficie de la terre, fond ou assiette sur laquelle elle est située et bastie : et est dit plan, comme qui diroit plat. Et se dessigne le dit plan sur le papier, afin que plus aisément se puisse monstrer la forme du logis auec tout l'intérieur et commoditez d'iceluy. De ces plans y en a de deux sortes : les vns s'appellent géométraux, lesquels appartiennent propremēt à l'architecture, et sont ceux qui sont faits au vray, et ausquels s'obseruent les mesures de poinct en poinct : partant sur ceux là se reiglent les maçons, et autres ouuriers. Les autres sont plans raccourcis, qui n'appartiennent qu'à la perspectiue, et se tirent des géométraux (comme verrez cy après) et sont pour représenter les choses comme elles apparoissent. Les maçons n'en vsent point, non pas que les mesures n'y puissent estre comme aux premiers selon l'art de Perspectiue, mais la peine seroit grande à les chercher.

« Quant aux corps solides, nous les appellons en nostre Perspectiue, montées et eleuatiōs, à la differēce des superficies et plans qui n'ont ne haulteur ne profondeur. Pour esleuer corps solides, les deux plans nous sont nécessaires. Pour exemple : Si ie veux esleuer vne maison en perspectiue, il fauldra premieremēt faire le plan géométral, par lequel ie dessigneray la forme ou figure du logis, soit rond, quarré, triangle, parallelograme, ou d'autre figure, les comōditez du corps du logis, salles, chambres, cabinets, garderobes, terraces, galleries, entrées, croisées, cheminées; après faut réduire ce plan géometral en plan de perspectiue par raccourcissement selon les raisons qui vous seront cy après déduites : et sur ce plan ainsi raccourcy sera esleué le corps, c'est à dire toute la maçonnerie. Reste à parler du moyen par lequel les plans se peuuent raccourcir, et les corps esleuer, nous auōs desia dit que cela se fait par lignes. Et pour ce que les lignes se reiglent selon les veües, il nous en fault preallablement traitter, puis nous viendrons par ordre aux lignes.

« Tout ce qui se peut veoir, soit corps ou plan, se voit ou du front ou du costé, ou de l'angle droict ou de l'angle à costé. Et en toutes ces façons, se peuuēt aussi les choses représenter et raccourcir. Et ces quatre veües se tirēt de deux raccours, à sçauoir du front, ou de l'angle, comme entendrez cy après sur les leçons. Or sur chacune de ces quatre veües on peut considérer et arrester trois assiettes, haute,

FIG. 83. — DÉTAILS D'ORDRES D'ARCHITECTURE.
(Édition à petite échelle, seconde série.)

moyenne, et basse ainsi nommées au respect de l'œil du regardant qui dessigne les choses selon son niueau, non pas selon celuy des autres.

« Basse assiette ou veüe commune, est comme quand le regardant est en vne rue deuant vn temple pour le dessigner. La haulte est comme si le regardant estoit sur une haute tour plus haute qu'iceluy temple : Mais aduenant qu'il fust assis entre le hault et le bas, ou plus ou moins, cela est moyenne assiette ou veuë. »

Voici maintenant le texte de la Leçon XVIII, que nous reproduisons afin de montrer la manière d'exposer de Du Cerceau :

« Vous verrez par ceste leçon, qui est de la veüe du frõt, le moyen du plan raccourcy tiré du géométral, dans lequel raccourcy pouuez esleuer lignes à telle haulteur qu'il vous plaira, et opposites les vnes des autres : pour d'icelles lignes à vostre haulteur arrestée, auoir

FIG. 84. — FONTAINE.
Dessin de Du Cerceau. — (Cabinet des Estampes, à Paris. — Recueil K.)

congnoissance comme l'arc ou demie circonférence s'assiet sur icelles. Lesquelles esleuées du dit plan vne de chacun costé, par le moyẽ de la ligne trauersante qu'avez arrestée à la haulteur proposée sur icelle : au milieu, ferez la ligne pendante, et poserez sur la section d'icelle deux lignes, l'vn des pieds du compas, pour de l'autre asseoir et figurer l'arc ou demie circonférence, la faisant tomber et asseoir sur les lignes esleuées du dit plan raccourcy à l'endroit de leurs sections, auec la trauersante de la haulteur arrestée par icelles. Mais comme

vous voyez qu'à chacun raccourcissement sur le plan est marquée une ligne trauersante, il fault qu'aux éléuations qui sont au dessus vostre ligne visuale, icelles mesmes lignes se représentent voire à chacune éleuation que ferez par apres, come auparauant vous ay déclaré. Et pour trouuer icelles lignes trauersantes, fault prendre les sections premières des lignes montées de vostre plan et de la trauersante, et sur lesquelles auez assis la demie circonférence, et d'icelles sections

FIG. 85. — ESTAMPE DE DU CERCEAU.
(Série des *Petits Cartouches*.)

tirer lignes radiales au visual opposites à celles du plan raccourcy, lesquelles radiales feront sections aux lignes pendantes, et desdictes sections tirerez vos lignes trauersantes. Et tout ainsi qu'à la première ligne trauersante à la section de la pendante, avez assis le compas pour faire l'arc ou demie circonférence, vous continuerez le mesme à toutes les autres lignes esleuées, que i'appelle pendentes, qui se raccourcissent et approchent du visual pour vous conduire ainsi qu'à la première, comme voyez par le desseing de ceste leçon : à laquelle ie

n'ay voulu vser que de lignes pour vous faire mieux congnoistre comme les arcs se doivent asseoir et lier auec leurs lignes. »

Quant à la série d'exercices de mise en perspective, manuscrits contenus sur les feuilles 119 à 137 du recueil M, elle se compose de figures sur vélin, commençant par la mise en perspective d'un carré horizontal, avec face parallèle au spectateur, augmenté ensuite de diagonales et d'un carré inscrit entre les milieux des côtés. Il passe ensuite à la subdivision du carré en petits carrés égaux, puis inégaux, au cercle, à des combinaisons d'étoiles, puis à un cube creux, à quatre vues différentes, d'un obélisque, d'une fontaine, de quatre piliers réunis par des arcs-doubleaux, d'un piédestal au sommet de cinq marches et surmonté d'une boule. Enfin de deux exercices avec des piliers carrés portant des architraves, disposés sur deux étages, élevés sur un plan carré d'abord, puis en forme de croix. Ce sont en somme des exercices très élémentaires.

DEUXIÈME CATÉGORIE

MODÈLES POUR LES PROFESSIONS SE RATTACHANT AUX ARTS DÉCORATIFS

Illustrations de livres, reliure, marqueterie. — Nous pouvons rattacher aux travaux de cette nature des ouvrages destinés à l'illustration de livres, tels que celui des *Instruments mathématiques et mécaniques*, de Jacques Besson, publié en 1569[1], dont la figure 103 donne un échantillon. Il est probable que le plan de Jérusalem, gravé par Du Cerceau en 1543, avait pour destination d'accompagner quelque ouvrage, de même que la carte du comté du Maine accompagnait, en 1539, celui de Mathieu de Vaucelles. Par suite d'une erreur de notre part, c'est une copie et non l'original même de Du Cerceau, existant au Cabinet des Estampes de Paris, qui a été reproduite dans notre figure 123. On peut rattacher à une idée d'instruction d'un ordre analogue la publication, en 1578, du plan de Rome, gravé d'après Pirro Ligorio.

1. Voyez au commencement du chapitre VI les observations de J. Besson à ce sujet.

FIG. 86. — ESTAMPE DE DU CERCEAU.
(Série des *Grands Cartouches* de Fontainebleau.)

Du Cerceau, dans ses *Fleurons,* figure 132, s'est chargé de pourvoir à un autre côté de l'illustration des livres, tels que les culs-de-lampe. On peut en dire autant de la suite des *Moresques et damasquinés,* destinés soit à des culs-de-lampe, soit à des ornements de livres ou reliures,

FIG. 87. — CROQUIS DE BRAMANTE. (DERNIÈRE MANIÈRE.)
(D'après une partie de l'original de la figure 88. — (Musée du Louvre ; attribué à Luini.)

qui passent, à tort peut-être, comme nous le verrons dans la bibliographie, pour être copiées d'après le Recueil de gravures sur bois de Pierre Flœtner. Les pièces de Du Cerceau contiennent parfois de très légères variantes, mais il leur a aussi imprimé, ne fût-ce que par la gra-

CHAPITRE VIII

vure sur cuivre, un degré d'élégance de plus (voy. fig. 92); d'autres se rapprochent davantage des pièces gravées par Jean de Gourmont. On peut citer aussi à cette occasion le livre contenant les *Passements de moresques,* publié en 1563 par Petrus Martinus, et dont nous reproduisons le titre à la figure 128, ainsi que la suite désignée par *Mar-*

FIG. 88. — ESTAMPE DE DU CERCEAU.
Tirée du *Livre des Grotesques.* (Orléans, 1550 et 1562.)

queterie, Parquets ou *Mosaïques,* dont les dessins s'appliquent aussi bien aux reliures de livres.

Fonds d'architecture pour Tableaux, Vitraux, Bas-Reliefs, Peintures sur Faïence, etc. — C'est pour des compositions de cette nature, et dont tant d'artistes avaient tout particulièrement besoin à cette époque, que Du Cerceau publia les deux charmantes séries des *Fragments antiques* (fig. 66), d'après Léonard Thiry ou Leo Daven d'Anvers, ou plutôt, de Deventer, série copiée à son tour par Virgile Solis de

Nuremberg ; puis les *Vues d'optique,* sur lesquelles nous devons nous arrêter quelques instants.

Les Vues d'optique. — Cette publication n'a pas été copiée, nous le verrons bientôt, d'après celle du Lucquois Michel Crecchi, comme on le croit généralement. L'une des compositions, celle de notre figure 67, a été reproduite entièrement dans le tableau de la *Nativité,* par Jean de Gourmont, au musée du Louvre[1], mais en sens opposé. La même composition se trouve d'ailleurs parmi les croquis de Du Cerceau, volume J, folio 90, et a été gravée par lui au trait, puis lavée[2]. Ainsi que nous l'avons dit à l'occasion du volume J et F, il ne serait pas impossible que quelques-unes de ces compositions fussent nées sous l'influence de souvenirs des projets de Bramante pour le Vatican.

Une composition du même ordre, que montre la figure 70, se voit dans le volume J, folio 57, et se trouve reproduite sur un tableau peint sur carreaux de faïence existant dans le vestibule du château de Chantilly, près de l'escalier neuf. Il porte l'indication A ROVEN 1542, et représente Curtius devant le gouffre. Nous ignorons quel est l'auteur de la composition de cette architecture, dont il existe déjà une copie dans l'album de Fra Giocondo, folio 50, chez M. Destailleur.

Ayant si souvent à montrer Du Cerceau copiant ou interprétant des œuvres de maîtres italiens, nous tenons d'autant plus à établir nettement que dans *les Vues d'optique,* c'est le contraire qui a eu lieu, du moins pour Michel Crecchi, que l'on suppose avoir servi de modèle à Du Cerceau. Le système de hachures si caractéristique chez Du Cerceau se retrouvant également chez Crecchi, l'identité des petites figures que l'on rencontre dans les deux suites suffit pour démontrer que l'une a été copiée directement sur l'autre, et qu'il n'y a pas eu ici d'original commun qui a servi aux deux graveurs.

Les deux séries sont en sens inverse l'une de l'autre et comme la plupart du temps les dimensions ne diffèrent que de la quantité minime provenant du retrait du papier dans la série copiée, et que les épreuves de Crecchi sont toujours de cette quantité plus petite que

[1]. École française, n° 253 du catalogue.
[2]. Voyez dans la bibliographie des pièces au trait.

celles de la grande suite de Du Cerceau, il y aurait déjà dans ce fait une preuve que ce sont les estampes de ce dernier qui ont été calquées par le graveur lucquois. Mais ce qui à nos yeux démontre cette vérité d'une manière plus claire encore, c'est la présence de grandes lucarnes françaises éclairant des toits élevés dans les édifices des numéros 3, 5, 10, 14, 16. Or c'est là une disposition essentiellement antipathique à

FIG. 89. — GRAVURE DE DU CERCEAU, INSPIRÉE DE NICOLETTO DE MODÈNE.
Tirée du *Livre des Grotesques* de 1560 et 1562.

l'Italie, et dont nous n'avons pas rencontré un seul exemple dans aucun monument de ce pays[1], ni dans un seul des milliers de dessins italiens qui ont passé sous nos yeux. Ces lucarnes constituent une de ces libertés que Du Cerceau prenait invariablement quand il copiait des œuvres d'architecture; ce sont des variantes qu'il a introduites en copiant cette suite, non de Michel Crecchi, mais d'un auteur italien dont je ne saurais

[1]. Il existe une estampe ancienne du palais Salviati alla Lungara, à Rome, construit pour loger le roi Henri II de France, qui montre des lucarnes à la française, mais de dimensions modérées.

encore indiquer le nom. Nous avons constaté toutefois qu'une seule des vues d'optique se rencontre déjà dans la série des croquis de Fra Giocondo, dont nous avons parlé à l'occasion du recueil G, et qui par suite doit être antérieure à 1515[1].

Le fait que les planches de Crecchi sont carrées, et par conséquent plus grandes que les images rondes de Du Cerceau, semblait plaider

FIG. 90. — GRAVURE DE DU CERCEAU, INSPIRÉE DE ÆNEAS VICO.
Tirée du *Livre des Grotesques*, 1550 et 1562.

en faveur de l'antériorité de son œuvre, car il paraît plus naturel, dans un tel cas, de penser à un retranchement dans la copie, qu'à une adjonction des surfaces nécessaires pour transformer le cadre circulaire en un cadre rectiligne. Or, précisément dans trois cas différents, des erreurs de dessin ou d'interprétation dans ces parties ajoutées,

1. C'est la feuille 21 de Crecchi, une rangée de colonnes corinthiennes en raccourci divisant une grande cour; à la seconde colonne se rattachent de chaque côté une autre colonne, et plus loin des arcades sur colonnes.

CHAPITRE VIII

où le graveur devait faire preuve de quelques notions architectoniques, plaident contre Crecchi, qui, tout semble le prouver, était un fort médiocre artiste [1]. Comme en outre dans la planche XIX de Crecchi les têtes de lions couchés ont l'expression si caractéristique que Du Cerceau donne toujours à ses animaux, il faudrait admettre que ce dernier se fût inspiré de ce type dans une seule estampe de Crecchi pour le répéter dans un nombre infini de cas, et il en serait de même pour les petites barques. Si nous ajoutons que le caractère des gravures de Crecchi, d'ailleurs très inférieures comme exécution à celles de Du Cerceau, celui de l'écriture et des ornements dans la dédicace et le

FIG. 91. — ESTAMPE DE DU CERCEAU DE LA SÉRIE DES « FRISES ».

frontispice, semblent postérieurs à l'année 1551, année dans laquelle Jacques Androuet publia cette suite, nous aurons, je crois, apporté suffisamment de preuves à l'appui de notre opinion. Nagler [2] n'indique pas quand a vécu Crecchi, mais, d'après le caractère des gravures, le cardinal Sforza, auquel il dédia son ouvrage, ne peut être que Guido Ascanio, revêtu de la pourpre en 1534, mort en 1564, ou bien, plus probablement croyons-nous, son frère Alexandre, fait cardinal par Pie IV et mort en 1581.

1. Dans la planche 10, Crecchi n'a pas compris la disposition à donner aux paliers de l'escalier au premier plan; dans la planche 16, il y a une erreur de perspective dans l'arcade ajoutée à gauche; enfin, planche 5, des lignes mal effacées montrent que le graveur, pour remplir son triangle à ajouter, avait d'abord prolongé le rampant de son fronton pour en faire un toit en appentis entièrement déplacé dans ce cas.

2. *Die Monogrammisten*, tome IV, page 604.

Ce qui apporte une dernière preuve que le recueil de Crecchi est postérieur à 1551 est sa planche XXIII. Nous y voyons un bastion de la nouvelle enceinte extérieure du château Saint-Ange construit postérieurement à 1555 et, dans le fond, le second côté des loges de la cour de San Damaso, bâti par le pape Grégoire XIII (1572-1585). La « Sforzesca » que, d'après Crecchi, le cardinal aurait construite, est une villa près de Vigevano, en Lombardie, villa commencée au xve siècle déjà ; il s'agit donc ici, ou de travaux de réparation plus ou moins importants, ou d'une autre villa du même nom dont nous ignorons l'existence. Guido Ascanio avait entrepris à Sainte-Marie-Majeure, à Rome, l'érection d'une chapelle importante, achevée par son frère, et dont Michel-Ange aurait fourni les dessins.

Ajoutons pour finir que la planche XIII de Crecchi, que Du Cerceau n'a pas reproduite parmi les vues d'optique, avait été gravée par ce dernier une première fois déjà, au trait, vers 1535 [1], puis dans l'année même où il publiait ses vues d'optique, en grand format, parmi les pièces dites *Compositions d'architecture*. Un des deux sujets des vues d'optique qui ne se trouvent pas dans le recueil Crecchi avait également été gravé par Androuet vers 1535, où il forme l'architecture de la cour dans laquelle des enfants jouent aux osselets.

La série dite *les Petites Vues*, copiée d'après la suite gravée par Vredeman de Vries en 1562, est un des plus charmants recueils d'Androuet, qui a su y ajouter des qualités de finesse et de distinction dans les proportions de l'architecture, que l'on rechercherait vainement chez l'auteur frison. Cette série devait, soit former une collection indépendante, soit servir de secours pour ceux qui, dans leurs compositions, avaient besoin de villes entières, de places, de canaux, de rues. Ce sont des compositions de caractère tantôt flamand (fig. 71), tantôt italien (fig. 105). Dans cette dernière, la façade d'une église à trois nefs et d'un vestibule à trois frontons trahit de nouveau le souvenir de l'œuvre de quelque grand architecte italien.

1. Les paroles : *Quondam fuit ingens Ilion*, que Du Cerceau a mises sous le fronton de cette estampe au trait, semblent avoir inspiré la variante : *Quanta fuerit Roma ipsa Ruina Docet*, mise par Crecchi au bas de sa première planche.

FIG. 92. — ESTAMPE DE DU CERCEAU DU « LIVRE DES GRANDS NIELLES ».

Nous pouvons rattacher à cette série celle des paysages. Ce sont, croyons-nous, des fantaisies, où l'on voit des villes, des châteaux, des montagnes et des golfes. Dans les villes, Du Cerceau place parfois un édifice principal qui paraît encore inspiré de souvenirs italiens. (Fig. 72.) On croirait y voir le modèle d'Antonio da Sangallo pour Saint-Pierre. En général, cependant, c'est le caractère flamand ou hollandais qui domine.

Modèles pour orfèvres. — Du Cerceau a fourni un grand nombre d'estampes ayant cette destination, à commencer par celles au trait. L'une des séries les plus intéressantes est celle dite *Orfèvrerie d'église;* nous croyons qu'elle doit être nécessairement de l'invention de l'auteur des deux miroirs au trait, des portes, cheminées, autels, exécutés également par le même procédé et portant les dates de 1534 et 1535, ainsi que la petite série de Bâle. Ce qui nous fait pencher vers cette opinion, c'est qu'on voit dans toutes ces compositions le même système d'ornementation que l'on peut désigner sous le nom de François Ier, avec des souvenirs milanais parfois plus accentués encore que ne l'est même ce style tout imprégné pourtant de cette origine, et inspirés de certains motifs d'architecture qui remontent aux années 1490-1500. Ou bien ces séries sont entièrement de la composition de Du Cerceau, ou bien il a interprété et francisé à sa façon ces pièces, qui remonteraient toutes à quelque Milanais dont nous ignorons le nom. Car on rencontre partout ces mêmes têtes d'anges au front si développé, ces mêmes têtes de béliers ou plutôt d'hippocampes aux cornes enroulées et au museau pointu; les mêmes vases, balustres, ornements de frises et d'enroulements qui font un tout de ces compositions multiples. C'est le système d'ornementation qui domine dans le recueil L des vases, à Berlin, et qui se rencontre encore dans le volume K.

La figure 75 fait partie de l'orfèvrerie d'église; les fonts baptismaux représentés dans la figure 77 et les figures 121 et 96 appartiennent au même style, bien qu'il soit assez difficile de définir cette dernière composition à peu près identique à celle de l'architecture connue sous le nom de *la Charité*.

La figure 73 représente une pièce de la série des bijoux, agrafes, etc.,

CHAPITRE VIII

qui renferme de si jolis spécimens. La figure 74 est tirée de la collection des vases et coupes, dont plusieurs, à cause des emblèmes qui les décorent, paraissent avoir été destinés à Léon X et avaient été gravés antérieurement par Æneas Vico et par Augustin Vénitien. L'un des trois chandeliers d'église se voit dans notre figure 76.

La *Suite des Fonds de coupe,* l'une des plus charmantes de l'œuvre

FIG. 93. — ESTAMPE DU « LIVRE DES TEMPLES » DE DU CERCEAU (1550).
(Composition italienne de 1500 environ.)

de Du Cerceau, et dont un spécimen est reproduit figure 68, doit être mentionnée à cette place.

Enfin une pièce telle que l'exquise petite salière (fig. 102) pourrait presque sembler isolée, tant elle se distingue des autres par sa fantaisie et par le charme des formes, à ce point que l'on se met à songer à un nom qui ne doit être prononcé qu'avec une extrême réserve, celui de Benvenuto Cellini!

Modèles pour meubles. — De nombreuses estampes témoignent que, pendant tout le cours de sa carrière, Du Cerceau s'est occupé de

reproduire des modèles de meubles. Comme l'on ne possède aucun titre de série, nous ne saurions dire si nous sommes en présence de fragments de suites plus ou moins nombreuses publiées à diverses époques de sa carrière, ou bien si ces estampes sont les éléments de séries que du Cerceau n'a jamais réussi à compléter. Dans sa bibliographie, M. Destailleur cite, outre la collection de soixante et onze pièces sur quarante-cinq feuilles, les deux lucarnes et, à la suite des Arcs, trois autres meubles. Il faut y ajouter les pièces telles que les lits et les stalles de M. Foulc, que nous décrivons parmi les pièces au trait. En nous basant sur le caractère de la gravure, nous pouvons distinguer les groupes suivants :

Premier groupe : Pièces au trait se rattachant au lit, de 1535.

Deuxième groupe (de 1540 à 1545) : Les deux lucarnes, deux buffets (43 et 48 [1]), deux portes (52 et 55).

Troisième groupe (vers 1550) : Une table à rallonges datée d'Orléans 1550; une autre (page 63), une chaise de chœur (60), puis les deux grands dressoirs, le dessin de lambris de menuiserie [2], cités par M. Destailleur avec la table de 1550, après les Arcs. Un banc supporté par cinq gaines avec accoudoirs terminés en haut par des volutes dont le cuivre mesure $0^m,153$ de large et $0^m,123$ de haut. Enfin le lit Henri II chez M. Foulc.

Quatrième groupe : Il renferme le reste de la collection des quarante-cinq feuilles qui n'ont pas été citées déjà. Les pièces, par l'analogie d'exécution avec des ouvrages datés, peuvent se grouper approximativement comme suit : de 1555 à 1562, six pièces : 57, 62, 64 (notre figure 114), 65-67; de 1562 à 1566 : neuf cabinets ou dressoirs, deux lits, trois portes; de 1566 à 1580 : les numéros 36, 46, 42, 34, 35, 56, la table 45 avec des bossages à la Charleval. Dans ce dernier groupe, dont notre figure 130 fait partie, on rencontre, il faut en convenir, des formes d'un goût fort douteux. Nous pouvons tirer de ces rapprochements la conclusion qu'une partie assez notable de ces

[1]. Nous donnons les numéros d'après la pagination d'un beau volume des meubles conservé à la Bibliothèque de l'École des Beaux-Arts, à Paris.

[2]. Il y en a deux; d'après M. Lesoufaché, ils seraient tirés de la Chartreuse de Pavie, attribution que nous n'avons pu vérifier. Ils nous paraissent, comme gravure, un peu postérieurs à 1550.

CHAPITRE VIII

feuilles, les cabinets surtout, ont été gravés pendant la première guerre de religion, alors que Du Cerceau était auprès de la duchesse de Ferrare et exécutait, pour le lui dédier, son livre des *Grandes Grotesques* dont on retrouve parfois l'influence dans certains détails de ces meubles.

FIG. 94. — ESTAMPE DU LIVRE DES « TEMPLES ET HABITATIONS FORTIFIÉES ».
Tirée de l'exemplaire de M. Lesoufaché, avec légendes manuscrites de Du Cerceau.

TROISIÈME CATÉGORIE

PUBLICATIONS DESTINÉES PLUS SPÉCIALEMENT AUX ARCHITECTES

Ruines. — Ici nous trouvons un recueil destiné à faire connaître les ruines de l'antiquité à Rome, les *Præcipua aliquot Romanæ*, etc., dont la figure 79 donne une idée, recueil qui révèle le travail de deux mains différentes. Une belle estampe au trait avait déjà fait connaître ce monument merveilleux : les Tutelles, à Bordeaux, dont la perte est à jamais regrettable. Il semble, ainsi que le montre la figure 80, que

Du Cerceau se soit appliqué à en reproduire les proportions avec un soin particulier, comme le témoigne aussi son dessin, figure 50.

Ordres. — Donner une série de détails des ordres fut l'un des premiers soins de Du Cerceau ; la figure 81 montre l'une de ces feuilles de sa première époque ; plus tard, deux séries, les *Grands* et les *Petits Détails,* figure 83, complétés enfin par le petit traité *des Cinq Ordres de colonnes,* figure 27, vinrent témoigner de l'importance que Du Cerceau accordait à ce qui constituait en quelque sorte la base de l'architecture.

Dans les Termes, Du Cerceau (car les inventions nous paraissent de lui) a suivi dans la composition un ordre correspondant à celui des colonnes. C'est une des séries les plus remarquables au point de vue des facultés d'invention de notre maître. Si les agencements ne sont pas tous irréprochables, il se montre ingénieux dans la combinaison des formes humaines et architecturales, et il donne, en outre, à ces termes les expressions de différentes passions.

Après cela ce sont des ensembles de monuments, parfois sous de bien singulières formes, que Du Cerceau, fortement inspiré de Pirro Ligorio, fait connaître dans le livre des *Édifices antiques romains,* figure 26, et dans les *Monuments antiques.*

Les Arcs de triomphe. — Ce genre de monuments occupe une place importante dans l'œuvre de notre graveur, et l'édition de 1549, par l'exécution des planches, forme l'un des beaux recueils d'Androuet.

L'étude attentive des arcs permet de diviser ces gravures en un certain nombre de classes différentes, tant au point de vue des modèles gravés par Du Cerceau, qu'au point de vue de leur exécution par des mains différentes et de l'époque à laquelle ils ont été gravés. Il semble d'autant plus utile de préciser ces différences, dans la mesure du possible, que c'est dans la deuxième édition, celle de 1560, que se trouvent les épreuves en partie antérieures à celles de l'édition de 1549. Ces faits soulèvent un certain nombre de problèmes qui touchent entre autres à l'existence de l'atelier de gravure, *à l'officine,* que Du Cerceau nous dit avoir possédée à Orléans et plus tard sans doute ailleurs.

CHAPITRE VIII

Sans pouvoir les résoudre toutes, nous croyons utile de les signaler, et c'est ici peut-être l'occasion la plus favorable pour le faire.

Nous examinerons d'abord les arcs gravés uniquement au trait, et nous y distinguons :

1° Les pièces gravées par Du Cerceau lui-même. Collection Des-

FIG. 95. — ESTAMPE LAVÉE, UN DES PREMIERS ESSAIS DE DU CERCEAU.
(La composition manuscrite se retrouve : Recueils B, fol. 4 ; J, fol. 56 ; H, fol. 4.)

tailleur. Ce sont les monuments désignés dans l'édition de 1560 par les numéros : 1, 3, 6 (début de la seconde manière), 8, 9, 10, 11, 12, 14, 16, 17, 18. Le soin avec lequel, dans plusieurs de ces planches, sont traités les feuilles d'acanthe, les figures et les rinceaux, leur caractère, assignent à l'exécution de ces pièces une date antérieure

à 1545. Les traits, parfois confondus, des filets minces, comme dans notre figure 5, pourraient indiquer une date antérieure encore si des épreuves non ébarbées ne produisaient pas le même aspect.

Nous rappelons qu'il existe de plusieurs de ces pièces des épreuves lavées ; celle de l'arc de Besançon, au Cabinet des Estampes, est lavée au bistre avec presque autant de soin que Du Cerceau mettait à laver ses dessins. Il y a donc là une preuve que ces estampes au trait devaient remplacer parfois les dessins qu'Androuet ne pouvait pas multiplier au gré de ses clients.

2° Les pièces d'une main inconnue de l'atelier de Du Cerceau, que nous désignerons pour plus de commodité comme : *le graveur B*. Le trait est lourd et noir ; les feuilles des chapiteaux surtout n'ont pas de dessin. Ce ne sont pas des planches de Du Cerceau mal retouchées à une époque postérieure, ce sont les compositions qui, dans l'édition de 1560, portent les numéros : 2, 3, 5, 6 (épreuve que l'auteur a commencé à ombrer).

3° Il existe chez M. Destailleur, folio 33, une copie de la pièce n° 5 de Du Cerceau par une autre main, celle du graveur C. Les dauphins dans la voûte sont plus maigres, les couronnes des victoires d'un autre feuillage, sans rinceau dans les pieds-droits.

Pièces primitivement au trait, ombrées plus tard au moyen de hachures. Nous distinguons ici :

a) Les pièces ombrées par Du Cerceau lui-même, peut-être vers 1540.

b) Celles qui ont été ombrées par une autre main.

Voici, parmi les premières, les pièces que nous croyons pouvoir indiquer : les numéros 9, 10, 11, le Colisée ombré au trait à main levée par des hachures fines croisées sans confusion (le n° 11 de l'édition de 1560), et 16. M. Destailleur suppose que les numéros 8, 12, sont également de ce nombre. La pièce 12 serait dans ce cas de l'époque où le maître cherchait sa manière d'ombrer. Si dans le numéro 13 le paysage n'était pas de Du Cerceau, on ne pourrait plus distinguer la main des élèves de celle du maître. L'arc de Besançon (n° 7) a été certainement ombré par Du Cerceau en même temps qu'il travaillait à sa suite des *Monuments antiques*.

CHAPITRE VIII

Parmi les cuivres primitivement gravés par Du Cerceau, ombrés ensuite par des élèves, probablement le graveur B, citons les numéros 4, 8 (notre figure 62).

Enfin le n° 2, ombré, est un autre cuivre que celui de l'élève B,

FIG. 96. — ESTAMPE AU TRAIT,
Avec architecture analogue à celle de l'estampe dite : *la Charité*. — (Collection de M. Lesoufaché.)

et, dans l'un des chapiteaux, les volutes du milieu se tournent le dos. C'est à la main de quelque collaborateur de son officine plutôt qu'à des tirages différents, qu'est due probablement l'inégalité d'exécution que l'on remarque parfois entre les pièces d'une même suite, comme

celles qui sont signalées dans la bibliographie des Nielles de 1563, des *Præcipua aliquot,* etc. Dans d'autres cas, des différences de cette nature peuvent être dues chez Du Cerceau lui-même au plus ou moins de temps ou de soin qu'il consacrait à certaines de ces eaux-fortes. Ainsi, si l'on compare la pièce circulaire dans le genre des vues d'optique, dans laquelle la sainte Vierge est agenouillée sous un portique devant l'Enfant Jésus, avec les vues d'optique, on trouvera dans cette pièce une exécution bien plus soignée, sans que pour cette raison nous croyions jusqu'ici nécessaire d'admettre l'intervention de deux mains différentes.

Il y a une observation d'un autre genre sur laquelle nous voudrions dire quelques mots. Elle a trait au caractère et au style des figures qui décorent les attiques, les écoinçons ou les niches des arcs dans l'édition de 1549; on peut y distinguer les différences d'origine suivantes :

a) Les figures composées par Du Cerceau lui-même, en général longues, un peu maigres et dont le caractère se retrouve dans nombre de compositions du *Second Livre d'Architecture* de 1561, ou dans tel de ses recueils de dessins.

Nous devons remarquer que, parmi celles-ci, nous rencontrons déjà le type de femme et les traits de la figure reproduits par Androuet dans le dessin de notre figure 23 et cela dans l'arc corinthien rappellant la disposition d'une façade d'église italienne avec un grand arc central et deux ordres superposés couronnés d'un fronton.

b) Figures dont la manière, surtout dans la proportion, le contour et la position un peu contournée des jambes, rappelle des formes que l'on retrouve dans l'école de Fontainebleau, chez le Primatice, ou parfois chez Jean Goujon et dans la salière que nous reproduisons à la figure 102. Ce sont :

Une des figures du tympan circulaire d'un arc dorique. Les trois musiciennes dans le fronton d'un autre arc dorique. Dans l'arc ionique, avec consoles sur les chapiteaux, la femme sur un monstre marin, servant d'acrotère ; enfin les deux femmes dans les écoinçons de l'arc de Suse.

c) Figures dont les proportions aussi bien que le caractère plus sévère et les armures se rapprochent de l'antique, dessinées très probablement par un Italien dont la manière rappelle un peu le mausolée d'Halicarnasse restauré par Fra Giocondo et conservé aux Uffizi[1] ; ce sont : dans l'arc de Constantin (fig. 62), les statues de l'attique, puis les quatre guerriers au sommet du troisième arc selon l'ordre de Corinthe. Nous rencontrons dans d'autres estampes de l'édition de 1560 des figures d'une même origine : les statues du forum de Trajan (fig. 63), celles de l'arc de Besançon, des Tutelles (fig. 80), ainsi que de l'estampe, appelée le temple de la Paix, où un portique abrite plusieurs figures de dieux. Comme enfin dans l'arc dorique avec quatre cavaliers galopant au sommet, et surtout dans le cheval vu de profil au sommet d'un arc ionique, on reconnaît encore, dans une certaine mesure, les types de chevaux dérivés de Bramante, nous croyons que cette diversité de types dans les figures provient de ce que Du Cerceau, pour orner ses compositions de figures, empruntait celles-ci aux compositions de divers auteurs dont il possédait des copies, parfois même peut-être des originaux, car toutes révèlent dans leur exécution une seule main de graveur. Dans l'arc de Vérone, les figures ne sont pas non plus de l'invention de Du Cerceau, mais d'origine italienne.

Au point de vue archéologique, il est inutile de le dire, les Arcs de Du Cerceau n'ont pas la moindre valeur. L'intérêt repose entièrement sur le travail même de Du Cerceau.

Après les Arcs, ce sont les monuments de dimensions moindres, tels que *Fontaines* et *Portes,* puis les *Détails* proprement dits, les *Lucarnes,* les *Balcons* (fig. 130) que notre artiste représente.

Parmi les détails d'intérieur, les plafonds ne sont guère représentés ; nous n'en avons été que plus heureux d'obtenir de M. Destailleur l'autorisation d'en reproduire un dessiné. (Fig. 52.)

La décoration au moyen de cartouches est, par contre, amplement représentée par la série des cartouches dits de Fontainebleau (figure 85),

1. Nous avons décrit ce dessin dans notre travail : *Cento disegni di Fra Giocondo;* Florence, 1882, page 37.

ainsi que par *les Grands Cartouches de Fontainebleau,* que nous n'avons pas hésité à attribuer à Du Cerceau (fig. 20, 86, 120) et dont un tirage postérieur a paru chez Honervogt ; neuf de ces cartouches ne figurent pas dans la petite série. La même idée exprimée dans ces trois termes groupés ensemble (fig. 86) rappelle celle qui a présidé à la composition des termes de la figure 33.

Parmi les *Trophées,* nous trouvons de charmants modèles, inspirés sans doute par un bon élève de l'École des Loges de Raphael (fig. 126), et nous arrivons ainsi aux *Grotesques.*

Parmi les Grotesques, plusieurs rappellent celles de Nicoletto de Modène. La figure 89 est un thème varié d'après ce graveur. Du Cerceau, en donnant plus d'air aux différents motifs, ce qui était en partie commandé par l'échelle réduite, a considérablement augmenté la valeur de l'ensemble et s'est révélé comme un véritable artiste. En voyant la planche reproduite figure 88, nous nous sommes souvenu d'un dessin conservé au Louvre, attribué à Luini, mais qui est de Bramante, à un âge où sa main avait perdu de sa souplesse. Il représente, comme le fait voir la figure 87, une partie de la même composition qui se trouve en entier figure 88. Nous hésitons à nous prononcer et nous nous demandons s'il faut y voir une décoration antique, ou une œuvre italienne de la fin du xve siècle. Un autre groupe, dont font partie les figures 90, 111, 112, 113, est inspiré des estampes d'Æneas Vico et de l'École de Jean d'Udine.

Le *Livre des Grotesques,* dédié à Renée de France, renferme, par contre, des compositions tirées du premier château de Monceaux[1] et de celui de Fontainebleau, et qui par suite seront probablement des inventions du Primatice, architecte du premier de ces monuments, ainsi qu'il en résulte de documents récents. Ce recueil renferme aussi des inventions de Du Cerceau, comme celui-ci nous le dit dans sa dédicace.

Les frises ou bordures de décorations murales ou de voûtes, dont on trouve dix reliées à la suite des grandes grotesques, appartiennent au même ordre de travaux. (Voyez fig. 91.)

1. Le château de Monceaux-sur-Provins, construit par Catherine de Médicis en 1547.

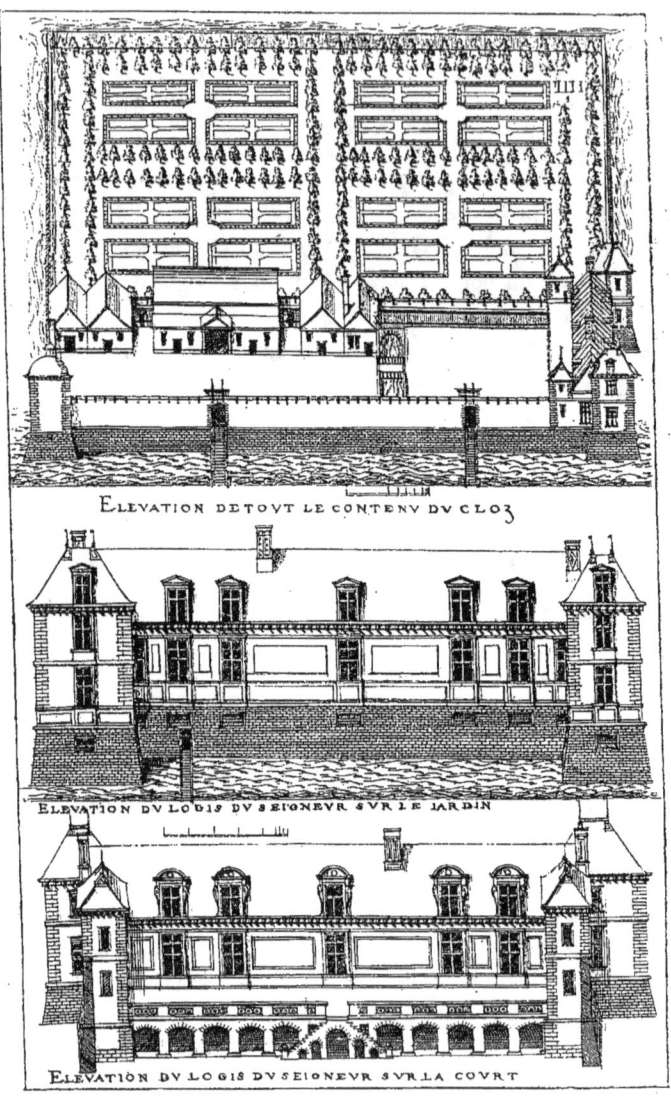

FIG. 97. — ESTAMPE TIRÉE DU « LIVRE DES CINQUANTE BATIMENTS ».
(2ᵉ édition.)

ENSEMBLES D'ÉDIFICES

Monuments religieux. — Nous ne reviendrons pas sur les façades de la Chartreuse de Pavie, ni sur celles pour Saint-Pierre de Rome, dont il a été suffisamment question ailleurs [1], et nous aborderons tout de suite le livre des Temples.

Les Temples (appelés aussi Moyens Temples). — Nous aurions aimé pouvoir présenter sur le recueil des temples des observations définitives et complètes. Il reste toutefois un ou deux points relatifs à une partie de ces compositions attrayantes, malgré la fréquence de dispositions étranges qui en rendraient l'exécution impossible, sur lesquels nous avons dû nous abstenir de présenter une opinion certaine. Du Cerceau, dans le petit discours latin qu'il adresse au lecteur, et qui est reproduit plus loin [2], dit qu'il désire expliquer les différences existantes entre la manière de construire les temples chez les Anciens et celle qui est en usage à son époque. A cet effet il publie :

1° Un certain nombre d'exemples de temples construits d'après la coutume ancienne [3];

2° Un certain nombre de temples, de sa composition, inédits [4].

Du Cerceau n'ayant fixé par aucun signe l'ordre des planches de ces temples, et cet ordre étant entièrement différent dans chacun des exemplaires du livre que nous avons vus jusqu'ici, — nous nous voyons obligé, afin de pouvoir présenter les observations voulues, d'indiquer avant tout l'ordre qui, au double point de vue des indications fournies par Du Cerceau et de la nature de chaque sujet, paraît le plus logique. Nous le subdivisons en plusieurs groupes dont nous justifierons la composition plus loin.

Groupe A. — « 1. Interior orthographia Panthei nunc Mariæ Rotundæ Ro. — 2. Templum Vestæ. — 3. Porticus Templi Faustinæ. — 4. Interior orthographia Templi Bachi. Ro. »

[1]. Voyez chapitres II et VI.
[2]. Voyez pièces justificatives, n° 5.
[3]. « *Itaque nactus aliquot templorum antiquo more constructorum exemplaria.* »
[4]. « *Quibus accesserunt etiam alia libero Marte, nulloque exemplo descripta.* »

Groupe B. — « 5. Sanctus Petrus in Montorio. — 6. Ex. Templo Isidis. — 7. Ex. Templo Pacis. » (Fig. 12.)

Groupe C. — « 8. Templum Minervæ. — 9. Templum Veneris. — 10. Templum Jovis. — 11. Templum Mercurij. — 12. Templum Didonis. — 13. Templum Herculis. — 14. Templum Puteolanum. — 15. Templum Libertatis. Ro. »

Groupe D. — « 16. Templum Vespasianj Imp. Ro. — 17. Templum Claudij Imp. Ro. »

Groupe E. — 18. Le temple des Dieux Pénates (Recueil E, fol. 2), édifice circulaire précédé de quatre porches, le dôme central composé de quatre petites coupoles autour d'une cinquième plus grande. Le mur circulaire décoré d'arcades continues couronnées de frontons séparés par des piédestaux portant des boules. — 19. Le temple de Diacolis. (Recueil E, fol. 6.) Au-dessus d'un escalier à double rampe un portique à colonnes de trois travées couronné de trois frontons circulaires. Dans le fond, un dôme octogonal à deux étages, avec lanterne. — 20. Diva Faustina (Recueil E, fol. 5), édifice à deux transepts avec une tour carrée sur chaque intersection. (Variante de notre figure 15.)

Groupe F. — 21. Église vue de côté, avec dôme entouré de petits dômes, précédée d'un porche à colonnes ayant des vases pour chapiteaux. — 22. Église analogue à la précédente, avec une tour sur l'extrémité du transept et un porche à deux colonnes.

Groupe G. — 23. Intérieur d'église voûtée. (Variante du Temple d'Isis.) — 24. Un projet de Bramante pour Saint-Pierre de Rome, avec quatre tours. — 25. Variante de la coupole de Bramante pour Saint-Pierre. — 26. Église dont la façade est flanquée de deux tours couronnées de pyramides. — 27. Église analogue; l'une des tours terminée par un dôme à base carrée. — 28. Édifice à cinq fenêtres, flanqué de deux tours carrées couronnées par des lanternes posées sur des pyramides à gradins. — 29. Église rectangulaire flanquée de quatre tours analogues aux précédentes, surmontée d'une flèche basse.

Groupe H. — 30. Façade entre deux avant-corps avec frontons, surmontée d'un dôme octogone en bas, circulaire dans le haut. — 31. Église à trois étages, avec quatre chapelles circulaires aux angles et une flèche au milieu. — 32. Bâtiment en forme de croix grecque; sur l'intersection des bras une grosse tour carrée avec quatre clochetons. — 33. Autre édifice en croix grecque avec une petite flèche sur l'intersection des bras, reliés au rez-de-chaussée par des parties basses. — 34. Édifice carré couvert d'une pyramide à gradins avec une lanterne au sommet. Sur chaque face un vestibule carré surmonté d'une coupole et précédé d'un porche. — 35. Édifice accompagné de trois flèches pyramidales.

Comme le nombre des planches munies par Du Cerceau d'une désignation latine se trouve être de dix-sept, soit la moitié environ du nombre total, qui est de trente-cinq, et que ces désignations sont toutes, sauf une, celles de monuments antiques, il semblerait que l'artiste ait voulu dire par là que la moitié restante contient les compositions de

style moderne. L'apparence, sauf pour le cas des groupes B et E, donne raison à cette interprétation.

Outre cette division générale, nous partagerons les temples en un certain nombre de groupes, ce qui nous permettra de développer quelques observations qui peut-être ne seront pas dépourvues d'intérêt :

Groupe A. — Ce groupe renferme des monuments antiques encore debout à Rome; à cette époque, le temple de Bacchus, aujourd'hui Santa Costanza, était considéré comme un monument romain.

Groupe B. — Ce groupe se compose du « tempietto » de Bramante, à San Pietro in Montorio, le seul monument moderne existant qui ait trouvé place dans la série. Le temple d'Isis nous paraît être une composition inspirée d'une étude de Bramante[1] pour Saint-Pierre de Rome ; le numéro 7 enfin est pris de l'estampe italienne que nous avons donnée, figure 10.

Groupe C. — Le cas que présente ce numéro 7 rappelle ce que nous avons exposé plus haut, savoir, que parfois Du Cerceau, sous des dénominations antiques, donnait des monuments qui ne l'étaient point du tout. Or ici nous voyons d'abord des représentations d'édifices circulaires (n[os] 10 à 15 et 18[2]) avec des désignations antiques, qui, sans aller aussi loin dans la voie de la fantaisie extravagante que par exemple le *Temple de Claude, empereur romain,* n'ont cependant pas pu exister exactement dans les formes figurées par Androuet. Ces bizarreries s'expliquent par une circonstance qui mérite d'appeler notre attention, car il y a tout lieu de croire qu'une partie de ces représentations, sinon toutes, sont copiées d'après des peintures ou des stucs antiques.

Ce qui nous autorise pleinement à accepter cette dernière hypothèse, c'est un certain nombre de dessins conservés au Cabinet des Estampes, à Munich[3], représentant des édifices circulaires ou d'autres absolument dans le style de plusieurs de ceux que nous voyons dans les temples moyens, dans les monuments antiques, dans les recueils de Gérard de Jode et dans des dessins aux Uffizi. — Ces dessins, dans lesquels nous avons pu reconnaître la main d'Aristotile da Sangallo, ont été accompagnés par lui des notes suivantes, que l'on peut voir sur trois de ces dessins que nous avons publiés précédemment[4]. Sur l'un, on lit : « *difiẓi antichi · chi di pitura · e chi di stuchi Cose di grotte* ». Sur le deuxième, un édifice circulaire précédé d'un vestibule, accompagné précisément de petites chapelles analogues à celles du moyen temple de notre figure 93 : « *Tenpi atichi cioe di pitura, fra grotesche. In Roma.* » Et ce qui est décisif : Aristotile ajoute : « *La pianta nõ lo perche di pitura.* » (Je n'ai pas le plan de cet édifice, parce que c'est une peinture.)

1. Pour d'autres études, d'après Saint-Pierre, voyez chapitre II.
2. Le pavillon n° 5 du deuxième livre d'architecture est inspiré de l'un de ces types, de même que le dessin fol. 4, du recueil Mansfeld, bien que plus librement.
3. Carton 34.
4. *Les Projets primitifs pour Saint-Pierre de Rome,* pl. XLVIII, fig. 3, 4, 5.

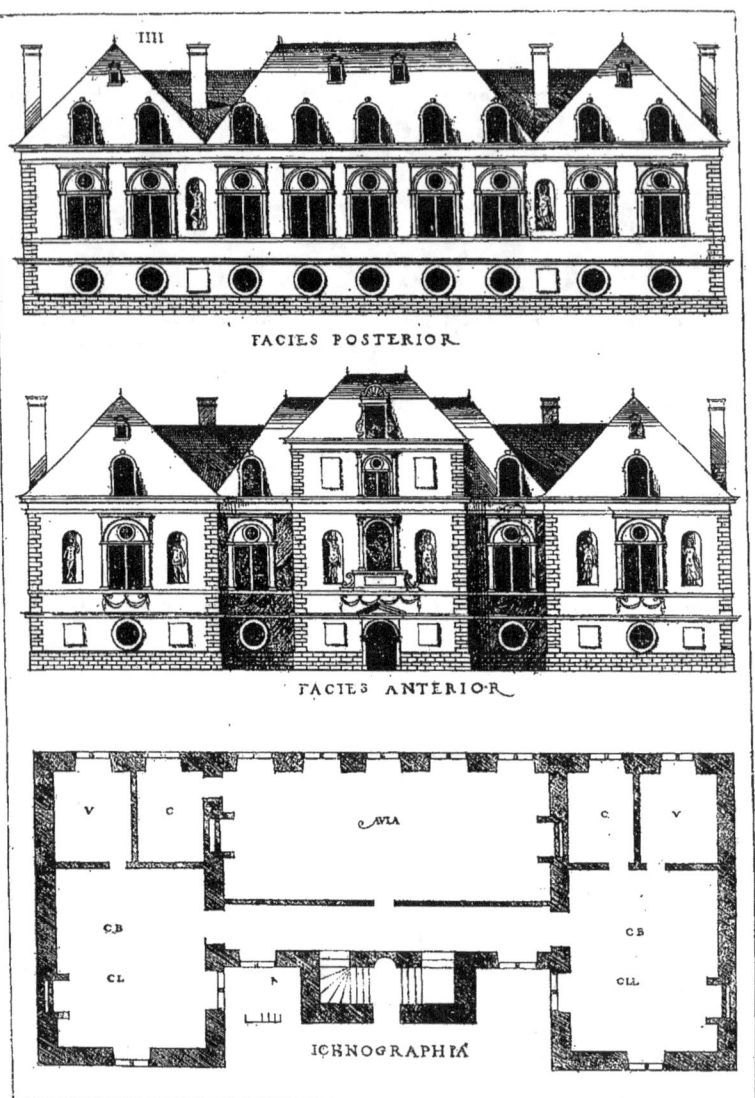

FIG. 98. — ESTAMPE.
Tirée du livre *Pour bastir aux champs* (1572).

Sur le troisième, il a écrit : *Di pictura · over · di stucchi · antichi*. Sur un quatrième enfin : *Tenpi antichi di pitura · chredo · nollo · so certo*. Et par là Aristotile da Sangallo nous révèle que lui non plus n'avait pas vu les originaux, que ses croquis étaient copiés d'après les études d'un autre ; dans ce dernier cas, son incertitude ne porte, du reste, que sur le fait de savoir si la représentation originale était en stuc ou en peinture murale. Notons, en passant, que Jean d'Udine, qui se donna tant de peine pour retrouver le stuc des anciens, a modelé lui-même des représentations architectoniques dans la loge de la Villa Madama, dans les environs de Rome, inspiré en cela peut-être aussi par ce qu'il avait pu voir dans les « Grottes ».

Cette constatation est très importante à un double point de vue. Elle nous fournit à la fois des révélations intéressantes et souvent assez imprévues sur l'architecture antique à Rome, et ensuite, en expliquant l'origine d'une série de bizarreries, parfaitement innocentes et légitimes dans des peintures murales, disculpe du même coup Du Cerceau et ses prédécesseurs italiens, portant les plus grands noms de l'art, du soupçon d'avoir composé des insanités. C'est sur de pareilles compositions que l'on se basait même pour insinuer que Du Cerceau au fond ne devait pas avoir été architecte, mais simplement un dessinateur, un graveur à l'imagination féconde.

Il convient toutefois de mettre les archéologues en garde, car Du Cerceau, comme nous l'avons vu, ne savait jamais répéter deux fois la même composition sans y introduire des changements de détails plus ou moins importants, et, dans le cas particulier qui nous occupe, nous pouvons même donner une approximation du degré des modifications apportées par Androuet. Le monument désigné par lui comme Templvm Pvteolanvm est reproduit sur un dessin italien plus ancien de vingt à trente ans que celui de Du Cerceau, de dimensions assez considérables, et désigné par son auteur comme *tenplo di Poçelo* [1] (conservé aux Uffizi). Or Du Cerceau a supprimé la lanterne et fait un dôme surbaissé, il a doublé les colonnes aux angles des quatre portiques qui surmontent les avant-corps se détachant du monument circulaire et a transformé les porches inférieurs en portiques à six colonnes en supprimant toute la décoration de guirlandes et d'ornements peints qui convenaient particulièrement à une représentation d'un édifice dans une décoration murale. Mais il se trouve que ce dessin anonyme de Florence est à son tour une modification d'un autre original reproduit par le second des dessins d'Aristotile da Sangallo, conservés à Munich [2], dont nous avons parlé plus haut. Dans ce dernier, l'édifice circulaire n'est précédé d'un avant-corps que sur le devant, et non sur quatre côtés. On jugera par là de la distance qui sépare le dessin de Du Cerceau de la représentation originale, et, sans l'intermédiaire du dessin de Florence, on ne pourrait pas démontrer d'une façon certaine la connexion entre les deux pièces. Quant à l'indication de « Temple de Pouzzoles », existait-elle dans la peinture murale, ou a-t-elle été ajoutée par l'un des Italiens que Du Cerceau a copiés ? C'est ce que nous ne saurions dire.

1. Dans le catalogue si soigné que vient de publier le conservateur, M. Nerino Ferri, cet édifice et un autre du même genre sont cités page 217. Notre consciencieux ami suppose qu'ils pourraient être de la main de Jacopo Sansovino. Ils portent les numéros 4331 et 4332.
2. Figure 4 de notre planche XLVIII. Voyez la note 4 à la page 196.

Il existe une estampe de Bonasone qui reproduit un édifice octogone dans le bas, circulaire dans le haut, surmonté d'un dôme, ouvert en partie de manière à laisser voir l'intérieur. Sur quatre des côtés on voit de petites absidioles saillantes ; l'un des côtés est précédé d'un petit porche. Cet édifice montre les formes de l'école romaine de Bramante, entre 1506 et 1520, et il est accompagné de l'inscription : *Hoc templum Romæ factum Sacramento. q. dedicatum. fuit A. M. D. XXXXI*, et à côté : *Templum Neptuni Prope Puteolanum. vrbem. A. S. scudebat.* Exactement le même édifice se voit dans un dessin contemporain, appartenant aux Uffizi.

Parmi les édifices en ruine aux environs de Pouzzoles, il y a un temple octogone dit de Diane à Baies, un autre de même forme au bord du lac Averne, appelé Temple d'Apollon, circulaire à l'intérieur. Il y aurait enfin un Temple de Neptune sur le môle de Pouzzoles, vis-à-vis de Baoli, dont parle Cicéron. Nous ignorons si c'est à l'un de ces édifices que se rapporte la représentation qui nous occupe.

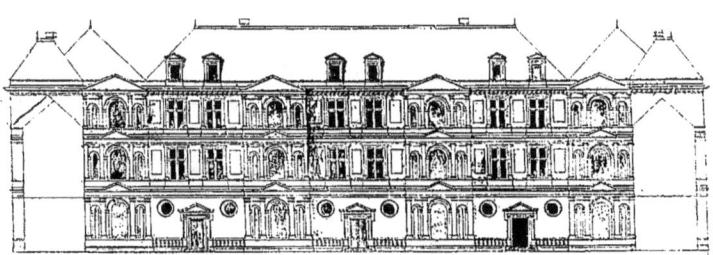

FIG. 99. — PROJET DE DU CERCEAU POUR LA COUR D'UN CHATEAU.
(Dessin du Recueil M.)

Nous pensons que presque tous les autres édifices de ce groupe doivent leur origine à une source analogue et doivent renfermer les mêmes écarts d'avec les originaux. Ainsi, les numéros 11 et 12 se rencontrent déjà sur les feuillets 136 et 38 du recueil de dessins de Fra Giocondo, cité plusieurs fois ici et dont fait partie notre figure 30. Mais s'il y a dans cette série des renseignements précieux, c'est avec précaution, on le voit, qu'il faut en user.

Il est difficile de ne pas faire un rapprochement d'une autre nature, en signalant l'analogie de ces édifices circulaires, précédés sur quatre côtés de porches, avec les représentations si fréquentes de monuments de forme analogue dans les peintures italiennes de cette époque. Nous citerons comme exemple ceux des *Sposalizio* du Pérugin et de Raphael.

Groupes D et F. (Nos 16, 17, 21 et 22.) — Malgré la désignation de monuments antiques donnée par Du Cerceau aux numéros 16 et 17, nous hésitons à leur attribuer ce caractère. Ils semblent plutôt se rattacher aux numéros 21 et 22 et paraissent en rapport avec un groupe d'églises à Plaisance, formé par San Sepolcro, San Sisto et la

Madonna di Campagna. Ces compositions ont plusieurs dômes, de petites chapelles demi-circulaires appuyées contre le transept et les bas-côtés, avec des formes que l'on rencontre dans le modèle de Rocchi pour la cathédrale de Pavie, et même dans certaines compositions de Léonard de Vinci [1]. Nous avons vu aussi, en 1869, telle de ces compositions dans deux recueils de dessins assez soignés, lavés au bistre, attribués tous deux à Bramante, à tort comme il nous paru alors, l'un dans la collection Santarelli, aux Uffizi ; l'autre dans une collection particulière, à Lucques [2].

Groupe G. — Toutes les compositions de ce groupe montrent, à des degrés très différents, l'influence des projets primitifs de Bramante pour Saint-Pierre. Nous avons expliqué plus haut combien Du Cerceau avait étudié ces documents importants. Y a-t-il lieu, dès lors, de s'étonner de les retrouver ici, d'autant plus que le seul édifice moderne exécuté qu'ait donné Du Cerceau, dans ses temples, le « tempietto » de San Pietro in Montorio, est lui aussi l'œuvre de Bramante. Il convient de dire que, si dans les numéros 22 et 23 l'inspiration est évidente, les fantaisies et les libertés de composition dans les autres sont si grandes, qu'il faut un œil très familiarisé avec ces documents pour retrouver la connexion, que nous ne voulons pas d'ailleurs exagérer ; les numéros 24 et 25 semblent inspirés des représentations fort imparfaites du projet de Raphael, telles que celles dans les tapisseries du Vatican dont nous avons reproduit deux exemples [3].

Groupe H. — Les dernières planches du livre des Temples sont des compositions libres et où figurent généralement quelques éléments tirés des autres classes que nous signalons.

A ces remarques plus générales, que nous avons cru utile de présenter, ajoutons encore quelques renseignements supplémentaires : les numéros 4, 5, 8, 9, 10, 13, 18, 19, 20, sont gravés avec de légères modifications, et plus en grand, dans la suite des *Monuments antiques* qui, généralement, forme la seconde partie de l'édition des *Arcs* de 1560. Seize de ces compositions [4] de temples se trouvent dans le livre de croquis J de M. Lesoufaché, et y figurent avec des formes plus bramantesques et plus riches que dans la gravure. Le numéro 16 seul est reproduit dans l'édition à grande échelle des *Temples et habitations fortifiées.*

Outre quelques renseignements complémentaires sur ces sujets qui accompagnent la description des recueils J et G, nous devons indiquer les numéros des temples

1. Comparez le dôme entouré de petits dômes du numéro 21, les transepts des numéros 21 et 22 (notre figure 93), avec les dessins de Léonard que nous avons donnés dans les *Literary Works of Leonardo da Vinci*, de M. J. P. Richter, volume II, planches 87 et 90, et dans les *Projets primitifs pour Saint-Pierre*, planche XLIII, figure 3. On les voit aussi dans le volume B de la *Publication des écrits de L. de Vinci*, par M. Ravaisson-Mollien, folio 18 verso.

2. Une estampe qui, à en juger d'après les formes employées, paraît faite d'après un dessin de cette même époque, se voit au Cabinet des Estampes de Paris, volume G. c. 5, folio 257, avec l'inscription : *Templi ignoti sed ex eius fragmentis circa viam Appiam repertis ob magnificam operis structuram Architecture studiosis relictis, coniectorum simulacrum. Ant. Sal(amanca), exc.*

3. *Les Projets primitifs*, etc., planche XLIX, figures 3 et 4.

4. Nous donnons en parenthèse les pages du recueil J, qui contient les compositions correspondantes : (2) 7 ; — (3) 9 ; — (24) 21 simplifié (25) 6 ; — (30) 18 ; — (40) 15 ; — (41) (46) 16 ; — (48) 30 ; — (50) 27 — (51) 13 ; — (53) 20 ; — (73) 19 ; — (87) 17 ; — (88) 7 ; — (93) 22.

LE CHÂTEAU DE VERNEUIL

(Dessin inédit. Collection de M. Destailleur, à Paris.)

Jacques Du Cerceau l'Ancien (Troisième manière) del.

Héliog.ᵉ Dujardin.

Imp. A. Clément, Paris.

CHAPITRE VIII

qui se trouvent également dans une série anonyme dont notre figure 124 fait partie. A la suite de la Bibliographie des Temples, nous exposons les raisons qui nous empêchent d'adopter l'opinion d'après laquelle cette série anonyme serait une copie de celle de Du Cerceau. L'habileté du graveur est très inférieure à celle de Du Cerceau, l'exécution pourrait même être postérieure à celle des Temples. Mais les proportions des édifices, ainsi que beaucoup de détails, notamment de ceux inspirés des projets de Saint-Pierre de Rome, sont bien plus près des originaux que ne le sont les gravures du Du Cerceau. Et comme on ne peut admettre ces améliorations de la part d'un simple graveur, copiste de Du Cerceau, on est forcé d'admettre que toutes les compositions communes aux deux séries remontent à un original commun, et ne peuvent par suite être des inventions de Jacques Androuet. Nous ne saurions dire si les deux graveurs ont vu la série originale, ou bien s'ils ont exécuté leurs eaux-fortes

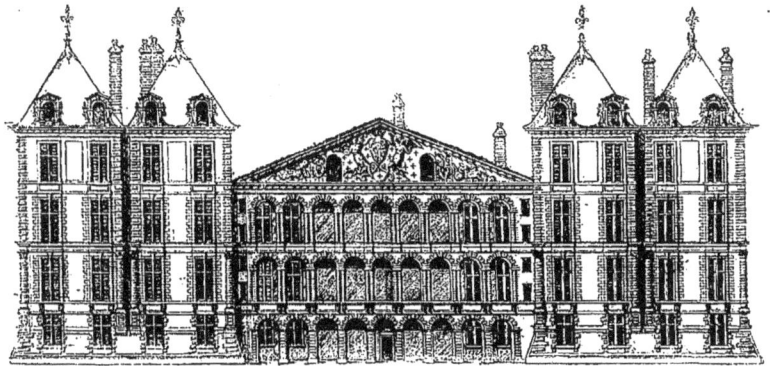

FIG. 100. — LE CHATEAU DE SAINT-MAUR.
Tiré des *Plus excellents bâtiments de France*, vol. II.

d'après des documents de seconde main. C'est cette dernière opinion qui me paraît la plus vraisemblable à cause des fenêtres avec meneaux gothiques qui se voient dans la représentation du *Temple de Claude* chez l'anonyme. Voici les numéros de Du Cerceau qui se retrouvent chez ce dernier : 4, 8, 12, 13, 14, 16-19, 21, 22, 24, 26 à 32, 35. En tout vingt pièces.

Temples et Habitations fortifiées (ou *Petits Temples*). — Comme ce titre l'indique, ce recueil forme la transition des édifices religieux à l'architecture profane. Après la lettre A, qui a plutôt le caractère d'une basilique, les édifices, jusqu'à la lettre L, sont des temples de forme circulaire ou polygonale, simples, ou composés de un ou plusieurs

dômes inspirés de l'antique, avec de mauvaises élévations dans le style des bois de Serlio. Les lettres N et O désignent un plan de palais italien à cour carrée. Q marque le temple que représente notre figure 94.

Sous la lettre R, Du Cerceau donne un palais carré dont la cour intérieure, circulaire, est entourée d'un portique de colonnes accouplées. A l'extérieur, quatre portiques relient les angles saillants qui correspondent aux quatre bastions à orillons. En voyant en outre la disposition des écuries et dépendances, on se dit involontairement que Du Cerceau, ou tel autre inventeur de ce plan, a combiné ici certaines dispositions que l'on voit chez Serlio et dans les manuscrits de Peruzzi, avec l'une des études de l'atelier de Raphael pour la Villa Madama[1] ou pour le château de Caprarola. L'élévation, par contre, est toute française. S est une réduction de l'idée précédente, avec une cour carrée et pavillons en bastions et élévation également française.

Dans l'édition agrandie de cette publication, l'édifice avec la lettre Q correspond à la lettre R de la petite édition; le P de la grande correspond à celui marqué Q dans la petite.

Édifices profanes. — Nous terminons ce chapitre par les quatre livres que Du Cerceau a consacrés à cette classe d'édifices. Ce sont : la suite de *Petites Habitations* ou *Logis domestiques,* dont la publication a précédé de plusieurs années celle du Livre d'architecture, avec les *Cinquante bâtiments tous différents,* dont il a été question[2], et dont est tirée la figure 97, car Du Cerceau en parle dans la préface de ce dernier travail. (Voyez Appendice, n° 8.) Nous avons également fait allusion[3] à la valeur de plusieurs des compositions du *Livre d'architecture pour bâtir aux champs,* représenté ici par la figure 98. Ajoutons que nous y rencontrons trois représentations de ce que nous avons nommé un château idéal dans les planches 32, 35 et 37. La cour de la première rappelle celle de notre figure 31.

Mais le travail de beaucoup le plus important dans ce genre, celui

1. Voyez les études que nous avons publiées dans notre *Raffaello studiato come architetto*, et les observations supplémentaires à ce sujet dans les *Mémoires de la Société nationale des Antiquaires de France*, 1884, page 238.
2. Voyez chapitre VI, page 63.
3. Chapitre VI, page 66, et, à l'occasion du château de Verneuil, page 89.

CHAPITRE VIII

qui a valu à Du Cerceau une grande partie de sa renommée, et par lequel il nous rend encore aujourd'hui un service inestimable, c'est le recueil des deux volumes sur les *Plus excellents bâtiments de France* : il doit nous arrêter plus que les autres [1].

Quelques mots d'abord sur son exécution au point de vue technique et sur l'époque de l'exécution des planches.

Premier volume. — La majorité des planches, au point de vue de leur effet d'ensemble aussi bien que du détail d'exécution et de la disposition des hachures, appartiennent à la deuxième manière. Nous citerons spécialement celle montrant les deux cheminées du château de Madrid, avec la frise de masques ; la dernière planche de Verneuil, représentant la « terrace qui eust été devant le logis neuf », magistralement gravées toutes deux, comme la plupart de celles qui sont relatives à Verneuil. (Fig. 48.)

Les pointes de la feuille d'acanthe sont toujours arrondies.

Quant aux figures, elles sont en général démesurément longues, surtout quand elles font partie de l'architecture ; comme les cariatides accouplées du pavillon d'entrée de la cour de Verneuil, leur modelé rappelle celui des figures dans le *Second Livre d'architecture* (1561).

Les petits personnages vivants ont les mêmes tournures que ceux du *Livre des Instruments de Mathématiques*, de Jacques Besson, 1569 (voyez fig. 103), ou celles du *Traité de Perspective*, publié dans la même année que le premier volume des *Plus excellents bâtiments de France*. (Fig. 65.) Il est probable que la plupart des planches de ce volume étaient terminées assez longtemps avant la publication du volume, retardée par les guerres de religion. Seules, les planches relatives à la Maison blanche de Gaillon paraissent exécutées peu avant la publication du volume. Le travail lâché des hachures rappelle celui des *Grands Temples*.

Deuxième volume. — Dans le second volume des *Plus excellents bâtiments de France*, publié en 1579, trois ans après le premier, les neuf premières planches, se rapportant à Blois, Fontainebleau, Villers-Cotterets, ainsi que l'une des planches d'Écouen, montrent encore les qualités de la deuxième manière, tandis que la majeure partie témoignent, par un certain relâchement dans l'exécution, une représentation plus sommaire ou hâtive, que Du Cerceau avait subi ou commençait à subir les atteintes de la vieillesse, dont il se plaint d'ailleurs lui-même dans la dédicace à la reine par les paroles déjà citées [2]. Nous pouvons, comme pour le premier volume de ce bel ouvrage, admettre que les planches de la deuxième manière étaient gravées assez longtemps avant leur publication ; mais, comme dans le premier volume, déjà deux des planches de Gaillon appartiennent à la troisième manière, et auront peut-être été gravées seulement peu de temps avant leur publication, nous ne serons pas loin de la

1. Nous y reviendrons au chapitre IX.
2. Chapitre 1er.

vérité en admettant que ce fut vers 1575 qu'apparaissent, dans la représentation de l'architecture proprement dite, chez Androuet, les signes d'un certain relâchement, de hâte, qui constituent sa dernière manière. Il n'est toutefois que juste d'ajouter que, parmi celles-ci, la majorité est encore bonne.

Les figures de statues ou de bas-reliefs sont en général plus faibles que dans le premier volume, et, par exemple, dans l'une des planches du palais des Tuileries, assez négligée du reste, franchement mauvaises ; celles assises dans l'étuve du château de Dampierre sont inachevées et simplement indiquées au contour.

Le nombre des planches de ce volume, qui rappellent dans certaines parties, par l'écartement des hachures notamment, l'exécution des *Grands Temples,* est plus considérable encore que dans le premier volume; en sorte que l'on aurait pu être tenté de placer l'exécution de ce recueil des *Grands Temples* à une date à peu près contemporaine.

Nous pouvons, du reste, suivre assez bien l'origine et les péripéties des *Plus excellents bâtiments de France,* grâce aux propres indications de Du Cerceau, répandues dans diverses dédicaces et que nous réunissons ici. C'est en 1561 que Du Cerceau nous parle pour la première fois de ce grand travail en s'adressant au roi Charles IX, qu'il prie, en lui dédiant le *Second Livre d'architecture,* « d'agréer cette œuvre... en attendant ung autre selon qu'il m'a été *permis et ordonné par vos prédécesseurs Rois,* tant des desseins et œuvres singulières de *vostre ville de Paris,* comme de *vos palais et bastiments royaux,* avec aucuns des plus somptueux qui se trouvent entre *les aultres particuliers* de vostre noble royaume [1]. »

Dans la dédicace du livre des *Grotesques,* il écrit à Renée de France : « Je n'eusse esté si long temps sans récréer vostre esprit de quelques liures de mon art et labeur. Entre autres, je vous eusse présenté celuy *des bastimens singuliers* de France : œuvre digne d'estre mise en auant, pour le grand plaisir et delectatiō, que pouroient prēdre tous grās seigneurs, et amateurs de l'Art d'Architecture. Ce que j'auois deliberé faire et mettre en lumière *soubʒ le bon vouloir du Roy* [2], *duquel j'ay la permission :* » puis ayant indiqué brièvement la forme qu'il se proposait de donner à son travail [3], il continue : « ...Mais d'autant que tel œuure ne se peut faire sans grans frais, peine et travail : attendu aussi que cela requiert soy transporter sur les lieux, ou il y ua du temps et depēse, je n'ay peu y satisfaire, Madame : pour ce que *lorsque j'estoye acheminé pour aller visiter les dicts bastimens et commencer ledict œuvre, les misérables troubles survindrent en ce Royaume, qui me causèrent si grandes pertes et dommaiges, et à toute ma famille, que je n'ay eu depuis moyen, ne pouvoir de poursuivre mon desseing.* » Puis il explique à Renée de France ce qu'il a fait en « attendant le moyen que Dieu me donnera de poursuivre le dict liure des bastimens de France ».

En 1572, Du Cerceau rappelle au roi Charles IX, qu'étant à Montargis, il voulut bien discourir avec lui sur divers bastiments du royaume, et lui demander s'il parache-

1. Partie de la dédicace du *Second Livre d'architecture* citée par M. Destailleur et que nous reproduisons à l'appendice n° 9.
2. Charles IX.
3. Voyez le passage complet dans la dédicace : Pièces justificatives, n° 11.

voit les Livres de Bastiments. « *Mon age et indisposition*, écrit-il, serviront de légitime excuse, n'ayant moyen, *sans votre libéralité*, de me transporter sur les lieux, afin de prendre les dessins pour après les mettre en lumière et satisfaire à vos commandements. La volonté ne m'est en rien diminuée, mais l'efect et les moyens manquent sans l'aide de Vostre Majesté »[1]. Et plus loin : « ... attendant que, par vostre moyen, je puisse visiter les chasteaux et excellents bastiments *qui restent à être par moy veus et imprimés* pour satisfaire au contentement de vos royales vertus. »

La même année où parut enfin le premier volume, en 1576, et par suite très peu de temps avant ce fait, Du Cerceau écrivait à Catherine de Médicis : « ... Madame, si *l'iniure du temps et troubles* qui ont cours, n'eussent empesché mon accès et veüe des

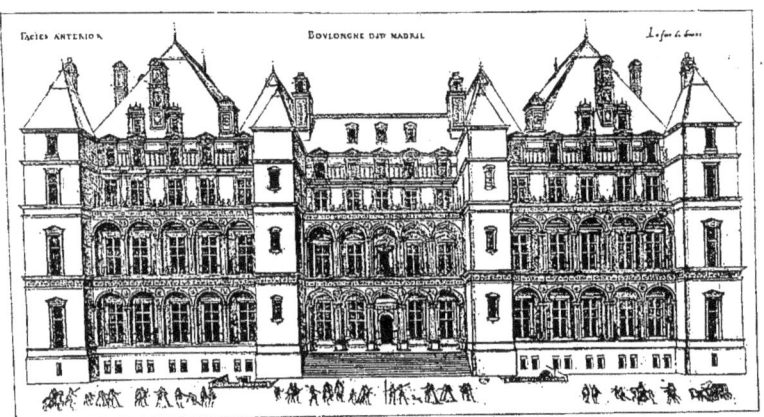

FIG. 101. — LE CHATEAU DE BOULOGNE, DIT MADRID, PRÈS DE PARIS.
Tiré des *Plus excellents bâtiments de France*, vol. I.

chasteaux et maisons que vostre Maiesté désire estre comprins aux liures qu'il vous a pleu me commander de dresser et dessigner des plus excellents palais, maisons Royales et édifices de ce Royaume, dès à présent, j'aurais satisfaict à vostre volonté : qui m'est si précieuse, que ne pouvant en cela vous rendre si cõtente que mon obéissance désire, l'ai pensé d'employer cependãt le temps à quelqu'autre œuvre, qui à mon aduis vous sera agréable et de plaisir...[2] »

En publiant le premier volume de ce grand travail en 1576, il dit à la reine dans sa dédicace : « ... je l'envoye sous la faveur de vostre nom : avec promesse... de faire bientost sortir le *second*, voire le *tiers*, si tant est que trouviez bien ce commencement, et approuviez ces miens labeurs, comme avez daigné iusques icy... *n'ayant entreprins*

1. Je cite ce passage d'après M. Destailleur, *op. cit.*, page 25.
2. Dédicace du *Traité de perspective positive*, 1576.

ce long et pénible ouvrage, que suivant vostre commandement et poursuivi que par vostre libéralité... »

Voici maintenant le texte de la dédicace du deuxième volume, publié trois ans plus tard, en 1579 :

« A très illustre et très vertueuse princesse Catherine de Médicis, Royne, mère du Roy. Madame, *encore que i'aye esté souvent importuné par plusieurs, de continuer et achever le second volume* des *Plus excellents bastimens de France* : toutesfois rien ne m'a tant contraint d'y mettre la main, que la *promesse que ie vous en avois faicte*. Il est vray que ie ne l'ay pas si tost parachevé, comme i'eusse bien désiré, pour ce qu'il est besoin se transporter sur les lieux pour en prēdre les plans et desseins avec leurs mesures, ce qui ne se peut faire qu'avec un long temps, mesmes en mon endroit, *d'autant que la vieillesse ne me permet faire telle diligence que ieusse faict autrefois.* Nonobstant, Madame, ie me delibere, Dieu aydant, le reste de ma vie poursuivre et continuer mes labeurs *à ce que ie cognoistray vous estre aggreable*, pour les vous dedier, comme ie fais ce present volume, auquel j'ay suyvi le mesme ordre, et manière que i'avais faict au precedent. Vous priant, Madame, le prendre et recevoir d'aussi bonne volonté, qu'avez faict *mes autres œuvres par cy devant*. Et en ceste assurance, Madame, ie prie Dieu vous donner en parfaite santé, heureuse et longue vie, avec l'accomplissement de vos bons et saintz desirs.

« De Vostre Majesté

« Le très humble et très obéissant serviteur,

« JACQUES ANDROUET DU CERCEAU. »

En résumé, c'est au roi Henri II que revient l'honneur d'avoir sinon peut-être conçu le plan de ce grand ouvrage, du moins de l'avoir *permis* et *ordonné,* et Du Cerceau nous indique en même temps le plan sur lequel il était conçu ; il devait contenir : 1° les œuvres de la ville de Paris ; 2° les palais et bastiments royaux ; 3° aucuns des plus somptueux qui se trouvent entre *les aultres particuliers* du royaume. Ce plan fut suivi, mais le troisième volume, ou à vrai dire le premier, ne vit pas le jour, et l'on n'en possède que des feuilles séparées, telles que la Bastille, la Fontaine des Innocents et d'autres inachevées, comme l'Intérieur de la grande salle du Palais et le Pont Notre-Dame[1]. En 1561, lorsqu'il « était acheminé » pour aller visiter les dicts bâtiments et commencer la dicte œuvre, « survint la première guerre de Religion » qui, le ruinant lui et sa famille, l'empêcha de poursuivre

1. Et non le Pont Saint-Michel, comme l'indique la bibliographie de M. Destailleur.

CHAPITRE VIII

son dessein ; en 1572, il attend de la libéralité de Charles IX les moyens nécessaires pour visiter les bastiments qui restent *pour être par lui veus et imprimés ;* en 1576, au moment de publier enfin le premier volume, il explique le retard qu'il a subi par les troubles qui empêchèrent son accès aux châteaux que la *reine avait désiré être compris dans les livres qu'elle lui avait commandés,* et il espère encore pouvoir achever même le troisième volume.

Villes. — Après tout ce qui précède, on pourrait s'attendre à voir Du Cerceau terminer son grand programme par la représentation d'une *Cité idéale,* telle que celles qui furent dessinées vers cette époque par Ammanati et par le chevalier Georges Vasari[1] le jeune, neveu du célèbre biographe des artistes italiens. Nous ne possédons, toutefois, rien de ce genre qui soit connu jusqu'ici, si ce n'est le croquis du recueil J (fig. 29), copié d'après le croquis de Fra Giocondo ou d'après le même original qui a servi à ce dernier ; cette idée pourrait avoir été le point de départ de la série de représentations d'un château idéal dont nous parlons ailleurs[2].

Quant aux autres publications de Du Cerceau énumérées dans la Bibliographie, et que nous n'avons pas expliquées autrement ici, il sera désormais facile de se rendre compte du rôle que Du Cerceau leur assignait.

1. Ces deux recueils existent aux Uffizi.
2. Chapitre VII, le Recueil N.

CHAPITRE IX

Résumé.

PRÈS avoir examiné dans les chapitres précédents les côtés principaux qui, dans la vie et les œuvres dessinées et gravées par Du Cerceau l'Ancien, pouvaient s'offrir à nous comme un champ d'investigations, après en avoir tiré une série de résultats souvent incontestables, d'autres fois assez précis pour devoir être adoptés jusqu'à preuves décisives du contraire, il convient de rapprocher les uns des autres les résultats obtenus et d'y joindre un certain nombre de considérations que nous avons réservées jusqu'ici afin d'en tirer des conclusions nouvelles. Nous ne prétendons pas en déduire un tableau qui dispense de lire chacune des études qui précèdent, mais nous devons faire ressortir dans un même cadre les liens nécessaires qui s'établissent entre les différentes parties de notre étude et qui motiveront nos appréciations diverses sur la vie et les œuvres de cette personnalité si intéressante, sur la place qu'il faut lui assigner dans l'histoire de l'art, non seulement de son pays, mais de l'Europe en général.

Si l'on excepte deux pièces isolées, datées de 1543, et une carte du comté du Maine de l'an 1539, carte que nous devons éliminer de l'œuvre de Du Cerceau, c'était à 1549 qu'il fallait remonter jusqu'ici pour arriver à une période où commençait la série bien établie des œuvres du maître.

Dorénavant, c'est après avoir vu Du Cerceau à l'œuvre à Rome, et après avoir obtenu, grâce à lui, des renseignements inédits sur des monuments italiens de première importance, que nous le voyons, immédiatement après son retour, commencer, en 1534, à graver à l'eau-forte, et cela, afin de réaliser un plan, son *institutum*[1]. Ce plan, conçu

[1]. Voyez : *Titres des Moyens Temples* et *des Vues d'optique*, appendices IX et VII.

CHAPITRE IX

dans l'enthousiasme pour l'Art italien, fut de répandre à profusion, et dans toutes les branches des arts, la connaissance de ce style, — nouveau encore dans beaucoup de parties de la France, — et grâce auquel il voyait un grand progrès à réaliser pour sa patrie.

Dans cette période qui s'étend de 1534 à 1549 nous pouvons placer maintenant, outre l'exécution de toutes les estampes au trait dont le nombre s'est assez accru, celle de toutes les estampes de sa première

FIG. 102. — SALIÈRE DE LA SUITE DES « VASES ».
D'après B. Cellini (?).

manière, auxquelles il faut ajouter définitivement les deux séries des *Grands Cartouches* attribués généralement à un anonyme de l'école de Fontainebleau.

C'est à cette époque de sa vie, et non durant le séjour de Renée de France, qu'il faudrait également placer le commencement des travaux du chœur de l'église de Montargis, car, sur l'une des voûtes du bas-côté, nous avons rencontré la date de 1545.

Les *trois manières* que désormais l'on peut distinguer dans la main de Du Cerceau rapportent à ce moment de sa vie l'exécution de plusieurs

des beaux volumes de dessins exécutés par lui pour être offerts à de grands personnages, ou commandés par ceux-ci. Ce sont en tous cas les recueils B, C, D, E et L. Ce dernier porte en tête, dessinées par Du Cerceau, les armes d'un roi d'Angleterre qui, d'après le style des dessins, ne pourrait avoir été que Henri VIII, si ces armes étaient contemporaines des dessins et non ajoutées quelques années après par Du Cerceau. Mais nous avons vu que leur présence peut s'expliquer d'une autre façon par la dédicace postérieure de ce volume au roi François II de France[1].

La gravure des cartouches de Fontainebleau, les travaux de Montargis, une série de publications faites dans l'atelier de Du Cerceau, à Orléans, de 1549 à 1551, publications qui ont exigé un certain temps de préparation, font supposer que Du Cerceau avait son centre d'occupations dans cette région plutôt qu'à Paris même. Nous avons signalé une maison à Orléans (fig. 38), qui présente jusque dans les moindres détails les caractères distinctifs que l'on devrait s'attendre à rencontrer dans une œuvre que Du Cerceau aurait pu construire entre les années 1540 et 1550.

En estimant que la somme des gravures que nous connaissons de Du Cerceau et qui datent de cette époque (1534 à 1549) a pu exiger un travail de deux ou trois ans au maximum, on voit qu'en comptant autant pour ses recueils de dessins, il reste encore une durée de près de dix années pendant lesquelles on ne sait trop à quoi Du Cerceau a employé son temps. Comme dans le titre de ses petites arabesques publiées en 1550 il déclare désirer *tenir les promesses que témoignent assez ses travaux antérieurs,* et que toutes ses pièces au trait sont isolées et anonymes, il y a lieu de penser qu'il a existé, ou qu'il existe encore des recueils dont nous n'avons pas connaissance jusqu'ici. C'est en 1550, dans le titre des *Moyens Temples,* que Du Cerceau nous parle de son officine de gravure à Orléans. Jusqu'à quand celle-ci dura-t-elle et où fut-elle transportée plus tard? C'est encore là un point que nous ignorons.

Les premières traces des relations de Du Cerceau avec la famille

1. Voyez page 126.

royale de France remontent à l'année 1559. Dans la dédicace de son livre d'architecture contenant les plans de *cinquante bâtiments* tous différents, il parle des *autres vacations auxquelles il avait été contraint* et qui l'avaient empêché jusque-là de dédier au roi ce travail. C'est également à quelque temps auparavant que remonte l'origine de l'un de ses ouvrages les plus célèbres, les *Plus excellents bâtiments de France,* commandé par Henri II et que nous verrons désormais être l'une des préoccupations de sa vie. (Voyez le dernier appendice.)

FIG. 103. — ESTAMPE DE DU CERCEAU.
Tirée du 1er livre des *Instruments mathématiques et mécaniques* de Jacques Besson (1569).

En rapprochant ensuite différents passages tirés des écrits de Du Cerceau, nous avons pu montrer que c'est lui qui, au château de Montargis, avait fait des travaux de réparation et d'installation assez importants pour Renée de France, immédiatement après 1560, alors qu'elle vint y fixer sa résidence. En 1562, au moment où Du Cerceau avait entrepris les voyages nécessaires pour relever et dessiner les châteaux qui devaient figurer parmi ses *Plus excellents bâtiments de France,* survint la première guerre de religion qui le ruina, lui et sa famille.

Il fut de nouveau recueilli par la duchesse de Ferrare, comme il nous l'apprend lui-même en lui dédiant, en 1566, son livre de *Grotesques,* gravés en partie d'après ceux des châteaux de Monceaux et de Fontainebleau et augmentés de quelques-uns de sa propre invention.

En 1569 nous le voyons qualifié par Jacques Besson d'architecte du Roy et de Mme la duchesse de Ferrare, sans que nous soyons à même d'indiquer précisément à quelles circonstances il fut redevable de ce premier titre ; en aucun cas il ne le devait aux travaux pour le château grandiose dont Charles IX fit entreprendre la construction à Charleval, car celle-ci commença en 1572 seulement. C'est donc à d'autres travaux qu'a trait l'affirmation de Besson quand il ajoute que Du Cerceau travailla pour lui *ores qu'il fut infiniment occupé d'ailleurs.*

Dans l'année fatale de 1572 il dédie à Charles IX son troisième *Livre d'architecture,* parle de son âge et de son indisposition, rappelle au roi un entretien qu'il avait eu avec lui à Montargis, et attend de sa munificence les moyens pour visiter *le reste des plus excellents bâtiments.*

En 1576, il dédie coup sur coup à Catherine de Médicis son *Traité de perspective,* et enfin le premier volume de ses *Plus excellents bâtiments;* en 1579, le second, et il exprime à cette occasion le désir de pouvoir continuer « le reste de sa vie ses labeurs à ce qui sera agréable à la reine pour les lui dédier. »

Nous ignorons les causes qui l'empêchèrent de réaliser ce vœu, car c'est au duc de Nemours, prince de la maison de Savoie, gendre de Renée de France, qu'il dédie, en 1584, son livre des *Édifices antiques romains,* — le dernier ouvrage connu de lui. C'est vers cette époque que nous perdons toute trace de Jacques Androuet Du Cerceau l'Ancien. La manière mystérieuse dont il est dérobé jusqu'ici à nos yeux n'est pas faite pour diminuer l'attrait qu'exerce sur nous sa figure intéressante, et nous n'avons rien à modifier à l'opinion émise par MM. Berty et Destailleur que c'est vers 1585 qu'il a, selon toute probabilité, terminé sa longue et active carrière terrestre. Un seul point paraît désormais établi, c'est que ce n'est pas à Genève qu'il faudrait chercher les traces de sa fin, ainsi que M. Berty en admettait

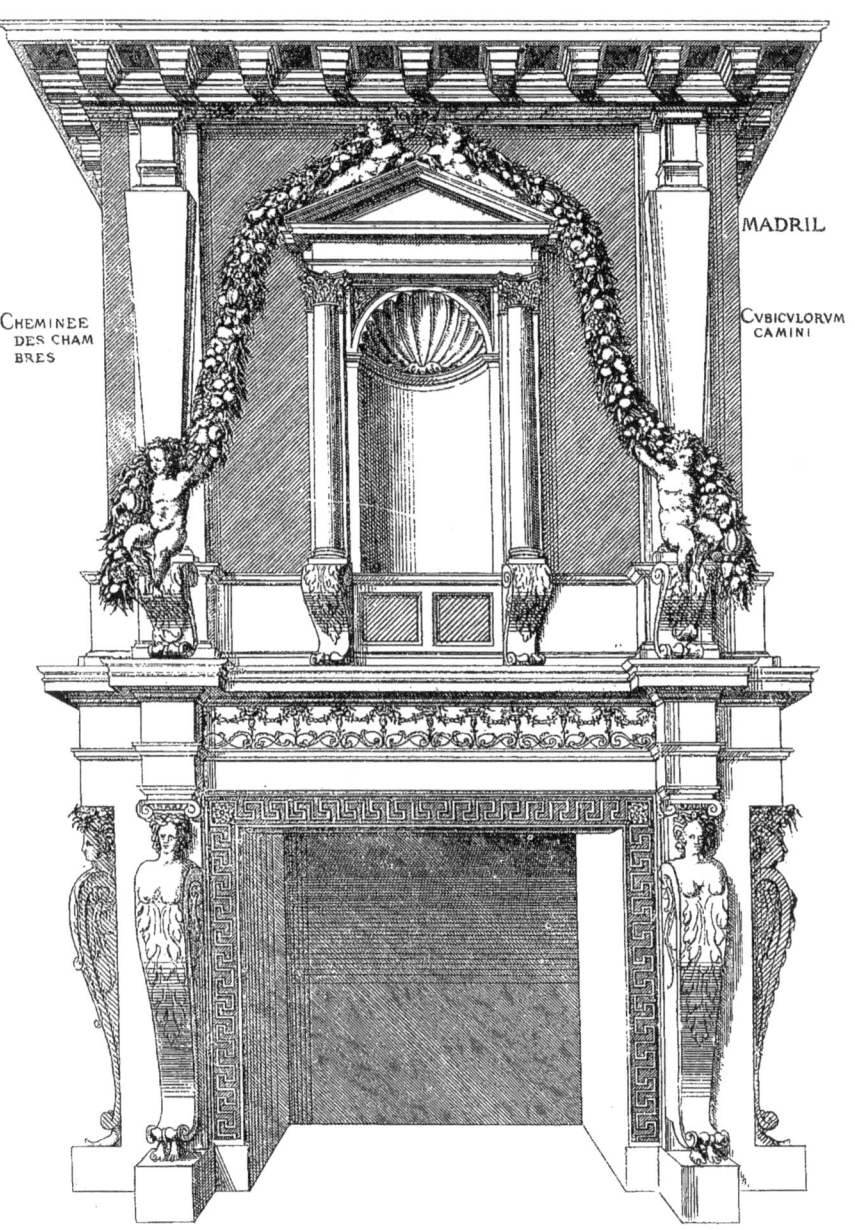

FIG. 104. — CHEMINÉE DU CHATEAU DE MADRID, A BOULOGNE.
Tirée des *Plus excellents bâtiments de France*.

la possibilité. M. Dufour-Vernes, archiviste d'État à Genève, que des recherches spéciales sur les Français réfugiés dans cette ville rendaient très compétent en pareille matière, a bien voulu nous assurer qu'il n'a rencontré aucune mention du nom de Du Cerceau.

En parlant de la ruine de *toute sa famille,* survenue dans la guerre de 1563, il semble indiquer par là qu'il *avait au moins deux enfants.* Nous savons par le duc de Nevers[1] que notre Du Cerceau, bourgeois de Montargis, avait un fils nommé Baptiste, entré au service du roi en 1575; comme d'autre part, une série de documents confirment que ce dernier, en 1578, était l'architecte d'une entreprise aussi considérable que la construction du Pont-Neuf, et que, dans la même année, il reçut la place non moins honorable de successeur de Pierre Lescot, il résulte de cet ensemble de documents que Baptiste ne pouvait avoir moins de trente ans en 1578. Ceci porterait le mariage de son père au plus tard à 1547; le fait suivant pourrait le reporter même jusqu'en 1543 : nous voulons parler de l'intervention de la main d'un aide[2], dans la figure 56, qu'il est naturel de prendre pour un de ses fils, puisqu'il en eut deux qui furent architectes.

Ce dessin, publié déjà en 1561, avait pu être fait un, deux ou trois ans auparavant, et le fils qui l'aidait devait avoir douze à quinze ans au moins : on est donc forcé de placer sa naissance entre 1544 et 1547. Nous arrivons ainsi à peu près au même résultat que par notre première hypothèse, et l'une confirmant l'autre, il faut même ajouter une année à l'âge de Baptiste, l'aîné, de qui il s'agit ici; ainsi ce dernier avait au moins trente et un à trente-quatre ans lorsqu'il commença le Pont-Neuf. Si, au contraire, c'était son frère cadet, Jacques II, qui avait aidé son père dans le dessin de la figure 56, il faudrait, dans ce cas, ajouter un an ou deux à l'âge de Baptiste.

Comme conséquence de ces calculs, il résulte encore que Jacques II Du Cerceau, mort en 1614, ne pouvait avoir plus de soixante-cinq ou soixante-huit ans.

1. Voyez page 58, et au chapitre : *les Descendants, Baptiste,* le passage en question.
2. Voyez page 134.

V. aussi : Contribution à la biographie de Jacq. Androuet-Du Cerceau par M. Eugène Thoison (extr. du bulletin historique et philologique, 1896). Biblioth. nationale L n 27/44996 pièce in-8°.

CHAPITRE IX

I

DU CERCEAU DESSINATEUR

On a pu se convaincre de la place importante qu'occupe dans notre travail l'étude des recueils de dessins de Du Cerceau. Ils nous obligent à ajouter quelques considérations d'ensemble sur le rôle si remar-

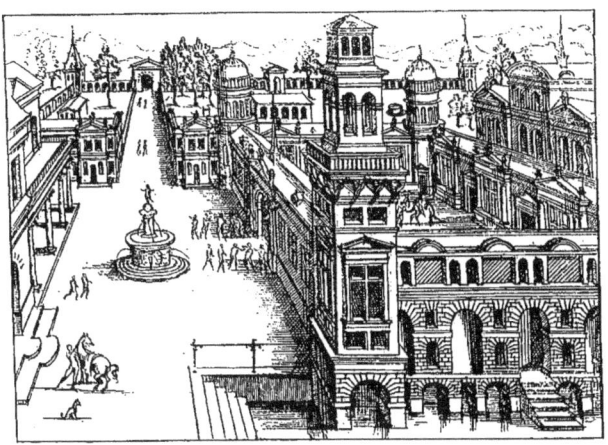

FIG. 105. — ESTAMPE DE DU CERCEAU.
Gravée d'après Vredeman de Vries. (Tirée des *Petites Vues*.)

quable qu'ils jouent chez lui et sur les qualités intéressantes qu'Androuet y déploie comme dessinateur.

Chez Jacques Androuet l'Ancien, la finesse du coup de plume est telle qu'elle enchante toujours à nouveau, la netteté du dessin étonne et ravit malgré toutes les réserves que l'esprit et la raison de l'architecte et du constructeur peuvent être tentés de faire, avant d'avoir saisi la nature même du but de tel d'entre les dessins et l'élément *de fantaisie* qui devait s'y rencontrer par suite de sa destination même.

Les recueils de dessins originaux si nombreux ajoutent un intérêt exceptionnel et une physionomie toute particulière à la figure si attrayante déjà de Du Cerceau, et encore est-il certain que nous ne les possédons pas tous ; de ses études en Italie, il n'y a que le précieux lambeau du recueil A. Le volume de croquis J occupe aussi une place à part, étant unique dans son genre ; les recueils M et N, peut-être aussi F et K, servaient à Du Cerceau lui-même pour des études de choix ou pour classer ses séries de types; ils nous montrent par suite, dans une certaine mesure, les résultats de ses investigations architectoniques. Le recueil C nous montre probablement la manière dont Du Cerceau préparait les dessins d'une suite destinée à la gravure, et quant aux volumes B, D, E, G, H, L et peut-être K, ils étaient destinés à être offerts à des personnes d'un haut rang, telles que Marguerite de Valois, Renée de France, Henri VIII ou François II. (Au sujet d'une découverte toute récente, voir le dernier appendice.)

L'habileté extraordinaire de la plume de Du Cerceau, la finesse du modelé à l'encre de Chine, ne nous dispensent pas de relever dans sa manière de dessiner quelques particularités qui, outre qu'elles peuvent être parfois utiles pour reconnaître ses dessins, trahissent une certaine routine, qui avait dû infailliblement s'introduire chez lui et qui se rencontre de très bonne heure. Pour être plus expéditif, il ne dédaignait pas certains *trucs* mécaniques qui ne donnaient qu'un résultat approximatif. Quand il dessine des colonnes en perspective, les ellipses du chapiteau et des bases sont généralement remplacées par des arcs de cercle dont les centres sont placés sur l'axe de la colonne, comme on le voit figures 18, 19, 22, 47, 50, 56, 75 et 77, dans ces deux dernières surtout, et même dans le croquis, figure 17. Dans la figure 34 c'est une colonne entourée de spirales, dont chacune est tracée par deux arcs de cercle. Ce sont là des détails qui procèdent du même sentiment qui le guide dans l'emploi de ses hachures tracées suivant un certain nombre de directions constantes comme les équerres dont il se servait. Dans l'estampe figure 18, déjà, toutes les ellipses sont remplacées par des arcs tracés au compas et raccordés au sommet tant bien que mal.

II

DU CERCEAU GRAVEUR

Dans le chapitre consacré aux trois manières justifiées par les œuvres de Du Cerceau, il a été question de ses gravures. Voici maintenant quelques considérations plus générales sur ce côté si important de son œuvre et qui dérivent de la place chronologique occupée par

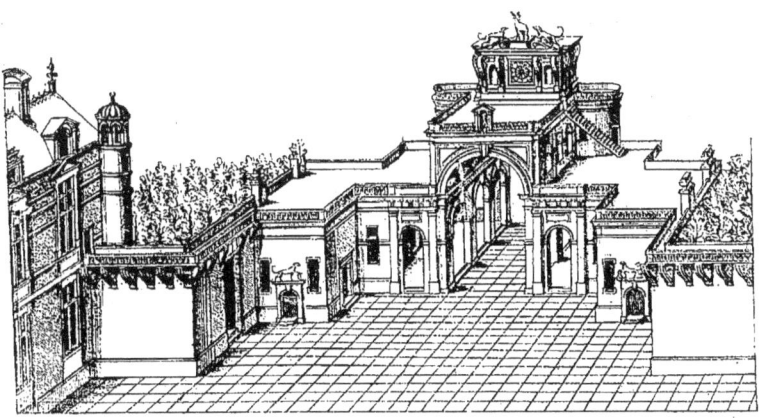

FIG. 106. — ENTRÉE DU CHATEAU D'ANET (CÔTÉ INTÉRIEUR).
Tirée des *Plus excellents bâtiments de France*.

le maître parmi les artistes de la Renaissance. L'hypothèse de Mariette, d'après laquelle Du Cerceau aurait reçu des leçons de gravure du célèbre Étienne de Laune, ne nous paraît nullement justifiée, car nous ne voyons aucune analogie dans les procédés des œuvres respectives. La remarque que fait M. Destailleur, en disant que la manière de Du Cerceau se rapproche plus de celle de Léonard Thiry et des graveurs de l'école de Fontainebleau, nous semble beaucoup plus exacte, car il est possible qu'à un moment donné, soit par sympathie ou soit pour quelque autre raison, Du Cerceau ait voulu imiter, dans une certaine mesure,

celle de l'un de ces graveurs. Nous croyons toutefois pouvoir affirmer, en nous basant sur nos propres expériences, d'une part, et sur un certain nombre d'épreuves des premiers essais de gravure de Du Cerceau, de l'autre, qu'il lui a suffi d'une seule leçon dans la gravure à l'eauforte pour le mettre en état d'exécuter ces premières planches. Ce sont par exemple la façade d'un projet pour Saint-Pierre de Rome, au musée de Bâle (fig. 5), l'épreuve représentée figure 95 et celle que reproduit la planche I. Pour quelqu'un dessinant aussi bien l'architecture et les ornements que Du Cerceau, lorsqu'il était encore en Italie (fig. 2), il suffit d'avoir vu vernir une planche et d'avoir assisté à une morsure pour pouvoir être en état de faire immédiatement, soit le jour même, soit le lendemain, une des planches que nous venons de citer. Cela posé, Du Cerceau n'avait plus besoin d'autre maître, à proprement parler, que de sa propre expérience, pour réaliser les progrès qui, au bout de quelques semaines, le mirent en état de faire des planches du type de celles gravées en 1534 et en 1535, et peu après toutes celles qui se rattachent à sa première manière. Puis, quand il adopte le parti d'ombrer ses estampes, la manière dont il emploie et croise les hachures dénote à un tel point l'esprit d'un architecte, que l'on peut admettre qu'il se soit fait cette manière lui-même, d'autant plus qu'il ne nous souvient pas d'avoir rencontré quelque autre graveur chez lequel ce procédé, qui sent partout l'équerre et le T, soit aussi fortement accusé. C'est le faire d'un architecte, habile dessinateur, que le hasard et non une longue préméditation ou un enseignement spécial ont rendu graveur. Dans le *lit, vu de côté,* de l'année 1535 [1], apparaissent d'ailleurs déjà les traces des hachures inséparables de la seconde manière du maître.

On ressent une impression analogue en présence de ces nombreuses gravures au trait, lavées ensuite au pinceau pour obtenir, par ce modelé, un plus grand relief. Sans doute Du Cerceau avait simplement voulu donner par là à ses estampes quelque chose de moins froid, une certaine apparence de dessins originaux, d'esquisses, telles que les exécutaient si souvent les architectes italiens de cette époque, ou bien cher-

1. Voyez la *Bibliographie*.

CHAPITRE IX

chait-il à produire quelque chose de l'effet des planches en camaïeu rappelant celles exécutées par Ugo da Carpi au moyen d'un procédé tenté dès 1510 par Jost de Necker à Augsbourg et perfectionné par Ugo da Carpi? Au fond, le but eût été le même, mais la première explication nous semble la plus naturelle, d'autant plus que le procédé de lavis employé, la quantité du modelé, jusqu'au coup de pinceau parfois, rappellent le lavis des dessins originaux de Du Cerceau.

Pour apprécier d'une manière équitable le mérite de Du Cerceau comme graveur, il faut envisager la question à un double point de vue.

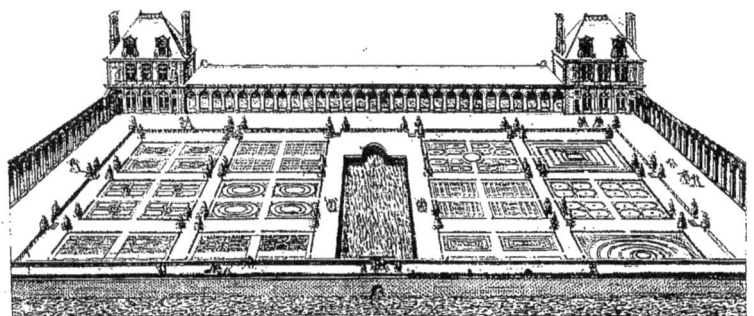

FIG. 107. — CHATEAU DE VALLERY.
Tiré des *Plus excellents bâtiments de France*.

Il faut, d'une part, considérer l'état de la gravure en France ainsi que sa tendance à l'époque où il a vécu, et, de l'autre, rechercher ce qui, dans ses œuvres, peut encore constituer un mérite aujourd'hui.

Pour résumer l'état de la gravure en France à l'époque où Du Cerceau commença à cultiver cet art, nous nous voyons obligé d'avoir recours à des lumières étrangères, et nous sommes heureux de les trouver chez un juge dont la compétence est placée au-dessus de toute contestation possible.

Voici ce qu'écrit à ce sujet M. le vicomte Henri Delaborde[1] : « Les

[1]. *La Gravure, précis élémentaire de ses origines, de ses procédés et de son histoire*, par le vicomte H. Delaborde; Paris, Quantin, page 159.

Français n'avaient pu se distinguer de bonne heure dans l'art de la gravure parce qu'il n'en était pas de leur pays comme de l'Italie, de l'Allemagne et des Pays-Bas, où la peinture florissait depuis longtemps... En dehors des verriers anonymes de nos cathédrales, des miniaturistes qui avaient précédé ou suivi Jean Fouquet, et de ces dessinateurs de crayons dont la manière a un charme si particulier et une originalité si délicate, nous ne pouvons, à vrai dire, nous glorifier d'aucun maître peintre antérieur à Jean Cousin. Comment la gravure aurait-elle grandi au moment où la peinture naissait à peine ?

« Dès le commencement du xvie siècle, il est vrai, et même un peu auparavant, la gravure en bois est pratiquée en France avec une certaine habileté. Les Danses macabres, traités de morale si fort en vogue à cette époque, les livres d'Heures ornés, d'autres recueils encore imprimés avec fleurons et figures, à Paris ou à Lyon, permettent déjà de pressentir les prochains chefs-d'œuvre que feront paraître en ce genre Geofroy Tory, Jean Cousin lui-même et divers dessinateurs ou graveurs en bois appartenant au règne de François Ier ou à celui de Henri II ; mais la gravure au burin ou à l'eau-forte, telle qu'elle est pratiquée alors par des orfèvres comme Jean Duvet et Étienne Delaune, par des peintres de l'école de Fontainebleau comme René Boyvin et Geoffroy Dumonstier, *la gravure n'est encore qu'un moyen de populariser les imitations à outrance de la manière italienne*. Les estampes de Nicolas Beatrizet, qui d'ailleurs avait été à Rome l'élève d'Agostino Musi, celles d'un graveur lorrain dont le nom a été italianisé, Niccolo della Casa, semblent avoir pour objet unique d'ériger en doctrine l'esprit de contrefaçon et d'imposer aux graveurs français cette religion négative à laquelle nos peintres s'étaient si malheureusement laissé convertir sous l'influence des Italiens appelés par François Ier.

« Pendant tout le xvie siècle et au commencement du siècle suivant, l'école française de gravure n'avait donc ni méthode ni tendances qui lui fussent propres ; et pourtant, la mode s'en mêlant, chacun se mit à manier le burin ou la pointe. A partir du règne de Henri II jusqu'à celui de Louis XIII, qui ne grava pas en France? Des orfèvres comme Pierre Voeiriot, des peintres comme Claude Corneille et Jean de Gour-

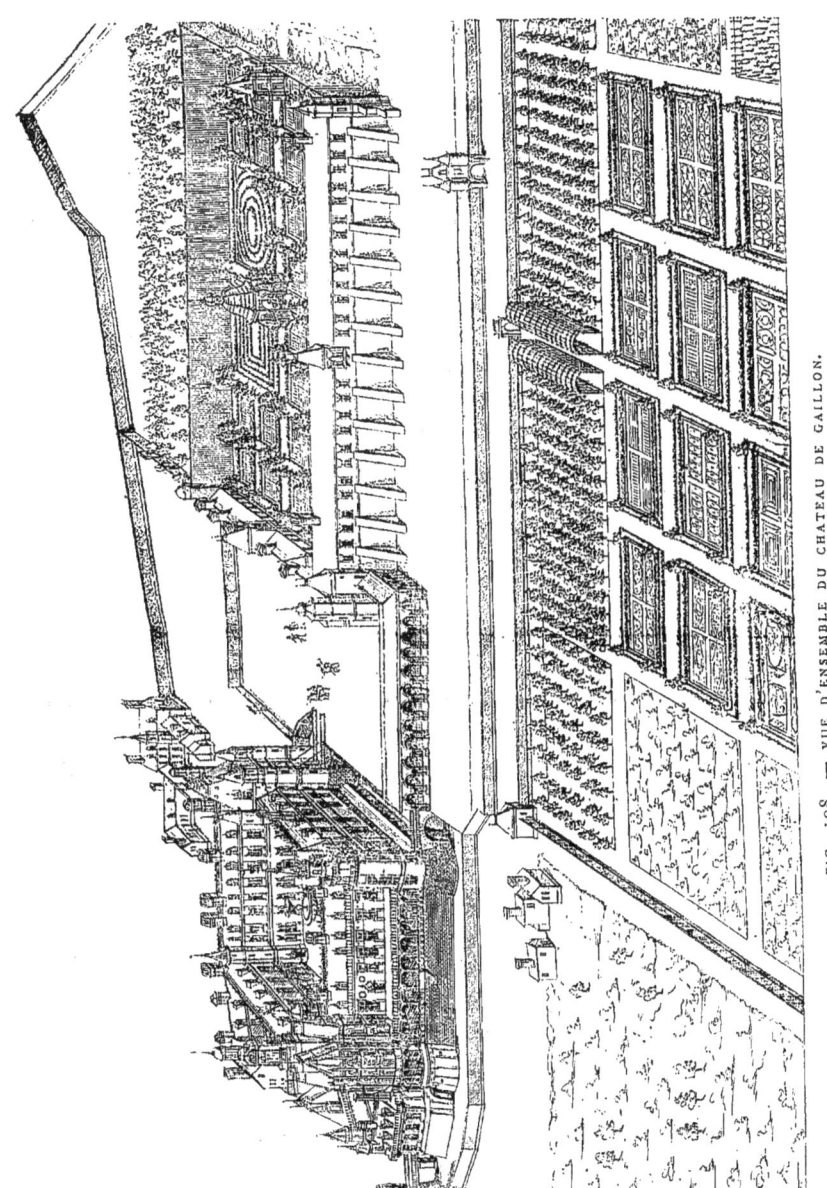

FIG. 108. — VUE D'ENSEMBLE DU CHATEAU DE GAILLON.
Tirée des Plus excellents bâtiments *de France.*

mont, des architectes comme Du Cerceau, des gentilshommes, des femmes même — Georgette de Montmay entre autres... tout le monde prétendit creuser tant bien que mal le bois ou le cuivre. Encore une fois, les estampes de cette époque ne sont pour la plupart que des œuvres d'emprunt, des copies tantôt maigres, tantôt emphatiques, des modèles venus de l'étranger. Ce n'est qu'après une longue période de servitude que les graveurs français commencent à se soustraire au joug de l'art italien pour se créer une manière et constituer enfin une école, etc. »

Si nous tentions maintenant d'appliquer spécialement à l'œuvre gravé de Jacques Androuet Du Cerceau le jugement, si juste dans son ensemble, du vicomte Delaborde, nous croirions commettre une injustice assez grande, car il nous semble qu'il y a chez lui mieux que tout cela. Nous ne parlons, cela va sans dire, que de la partie de son œuvre concernant l'Architecture, partie qui, par sa nature même, n'entrait guère dans le cadre que M. Delaborde voulait apprécier.

N'y a-t-il pas une certaine originalité dans le système de hachures employé pour modeler ses édifices, et dans les détails de tous genres qu'il reproduit? Ne rencontre-t-on pas presque constamment un sentiment très personnel dans l'interprétation de beaucoup de ses gravures? Elles ont, croyons-nous, une physionomie particulière qui les fait reconnaître facilement entre toutes celles de ses contemporains en Europe. Il y a surtout dans les estampes des *Plus excellents bâtiments de France* un nombre assez considérable de planches, celles qui sont gravées avant l'année 1570 surtout, alors que Du Cerceau était encore dans toute la vigueur de son talent, et qui allient un caractère d'ensemble uniquement français à beaucoup de finesse et de charme dans les personnages qui circulent d'une façon si animée autour de plusieurs de ces estampes et dans les bâtiments qui y sont représentés. Nous citerons la grande salle du château de Montargis, les châteaux de Chambord et de Madrid, où ils ont l'air de sortir vivants, et à l'instant même, du Louvre de Henri II. Ce sont les mêmes que l'on voit réduits dans notre figure 103, gravée avant 1569. Et quant à celle-ci, elle

nous paraît aussi essentiellement française que la composition et les formes du Triomphe de l'empereur Maximilien, par exemple, sont franchement allemandes. Dans un autre genre, les Victoires décorant l'arc de triomphe (fig. 22) nous paraissent empreintes d'un charme analogue à celui que l'on rencontre dans les figures de Jean Goujon, le plus français, ou peut-être serait-il plus juste de dire, le plus *gaulois* des artistes de cette époque.

La gravure, au fond, n'était pas un métier pour Du Cerceau, c'était simplement le langage le plus propre à exprimer ses sentiments, sinon

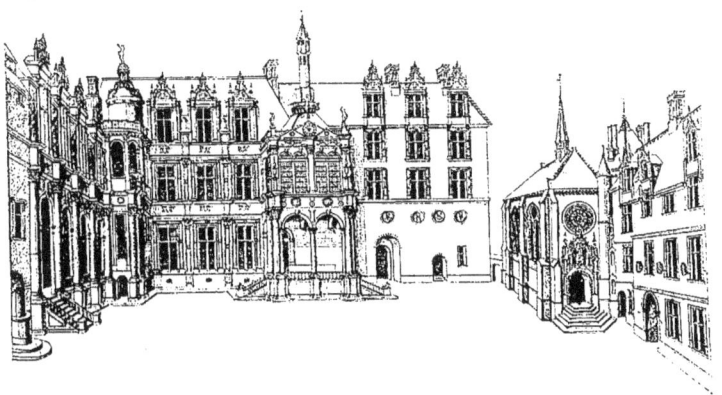

FIG. 109. — COUR DE L'ANCIEN CHATEAU DE CHANTILLY.
Tirée des *Plus excellents bâtiments de France*.

toujours artistiques, du moins architectoniques, ou les impressions si vives que lui causaient les œuvres des autres. C'est ainsi que j'explique comment celles des Grotesques gravées par Du Cerceau d'après Æneas Vico réunissent les qualités requises pour ce genre de décoration, à un degré sensiblement supérieur à celui des originaux mêmes. L'un était un simple graveur, l'autre un artiste qui gravait, et qui faisait une ardente propagande pour l'art italien par lequel il avait été si entièrement captivé.

Nous sommes persuadé que, si l'on faisait un choix des meilleures productions de Du Cerceau, après avoir éliminé de son œuvre si

considérable toutes les planches dues aux graveurs employés dans son
« officine », on réunirait un ensemble très remarquable.

Et puisque la gravure à l'eau-forte, tant en Allemagne qu'en Italie,
était aussi délaissée à cette époque que le constate M. Henri Delaborde, il nous semble, à la suite du passage par nous cité, que
l'esprit avec lequel la maniait Androuet constitue un mérite signalé de
plus.

Nous nous demandons s'il est vraiment nécessaire d'attendre la
venue du Lorrain Callot pour voir en lui le véritable créateur de ce
genre en France, et si ce rôle ne peut pas être revendiqué pour Du
Cerceau. Ne devrait-il pas l'être du moins dans le domaine de la gravure
d'architecture et d'ornements? Nous nous demandons, en outre, s'il
existe à cette époque, dans un autre pays, un maître offrant un ensemble
aussi considérable et de cette valeur? Les expressions que le vicomte
Delaborde emploie pour caractériser les mérites de Callot s'appliquent,
croyons-nous, si bien à Du Cerceau, qui d'ailleurs n'avait pas les vulgarités du Lorrain, que nous ne pouvons résister au désir de les
reproduire :

« La pointe acquit sous sa main une légèreté et une hardiesse que ne
présageaient pas les essais antérieurs, essais à la fois rudes et lâchés.
Elle imita l'allure vive et rapide du crayon..... la rigueur de la plume,
sinon celle du burin, dans le dessin des contours; en un mot, en
donnant à ses planches l'aspect de la correction, sans leur ôter l'apparence d'improvisation qui convient aux œuvres de cette espèce, Callot
détermina les caractères et les conditions spéciales de la gravure à
l'eau-forte. » Mais l'analogie ne s'arrête pas ici. M. Delaborde ajoute :
« Grâce à lui (Callot), l'art français attira pour la première fois l'attention des Italiens », et nous pourrions dire : grâce à Du Cerceau, la
gravure française attire pour la première fois l'attention des Allemands
et des Italiens quand Virgile Solis, après avoir exercé quelque influence
sur Du Cerceau[1], reproduit sa série des *Fragments antiques,* copiés,
il est vrai, par Du Cerceau d'après Léonard Thiry, — et que le
médiocre Crecchi copie les *Vues d'optique.*

1. Voyez la description du volume de dessins L, page 126.

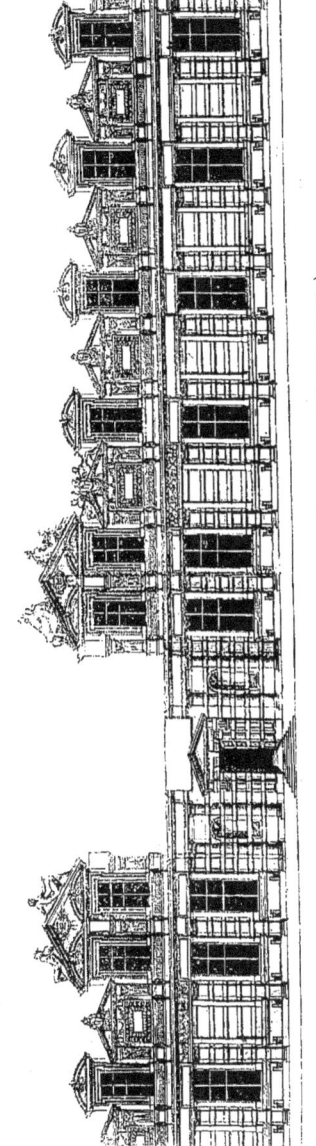

FIG. 110. — CHATEAU DES TUILERIES. (ÉTAT PRIMITIF DES AILES.)
Tiré des *Plus excellents bâtiments de France*.

La gravure à l'eau-forte était, cela va sans dire, le seul procédé auquel Du Cerceau pût songer pour mettre à exécution un plan aussi vaste que celui qu'il avait formé, c'est-à-dire de fournir à toutes les professions se rattachant aux arts des modèles dans le style nouveau, qui, de l'Italie, passait les Alpes et prenait possession de toute l'Europe. C'était, en outre, le seul procédé qui pût convenir à un architecte aussi véritablement artiste que l'était Du Cerceau. Loin de copier servilement le modèle qu'il se proposait de reproduire, il en ressentait si vivement les mérites, qu'il le concevait en quelque sorte à nouveau et le rendait comme il l'aurait fait pour l'une de ses propres créations. C'est dans cette faculté précieuse que réside le secret de l'attrait si grand qu'exercent sur les architectes, les décorateurs et les amateurs éclairés, un très grand nombre des œuvres de Du Cerceau.

III

LES PUBLICATIONS

Si on envisage les publications de Du Cerceau dans leur ensemble, nous croyons ne pas nous tromper en disant qu'elles forment un tout qui probablement dépasse tout ce qui a été alors tenté d'analogue en France, en Allemagne, dans les Pays-Bas ou en Angleterre. Nous ne parlons pas de l'Italie, où les séries de gravures étaient nombreuses, mais où les besoins d'un tel ensemble n'existaient pas de beaucoup près au même degré que dans les pays que nous venons de citer.

Si enfin nous considérons la plus importante de ces publications, ce recueil des *Plus excellents bâtiments de France,* l'on conviendra sans peine, croyons-nous, que nul autre pays ne peut offrir un monument aussi précieux et digne d'autant d'éloges. On ne sait vraiment qui l'on doit le plus admirer, Du Cerceau de l'avoir exécuté, ou les rois de France Henri II, François II et Charles IX, d'avoir eu l'intelligence de persévérer dans cette entreprise au-dessus de laquelle Catherine de Médicis, sans doute, veillait aussi avec son intelligence

FIG. 111.

FIG. 112.

FIG. 113.

ÉCHANTILLONS DES « PETITES GROTESQUES ».
Éditions de 1555 et 1562.

des choses de l'architecture, que Philibert de l'Orme place si haut. Que ne donnerait-on pas pour que l'Italie, elle aussi, eût eu ses volumes sur les *Plus excellents bâtiments d'Italie!* Avec les palais commencés et projetés à Rome de 1500 à 1520, quel recueil merveilleux n'y aurait-il pas là! Et comme on sent bien à cette occasion combien est funeste aux arts l'absence du principe de l'hérédité chez les papes, où, à chaque nouvel avènement, une autre famille, une autre société monte sur le trône et y apporte ses intérêts si différents! C'est en songeant à cette lacune navrante en Italie, que l'on se met à apprécier la valeur unique du célèbre recueil de Du Cerceau. N'eût-il pas fait davantage, il eût plus mérité de la postérité et des architectes de notre temps qu'en construisant lui-même quelques châteaux de plus.

C'est cette passion de Du Cerceau pour un art nouveau, devenu le sien, qui seule peut expliquer comment, dans les recueils si nombreux de dessins originaux, il pouvait retracer jusqu'à trois ou quatre fois la même composition avec le même soin et avec la même hâte, nous le concédons, toutefois sans négligence aucune. Mais il y a encore une autre explication à ce fait, que nous serions presque tenté d'appeler un phénomène. Cette passion pour l'architecture italienne était secondée à la fois par la connaissance profonde qu'il en avait et par une fantaisie sans cesse en mouvement et si riche, qu'elle transporte parfois Du Cerceau dans les domaines du rêve, où, depuis la construction du château de Chambord, il est vrai, tout semblait possible. Aussi ne reproduisait-il jamais identiquement le même arrangement des détails. Au fur et à mesure qu'il dessinait les différentes parties de l'une de ces répétitions d'une même donnée, son esprit voyait quelque nouvelle modification à y introduire.

Nul autre artiste peut-être de cette époque ne nous laisse étudier aussi complètement que Du Cerceau les inspirations puisées à leur source même. Grâce à ses nombreux recueils de dessins, nous avons pu, dans le chapitre IV, suivre l'inspiration, entrant *italienne* par les yeux, ressortant *française* au bout de sa plume.

Toute la Renaissance est là. Et c'est ce qui se passait alors à l'égard de l'Italie dans tous les pays de l'Europe, comme pendant les

FIG. 114. — CABINET.
Tiré de la suite des *Meubles* de Du Cerceau.

XIIIe et XIVe siècles cela s'était passé dans un sens opposé, et pour l'architecture du moins, à l'égard de la France.

Si l'on veut apprécier à sa juste valeur l'importance de la résolution prise par Du Cerceau de faire connaître dans sa patrie toutes les formes de l'architecture antique[1] et de la Renaissance en Italie, distinction que l'on ne faisait guère à cette époque, il faut considérer : 1° que, en 1534, lorsque Du Cerceau se mit à graver et à répandre ses détails d'ordres au trait, Serlio lui-même n'avait encore rien publié en Italie; ce fut en 1537 seulement que parut, à Venise, son livre IV par lequel il commença son célèbre ouvrage. En 1540 vint son livre III. Il importe de rappeler combien ces travaux de Serlio étaient estimés en France, et à ce propos nous avons cru utile de reproduire ici en note[2] les appréciations de deux hommes aussi illustres que Philibert de l'Orme et Jean Goujon. Par la manière dont ces deux maîtres,

[1]. Dans son étude toute récente et si intéressante sur le meuble en France (*Gazette des Beaux-Arts*, 1885, novembre, page 368, n° 2), M. Edmond Bonnaffé combat l'idée que le mot *antique* à cette époque s'applique au grec ou au romain. Quelques-uns des exemples qu'il cite semblent prouver en effet que ce sens n'est pas absolument exclusif. Chez Du Cerceau, toutefois, dans plus de cent cas où on le trouve mis sous ses dessins, c'est toujours le style gréco-romain ou italien qu'il désigne par le mot *antique*.

[2]. Le premier tome de *l'Architecture* de Philibert de l'Orme. Paris, 1567, page 203.

Voici comment s'exprime Philibert de l'Orme en parlant du Colisée : « Il me semble qu'il n'est de besoing nous en donner autre desseing ou histoire : veu que messire Sebastian Serlio l'a faict imprimer en son liure, ainsi qu'un chacun le peult uoir avec plusieurs autres belles antiquitez : estant le tout en très bon ordre. *C'est luy qui a donné le premier aux François, par ses liures et desseings la cognoissance des edifices antiques et de plusieurs fort belles inuentions estant home de bien, ainsi que ie l'ay cogneu*, et de fort bonne ame, pour auoir publié et donné de bon cueur ce qu'il auoit mesuré, veu et retiré des antiquitez : si les mesures sont par tout vrayes et legitimes, ie m'en rapporte à ceux qui en sont bons iuges pour les auoir veues sur les lieux. »

Voici maintenant ce qu'écrit Jean Goujon dans son discours à la fin du Vitruve traduit par Jan Martin (Paris, 1547) :

« Et encores pour ce iourdhuy auons nous en ce Royaume de France vn messire Sebastian Serlio, lequel a assez diligemment escrit et figuré beaucoup de choses selon les règles de Vitruve, et *a esté le commencement de mettre de teles doctrines en lumière au Royaume* : Toutes-fois i'en congnois plusieurs autres qui sont capables de ce faire, neantmoins ilz ne s'en sont encore mis en peine : et pourtant ne sont dignes de petite louenge. Entre ceulx la ce peut compter le seigneur de Clagny Parisien, si faict aussi maistre Philibert de l'Orme. »

« ...Et côbien que pour le présent ie ne m'amuse a en nommer d'auátage, si est ce que ie le pourroye bien faire... » Plus loin il dit que l'homme privé de géométrie et de perspective ne sauroit comprendre le texte de Vitruve.....

« Mais pour ce qu'un iour fut communiquée à messire Sebastian Serlio une figure que i'en auoie faicte, et qu'il trouua que elle estoit bien selon la reigle de l'autheur, si ne se peut-il tenir de dire que le vaisseau de la balance ne deuoit estre tiré d'vn seul poinct a cause qu'il seroit trop rond, et ne se monstreroit pas assez doulx, cela me feit accorder à son dire... »

qui pourtant avaient été eux-mêmes en Italie, appréciaient un pareil travail, on pourra se faire une idée du prix que devaient y attacher des artistes qui, eux aussi, avaient besoin de connaître ces formes du style nouveau, et pourtant ne pouvaient franchir les Alpes pour les étudier sur place.

Nous ne pouvons décider en ce moment si Du Cerceau commença par des séries d'un certain nombre de planches, telles que ses détails d'ordres au trait, ou bien s'il se contenta d'offrir des feuilles isolées aux différents acheteurs qui se présentaient au fur et à mesure de leurs besoins. Il nous est difficile de nous défendre de cette idée que Du Cerceau considéra dans la gravure au trait un moyen pratique pour multiplier en quelque sorte simplement les *dessins et croquis* copiés de ses propres études en Italie, et qu'il n'était pas à même de redessiner constamment pour tous ceux qui pouvaient désirer en posséder le contenu.

Un autre côté important à relever, c'est qu'au lieu de se servir de la gravure sur bois pour illustrer ses œuvres, ainsi que le firent les Serlio, les De l'Orme, les Martin et les Jean Bullant, c'est à la gravure sur cuivre que Du Cerceau eut recours comme à un moyen plus parfait et correspondant mieux au but qu'il se proposait : ceci même est une preuve qu'il se montre soucieux d'une plus grande fidélité.

Ce ne fut qu'en 1545 que parurent des traductions françaises : le premier livre de Sébastien Serlio Bolognois, à Paris, le quatrième à Anvers, et en 1547 le cinquième livre de Serlio contenant les temples[1] et surtout le livre III, à Anvers. Il est impossible de ne pas mettre, en regard des temples de Serlio, la suite de Du Cerceau, les *Temples et Habitations fortifiées* d'abord, qui ont dû paraître en même temps, sinon avant, puis le livre des *Moyens Temples,* publié à Orléans en 1550. Par la quantité des renseignements, Du Cerceau est supérieur à Serlio, et il se montre plus judicieux aussi en adoptant une échelle plus petite pour des compositions traitées d'une façon aussi sommaire.

1. Nous empruntons ces renseignements sur les différentes éditions de Serlio au volume si utile de M. Léon Charvet : *Sébastien Serlio;* Lyon, 1869.

IV

MONUMENTS ÉLEVÉS PAR DU CERCEAU

Les résultats auxquels a abouti l'examen de cette question si importante ont été plus considérables que nous n'osions l'espérer au début de notre étude. Nous avions abordé le problème sans aucune idée préconçue, et uniquement afin de nous rendre compte à nous-même de ce qu'il fallait penser des idées nouvelles, si sceptiques, qui avaient succédé à la confiance si naïvement illimitée d'une époque antérieure.

Après avoir attribué autrefois à Jacques Androuet les œuvres architectoniques de ses deux fils et d'un petit-fils, on en était arrivé à vouloir le dépouiller de toutes, à se demander même s'il avait été architecte, si le titre d'architecte du roi n'avait pas été plus honorifique que réel[1]. Commençant par l'examen de cette dernière question, nous avons montré, d'une part, que le père de cette dynastie d'architectes était architecte dans le fond de l'âme, et qu'il possédait, en outre, toutes les qualités requises pour cette profession. Nous croyons aussi avoir expliqué d'une manière satisfaisante certains côtés un peu bizarres qui semblaient justifier une telle question. Recherchant ensuite quels étaient les titres que pouvait avoir Jacques Androuet à la paternité de plusieurs édifices auxquels le nom de Du Cerceau se trouvait rattaché, nous avons montré que rien ne s'opposait à ce qu'il fût réellement l'auteur du chœur de l'église de Montargis, qu'il avait certainement exécuté pour Renée de France des travaux assez importants au château de la même ville, et que, dorénavant, il fallait le considérer comme l'architecte primitif des grandes maisons royales et particulières de Charleval et de Verneuil-sur-Oise. Au moment où nous examinions ces différents documents qui nous ont conduit à ce résultat important, nous n'avions pas à notre portée l'ouvrage si intéressant et si brillant consacré par M. Palustre à l'étude de la Renaissance française.

1. M. Destailleur, ouvrage cité, page 23.

CHAPITRE IX 233

Quand nous en avons pu prendre connaissance, nous avons été agréablement surpris de constater que plusieurs des faits relevés par nous l'avaient également frappé ; aussi croyons-nous qu'en présence des documents supplémentaires recueillis ici, ou qui ont été trouvés postérieurement à son travail, il n'hésitera pas à rendre à Du Cerceau même l'honneur qu'il croyait devoir revendiquer pour Jean Brosse, dont il ignorait l'étroite parenté avec notre Androuet. Dans l'appréciation de l'innovation qui, selon M. Palustre, aurait été faite pour la première

FIG. 115. — PROJET DE CHATEAU
Par Du Cerceau. — (Dessin du recueil N.)

fois à Verneuil, consistant à n'avoir sur le quatrième côté de la cour qu'une simple galerie, au rez-de-chaussée, avec un pavillon d'entrée au milieu, il nous semble qu'il oublie des exemples sensiblement antérieurs à Verneuil, par exemple le château de Bury, près de Blois, dont les travaux datent de 1515 au plus tard[1]. Nous voyons aussi une disposition assez analogue dans un autre projet de Du Cerceau, reproduit dans notre figure 137[2], antérieur certainement à 1550.

1. Nous ne préjugeons en rien ici sur le résultat de l'enquête, que nous poursuivons, au sujet de cette date ou de celle de 1504 que nous avions adoptée en nous basant sur un document, en partie seulement, sujet à caution.
2. En parlant de l'emploi général des bossages dans le palais du Luxembourg, œuvre de Salomon

Pour mieux appuyer ses idées, M. Palustre reproduit un jugement de Viollet-le-Duc sur la valeur architectonique de la Galerie de Charleval représentée dans notre figure 42. Tout en reconnaissant la justesse de quelques-unes des réflexions de cet écrivain célèbre, nous pensons que c'est la dernière partie de ce beau château qu'il fallait exalter de la sorte, car il y a précisément des arrangements bons à voiler. Nous lui savons gré, toutefois, d'avoir insisté sur les niches placées à la hauteur du plancher intermédiaire qu'elles sont destinées à faire oublier, car la disposition identique dans le pavillon d'entrée de Verneuil (fig. 41 et planche IV) est une des particularités qui, le mieux, révèle que ces deux monuments sont l'œuvre du même artiste[1].

Nous avons signalé certains documents parmi ses dessins montrant, qu'à un moment donné, il a fait des études pour quelques parties du Louvre, et nous rappellerons que la composition, feuille 19, de son recueil de dessins N montre les armes de France. En tout cas, Du Cerceau est l'auteur de l'intéressant projet de façade pour l'église

de Brosse, fils de ce Jehan Brosse, maître architecteur demeurant à Verneuil, qui s'établit en 1568 à Verneuil. M. Palustre pense que De Brosse n'avait pas besoin de s'inspirer des bossages de Florence, mais que ceux de Charleval, si l'on n'aime mieux considérer la galerie d'entrée de Verneuil, avaient suffi pour l'inspirer, étant né à l'ombre de ce dernier château. Nous rappellerons à cet égard que des bossages tout à fait analogues à ceux de Charleval (fig. 43) se voient dans une des *tables* de son recueil de meubles (fol. 45 de l'exemplaire de l'École des Beaux-Arts) et surtout se rencontrent dans un grand nombre des compositions de Du Cerceau dans son recueil N, qui en montre l'emploi sous les formes les plus variées dans les feuilles 12, 16 et 18 à 22, décrites à l'occasion de ce recueil. M. Palustre cite l'analogie entre la façade du Luxembourg située sur la rue, avec la galerie et le pavillon d'entrée de Verneuil qui lui semblent le premier exemple de cette disposition plus ouverte dans un château français. Il déduit de là la probabilité que c'est à Jean Brosse que dut s'adresser le comte de Dammartin (M. de Boulainvilliers) pour la construction du château commencé par lui à Verneuil.

M. Palustre, frappé comme nous du soin que Du Cerceau a mis à représenter les plans de Verneuil, ainsi que du nombre de ces planches, pense que Baptiste Du Cerceau, deuxième fils de Jacques Androuet, qui, comme architecte de Henri IV, aura été appelé à terminer le château pour la nouvelle maîtresse du roi, que celui-ci venait de créer marquise de Verneuil, aura tenu à honneur de ne rien changer à des projets que son père, en quelque sorte, avait popularisés. A cet égard, nous devons observer que ce ne peut être en aucun cas Baptiste qui fut chargé de ces travaux par Henri IV, car il mourut déjà en 1590, tandis que Gabrielle d'Estrées, qui précéda la marquise de Verneuil dans les faveurs du roi, vécut jusqu'en 1599. Si donc les travaux furent achevés par un Du Cerceau, ce dut être par Jacques II Androuet, frère de Baptiste.

1. Au sujet de Charleval aussi, M. Palustre (II, page 28) est frappé du nombre des planches consacrées par Du Cerceau à un édifice abandonné avant d'avoir atteint le premier étage. « Elles sont au nombre de cinq, ce qui s'explique peut-être par un intérêt de famille. En effet, si, comme un document nous l'apprend (Jal, *Dictionnaire*, etc., page 341), Baptiste Androuet Du Cerceau était architecte de Charleval en 1577, il est bien probable qu'il a tracé les plans de ce château commencé seulement six ans auparavant. » Nous avons vu que ce fut en 1572 seulement que le roi fit l'acquisition de cette terre.

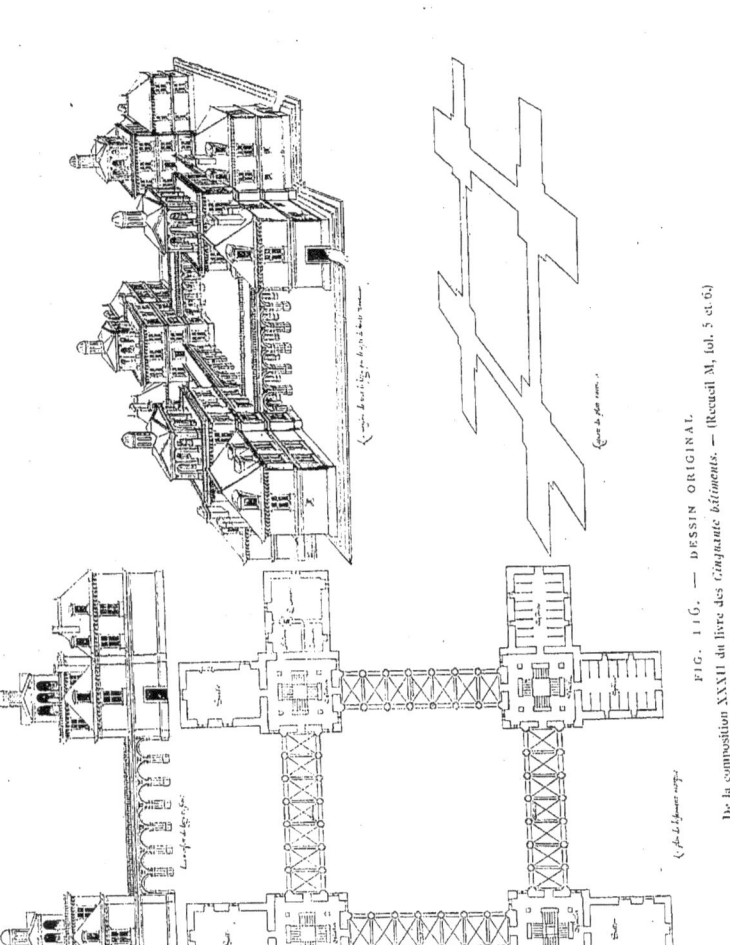

FIG. 116. — DESSIN ORIGINAL.
De la composition XXXII du livre des Cinquante bâtiments. — (Recueil M, fol. 5 et 6.)

de Saint-Eustache, à Paris, reproduit à la figure 37. Dans cette belle et importante composition, qui se rattache aux types, pour une grande église à la mode entre 1535 et 1545, et que l'on voit exécutés entre autres à Saint-Michel, à Dijon, et à la cathédrale de Tours, on est frappé surtout par la succession des trois beaux motifs correspondants à la nef principale, grandement conçus et heureusement alternés de manière à caractériser d'une manière tout à fait grandiose la partie centrale du monument. On remarquera la manière ingénieuse et originale avec laquelle Du Cerceau a détaché les deux clochers, dès l'imposte de la grande arcade centrale, afin de rétablir l'équilibre quelque peu menacé par la grande importance donnée à la hauteur du pignon. Le seul reproche, que l'on pourrait adresser à Du Cerceau, est la quadruple répétition du même motif dans les étages des tours, imperfection qu'il eût facilement pu faire disparaître à l'étude. Car nous ne sommes en présence que d'un croquis, ainsi que l'on peut s'en convaincre en voyant le repentir à droite de l'imposte de la porte centrale. Sur le verso du dessin on voit un croquis rapide d'une autre disposition, dans laquelle le portail, au lieu d'être flanqué de deux colonnes portant l'imposte, est encadré par des colonnes montant jusqu'à l'entablement couronné du fronton [1]. Le caractère d'étude personnelle est encore révélé par les variantes dans les deux flèches. Dans le recueil de croquis de M. Lesoufaché (vol. J, fol. 67), on voit une variante du riche motif du pignon. Ce recueil, qui est absolument contemporain du projet de façade, permet de placer celle-ci aux environs de l'année 1545. Parmi les ajustements de cette façade, plusieurs rappellent telles des variantes inspirées à Du Cerceau par la façade de la Chartreuse de Pavie et dont l'une a été reproduite dans notre figure 28. L'atrium bordé d'arcades qui précède le portail de l'église semble aussi un souvenir milanais inspiré de l'église Santa Maria presso San Celso, à Milan.

C'est là un document d'une valeur inappréciable, car à lui seul il

1. Sur le verso, on lit aussi de la main de Mariette, qui a possédé ce dessin : *P. Mariette 1666. J. A. D. Cerceau.* Ce certificat, qui sera précieux pour tel de nos lecteurs, est tout à fait superflu à nos yeux, tant le moindre coup de plume atteste, de lui-même, dans ce dessin son authenticité incontestable. Autant vaudrait douter de l'existence même du maître que de douter de l'authenticité de cette feuille.

résume tout l'esprit de la Renaissance française antérieure à Henri II, et que l'on peut caractériser par la seule phrase : *Pensées françaises exprimées en dialecte milanais.* Il a pour nous une autre valeur non moins considérable, celle de faire taire à tout jamais les doutes sur les capacités de Jacques I comme architecte, qui ici se révèlent avec une fraîcheur, une spontanéité et un côté de grandeur allié à la grâce, et qui placent notre maître à l'égal pour le moins de tout autre de ses contemporains en France.

La figure 117 enfin montre que le père des Du Cerceau n'est pas resté étranger aux études qui amenèrent la construction du Pont-Neuf, dont nous verrons son fils être l'architecte effectif.

V

APPRÉCIATION DU RÔLE DE DU CERCEAU

Chez Du Cerceau, c'était, croyons-nous, plutôt la passion que l'amour de son art qui l'animait, et cette passion résidait plus dans son esprit que dans son cœur.

En Italie, il eût pu devenir un Antonio da Sangallo, un Sansovino, un Vignole, peut-être même égaler Palladio, mais jamais un Bramante, dont pourtant, mieux que personne, il connaissait les formules. En France, il eût pu rivaliser avec tous ses contemporains, sauf un seul dont j'ignore le nom. (S'appelle-t-il Jean Bullant ou Jean Goujon ? Je n'en sais rien, mais dans la chapelle d'Écouen j'ai vu de lui certaines boiseries que l'on ne saurait oublier, car leur auteur possédait cette qualité suprême de l'art, celle de transformer la matière inerte et d'en faire vivre les moindres molécules, de lui donner un corps, des proportions, une chair et un modelé qui transportent, mais que la parole fort heureusement est impuissante à décrire.)

Avec cette faculté mystérieuse commence le tout grand art et se dresse la dernière cime que Du Cerceau n'aurait su gravir ; c'est le pas, que le goût le plus exquis, toutes les connaissances et tous les

dons de l'intelligence réunis, ne peuvent franchir seuls. C'est le domaine du génie. Mais c'est aussi l'unique barrière que notre étude croit devoir poser à l'égard de ce vaillant artiste.

Et bien que la plupart des édifices que l'on est en droit de lui attribuer aient disparu du sol, nous n'hésitons pas à reconnaître en lui l'un des plus grands architectes de son temps en France. Mais son œuvre dessiné et gravé, qui nous reste, lui assigne encore une autre place tout à fait à part, en Europe même, comparable, il nous semble, uniquement à celle de Giorgio Vasari. Celui-ci nous raconte l'histoire des artistes de sa patrie, avec des écrits, trop souvent hélas, imparfaits. Du Cerceau, lui, nous raconte l'histoire de son temps, dont il nous révèle l'esprit, d'une façon plus pénétrante parfois, en nous faisant lire dans ses œuvres dessinées.

Du Cerceau s'était, en effet, pénétré à un tel degré des formes et du langage architectonique de la dernière manière de Bramante, qu'il les secouait en quelque sorte de sa manche, qu'elles se présentaient au bout de sa plume, en même temps que le trait du croquis le plus rapide. Il n'a pu acquérir cette connaissance que par des documents originaux de Bramante aujourd'hui perdus, ou par le contact prolongé avec l'un de ses élèves, tels que Peruzzi, Antonio da Sangallo ou Sansovino. Nous ne revendiquons pas pour ces combinaisons le mérite d'être toujours irréprochables au point de vue du goût et des proportions. C'est surtout aux compositions dans le genre des vues d'optique, ou aux restitutions d'édifices plus ou moins prétendus antiques, qu'il pouvait appliquer ses formules bramantesques. Mais il est juste, par contre, de faire remarquer que, dans les cas plus pratiques, il savait être aussi Français que n'importe lequel de ses contemporains : il était de l'époque de François Ier d'abord, dans son orfèvrerie, dans ses lucarnes et dans nombre d'autres combinaisons; de l'époque de Henri II ensuite, puis, dans une série de ces compositions, dépassant peut-être le style de son temps, il contribuait à préparer certaines dispositions de l'époque de Henri IV et de celle de Louis XIII.

Pour apprécier au juste la valeur de Du Cerceau, il y a encore d'autres rapprochements à faire, celui par exemple de sa suite des

Termes avec celle de Vredeman de Vries, publiée par Gérard de Jode, — qui montre un courant parallèle à celui de Du Cerceau, mais bien inférieur comme goût, — ou à la suite fort extravagante de Maistre Hugues Sambin [1], à Dijon.

Nous ne savons, il est vrai, dans quelle mesure l'invention de ces termes appartient à Du Cerceau, mais il est permis de croire que le groupement par trois lui appartient, et dans les deux cas où il a pris ses figures à Augustin Vénitien [2], l'une est interprétée avec intelligence, l'autre heureusement améliorée.

Du Cerceau ne possédait pas seulement à un haut degré le sentiment décoratif, il connaissait aussi à fond les principes de cet art. Si, en Italie, quelque *Loggia,* à décorer de grotesques à fresque, lui avait été confiée, nous sommes convaincu que, secondé par sa brillante fantaisie, il y eût admirablement réussi, rivalisant dignement de la sorte avec Jean d'Udine, dans sa dernière manière, avec les Pocetti et leurs contemporains.

A côté de cela, nous avons signalé certaines extravagances, certains manques de proportions, qui se rencontrent encore assez fréquemment dans tel de ses recueils de dessins. Mais nous croyons aussi que les explications que nous avons données à ces manifestations, incompréhensibles à première vue, doivent mettre leur auteur à l'abri d'un reproche éventuel de manque de goût.

S'il y a un reproche à adresser à Du Cerceau, le plus grave nous semblerait se trouver : d'abord dans les écarts dus en général à cette fantaisie à laquelle il abandonne parfois trop les rênes, puis dans une certaine superficialité, inséparable de la fougue même qui constitue l'un des traits saillants de son caractère. Il semble n'avoir pas eu le temps de ressentir cette émotion profonde, ce sentiment exquis, qui, alliés aux dons de l'intelligence, produisent seuls les *maîtres uniques.*

Mais il y a ici encore, parfois, une autre cause d'infériorité.

[1]. *Œuvre de la diversité des termes, dont on use en architecture, reduict en ordre par maistre Hugues Sambin, demeurant à Dijon.* A Lyon, par Jean Durant. M.D.LXXII.

[2]. Ceci s'applique à la planche de Du Cerceau, où la figure de gauche est un homme vu de profil, sortant d'une gaine en forme de tronc de palmier, qui a été gravé en 1536 par Augustin Vénitien. (Bartsch, 304.) Dans la figure à droite, Du Cerceau a remplacé le gros tronc d'arbre par deux troncs dont l'entrelacement et les racines rappellent d'une façon ingénieuse l'attitude des pieds et des jambes de l'homme.

C'est ainsi que là où nous devons exiger avant tout du graveur la reproduction la plus fidèle du modèle et de son caractère, son individualité si marquée et sa fougue d'artiste le privaient de cet amour et de cette abnégation nécessaires pour l'interprétation véritable de l'art antique, et dans tout l'œuvre d'Androuet, on chercherait en vain des chapiteaux rendus avec cette calme beauté que l'on admire dans ceux gravés par Antonio Labacco, ou un monument antique reproduit avec le sérieux que mit Scamozzi en 1580 à ses Thermes de Dioclétien, Æneas Vico dans l'amphithéâtre de Vérone. Des pièces telles que l'Arc de Constantin, édité en 1547 chez Lafreri, à Rome, sont moins spirituelles, moins artistiques, mais plus fidèles, plus dignes. En un mot, on rencontre un grand nombre d'estampes italiennes supérieures à bien des égards à celles de Du Cerceau[1]. Si, néanmoins, l'architecte aime toujours à revoir les œuvres de notre maître, cela tient à ce que, tout en étant passionné comme nul autre pour l'antique et pour l'Italie, il restait essentiellement français dans la manière libre, individuelle et indépendante de ses interprétations. Sous ce rapport aussi, il est non seulement l'un des types les plus marqués de la Renaissance française, mais il nous offre même des aperçus uniques.

Cette réserve faite, il faut toutefois concéder à Du Cerceau la faculté de savoir aussi reproduire, surtout là où il s'agit d'un genre plus mouvementé et de maîtres en quelque sorte contemporains, le caractère propre de l'artiste qui l'inspire. Non seulement, on distingue souvent, dans les statues, placées dans les niches des façades ou qui couronnent les entablements, les attitudes graves, les figures bien proportionnées qui distinguent les bons maîtres de l'Italie, mais aussi les manières plus recherchées des Rosso, des Cellini et des Jean Goujon. Parfois, sa fidélité d'interprétation est encore suffisante pour nous avoir permis de faire quelques découvertes importantes en ce qui concerne Bramante comme peintre de chevaux. Et, dans d'autres cas, c'est sur une œuvre vraiment capitale, la statue équestre de Léonard de Vinci pour le monument de François Sforza que, grâce à lui, nous recueillons des échos. Ils contribueront sans doute à mettre d'accord

1. Plusieurs de celles de Galestruzzi, d'après Polydoro entre autres.

les opinions jusqu'ici divergentes de deux de nos amis, car, s'il venait à être prouvé d'une manière concluante, ainsi que l'admet M. J. P. Richter [1], que le projet définitif de ce monument représentait le cheval dans une allure plus calme et plus majestueuse, les souvenirs que Du Cerceau en a reproduits ajouteraient un grand poids à l'opinion, émise tout d'abord d'une façon si attrayante par M. Courajod (bien qu'elle ne soit peut-être pas convaincante dans tous ses détails) [2], que Léonard avait également représenté le duc de Milan monté victorieusement sur un cheval au galop. Ces mêmes représentations nous forcent presque d'admettre qu'un tel modèle a existé assez longtemps pour laisser de nombreuses traces dans l'esprit des contemporains.

L'influence romaine et milanaise signalée chez Du Cerceau est devenue, sous d'autres rapports, d'un intérêt particulier et nouveau par ses révélations sur d'autres œuvres parfois très importantes de l'art italien. Les rapprochements que nous avons signalés, à l'occasion du recueil de M. Foulc et du livre des Temples, ne sont à cet égard que des aperçus que nous eussions voulu offrir plus nombreux et plus complets [3].

VI

CARACTÈRE PERSONNEL DE DU CERCEAU

Il eût été intéressant de pouvoir donner quelques détails sur le côté moral du caractère de Du Cerceau, mais nous ne savons à cet égard rien de positif. Le seul indice qui semble jeter un jour favorable

1. *The literary Works of Leonardo da Vinci*; Londres, 1883, vol. II.
2. *Léonard de Vinci et la statue de Francesco Sforza*; Paris, Champion, 1879.
3. Ce n'est d'ailleurs pas là le seul exemple d'un auteur reproduisant et publiant des documents antérieurs à ceux de son époque. Voici un dernier exemple qui ne sort pas du genre qui nous occupe. C'est le Milanais G. B. Montana qui nous le fournit dans la première moitié du xvii siècle. Dans l'une de ses séries de 25 pièces *(Raccolta de tempij et sepolcri disegnati dall' antico*, da Gio. Battà Montano, Milanese, dato in luce da Calisto Ferrante, Romano, pezzi 25, Rome, 1638), nous rencontrons uniquement des compositions du xvi° ou peut-être de la fin du xv° siècle; quelques-unes paraissent même inspirées des études de L. de Vinci. Dans d'autres séries, au contraire, on voit parfaitement les compositions de Montana ou d'autres contemporains, et dans la série publiée en 1528, on rencontre 27 pièces qui sont inspirées de sa série ancienne que nous venons de citer.

sur lui pourrait se trouver dans la nature de ses relations avec une princesse aussi illustre, aussi vertueuse et aussi instruite que la duchesse de Ferrare, Madame Renée de France. Le contraste qui existe entre l'expression de « très humble et *affectionné* serviteur », dont il se sert à son égard, dans la dédicace du livre des Grotesques, et les expressions usuelles de respect et d'obéissance employées aussi par Du Cerceau dans les dédicaces de ses ouvrages adressées à d'autres personnes royales, laisse présager, de la part de Renée de France, une bienveillance qui ne peut être qu'à l'honneur de Du Cerceau[1]. Par contre, nous sommes frappé de voir Androuet dédier encore trois de ses ouvrages, après la Saint-Barthélemy, à Catherine de Médicis. Faut-il voir là de la part d'un protestant un signe d'indifférence religieuse ou le témoignage d'une grande misère qui le faisait dépendre entièrement de la cour? Faut-il y voir le signe d'une charité chrétienne exemplaire ou la marque d'une reconnaissance très grande pour de nombreux bienfaits reçus de la famille royale? C'est une question que nous craindrions de résoudre, tout en ayant cru devoir signaler ce fait comme étant digne d'une certaine attention. Il pouvait en somme y avoir des raisons honorables pour lui que nous ne saurions apprécier à cette distance, et nous préférons voir dans la fermeté des convictions dont fit preuve son fils Baptiste lorsqu'il sacrifia, en 1585, sa place à ses croyances religieuses, un acte qui jette également un jour favorable sur son père.

1. Voir toutefois une expression presque identique à l'appendice XV.

LES DESCENDANTS

DE

DU CERCEAU

CHAPITRE X

La famille de Du Cerceau. — Ses descendants.

Je réunis, dans ce chapitre, les renseignements qu'il m'a été possible de recueillir sur les autres architectes et personnages portant le nom d'Androuet Du Cerceau.

BAPTISTE[1]

Né vers 1544 ou 1547, mort en 1590.

En 1857, dans son article sur la famille de Du Cerceau, Berty a examiné le lien de parenté qui pouvait exister entre Baptiste et Jacques I. Baptiste était-il frère, neveu ou fils de Jacques ? Cette dernière hypothèse, mise en avant par Callet, est celle qui a moins séduit le savant archéologue parisien.

Le passage cité page 58 et le document suivant tranchent la question sur laquelle M. Berty ne conservait plus de doutes, à savoir que Baptiste était bien fils de Jacques Androuet l'Ancien. Avec raison, il le suppose avoir été l'aîné, et nous soulignons deux des passages, en appelant l'attention sur l'expression *jeune* appliquée par le duc de Nevers à Baptiste, en 1575, car, d'après nos calculs, il devait avoir, en 1578, trente à trente-deux ans. Voici, d'après Berty[2], les paroles d'un témoin oculaire, le duc de Nevers[3] : C'était encore un *jeune garçon* en 1575, année où il nous apparaît et où il gagna la faveur de Henri III, dit-il; puis, le noble personnage ajoute : « Finalement il (Henri III) institua une garde nouvelle que l'on appeloit les quarante-cinq gentils-hommes ordinaires, parce qu'ils le suivoient toute l'année,

1. N° 2 du tableau généalogique.
2. *Les Grands Architectes français*, 1860.
3. *Traité des causes et des raisons de la prise d'armes faite en janvier 1589*, dans les *Mémoires du duc de Nevers*, pages 28 et 29.

en tous lieux, où Sa Majesté alloit, desquels il n'en prit un seul qui fust hugenot, tesmoignage très-suffisant de l'intérieur de ce prince, lequel on ne sçauroit contredire, sinon que pour un certain petit architecte nommé Du Cerceau que, par faute d'autre, il prit à son service en l'année 1575, lorsque Sa Majesté estoit en si grande affection de faire bastir une maison de plaisance autour de Paris, pour ce que ce petit homme pourtrait fort bien et mieux qu'homme de France, et estoit diligent, actif et soigneux aux commandements qui lui estoient faicts, et aussi que Sa Majesté estoit contrainte de se servir d'un peintre qui souloit faire des inventions pour des mascarades et tournois, nommé de Magny, résidant à Paris, lequel, tant pour son âge qu'aussi pour ne se congnoître guères au fait de l'architecture, et avoit la main dure pour en dresser pourtraits, ne pouvoit satisfaire au gré de Sa Majesté, et estoit contrainct de faire travailler sous luy le dict Du Cerceau, *qui estoit un jeune garçon, fils de Du Cerceau, bourgeois de Montargis,* lequel à esté des plus grands architectes de nostre France. Et par ce moyen il fut introduit au service de Sa Majesté, sans qu'elle le reconneust pour hugenot. Ledit Du Cerceau a bien fait pénitence en sa charge, ayant fait plus de pourtraits de monastères, églises, chapelles, oratoires et autels pour dire la messe, que jamais architecte en France en ait fait en cinquante ans. »

Ailleurs, Berty s'exprime comme suit [1] :

« Il est sûr que Baptiste Androuet fut architecte de Henri III. Dans un acte du 7 novembre 1585, où il figure comme preneur au nom de ce prince, il est qualifié de « Vallet de chambre dudict sire, « et ordonnateur général des bastiments de Sa Majesté ». Germain Brice (t. IV, p. 159 de l'édition de 1751) dit que sa place de surintendant lui valait 6,000 livres d'appointements, et L'Estoile, qui l'appelle aussi « architecte du roi », ajoute que c'était un « homme excellent et sin- « gulier dans son art » (édition Michaud, p. 193), dans le passage où il raconte qu'au mois de décembre 1585, Du Cerceau prit congé du roi, aimant mieux « quitter... ses biens que de retourner à la messe ».

C'est effectivement Baptiste, et non point Jacques, qui fut le héros

[1]. *Bulletin de la Société de l'histoire du Protestantisme français*, V^e année, 1857, page 328.

de cette aventure si souvent répétée. La preuve, c'est que L'Estoile ajoute qu'il laisse là « sa maison qu'il avoit nouvellement bastie avec grand artifice et plaisir, au commencement du Pré-aux-Clercs, et qui fust toute ruinée sur lui ». Or, cette maison, comme nous le dirons d'après les titres de propriété, fut construite par Baptiste, et ne passa à un Jacques Androuet qu'en 1602.

C'est également Baptiste qui commença les travaux du Pont-Neuf. Sur ce sujet, le témoignage de Brice est encore confirmé par celui de L'Estoile, qui s'exprime ainsi : « En ce mesme mois de may (1578) fut commencé le Pont-Neuf... sous l'ordonnance du jeune Du Cerceau, architecte du roy ». Cette épithète de « jeune » ne saurait s'appliquer à Jacques qui, nous l'avons déjà fait remarquer, dès 1579, faisait allusion à sa vieillesse.

Si Baptiste quitta Paris en 1585, il ne s'ensuit aucunement qu'il se réfugia à l'étranger. Comme tant d'autres protestants, il put chercher un abri dans quelque coin de la France où ses coreligionnaires fussent assez nombreux pour se protéger par la force.

Callet doit être bien plus dans le vrai lorsqu'il rapporte que Baptiste alla rejoindre Henri IV, après la mort de son prédécesseur. Il est hors de doute qu'il fut l'architecte de l'un comme il avait été celui de l'autre. La lettre de nomination de son fils aux mêmes fonctions mentionne les services du père envers les *feuz roys*. Dans tous les cas, Baptiste ne jouit pas longtemps de ses fonctions de surintendant des bâtiments, lorsqu'il put les exercer dans leur plénitude, car il mourut avant le mois de mars 1602, époque où sa veuve, Marie Raguidier, vendit sa maison du Pré-aux-Clercs, en possession de laquelle le défunt avait dû être réintégré immédiatement après que Paris eut ouvert ses portes à Henri IV, et que probablement il avait fait relever de ses ruines.

Ailleurs encore (p. 331), Berty consacre à la maison de Baptiste Du Cerceau la notice que voici : « Une moitié de la propriété de Christophe Le Mercier, maître maçon, qui forme maintenant le n° 32 de la rue Jacob, fut cédée par lui, le 11 novembre 1584, à *Baptiste Androuet du Cerceau,* « architecte du roy » ; celui-ci y éleva aussi

une maison, c'est celle que L'Estoile dit avoir été « bastie avec grand artifice et plaisir ». La construction qui la remplace aujourd'hui est toute moderne, et rien n'y rappelle la résidence artistique dont elle a été précédée et sur laquelle on ne possède aucun détail, le plan que Callet s'est imaginé avoir découvert n'offrant aucune coïncidence avec le terrain, rigoureusement maintenu encore, nous le répétons, dans ses limites primitives.

« Les constructions (au petit Pré-aux-Clercs) n'y étaient point encore nombreuses, et celles qui s'y voyaient, maisons de campagne ou tuileries rustiques, n'empêchaient pas la vue de s'y reposer sur la verdure des champs et des pâturages qui s'étendaient au loin le long de la rivière.

« Nous retrouvons, dans un titre de 1587, la mention de la maison de « Monsieur Du Cerceau », mais cela ne démontre pas que son maître y fût revenu habiter. Saccagée après le départ de Baptiste, elle le fut probablement de nouveau et plus complètement, en même temps que les autres maisons du voisinage, lors du siège de Paris, et ce dut être dans un triste état qu'il la retrouva après la reddition de Paris, en 1594. Ce que nous en pouvons dire de plus, c'est qu'à la date du 23 mars 1602, la veuve de Baptiste Androuet, Marie Raguidier, la vendit au Jacques Androuet, alors contrôleur des bâtiments de la Couronne. Après la mort de celui-ci, sa femme, Marie de Malaper, qui en passa titre nouvel au terrier de l'Université, le 26 mai 1634, continua à en jouir jusqu'à ce qu'elle rejoignît au tombeau son premier époux, et la laissa en héritage à sa fille Marie Androuet. Cette dernière l'apporta en dot à son mari Elye Bédé, il était lui-même, par un assez singulier hasard, propriétaire, avec son frère, de la maison voisine, vers l'ouest. Cette maison avait été acquise le 11 juillet 1602 par Jean Bédé, leur père, d'Antoinette Delaistre, veuve de ce Christophe Mercier auquel Baptiste avait, en 1584, acheté la moitié de son terrain. »

Enfin, dans les *Grands Architectes* (p. 106), Berty affirme que « vers la fin de 1578, Baptiste Androuet eut l'honneur de remplacer au Louvre Pierre Lescot, depuis peu décédé, et en la même année on lui confia une tâche considérable, celle de bâtir le Pont-Neuf..... A ce

CHAPITRE X

titre d'architecte du roi, ajoute Berty dans des documents plus récents, en sont ajoutés deux autres, ceux de « valet de chambre dudict Sire « et ordonnateur général des bastimens de sa Majesté », lesquels titres lui sont donnés sur l'acte d'acquisition de la maison où furent plus tard établis les Feuillants [1]. Sur une pièce de 1586, intéressante à un double point de vue, Baptiste est énoncé « noble homme Baptiste « Androuet, *sieur* du Serseau, *conseiller du Roy*, son architecte ordi- « naire, et commis par sa Majesté pour ordonner de tous les ouvrages « des bastimens et édifices de sa Majesté, et despense que y convient « faire ». Sa charge de surintendant des bâtiments lui valait 6,000 livres par an, au dire de Brice [2]. Elle impliquait la direction de presque toutes les constructions faites pour la couronne, et comprenait celle des travaux de la chapelle des Valois, à Saint-Denis. D'après les comptes de cette chapelle, Baptiste en devint l'architecte après Jean Bullant, et comme « ordonnateur de ladicte sépulture », il avait « pour « ses gaiges et appointemens » la somme de 200 livres par an ».

« Dans les comptes de la chapelle de Saint-Denis, nous trouvons un toisé du 21 avril 1586, fait par son ordre, et les états de dépenses mentionnent ses appointements pour cette même année. C'est d'ailleurs là le dernier document que nous ayons rencontré où il soit directement question de lui [3]. »

Dans sa jeunesse, rappelons-le, Baptiste aidait très probablement son père dans l'exécution d'une partie de ses dessins ; il ne serait donc pas impossible qu'il ait travaillé aussi dans les bâtiments dont son père avait donné les plans, notamment à Verneuil [4] et à Charleval ; pour ce dernier château, le document trouvé par Jal nous en a fourni la preuve [5].

D'après Callet, Baptiste aurait aussi dirigé les transformations du château de Monceaux-sur-Provins, lorsque Henri IV fit refaire cet

1. *Archives de l'Empire*, carton S, 4165-66.
2. Tome IV, page 169 de l'édition de 1752.
3. Berty, page 108.
4. Callet, en s'appuyant sur Sauval, tome II, pages 307 et suivantes (édition de 1724, *Notice historique sur quelques architectes français*, page 106), dit que Baptiste aurait terminé le château de Verneuil quand Henri IV se préparait à le donner à Mlle d'Entragues.
5. Voyez page 99.

édifice pour Gabrielle d'Estrées[1], et fortifié pour Henri IV les villes de Pontoise et de Melun[2]; il aurait terminé le nouveau château de Saint-Germain-en-Laye; il aurait enfin construit un bâtiment pour le propriétaire des sources ferrugineuses à Passy-lez-Paris. Si le duc de Bellegarde acheta son hôtel seulement en 1611, ce ne put être Baptiste qui y fit les travaux que Callet signale, puisque cet architecte mourut en 1590.

M. Guiffrey[3] a rendu un service important en publiant un document qui fixe la mort de Baptiste à l'année 1590 déjà et non en 1602, comme on l'admettait jusqu'ici. Il a fait connaître à M. Lance, peu après la publication de son *Dictionnaire,* et imprimé dans les *Nouvelles Archives de l'Art français* (année 1874-1875, p. 170-178) la nomination, en date du mois de *septembre 1590,* de *Pierre Biart* en qualité d'« architecte et superintendant ordonnateur de la despence des Bastiments du Roy, que naguères souloit tenir et exercer Baptiste Androet de Cerceau, vaccant à présent par son trespas ». Considérant les fonctions remplies par Baptiste Du Cerceau, M. Guiffrey écrit : « N'aurait-il pas été dès lors le collaborateur de Jacques Androuet Du Cerceau?... et ne serait-il pas plutôt le frère du fameux architecte graveur? L'hypothèse... est trop nouvelle et repose sur de trop frêles arguments pour que nous essayions de la substituer ici à l'opinion générale admise. » Cette hypothèse me paraît difficile à admettre en présence des paroles du duc de Nevers qui donnent Baptiste comme fils de Jacques I.

BAPTISTE DU CERCEAU A-T-IL ÉTÉ L'ARCHITECTE DU PONT-NEUF, A PARIS?

Notre savant et sympathique confrère à la Société des Antiquaires de France, M. le comte R. de Lasteyrie, a publié récemment[4] un

1. De l'Estoile, tome IV, page 289 de la *Chronique.*

2. Callet, page 106. Nous avons montré à l'occasion de Verneuil que Baptiste, mort en 1590, ne peut avoir dirigé des travaux entrepris vers 1599 seulement.

3. *Bulletin de la Société de l'Histoire de Paris,* etc., 1881, page 102. (*Les De Brosse et les Du Cerceau, architectes parisiens.*)

4. *Documents inédits sur la construction du Pont-Neuf,* tome IV des *Mémoires de la Société de l'Histoire de Paris et de l'Ile-de-France,* 1882, pages 1-94.

certain nombre de documents, découverts en partie par lui-même et en partie par M. Ludovic Lalanne, qui donnent des détails fort intéressants et pour la plupart fort précis sur la construction du Pont-Neuf. On y voit figurer surtout un « Procès-verbal de la construction du Pont-Neuf », connu déjà de Jaillot[1], mais dont on ne possédait pas le texte. C'est ce document important que M. Lalanne a retrouvé. Jaillot en avait tiré des renseignements qui contredisent sur plus d'un point ce qu'avaient dit Sauval, Germain Brice, Piganiol de la Force et d'autres historiens de Paris.

M. de Lasteyrie a fait précéder ces documents d'un exposé qui résume les différentes circonstances auxquelles ces documents se rapportent et en expliquent la nature. Cette introduction nous a été d'un grand secours pour l'intelligence de ces pièces, mais nous devons confesser que, sur plusieurs points fondamentaux, nous n'avons pas reçu la même impression que M. de Lasteyrie, et par suite, nos conclusions diffèrent sensiblement de celles auxquelles notre savant confrère s'est vu amené. Nous demandons donc la permission de lui exposer ici le résultat auquel nous sommes arrivé de notre côté, après avoir étudié plusieurs fois et avec la plus grande attention les curieux documents qu'il nous offre dans son si utile travail. Nous avons restitué par la pensée chacune des séances auxquelles il nous est permis d'assister, et la description des travaux est parfois si précise que l'on en peut reconstruire, avec leurs mesures, les différentes parties, au point que plus d'une fois nous nous sommes cru transporté nous-même sur le chantier du Pont-Neuf, ou encore sur les bancs de l'École centrale, quand nous faisions nos études d'ingénieur.

Nous serions heureux si nous parvenions à ramener M. de Lasteyrie à son opinion primitive, qu'il n'abandonne pas sans un certain regret, nous semble-t-il, et qui était celle des contemporains des travaux : Brice, L'Estoile et même parfois de Sauval.

Et d'abord une première observation. Les documents sont bien loin d'être complets, comme le remarque avec raison M. de Lasteyrie. (P. 4.) Le procès-verbal contenu dans le manuscrit de l'Institut ne va

[1]. *Recherches sur Paris; Quartier de la Cité*, pages 184 et suivantes.

que de novembre 1577 au 15 octobre 1578. Puis, dans un document tel que celui du 5 juin 1578, M. de Lasteyrie fait observer avec non moins de raison qu'il y a, page 51, une lacune du copiste, et il ajoute que le lecteur trouvera dans les pages qui suivent plusieurs passages ainsi défigurés par la négligence du copiste, par exemple pages 63, 41. Quant aux seuls quatre documents relatifs à la période qui s'étend de 1592 à 1602, il n'y avait pas la moindre raison, à cause de leur nature même, pour que Baptiste y figurât, même s'il avait été vivant. Or nous savons désormais qu'il mourut en 1590. Le 6 mai 1602, on discute au sujet de la navigation pendant que l'on fermera de maçonnerie les trois arcades qui resteront à la fin de cette année. (P. 93.)[1]

Dans tous ces documents on distingue très nettement les dignités et fonctions attribuées soit à une commission, soit à une seule personne ou à des personnes solidaires les unes des autres. Il est avant tout nécessaire de définir nettement le rôle qui incombait à chacune d'elles.

Il y a d'abord le Roy qui ordonne la construction du Pont et paye les travaux « avec les deniers de l'État » et qui, « désirant *donner la charge* à quelques personnes qui tiennent soigneusement la main à cette œuvre », nomme : les commissaires députés qui s'intitulent, lorsqu'il s'agit d'adjudications, « deputez pour ordonner de la dépense du pont » ou commissaires députés par sa dite Majesté (p. 35) ». C'étaient de grands personnages ou des magistrats, aucun homme de l'art n'en faisait partie, aucun projet formulé, aucun modèle, aucun dessin ne pouvait être conçu ni inventé par cette commission[2] dont la charge était, entre autres, d'après les lettres patentes royales :

2° « D'appeler le *controlleur* de nos batimens et édifices ou autres gens cognoissans et experimentez que adviserez ; »

3° « De bailler au rabais les ouvrages des dits ponts, ou faire marché

1. Voici les dates des documents publiés par M. de Lasteyrie :
1577. Novembre, 7, 10, 24. 1578. Février, 2 (?), 19, 23, 23, 24; mars, 3 (signature du document du 24 février), 16; avril, 7, 8, 16, 23, 29; mai, 3, 26, 28, 31; juin, 2, 5, 9, 5 et 12, 9, 18, 19, 20; juillet, 8, 14, 22, 28; août, 2, 4, 4, 5, 13; septembre, 10; octobre, 15; décembre, 4. 1579. Juillet, 17; novembre, 25. 1585. Août, 30. 1592. Décembre, 22. 1601. Avril, 7; mai, 17. 1602. Mai, 3, 6. — Total, 9 pièces, contenant 46 documents.

2. L'expression de commission chargée de diriger l'exécution des travaux, appliquée à cette commission supérieure ou de surveillance, peut induire en erreur. Ce n'est pas *elle* qui fait les expertises, c'est *devant* elle qu'elles se font.

CHAPITRE X

à ceux qui les voudront entreprendre »; ces derniers constituent la troisième nature de personnes qui interviennent, les *entrepreneurs;*

4° Les lettres patentes disent ensuite : « Commettre par vous, si besoing est, personnes que trouverez à propos pour avoir l'oeil, soing et regard à la structure et bastiments d'iceux ponts et des materiaux qui y seront employés ». Ce sont les *commissaires de contrôle et d'expertise* qui constituent une sorte de comité d'exécution et dont on demande *l'avis.*

C'est parmi eux que figure une fois, le 2 juin 1578, *Jean Bruslard* qui, le lendemain, sous le nom illustre de *Jean Bullant,* se fait attendre trois heures et ne vient pas. (Pages 66 et 68.) Sa place au milieu des experts nous montre qu'on ne peut songer un instant à lui comme architecte du pont, car on ne peut être à la fois juge et partie. Elle nous prouve aussi que si le rédacteur de ces documents pouvait défigurer de la sorte un nom aussi illustre et faire aussi de Médéric de Donon à la fois un contrôleur et un architecte (p. 78), il ne faut pas trop se hâter de tirer une conclusion défavorable contre Baptiste Du Cerceau, si le 29 avril 1578 il le nomme parmi les personnes présentes pêle-mêle avec les maçons qui semblaient vouloir devenir adjudicateurs (p. 42), *qualité incompatible* avec la situation respective de toutes les parties intéressées et qui, pour Baptiste, était celle d'*architecte du Roy,* comme ledit écrivain le désigne six jours auparavant. (P. 40.)

C'est cette commission d'expertise, de contrôle qui, le 24 février 1578, communique son *procez-verbal et advis au sieur de Clagny* qui sur ce a *pareillement donné son advis comme il en suit.* (P. 34.)

L'expression : « *pareillement donné son advis* », en ce cas exclut suffisamment l'idée d'en faire l'auteur du mémoire accompagné sans doute du projet soumis à leur délibération. Mais la réponse de l'illustre Lescot est bien plus catégorique encore! La voici :

« Qu'il faut premièrement le plan au juste, qui en a esté fait par mesure, par *lequel on verra la quantité de pilles* et arches tirées d'un angle droit ou selon le cours de l'eau, et les largeurs d'icelles arches et espoisseurs à l'équipolent.

« Et, avant que pouvoir dire comment se planteront lesdites pilles, voir quel fond se trouvera.....

« Quant à la forme desdites pilles, il est *d'avis,* etc. »

Il ressort de la réponse de Pierre Lescot, qui, cette même année, devait terminer sa carrière terrestre, qu'il ne s'était point occupé jusque-là du Pont-Neuf et que, si l'on désire avoir *son avis,* il faut commencer par lui communiquer des données précises.

5° Il y a enfin « *l'architecte dudict pont* », comme il est appelé deux fois, page 77, où sont décrits tous les ouvrages qui lui incombent ; nous citerons seulement : « Tous lesquelz ouvrages cy devant declarez seront faitz bien et deument, comme il appartient, au dit d'ouvriers et gens à ce cognoissans, et comme en tel cas est requis, tant maçonnerye, tailles, qualitez, calibres et eschantillons de pierre contenus et declarez en ce présent devis, des *façons et ordonnances qui seront baillées par l'architecte dudit pont.* »

Or, si sur dix-huit fois que le mot architecte figure dans ces documents, nous ne le voyons appliqué qu'à trois personnes, savoir : une fois à Jean Bullant, une fois à Pierre Lescot, dans des fonctions qui les excluent absolument de la possibilité d'être les architectes dudit pont, — et *treize fois* à Baptiste Du Cerceau, et toujours dans des conditions qui correspondent parfaitement aux fonctions de l'architecte du pont, nous ne voyons vraiment pas quels scrupules on doit encore avoir à l'admettre comme tel, même alors que nous ne saurions absolument rien d'autre sur l'histoire de la construction de ce pont. Or, M. de Lasteyrie nous dit lui-même que : l'opinion généralement admise fait honneur de ce monument à Baptiste Du Cerceau. Cette opinion, dit-il, est justifiée par le témoignage d'un contemporain ordinairement bien informé. L'Estoile a attribué en effet « *l'ordonnance du Pont-Neuf au jeune Du Cerceau*[1]. » Sauval dit : « Du Cerceau en fit le modèle dont il eut 50 écus aussi bien que la conduite de l'ouvrage[2]. » Germain Brice et Piganiol de la Force, *à ce qu'il paraît,* en disent autant.

Il semble que l'on ne peut rien désirer de plus, et pour notre part

1. L'Estoile, édition de 1875, tome Ier, page 256.
2. *Antiquités de Paris,* tome Ier, page 232.

CHAPITRE X

nous admettons de la façon la plus positive que les documents publiés par M. de Lasteyrie prouvent que Baptiste Du Cerceau a été ce que l'on doit désigner sous le titre de « L'ARCHITECTE DU PONT-NEUF », et ces documents nous suffisent amplement, sans autres témoignages d'écrivains de l'époque.

Toutefois, examinons aussi ces témoignages ; peut-être ne sont-ils pas aussi contradictoires qu'ils pourraient le sembler au premier abord.

L'Estoile parle de l'*Ordonnance* et du jeune Du Cerceau.

Sauval parle de Du Cerceau tout court, dit qu'il eut 50 écus pour le modèle aussi bien que la *conduite* de l'ouvrage. Ailleurs, en contradiction formelle avec ceci, comme le remarque M. de Lasteyrie, il écrit : « Ce pont fut commencé en 1578 sous la conduite de Guillaume Marchand » ; mais il a eu la conscience de dire : « Ce que je sais par l'épitaphe de cet architecte, qui est enterré à Saint-Gervais. » Puis : « Les architectes de ce temps-là à l'envi firent de nouveaux dessins et d'autres devis touchant ce pont : celui de Marchand néanmoins plut davantage et fut trouvé le plus savant et le plus superbe », et il termine en disant que ce même Marchand reprit l'ouvrage en 1598, pour ne plus le quitter avant qu'il ne fût achevé.

A ceci, nous remarquons : 1° que les documents publiés par M. de Lasteyrie nous montrent clairement et chaque fois, dès que les travaux sont engagés, Guillaume Marchand *comme entrepreneur* et dans une position qui n'eût offert aucune de ces garanties recherchées dans toute l'organisation de l'entreprise ; 2° Sauval nous dit qu'il a son premier renseignement sur la conduite des travaux par l'épitaphe de G. Marchand[1], épitaphe que M. de Lasteyrie a reproduite page 17. Or, dans les épitaphes, les louanges que la famille décerne à un défunt ne sont pas nécessairement des documents officiels. L'épitaphe, d'ailleurs, dit :

a) Que Guillaume était excellent parent et architecte vraiment royal (ce qui doit s'entendre par le génie, croyons-nous), et

b) Qu'il commença le palais royal de Saint-Germain et le Pont-Neuf, à Paris.

1. Il existe aussi une vue gravée du Pont-Neuf, où Guillaume Marchand est nommé comme auteur du pont.

Or, ce dernier fait est vrai ; il le commença, en effet, mais comme *entrepreneur,* comme le principal même parmi les quatre, nous le voulons bien.

Sauval dit bien que Marchand fit un projet qui fut trouvé le plus savant et le plus superbe, mais il n'ajoute pas que ce fut celui-là qui fut exécuté, et il n'est pas nécessaire de le sous-entendre.

Du reste, M. Guiffrey, en montrant que Baptiste mourut en 1590 et non en 1602, nous fournit le moyen de tout concilier. Il se peut fort bien que, Baptiste mort, on abandonna à Guillaume Marchand non-seulement l'entreprise, mais aussi la direction des travaux.

Quant aux 50 écus que Sauval dit avoir été donnés pour le modèle du Pont-Neuf, somme que M. de Lasteyrie trouve faible pour un tel travail, n'y aurait-il pas moyen d'expliquer sa modicité par le fait que Baptiste Du Cerceau, comme architecte du Roy, avait un salaire fixe, et que ces 50 écus n'étaient dès lors qu'une gratification ?

Si l'on voulait chercher coûte que coûte à mettre tout d'accord, on pourrait supposer que l'*Ordonnance,* c'est-à-dire le dessin, était de Baptiste; la conduite, l'exécution, de Marchand. Mais ici déjà on se heurterait au premier renseignement de Sauval que le modèle et la conduite de l'ouvrage appartiennent à Du Cerceau, sans parler des documents que nous avons examinés.

Quel est ce Du Cerceau que Sauval ne désigne pas plus clairement ? Celui qui eut la conduite fut Baptiste, on n'en peut douter après les documents publiés par M. de Lasteyrie. Mais il y avait alors deux Du Cerceau, tous deux architectes du Roi ! et en présence du dessin très authentique de Jacques Androuet I, père de Baptiste, qui se rattache sans contredit aux projets d'un pont qui devint le Pont-Neuf, en présence de la tradition qui longtemps a attribué celui-ci à ce même Jacques Androuet, auteur des *Plus beaux bastiments,* comme M. de Lasteyrie le rappelle [1], en présence de ces deux faits, on en revient à se demander si, après tout, il n'y aurait pas un grain de raison dans cette tradition ; si le père de Baptiste n'aurait pas été pour quelque chose dans l'invention du Pont-Neuf, d'autant plus que

1. Page 15, note 5. Jombert, dans son *Répertoire des Artistes,* 1765, tome I*er*, page 16, le dit aussi.

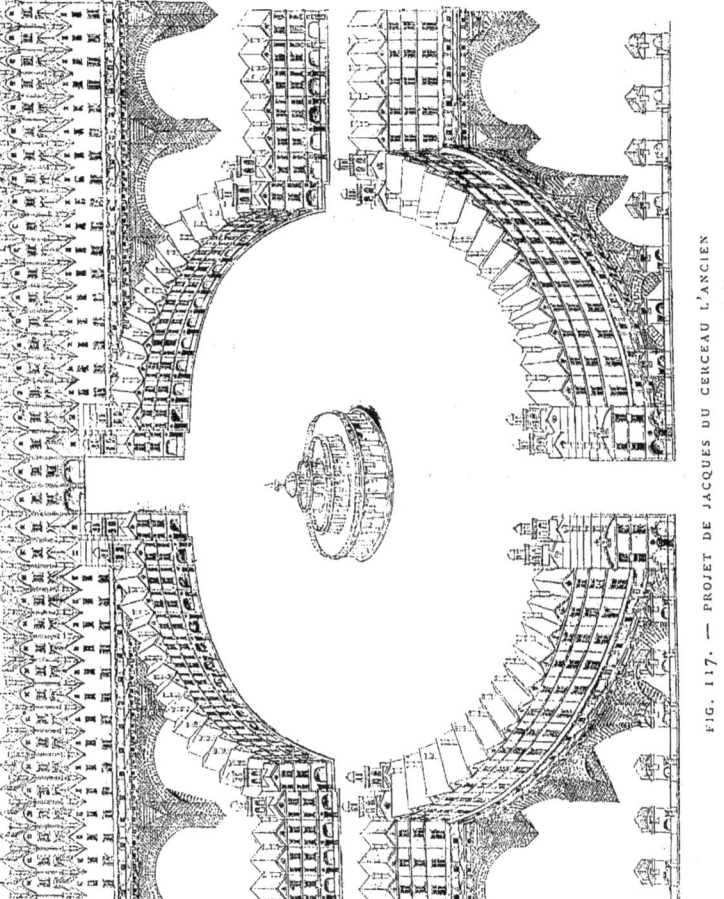

FIG. 117. — PROJET DE JACQUES DU CERCEAU L'ANCIEN
se rattachant à la construction du Pont-Neuf, à Paris — (Recueil N.)

l'année avant, en 1577, on voit ce même Baptiste à Charleval travaillant avec un Jacques Androuet à exécuter un édifice dont les projets, nous l'avons démontré, étaient de son père Jacques I. En tout cas, il nous semble incontestable qu'il aura été l'un de ceux qui « *à l'envi firent de nouveaux dessins et d'autres devis touchant ce pont* ». Nous ne voulons pas dire que dans le dessin de Jacques Androuet l'Ancien, que nous donnons (fig. 117), la note de fantaisie enthousiaste ne soit pas un peu forcée; cependant, quand on songe que pour la construction du pont actuel il fallut enlever la petite *Ile du Patriarche,* il se pourrait que Jacques eût, au contraire, songé à agrandir cette île et à la transformer en place au moyen d'une série d'arches disposées d'une façon assez étrange à première vue, nous en convenons, pour être posées dans un courant d'une certaine force.

Il serait moins étrange peut-être si l'on supposait ce projet destiné à un pont du genre de celui patronisé surtout par le prévôt des marchands, *entrant en l'Isle-aux-Vaches, et de là sur le quai de la Tournelle, lequel dessein a esté trouvé très bon et nécessaire*[1]. Il s'agissait là en effet de développer tout un quartier nouveau sur l'Ile-aux-Vaches et l'île Saint-Louis, et une telle idée répondrait alors encore beaucoup mieux au projet de Du Cerceau reproduit ci-contre.

En ce qui concerne cette dernière question, nous sommes sur le terrain des hypothèses, nous en convenons, mais elles méritent du moins d'attirer l'attention. Ce dessin fournit en tous cas un renseignement intéressant sur l'esprit de ce temps[2].

Un autre point intéressant à relever dans la figure 117, c'est l'étroite analogie qui existe dans la forme des arches et des piles entre le

1. Page 23, et sur lequel le procès-verbal du 4 novembre 1577 dit à ce sujet :
« L'autre dessein estoit de construire un autre pont vers les Célestins pour aller à l'Isle-aux-Vaches, laquelle isle contiendroit plus de trente arpens et serviroit à y construire beaucoup de maisons, et puis faire un autre pont qui iroit de ladite isle vers les Bernardins, sur le port de la Tournelle, et par ce moyen ce costé de ladite ville sera beaucoup accommodé. »
M. de Lasteyrie ajoute en note que l'île Saint-Louis formait au XVI^e siècle deux îlots dont le plus grand se nommait Ile Notre-Dame et le plus petit Ile-aux-Vaches. Voyez Jaillot, *Recherches*, tome I^{er}, *Cité*, page 205.
2. Un autre projet pour le Pont-Neuf a été signalé et publié par les soins de notre savant confrère M. Longnon, dans les *Mémoires de la Société de l'Histoire de Paris et de l'Ile-de-France*, année 1876.

projet de Jacques Du Cerceau et les arches du pont Notre-Dame, auquel les commissions ont constamment recours pour chercher les renseignements nécessaires à la construction du second pont de pierre que l'on songeait à élever à Paris. C'est là un fait qui nous engagera à examiner, à son tour, dans notre étude prochaine sur le célèbre Fra Giocondo, si les recherches récentes ont rendu suffisamment justice à son invention et à sa direction initiale dans le premier pont en pierre qui fut construit à Paris.

Rappelons enfin que le Pont-Neuf devait aussi porter des maisons; on le savait déjà et les documents nouveaux le confirment à leur tour.

Voici maintenant quelques explications supplémentaires et quelques preuves à l'appui de notre interprétation des documents.

D'après la manière dont toute l'entreprise était organisée, il y avait une série d'actes dans lesquels Du Cerceau, par le fait même de ses fonctions d'architecte du pont, *n'avait pas à intervenir et ne pouvait pas signer,* et d'autres réunions auxquelles l'architecte n'avait nul besoin d'assister. L'une des fonctions des commissaires de contrôle et d'expertise était précisément de défendre les intérêts du Roi, et pour cela de couvrir l'architecte, de le soutenir contre les entrepreneurs qui pouvaient trouver telle excavation des fondations suffisante. Quand donc nous les voyons ordonner d'approfondir la fouille d'un pied, et que Du Cerceau ne figure pas parmi eux, cela ne peut signifier que cette décision fut prise contre lui, mais bien probablement au contraire pour sanctionner l'opinion qu'il pouvait avoir exprimée avant l'ouverture de la séance, et sans figurer dans le procès-verbal. Baptiste n'avait pas besoin non plus de figurer dans une réunion telle que celle du 9 juin 1578 (page 52), quand la commission, composée comme elle l'était, se rendit au pont Notre-Dame pour s'éclairer sur ce qu'elle devait conseiller pour le nouveau pont.

D'autres fois, dans un cas analogue, Du Cerceau assiste à la visite et à la décision de la commission de contrôle, par exemple le 18 juin 1578, (page 70), où, en présence :

1° Des commissaires députés ;

2° Les experts examinent si la vidange pour la première pile, entre l'île et le quai des Augustins, est assez profonde.

En présence :

3° De Donon, controlleur ;

4° De Du Cerceau, architecte, et

5° Des entrepreneurs,

Les commissaires de contrôle décident « d'approfondir de un pied afin que platteforme et empattements soient plus revêtus de terre ».

De même le 19 et le 20 juin, 2 et 4 août.

Si, le 5 août, ni Donon ni Du Cerceau n'assistent à la visite des experts, c'est qu'ils pouvaient avoir acquis la veille la conviction que la profondeur de la fouille suffisait, et ainsi de suite.

Si dans le compte rendu sommaire du 28 juillet 1578, page 61, Du Cerceau n'est pas nommé, cela ne signifie pas qu'il ne fût pas présent, et même ne l'eût-il pas été, le fait, que sur le désir du commissaire royal l'alignement fut retiré de 2 pieds ou 2 1/2, ne signifie pas pour cela que Du Cerceau ne fût pas l'architecte du pont. Qui sait si ce n'était pas lui, architecte du roi, qui avait suggéré au commissaire royal cette pensée ?

Pour mieux faire voir comment les choses se passaient, voici un bref résumé de la réunion du 24 février 1578, dans laquelle apparaissent pour la première fois les experts. (Page 25.)

Les commissaires députés, plus une série de personnes désignées pour servir d'experts, parmi lesquelles nous trouvons les futurs entrepreneurs et les experts, sont assemblés chez Dumas.

Ils prêtent serment entre les mains de de Thou *de faire bon et loyal rapport* de ce qui est nécessaire pour la construction et édifice du dit Pont, *selon le memoire qui leur a esté baillé, et en donneraient sur icelluy leurs advis;* ce qu'ils ont fait comme il est porté sur leur procès-verbal.

P. 26-27. Ils énumèrent douze points sur lesquels ils sont consultés.

P. 27. « Et après avoir chacun de nous entendu desdits sieurs commissaires la volonté de S. M. le Roy, *veu et leu mot après l'autre le*

CHAPITRE X

contenu esdits articles, etc., avons dit et déclaré auxdits sieurs commissaires nos advis de l'assiette du dit Pont ».

(Suivent deux avis.)

P. 28. Ils vont sur le terrain en présence des sieurs commissaires et de M⁰ Méderic de Donon, controlleur général des Bâtiments du Roy, tendent la ligne et trouvent la situation : tellement que le port du Bois de l'Escolle sera conservé...

P. 29. Ils examinent le projet d'une belle place à établir devant le dit pont. Ils disent qu'il est besoin de sonder la rivière.

P. 30. Ils constatent la largeur totale de 144 toises, décrivent le nombre des arcs et leurs ouvertures, les dimensions des piles, la largeur de l'île (28 toises) ; or, pour faciliter (31) le cours de l'eau et la navigation, jugent nécessaire d'ôter l'île du Patriarche et le moulin de la Gourdine.

P. 32. Ils indiquent la hauteur des piles, des arches, largeur des passages sur le pont, forme des piles, le quai dans l'île, donnent le parcours de la rue pour aller à Notre-Dame.

P. 33. Ils disent qu'il est nécessaire « commencer le pont du costé des Augustins, puis sonder la nature du fond, décrivent les platesformes si elles deviennent nécessaires, la forme détaillée des piles, la nature de la maçonnerie, qualité des pierres, la description détaillée de l'appareil des voûtes et du mortier, des parapets et de leurs scellements ».

« Et tout ce, nos dits Seigneurs, vous certiffions estre vray, temoins nos seigns manuels cy mis le 3ᵉ jour de mars 1578, ainsy signé :

« Durantel, Fontaine, Guillain, Marchand, Guillain, Chambiges, Rince et de Verdun ».

N.-B. — Ils ne signent le procès-verbal de la réunion du 24 février que le 3 mars.

P. 34. « Lequel procès verbal et advis cy devant transcript a esté communiqué au sieur de Clagny, qui sur ce a pareillement donné son advis. » Nous avons vu plus haut quel il était.

Et quant à la réunion d'expertise du 2 juin, la seule à laquelle

Jean Bullant intervient, c'est expressément dans le groupe des experts qu'il est nommé, et il ne signe pas même le rapport.

Du Cerceau, au contraire, figure comme toujours à côté du contrôleur général des Bâtiments du Roy, à la place qui lui convient comme architecte du Roy et du Pont, et on a soin d'ajouter : et aussi en la présence du dit Donon, controlleur, et de Du Cerceau, architecte, etc. — Il n'y a pas lieu de conclure de l'absence de sa signature (page 13) que Baptiste n'assiste pas à cette importante visite, puisque, comme architecte du pont, il n'avait pas à signer. Nous ne voyons pas qu'il faille dire : « plus tard il accompagne Jean Bullant... puis quand Bullant cesse de venir, il vient seul accompagné du controlleur des Bâtiments et des entrepreneurs » (page 19), puisque les documents de M. de Lasteyrie ne montrent qu'une visite de Bullant.

Nous confessons donc que nous ne sommes pas frappé : de voir le nom de Du Cerceau paraître à peine, ni de le voir paraître seulement incidemment, ni de ce qu'il n'y ait pas eu d'architecte du pont assez longtemps après le commencement des travaux, car nous le trouvons longtemps avant le devis de 1579. Nous ne voyons pas non plus : que la conception des plans, rédaction des devis, la conduite des travaux semble avoir été une œuvre collective plutôt que l'œuvre individuelle d'un artiste ou d'un autre, ni que le rôle d'architecte ait dû être par suite passablement restreint.

Il est possible que M. de Lasteyrie soit dans le vrai quand il cherche à s'expliquer une partie des faits qui l'embarrassent par la raison que le Pont-Neuf étant construit aux frais du Trésor, l'exécution des plans et la direction des travaux revenaient de droit aux architectes du Roy. Or, précisément, les deux fois que les plus illustres de cette époque, Lescot et Bullant sont nommés, les circonstances mêmes les excluent comme auteurs du projet ; raison de plus pour considérer ce projet comme l'œuvre de l'autre architecte du Roi, Baptiste Du Cerceau, bien que son père Jacques portât lui aussi ce même titre.

Au contraire, il était du devoir de la commission royale de s'entourer de toutes les lumières pour que le projet présenté par le roi et son architecte fût exécuté dans les meilleures conditions de solidité et

d'économie pour l'État. Mais tous ces renseignements, pris à droite et à gauche auprès des hommes du métier et des entrepreneurs les plus expérimentés, n'impliquent aucunement que le projet fût d'eux, et même, nous ne voyons dans aucune de leurs propositions l'indice d'un changement de quelque importance apporté au projet royal. Jusqu'ici, il n'y avait pas lieu que Du Cerceau figurât dans les réunions dont le procès-verbal est parvenu jusqu'à nous. Mais que voyons-nous dès la première réunion où l'on pouvait avoir besoin de lui : l'adjudication des travaux de maçonnerie? On appelle Mᵉ BAPTISTE DU CERCEAU, ARCHITECTE DU ROY, Guillaume Guillain, maître des œuvres de la Ville, et Jean de Verdun, clerc des jurez maçons, pour leur demander « si la toise desdits ouvrages pouvait se faire pour le prix d'adjudication le plus bas offert de 180 l. la toise ».

C'est la première fois dans nos documents que l'un des personnages est qualifié d'ARCHITECTE, et ce titre s'applique à Du Cerceau. Il est vrai que nous le rencontrons une fois déjà à l'occasion de Pierre Lescot, mais dans une circonstance où le sieur de Clagny exclut lui-même la possibilité de le prendre pour l'architecte du pont et l'auteur d'un projet.

Puis, quand il s'agit enfin, le 28 mai, de fixer l'alignement pour le commencement effectif des travaux, Du Cerceau y est encore bel et bien, avec le titre d'architecte à lui seul attribué parmi tous; puis, quand il vient à Pierre des Isles, l'un des entrepreneurs, l'idée subite de proposer un tracé brisé, le procès-verbal énumère les différentes autorités présentes auxquelles l'objection devait être adressée (p. 66), savoir :

1° Au représentant de la commission supérieure ;

2° Au controlleur général des bâtiments ;

3° A Du Cerceau (c'est-à-dire à l'architecte, comme il est désigné au début du document) ;

4° Aux commissaires d'expertise, de contrôle et d'avis.

Il ressort donc avec une évidence absolue que dès le tracé de l'alignement, première opération définitive, Baptiste Du Cerceau était l'architecte dirigeant et surveillant la construction du pont. Et si ce

n'est pas lui tout seul qui donne l'alignement du pont, c'est que, vis-à-vis de la chose publique et des entrepreneurs, il fallait qu'il fût constaté que la chose se passait conformément aux décisions prises préalablement dans le rapport de visitation du 23 février, auquel l'on se réfère, et dont nous avons parlé plus haut.

M. de Lasteyrie, pages 18-19, s'étonne que Du Cerceau n'assistât pas à l'important devis descriptif du 24 février 1578, et conclut de la présence de Guillaume Marchand en faveur de ce dernier. Mais la commission de ce jour avait à faire « bon et loyal rapport de ce qui est nécessaire pour la construction et édifice dudit pont, selon le mémoire qui leur a esté baillé, et en donneraient sur icelluy leur advis ». Si la commission résume, énumère et approuve les points du mémoire, elle n'en est pas pour cela l'auteur, et Du Cerceau, en admettant que le mémoire fût basé sur son projet, comme nous le croyons, ne pouvait pas émettre un avis sur sa propre œuvre. La présence de Marchand, du futur entrepreneur éventuel, au contraire, n'a rien d'étonnant.

De même le 7 avril. La commission pouvait bien « ouïr G. Marchand et autres, prendre leur avis sur l'ordre et forme de besogner audit pont, et leur demander un devis par escrit de la nature des pierres propres à bâtir dans l'eau », à titre de renseignement, sans que cela impliquât que Du Cerceau ne fût pas l'architecte et que, au contraire, Marchand dût l'être.

Si nous comprenons bien M. de Lasteyrie, il verrait, page 9, dans ce rapport et dans cet avis sur le projet accepté par le roi le 19 février, un projet dressé par les experts selon lequel le roi ordonna le 16 mars la construction du pont (page 11, il dit un avant-projet), tandis que, selon nous, les experts ne font que donner successivement leur avis sur les différents points du projet royal, émanant par suite naturellement de l'un de ses architectes.

Or, nommerait-on dans une telle commission l'auteur du projet pour donner avis sur son propre projet? et, comme Guillaume Marchand y figure, n'est-ce pas une raison de plus pour nous de l'exclure comme auteur du projet?

CHAPITRE X

MODÈLES ET PORTRAIT DU PONT

Réunissons maintenant par ordre chronologique les passages qui parlent des « Modèles, Pourtraits ou Dessins » du Pont :

Le 7 novembre 1577 : « Henry III ordonne de représenter (présenter à nouveau ?) les portraits et modelles cy devant faits pour cette occasion. » (P. 20.)

Le 10 novembre : On mit en avant deux desseins. Celui présenté par Claude Marcel, correspondant à la situation actuelle ; un autre présenté par le président Nicolaï, qui proposait de bâtir un pont vers les Célestins pour aller à l'Isle-aux-Vaches. (P. 21.)

Le 24 novembre : On présente un portrait en papier dudit pont (le projet Marcel). Le prévôt des marchands parle en faveur du pont des Célestins. (P. 22.)

Le 19 février 1578 :

Le conseiller supérieur Marcel présente au Roy le « portraict dudit pont pour estre assis vers l'Escolle Saint-Germain en tirant vers les Augustins ».

« Sur quoy Sa Majesté commande de faire construire et asseoir ledit pont sur l'Escolle Saint-Germain, suivant le portraict. » (P. 23.)

Le 23 février :

« Le prevost des marchands présente un portraict en toille pour construire un pont entrant en l'Isle-aux-Vaches, et de là sur le quay de la Tournelle, lequel dessein a esté trouvé très bon et nécessaire ». (P. 23.)

Dans le devis (que j'appellerai plutôt *Cahier des charges*), découvert par M. de Lasteyrie, pour la construction des piles, du 16 mars 1578, on lit des expressions telles que celles-ci :

Page 75. Le 16 mars 1578. « Le tout suivant le decin qui pour ce faire en a esté fait. »

Page 77. « Des façons et ordonnances qu'il sera baillé par l'architecte dudit pont. » Phrase qui revient une seconde fois.

Page 78. « De faire et parfaire bien et duement au dit d'ouvriers et gens a ce cognoissans, tous et chacuns des ouvrages de maçonnerie contenus et déclaréz au *decin et devis* cy devant contenu et escript..., lequel *decin* et *devis* a ceste fin a esté paraphé par les notaires soubscriptz *ne varietur* ».

Page 49. Dans le marché du 5 juin 1578, où Du Cerceau n'avait pas à figurer puisque c'était aux commissaires de faire les marchés avec les entrepreneurs, on lit des réserves faisant allusion à des ordres éventuels de l'architecte telles que « iceux sceller en plom ou ciment, si ainsy est advisé et ordonné, et seront en talut de telle pente qu'il sera advisé et ordonné. »

De ces rapprochements il résulte clairement que longtemps avant la nomination de la commission d'expertise, d'avis et de contrôle, avant même le document le plus ancien, publié par M. de Lasteyrie (7 nov. 1577), il existait déjà des portraits et modelles que le roy ordonne *de présenter de nouveau,* projets émanant sans doute de ses architectes à lui.

Si le 24 novembre 1577 et le 19 février[1] 1578, jour où le roi accepte le projet que l'on peut qualifier de définitif, il n'y a pas de réunion de la commission dont nous trouvions trace, cela pourrait tenir précisément à ce que dans cet intervalle le roi fit élaborer par son architecte le projet qu'il accepta ce jour-là, sur lequel était basé le mémoire soumis le 24 février à la première réunion de la commission d'expertise et sur lequel les membres de cette commission donnent *leur avis* et qu'ils résument, mais qu'ils *ne composent pas.* Nous voyons par leur description du projet qui leur était soumis, qu'il comportait : 1° la rue qui dans l'isle doit aller vers Notre-Dame ; 2° une belle place devant le pont ; 3° un quai pour aller dudit pont au Marché-Neuf, et la commission dit qu'il sera « facile et ayse ».

Si l'on admet que Du Cerceau le père proposait de faire cette belle place dans l'une des îles mêmes, on verra peut-être un point de rapprochement entre notre figure 117 et les conditions du problème telles que l'on pouvait les concevoir dans des projets plus ou moins grandioses.

1. Nous pensons que dans le document page 34, à la date du 2 février, il faut lire 2 mars.

Dans l'intéressant projet représenté dans le tableau appartenant au Docteur Richet, publié par la Société de l'Histoire de Paris[1], les trottoirs passent dans les piédestaux d'obélisques dont deux décorent le milieu de chacun des ponts. Un arc de triomphe forme l'accès du pont à chacune des extrémités, des guérites à deux étages et un pavillon central, à cheval sur le pont et sur l'emplacement du terre-plein, le décorent.

JACQUES II ANDROUET, DIT DU CERCEAU[2]

(mort le 17 septembre 1614.)

C'est à ce Du Cerceau que l'on attribue des travaux importants au Louvre et aux Tuileries.

D'après Berty, il aurait construit[3] :

1° Vers 1608, aux Tuileries, le corps de bâtiment qui s'étendait entre le pavillon de Flore et le premier pavillon des Tuileries, construit par Jean Bullant.

D'après d'anciennes estampes, l'alignement de la façade, du côté du jardin, était notablement en retrait sur celle que l'on voyait jusqu'à la démolition de ces parties, après l'incendie de la Commune.

2° Vers 1602, la seconde moitié de la galerie du Louvre, au bord de l'eau, s'étendant du pavillon Lesdiguières au pavillon de Flore. Ce travail aurait été commencé par Étienne du Pérac.

D'après *la France protestante,* 2ᵉ édition, tome Iᵉʳ, page 246, Jacques aurait reçu la commande de ce travail au mois de mars 1595 et l'aurait achevé vers 1609.

Dans le plan historique du Louvre et des Tuileries, gravé par Pfnorr, d'après les plans officiels de M. L. Visconti, Paris, 1853, in-fol., 2 pl., le pavillon de Flore lui-même est indiqué comme œuvre

1. Année 1877.
2. N° 3 du tableau généalogique.
3. Voyez les notices de M. Berty dans *la Renaissance monumentale en France* et dans *la Topographie historique du Vieux Paris.*

de Du Cerceau ; d'après l'architecture, il était assez probable que ces trois parties avaient du moins influé l'une sur l'autre.

Nous pourrions, à l'égard de ces travaux au Louvre, signaler deux rapprochements qui sembleraient, l'un peut-être en faveur de Du Pérac, l'autre en faveur de Du Cerceau. L'ordonnance de cette partie, avec l'ordre colossal accouplé, embrassant deux étages, rappelle involontairement l'ordonnance extérieure de Saint-Pierre de Rome, telle qu'elle fut modifiée et exécutée par Michel-Ange. Or, Du Pérac a gravé à Rome, en 1564, en trois planches, le modèle de Michel-Ange pour Saint-Pierre. Ce souvenir serait donc assez naturel chez lui. D'autre part, il existe une relation plus étroite encore entre l'ordonnance et la disposition des entre-colonnements du motif central dans l'aile qui réunissait les Tuileries au pavillon de Flore, avec la façade de Charleval donnant sur la cour. (Fig. 42.) La manière dont les fenêtres supérieures pénètrent dans l'architrave et dont les frontons sont distribués dans la frise est identique dans les deux compositions; il semble que l'auteur de l'aile des Tuileries ait voulu y perpétuer le souvenir de cette composition, demeurée inachevée, de son père, à l'exécution de laquelle il paraît avoir travaillé lui-même, ainsi que nous l'avons vu. Il se pourrait même que cette analogie décidât de l'interprétation du document de 1577, en montrant que le Jacques Androuet Du Cerceau, cité avec Baptiste, est le frère de ce dernier et non son père.

La nomination suivante, dont je dois la communication à l'obligeance de M. Henri Bouchot, semble aussi ne pouvoir se rapporter qu'à Jacques II :

« Dans les comptes de François d'Alençon, allant de 1562 à 1584, on lit : « Jacques Endroüet, dit Du Cerceau », au lieu du « Sr Patron, en 1577 ».

« Le sieur Patron se nommait Christophe, et je l'ai vu indiqué, à la colonne précédente, comme ayant quitté le service de François d'Alençon en 1576.

« La personne nommée après Jacques est « Nicolas Beliart, peintre « anglais en 1577 ». Ils sont nommés dans la liste des valets de chambre à 200 livres de gages [1]. »

1. Bibliothèque Nationale, fonds français, n° 7856, page 1239, colonne 1.

M. Berty, dans ses *Grands Architectes*, page 109, écrit :

« L'acheteur de la maison de Marie Raguidier était le propre frère de son mari, Baptiste, et par conséquent *l'autre fils de Jacques Androuet, le graveur. Il portait le même prénom que son père,* particularité qui a beaucoup contribué à la confusion, et nous ne pouvons guère douter qu'il soit le même que le « Jacques Endrouet » compris parmi les secrétaires du duc d'Anjou, en 1576. Il est qualifié, dans les actes relatifs à la vente de 1602, de contrôleur et architecte des bâtiments du roi. Comme dans ces actes il n'est nullement fait mention des liens de parenté qui l'unissaient à Marie Raguidier ou à son mari Baptiste, nous fûmes d'abord très embarrassé pour déterminer ce qu'il était par rapport à ces derniers. Nous avons réussi à le reconnaître avec le secours des notes précieuses recueillies par M. Charles Read dans les registres du temple de Charenton, dont on lui doit la découverte, et que, avec cette libéralité sans limite qui le caractérise, il a bien voulu mettre à notre disposition. Ces notes nous ont appris qu'en 1600, Jacques Androuet le fils, dit architecte du roi, tint l'enfant d'un nommé Legros sur les fonts de baptême, et qu'il fut enterré le 17 septembre 1614 [1]. En combinant les renseignements que nous tenions de M. Read avec ceux que nous avaient fournis les Archives de l'Université, nous avons pu démontrer matériellement que Jacques Androuet, mort en 1614, ne saurait être le même que son homonyme le graveur. Un compte très intéressant, dont nous devons pareillement la connaissance à M. Read, nous a fait savoir que le fameux Salomon de Brosse était le neveu du surintendant Jacques Androuet, auquel, pour des raisons que nous avons développées ailleurs, nous attribuons la construction de la seconde partie de la grande galerie du Louvre. ».

Quant à « Gaspard Androuet, escuyer, sieur Du Cerceau, lieutenant d'une compagnie de gens de pied au régiment de M. le mareschal de Châtillon, en Hollande, fils de Jacques Androuet, vivant escuier

[1]. Dans le travail cité de Berty sur la maison de Baptiste Du Cerceau, il écrivait : « Nous constatons effectivement que Jacques Du Cerceau, l'architecte du roi en 1602, fut parrain, en 1606, du fils d'un nommé Legros, qu'il vivait encore au mois d'avril 1614, mourut le 11 septembre de cette même année et fut enterré au cimetière Saint-Père. »

D'après le document donné plus loin ; d'après Jal, c'est le 16 septembre qu'aurait été enterré Jacques.

sieur Du Cerceau, architecte et intendant des bastiments du roy et la damoiselle de Malapert », j'apprends par un acte du 18 janvier 1658 qu'il épousa ce jour-là, au temple de Charenton, « Anne Carré, fille de deffunct M⁰ Moyse Carré, vivant conseiller et médecin ordinaire du roy et de dam^elle Suzanne de Normandie ».

Le document suivant, que Jal applique à Jacques l'Ancien (mort vers 1585), ne peut, cela va sans dire, se rapporter qu'à son fils :

« Jacques Androuet Du Cerceau avait épousé Marie Malapert, une sœur de cette Madeleine Malapert qui, le 13 mai 1612, fut marraine de Paul, fils de Guillaume Dupré. » (Voyez Dupré.) A quelle époque eut lieu ce mariage? Aucun document ne me le fait savoir. Androuet eut de sa femme au moins trois enfants, Gaspard, Marie, et je pense aussi le « Jacques Androuet Du Cerceau, architecte du roy », que je trouve nommé comme parrain dans l'acte de baptême de Jacques, fils de René Millot, maître peintre. »

La notice suivante, que Jal applique à Baptiste, ne peut s'appliquer qu'à Jacques II, puisque son frère mourut déjà en 1590 :

« S'il alla faire un voyage à l'étranger, ce que j'ignore, il ne resta pas longtemps loin de la cour, car je le vois parmi les pensionnaires du Roi en 1606, 1607, 1608 et 1609 : Au S^r *Du Cerceau, architecte du Roi,* pension de 1,200 livres », dit l'état de la Maison du Roi (1606-1609), qui se trouve à la Bibliothèque Impériale, dans un des manuscrits de Colbert. Je le vois aussi en 1597, un an avant l'Édit de Nantes. »

Berty publie le document suivant : « Aux S^rs Du Serceau (*sic*) et Fournier, autres architectes de Sa Mag^té, pour leurs gaiges à raison de 1,200 livres chascun [1] ».

L'acte suivant, donné par Jal, s'applique également à Jacques II et non à son père Jacques I^er :

« Androuet mourut à Paris, et voici l'acte de son enterrement que j'ai cherché et trouvé dans les registres du temple de Charenton, conservés aux archives de l'état civil (Palais de Justice) :

« Le XVI^e jour de septembre 1614, deffunct Jacques Androuet Du

[1]. *Topographie historique du Vieux Paris,* tome II, page 204. État des officiers de l'année 1608.

Cerceau, *architecte des bastiments du Roy,* estant de la vraye religion, a esté enterré au cimetière du faubourg Saint-Germain par Jehan Guillaume, fossoieur du dit cimetière, où le corps dud. deffunct a esté accompagné par ses amis et archers du guet. »

M. Berty, qui avait déjà publié ce document, page 110, n° 1 de ses *Grands Architectes,* donne le xviie jour de septembre, au lieu du xvie.

La nouvelle édition de *la France protestante,* tome Ier, page 246, donne également le xviie jour de septembre (sans doute par erreur 1611); c'est la date que nous retenons pour exacte. Jal nous dit en outre : « J'ai sur Marie un renseignement plus important. Les registres des religionnaires me font voir que le dimanche 18 avril 1627, Élie Bédé, escuier sieur de Fourgeraits, docteur, Régent en la Faculté de médecine de Paris, fils de Jean Bédé, escuier sieur de la Gourmandière, advocat au parlement, espousa « damoiselle Marie Androuet, fille de deffunct *Jacques Androuet, vivant escuier sieur Du Cerceau, architecte et surintendant des bastimens du Roy,* et damoiselle Marie de Malapert (*sic*), ses père et mère ».

La France protestante cite, à la Bibliothèque Mazarine, un ouvrage contenant des dessins d'un Du Cerceau, qui, d'après la date, ne saurait être que Jacques II; voici son titre : *Plans et dessins de Chantilly, comme étoient le château et parc en 1592, suiuant les desseins leués et faits par Androuet Du Cerceau, architecte du Roy, et mis en ordre avec les vues du château et du parc qui ont été dessinées et grauées en différens tems.* In-fol. dédié par le libraire Langlois au prince de Condé. 285 × 443 mill. Sur les plats, les armes royales. Sur le dos, « *Veue de Chantilly* ».

Ce volume contient trois suites :

1° Les neuf feuilles de dessins en perspective qui seraient de Du Cerceau, lavés à l'encre de Chine, avec toits bleus à teintes dégradées, accompagnés de titres français et latins;

2° Une série de vues gravées;

3° La suite plus petite, gravée, « dessignée et gravée par Parelle et dédiée au prince de Condé par Langlois ».

La note qui attribue ces dessins à Androuet Du Cerceau étant écrite de la même main que celle qui dit : « dessinées en différens tems et mis en ordre en 1721 », — ainsi que nous l'avons constaté, — à moins de s'appuyer sur une indication antérieure, enlevée en 1721, — ne saurait donc être une preuve d'exactitude de cette attribution.

JEAN I^{er} ANDROUET DU CERCEAU[1]

(Né ?... mineur en 1602, vivait encore en 1649.)

Nous donnons, fig. 118 et 119, d'après d'anciennes estampes, deux vues de l'hôtel de Bretonvilliers, hôtel dont Jean seul peut être l'auteur, étant le seul des Du Cerceau architectes vivant quand il fut érigé. Dans la topographie de Paris, plusieurs estampes représentent ce bel édifice situé à l'extrémité sud de la pointe est de l'Ile Saint-Louis[2].

Au sujet de l'un des grands travaux de Jean, la construction du Pont-au-Change, M. Berty s'exprime comme suit : « Baptiste Androuet avait jeté les fondations du Pont-Neuf en 1578 : en 1639, son fils Jean entreprit la reconstruction du Pont-au-Change, en compagnie de Denis Land et de Mathurin du Ry. La bibliothèque de l'Arsenal possède un compte des trois associés, depuis 1639 jusqu'en 1642. On y remarque de nombreuses signatures de Jean Androuet dont nous rencontrons le nom pour la dernière fois dans une déclaration foncière qu'il passa le 15 mai 1649, à propos de terrains à lui appartenant, et situés au canton de Clignancourt, près Montmartre. En 1649, Jean Androuet ne pouvait avoir moins de cinquante et quelques années, et en avait vraisemblablement une soixantaine : il approchait du terme de sa carrière. Nous ne savons quand il mourut, et rien ne nous est parvenu relativement à ses héritiers. Il avait bâti, à Paris, un certain nombre d'hôtels importants, entre autres ceux de Sully, de Bretonvilliers et de

1. N° 4 du tableau généalogique.
2. Une notice accompagnant ces estampes dit : « Du Cerceau bâtit cet hôtel pour le président Le Rogeois de Bretonvilliers. Les fermiers généraux y transférèrent en 1719 le bureau des aides et du papier timbré; on y a fait jusque vers 1790 la régie de toutes les entrées de la ville. » (Saint-Victor, tome I^{er}, page 183.)

FIG. 118. — HÔTEL DE BRETONVILLIERS. (COUPE EN LONG.)
Construit par Jean 1ᵉʳ Du Cerceau.

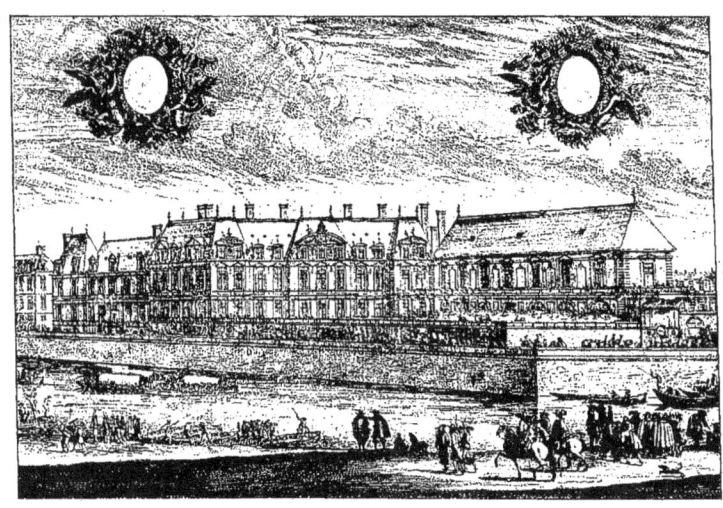

FIG. 119. — HÔTEL DE BRETONVILLIERS.
Situé jadis à la pointe sud-est de l'île Saint-Louis. Construit par Jean 1ᵉʳ Du Cerceau.

Bellegarde. Il existe un devis relatif à ce dernier hôtel, daté du 24 septembre 1645 et signé de Jean Androuet, qui y est déclaré demeurer en la rue Princesse. Un peu auparavant il avait habité le quai de la Mégisserie, détail consigné dans un arrêté de comptes, du 12 janvier 1642, où l'on fait allusion à des carrières qu'il avait à Meudon [1]. »

La parenté entre Jean et Baptiste Du Cerceau ressort du document suivant que Berty publie (p. 111 de ses *Grands Architectes*) :

« Marie Raguidier donna à Baptiste Androuet plusieurs enfants, qui étaient encore mineurs en 1602, et dont l'un, appelé *Jean*, a été le dernier membre célèbre de la famille. Le 30 septembre 1617, (trois ans après la mort de son oncle Jacques II), il fut nommé architecte de Louis XIII, en remplacement d'Antoine Mestivier, décédé depuis peu. « Le Roy », est-il marqué dans les lettres d'office, « vou-
« lant recongnoistre envers *Jean Androuet, dit du Cerceau, fils de feu*
« *Baptiste Androuet du Cerceau, son père,* les services des feuz roys;
« bien informé aussi de la suffisance dudit Du Cerceau fils, Sa Majesté
« lui a donné la charge d'architecte, de laquelle estoit pourvu ledit
« Mestivier, elle lui a accordé la somme de cinq cents livres de gaiges,
« voulant que ledit Du Cerceau soit doresnavant employé ès états des
« officiers servants de sesdits bâtiments [2]. »

En 1624, les appointements de Jean avaient été sensiblement augmentés, puisque dans un compte de cette année on lit : « A Jean Androuet dict du Cerceau, aussi architecte, sur VIIIc liv. à lui accordez pour ses gaiges, la somme de quatre cents livres pour demie année seulement, attendu la nécessité des affaires de sad. Majesté : cy IIIIc liv. »

M. Jules Guiffrey a publié dans le *Bulletin de l'Histoire de la Ville de Paris et de l'Ile-de-France,* 1881, p. 108, un acte notarié dont nous extrayons les passages suivants :

<center>26 octobre 1632.</center>

« Deux voituriers ont promis... à noble homme Jehan Androuet

1. Brice, tome IV, page 333.
2. Document communiqué à M. Berty par M. Hauréau.

CHAPITRE X

Du Cerceau et Paul de Brosse (fils de Salomon), architectes ordinaires des Bastiments du Roy, demeurant sur le quay de la Mégisserie, paroisse Saint-Germain-l'Auxerrois..., de voiturer et mener touttes et chacunes les pierres de taille, libages, carreaulx, moillons et autres pierres qui sont provenus et proviendront d'une carrière appartenant ausdits sieurs du Cerceau et de Brosse et leurs associez..., size au terrouer Sainte Geneviefve, au lieu dict le Petit Royaume, et ce depuis la dite carrière jusques aux ateliers que feront faire lesdits sieurs Brosse et leurs associez depuis la porte Saint-Honoré jusques à la porte Saint-Denis, le long des fossez jaulnes, à cause de la nouvelle enceinte et cloture que lesdits sieurs Du Cerceau, de Brosse et leurs associez ont entreprise..., la quelle carrière lesdits Du Cerceau et de Brosse ont dict avoir acquise de Jacques Duval, carrier, etc... »

D'après un acte analogue, appartenant jadis à M. Benj. Fillon, et publié dans les *Nouvelles Archives de l'Art français,* année 1872, pages 234-235, on voit que Jean Androuet Du Cerceau, « architecte des Bâtiments du Roi, qui habite toujours le quai de la Mégisserie, possédait seul des carrières sizes au terroir de Meudon ». L'acte est du 12 janvier 1642 [1].

Le dernier Jacques Androuet qui se soit occupé d'architecture, étant mort en 1614, il est à penser que c'est à Jean qu'il faut attribuer les diverses constructions postérieures à cette date, et auxquelles se rattache le nom de Du Cerceau, particulièrement l'hôtel de Bretonvilliers, élevé par Benigne Le Ragois de Bretonvilliers, lequel fit sa fortune sous le ministère du cardinal Mazarin [2].

1. Publié déjà en 1868 dans le volume II de la *Topographie historique du Vieux Paris,* par l'un des continuateurs de Berty, M. Read, qui a corrigé les épreuves extraites de l'État des officiers du Louvre en 1618 et 1624. (Extraites d'un registre des Archives Nationales, coté O, 1063².)

2. Il y a eu un autre Jean Androuet, aussi architecte et parent de celui dont nous parlons, mais il est mort en 1644, à l'âge de vingt et un ans, et conséquemment n'a point eu le temps de se faire connaître. Il était natif de Verneuil-sur-Oise et fils de Moïse Androuet et de Madeleine du Courty, personnages qui n'ont laissé aucun souvenir. (N° 17 de notre tableau généalogique.)

AUTRES PERSONNES DU NOM DE DU CERCEAU

DONT LA PARENTÉ AVEC LES ARCHITECTES PRÉCÉDENTS PARAÎT PROBABLE

(Deuxième tableau généalogique.)

Nous avons réuni dans deux tableaux généalogiques les différentes personnes du nom de Du Cerceau citées par Berty, Jal et *la France protestante* (2ᵉ édition, 1876). L'auteur de l'article dans ce dernier recueil n'hésite pas à admettre *Moyse* (n° 5) et *Charles* (n° 6) comme fils de Jacques Iᵉʳ; cela est fort possible; la résidence à Verneuil-sur-Oise, où ce dernier et son fils Baptiste durent évidemment séjourner plus ou moins longtemps pour les travaux du château, est une présomption en faveur de cette hypothèse.

Nous appelons l'attention particulièrement sur deux architectes :
1° Jean II (n° 17 du tableau);
2° Jacques III (n° 12 du tableau).
qui pourraient être confondus avec Jean Iᵉʳ et Jacques II, contemporains. Nous avouons que l'existence d'un Jacques III, architecte du Roi, en même temps que Jacques II, aussi architecte du Roi, nous paraît presque suspecte.

MOYSE ANDROUET DU CERCEAU[1]

(Jal.) Je vois qu'un Moyse Androuet Du Cerceau, protestant aussi, habitait à Verneuil-sur-Oise, où naquit un *Jean II Du Cerceau*. (17) qui mourut à Paris, âgé de vingt et un ans, le dimanche 25 septembre 1644.

JACQUES ANDROUET DU CERCEAU[2]

(Jal.) Je ne dois point oublier un Jacques Androuet Du Cerceau, commis aux gabelles, natif de Verneuil-sur-Oise, parent certainement

1. N° 6 du tableau généalogique.
2. N° 13 du tableau généalogique.

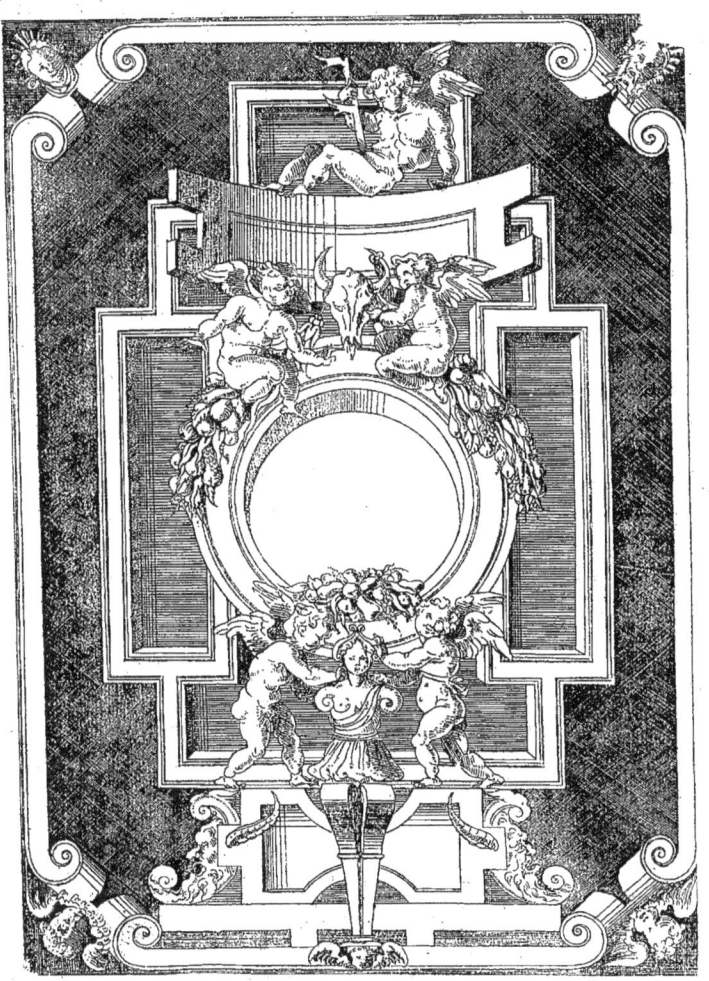

FIG. 120. — GRAVURE DE DU CERCEAU
Tirée des *Grands Cartouches* de Fontainebleau

de Moyse Androuet, et catholique converti sans doute, qui mourut à Paris le 24 avril 1689 et fut enterré le 25 à Saint-Séverin. Il avait deux fils, tous deux nommés *Paul,* qui signèrent l'acte d'inhumation de leur père.

PAUL[1]

Dessinateur.

(Jal.) L'un de ces deux Paul fut dessinateur. Né vers 1630, il mourut rue Saint-Jean de Beauvais, à l'Olivier, le 1er février 1710 ; il fut enterré au grand cimetière de Saint-Benoît, en présence et par les soins de son fils aîné, *Guillaume-Gabriel Androuet Du Cerceau,* qui signa l'acte que j'analyse : G. G. A. Du Cerceau.

Ce Paul, dessinateur, né vers 1630, mort en 1710, serait-il le même que le n° 7, Paul, graveur, qui florissait vers 1660 ?

Pour la bibliographie de l'œuvre de ce dernier, voyez Guilmard.

GUILLAUME-GABRIEL ANDROUET DU CERCEAU[2]

(Jal.) Fut dessinateur comme son père. L'acte de son mariage enregistré à Saint-Benoît, sous la date du 27 février 1691, le qualifie « designeur » et le dit fils de Paul « aussi designeur » et de Marie-Baptiste Chevrol. Gabriel épousa Françoise-Clémence Gosseman, fille d'un receveur des aides à Laval, Jacques Gosseman.

Guillaume-Gabriel (et non pas Paul) eut de Françoise-Clémence Gosseman deux enfants : un garçon nommé Nicolas, et une fille qu'on nomma Louise. Il les perdit, Nicolas le 6 octobre 1697, âgé de quatre ans, dit l'acte inséré à Saint-Germain-l'Auxerrois ; Louise, âgée de deux ans et demi, le 26 juin 1701.

L'acte d'inhumation de Louise dit son père « Gabriel Androuet Du

1. N° 26 du tableau généalogique.
2. N° 28 du tableau généalogique.

Cerceau, dessinateur pour le roy, demeurant rue de la Monnoye ».
En 1697, Gabriel avait demeuré rue de la Limace. Il signa en 1697
« Gabriel Du Cerceau » et en 1701 « GABRIEL-ANDROUET DU CERCEAU ».
Quel était le mérite de ce Du Cerceau? Quel était le genre de son
talent? Que dessinait-il pour le roi? Je l'ignore. On ne connaît rien de
lui au Cabinet des Estampes de la Bibliothèque Impériale. »

PAUL[1]

(Jal.) *Paul-Simon Du Cerceau,* frère du marié (n° 26), ne prend dans
l'acte aucune qualité.

1. N° 27 du tableau généalogique.

GÉNÉALOGIE DES ANDROUET DU CERCEAU

DESCENDANTS DE

1
JACQUES I ANDROUET, DICT DU CERCEAU
Né avant 1512. Mort après 1584.
Graveur, architecte du Roi de France et de Renée de France, duchesse de Ferrare.

Sa sœur, JULIENNE ANDROUET, épouse JEAN BAUSSE architecte qui, en 1568, achète une maison à Verneuil-sur-Oise, père de Salomon de Brosse.

2
BAPTISTE
Architecte, né entre 1544 et 1547, mort en 1590.
1578, commence le Pont-Neuf, succède à Pierre Lescot.
1584, construit sa Maison.
1586, noble homme, conseiller du Roy, architecte ordinaire de tous les ouvrages des bastiments et édifices de S. M.
1585, se retire (l'Estoile).
Épouse
MARIE RAGUIDIER

3
JACQUES ANDROUET II DU CERCEAU
Architecte des bâtiments du Roy, entre comme valet de chambre chez le duc d'Alençon, en 1577.
(Vivant escuier, architecte et surintendant des bastiments du Roy. Jal.)
1597 cité. (Jal.)
1602, contrôleur et architecte des bâtiments du Roi.
(162?) 17 sept. 1614, enterré.
Épouse
MARIE DE MALAPER
(épouse en secondes noces d'un sieur de Courcelles).

5
Charles Androuet
En 1580 valet de garde-robe, dans la maison du Duc d'Anjou.

Moïse Androuet Du Cerceau. (Jal.)
Commissaire ordinaire d'artillerie.
Épouse
MADELEINE DE COURTEL OU DU COURTY

4
JEAN I
Architecte, mineur en 1602, vivait encore en 1649.
30, IX. 1617, architecte du roi; 1639, commence le Pont-au-Change; 1624, à 1630, Hôtel de Sully, Hôtel de Bretonvilliers.

Enfants mineurs en 1602. (?)
(?)

14
ANNE
Épouse en IV 1634
Jean d'Ensquergue, sieur de Fougerais, Élie Bedé, secrétaire d'ambassade des États-Généraux.

15
MARIE
(1610-1610)
épouse en 1627
Élie Bedé,
régent
de la Faculté
de médecine;
a eu
d'après BERTY

16
GASPARD,
Escuyer,
sieur Du Cerceau,
officier au service
de la Hollande.
marié à Charenton,
18, I. 1638,
Anne Carré,
fille de Moïse C.
médecin du Roi.

HENRI
† 31, XII. 1645,
à 2 ans.

LOUISE
† 20, IX. 1638,
à 5 ans.

ANNE
† 28, IV. 1651
à 20 ans
(filleul du
nº 14.)

17
JEAN II
Né à Verneuils.-Oise, architecte,
(né 1623),
enterré au cimetière
des Saints-Pères,
26, IX. 1644, à 21 ans.

18
JACQUES
Sieur de Bardillières,
orfèvre,
vit 1661, épouse
MARIE BELIARD
Fille de Paul B. et de Jeanne Collet.

19
JACQUES
Bap. 24, IX. 1662.

20
MARIE
enf. 1, VI. 1665,
(Jal, I, I. 1663).

21
FRANÇOIS
Bap. 21, II. 1665,
receveur et
bourgeois de
Paris.

22
FRANÇOIS
23
MARIE-ANNE
24
PIERRE
Morts en bas âge.

25
BAPTISTE

N. B. — (Nous n'avons pu contrôler la parenté ascendante des deux personnages dont les noms sont imprimés en italique.)

AUTRES DU CERCEAU

DONT LE DEGRÉ DE PARENTÉ N'EST PAS ENCORE FIXÉ (D'APRÈS BERTY, JAL ET LA « FRANCE PROTESTANTE »).

31
Me JACQUES CERCEAU
l'un des aumôniers
de la Reine en 1585.
(Berty.)

11
JEAN DU CERCEAU
A cité notarié en 1689
à Genève. (Fr. Pr.)

12
JACQUES III ANDROUET
DU CERCEAU
Architecte du Roi,
parrain à Charenton
en 1627 et 1638.
D'après la France Prot.
différent de Jacques II
(n° 3) et Jal.).

Marie Androuet
Du Cerceau
(sœur du n° 12).
Marraine à Charenton
en 1617. (Jal.)

33
GEORGES, se marie en 1638. (J.)

9
ANNE
Inhumée 28, IV. 1666,
épouse
JEAN DES MAZIS.

10
PAUL
Horloger,
abjure en 1685.
Sa femme, hollandaise,
n'abjure pas. (F. P.)

8
ÉTIENNE
Inhumé 23, I. 1616.

7
PAUL ANDROUET
DU CERCEAU
Graveur,
florissait à Paris
vers 1660.

13
JACQUES ANDROUET DU CERCEAU
Commis aux Gabelles,
natif de Verneuil-sur-Oise,
converti au catholicisme,
mort 24, IV. 1689,
enterré 25, IV. 1689.

27
PAUL-SIMON
Sans qualification.

26
PAUL
Dessinateur,
né vers 1630, m. I, II. 1710.
Femme
MARIE-BAPTISTE CHEVROL.

28
GUILLAUME-GABRIEL
ANDROUET DU CERCEAU
Dessinateur,
1697, demeurait
rue de la Limace;
1701, dessinateur
pour le Roy;
épouse le 27, II. 1691
FRANÇOISE CLÉMENCE
GOSSENAR
(Fille de G. receveur
des aides, à Laval).

29
NICOLAS
(Né 1793).
† 6, X. 1697, † 2 ans 1/2.

30
LOUISE
(Née 1699).
† 26, VI. 1701
à 2 ans 1/2.

33
JEAN-ANTOINE
DU CERCEAU
Père jésuite,
poète français et latin,
1670-1730.

BIBLIOGRAPHIE

AVIS IMPORTANT

I. La Bibliographie publiée par M. Destailleur en 1863 a servi de base à celle que nous donnons ici, et elle s'y trouve reproduite intégralement, chacun des articles étant suivi d'un **D**, bien que dans un ordre tout différent.

II. Les adjonctions que je dois à la bienveillance de *M. Foule* sont suivies d'un **F**.

III. Quelques additions que *M. Destailleur* a bien voulu me communiquer, en vue de la publication du présent volume, sont marquées par (**DD**.)

IV. Celles que j'ai ajoutées moi-même sont marquées **G**.

Voir en outre l'Appendice, n° XVI.

La première partie comprend les gravures au trait.

La deuxième partie comprend les gravures ombrées.

PREMIÈRE PARTIE

GRAVURES AU TRAIT

A cause de la rareté et de l'intérêt de ces pièces au trait, nous les avons réunies dans une division à part, plutôt que de les répartir dans les différentes classes, avec les autres œuvres de Du Cerceau, dont elles se rapprochent par la nature des objets représentés. Nous commençons par reproduire la note de M. Destailleur sur ces pièces intéressantes.

ORNEMENTS AU TRAIT. — Il est difficile de décider si cette suite est un essai de graveur; ce qui est certain c'est que l'on retrouve, dans la suite des vases, un assez grand nombre de pièces qui sont une répétition de ces ornements. Ceux-ci, à ma connaissance, n'ont eu ni titre ni texte : la collection la plus complète se trouve à la Bibliothèque Sainte-Geneviève; elle se compose de 101 pièces sur 46 feuilles. En voici le détail : Urnes, aiguières, vases à deux anses, vases à boire, salières, 38. — Détails d'ordres, 21. — Cierges, 8. — Reliquaires, tabernacles, ciboires, ostensoirs, encensoirs, 11. — Miroir, 1. — Ornements, 18. — Perspectives, 3. — Pièces d'orfèvrerie pouvant servir pour exposer des reliques, 1. — Arc, 1. — Il faut y ajouter huit perspectives, un reliquaire, une cheminée, qui manquent à la Bibliothèque Sainte-Geneviève; 10 pièces, et en déduire un arc de triomphe qui appartient à la suite des arcs; ce qui porterait le total des pièces connues à 110 sur 56 feuilles. C'est un des recueils les plus remarquables et les moins connus de l'œuvre de du Cerceau. (D.)

Je donne le détail de plusieurs de ces classes dans les numéros suivants. (G.)

ARCS ET MONUMENTS ANTIQUES d'Italie et de France. — Nous nous bornons à rappeler ici l'existence de ces pièces, sur lesquelles nous avons donné des renseignements détaillés au chapitre des Publications, ainsi qu'à la Bibliographie, sous le même titre que ci-dessus. (G.)

RUINES

RUINE D'UN PALAIS DANS LE STYLE ANTIQUE, avec deux tours renfermant des escaliers tournants aux extrémités. — Reproduit, sauf de légères variantes, celle des pièces des « *Venustissimæ optices* » que l'on voit dans notre figure 67. L'exécution est identique à celle de notre planche I. L'exemplaire à Bâle est simplement au trait et mesure 191 × 121 millim.; celui de M. Lesoufaché est lavé et mesure 187 × 122 millim. (G.)

PARTIES D'UN GRAND PALAIS PARTIELLEMENT RUINÉ.
125 × 180 millim. Voyez planche I. — Architecture dans le style de la première manière de Bramante. Au centre, une galerie dont la perspective conduit à un exèdre surmonté d'un fronton ; à gauche, une cour avec deux arcades en bas, une *loggia* à entablement porté par des colonnes alternant avec piliers. A droite, une aile oblique conduit à une tour carrée. Dans le fond, à droite, l'enceinte extérieure du palais avec entrée monumentale ; à gauche, deux tours élancées : l'une octogone, l'autre ronde.

Parmi les dessins, vol. J, fol. 89, un croquis de la même composition en sens inverse, avec de légères modifications de détail. (G.)

RUINE D'ÉGLISE A TROIS NEFS avec église souterraine. Largeur, 124 millim.; hauteur, 162 millim. — Style italien, manière de Fra Giocondo. Piliers formés de quatre colonnes sur de hauts piédestaux. Nef recouverte en partie par une voûte en berceau. Abside en cul-de-four avec six arcades s'ouvrant sur le pourtour. Le pavé de l'église, éventré en plusieurs endroits, laisse voir la crypte avec des personnages. Épreuve lavée au bistre. Il existe parmi les dessins de Du Cerceau plusieurs répétitions de cette composition, avec de légères variantes, par exemple : vol. B, fol. 4; vol. J, fol. 56; dans le vol. H, fol. 4, la composition est restaurée. (G.)

PREMIÈRE TENTATIVE D'UNE ÉDITION DES TEMPLES

LE TEMPLE DE LA PAIX, A ROME. 122 × 155 millim. Collection Lesoufaché et Musée de Bâle. — Variante de celui des Temples moyens (voy. fig. 12), dont la composition est inspirée d'une estampe italienne anonyme du xv^e siècle. L'intervalle entre le bas des chapiteaux du bâtiment central et la balustrade du portail est plus grand, les arcades moins élancées, les piliers plus forts ; trait lourd, planche non nettoyée. (G.)

UN DES MODÈLES POUR SAINT-PIERRE DE ROME. — 191 × 116 millim. (La largeur mesurée d'un angle de la tour à l'autre, au-dessus des bases, 154 millim. 1/2.) — Musée de Bâle, pièce peut-être unique. Fig. 5. Épreuve plus grande et légèrement variée de la composition analogue dans les *Moyens Temples* que nous avons reproduite dans les Projets primitifs pour Saint-Pierre de Rome, pl. II, fig. I. Gravure lourde, planche non nettoyée, contemporaine de la pièce précédente et de la petite façade de Palais ci-dessous. (G.)

ÉDIFICES

LA FAÇADE DE LA CHARTREUSE DE PAVIE, dite la Petite Chartreuse. 172 × 232 millim. — Les différences existant entre cette estampe et celle dite *la Grande Chartreuse de Pavie* sont dues uniquement à la fantaisie de Du Cerceau ;

la première avec ses pilastres aux montants finement gravés, ses chapiteaux à feuille d'eau, appartient à sa première manière. La principale différence consiste dans la grande rose qui occupe le milieu du deuxième étage au lieu des deux fenêtres au-dessus de la porte dans la grande estampe. Voyez pages 61-63. (G).

EXTÉRIEUR D'ÉGLISE A TROIS NEFS avec transept au milieu de la longueur. 160 × 126 millim. Ce dernier, ainsi que la grande nef, accusés à l'extérieur par une grande arcade entre colonnes engagées, surmontée de frontons couronnés de tabernacles. Sur la croisée s'élève une flèche légère dont les deux étages inférieurs sont carrés, les deux supérieurs circulaires. Style du Milanais Dolce Buono vers 1500. Cette estampe fait suite parfois aux *Moyens Temples*. (G).

GRANDE COUR DE PALAIS A DEUX ÉTAGES. 470 × 340 millim. — Collection Fountaine, maintenant chez M. Foulc. Le côté du fond est formé de deux loges superposées divisées en cinq travées dont les trois du milieu sont surmontées de plusieurs lucarnes groupées en forme de pignon. Les deux ailes d'un dessin différent ont chacune quatre travées et demie, avec arcades dans le bas. Dans le fond, à gauche, un campanile surmonté d'un *tempietto* circulaire avec lanterne de même forme; à droite, une construction analogue plus étroite.

Exécution aussi inhabile que dans notre figure 5; morsure lourde avec filets se confondant; planche non nettoyée. (G).

COUR D'UN PALAIS AVEC GRAND PORTAIL représenté en perspective. 148 × 237 millim. (fig. 18). — Au rez-de-chaussée, arcades sur colonnes; le premier étage, dont les fenêtres sont à frontons, couronné par une balustrade avec candélabres. Au milieu de la cour, un grand et riche portail ouvre sur un grand passage voûté en berceau, orné de caissons. Certaines parties dans le style du Milanais Bramantino Suardi. (G.)

PETITE FAÇADE DE PALAIS DE STYLE ITALIEN. 123 × 172 millim. — Un escalier monumental se divisant en deux rampes, montant au premier étage, occupe tout l'espace entre les avant-corps situés aux extrémités de la façade; ceux-ci et un attique au milieu de la composition surmontés par des frontons. Sous celui du milieu on lit l'inscription :

QVONDAM FVIT INGENS ILION.

qui se retrouve dans la porte représentée dans notre figure 19.

C'est la première édition réduite de la même belle pièce signée : *Jacobus Androuetius du Cerceau fecit. — Aureliæ 1551*, parmi les *Compositions d'architecture* et la planche 13 du Recueil de Crecchi. M. Lesoufaché possède une épreuve simplement au trait, l'autre lavée. (G).

RICHES FAÇADES DE MAISONS, STYLE FRANÇOIS 1er. Deux pièces. *La première* : 133 millim. de haut. Trois étages divisés en travées par des colonnes doriques, ioniques et corinthiennes. Le rez-de-chaussée avec arcades. Dans

le soubassement du troisième étage, couronné de trois grandes lucarnes, on lit l'inscription :

<div style="text-align:center">POST TEBRA SPER OLVC EM ⁂</div>

La deuxième : 164 millim. de large, 243 millim. de haut. Également à trois étages divisés en cinq travées par des colonnes accouplées. Sur le toit, un campanile carré dans le bas, circulaire dans le haut. M. Lesoufaché possède une épreuve lavée de cette dernière maison. (G).

PARTIES D'ÉDIFICES ET MEUBLES

PORTES MONUMENTALES. — La série suivante se trouve dans la collection de M. Foulc. Plusieurs existent dans d'autres collections, mais sans date.

a) Une arcade entre deux colonnes accouplées, cannelées et en forme de candélabres dans le bas. 241 × 161 millim., fig. 19. Dans l'attique, relié au bas par des consoles, surmonté d'un fronton demi-circulaire entre des cornes d'abondance, on lit :

<div style="text-align:center">QVONDAM FVIT INGENS ILION 1534.</div>

Aux angles, quatre vases. Les frises, tympans et pilastres ornés de riches arabesques. Un exemplaire lavé, un au simple trait.

b) Arcade encadrée par deux colonnes doriques accouplées. Haut., 248 millim. — L'attique, couronné par un motif de trois niches dont la plus grande, au milieu, est surmontée d'un fronton portant l'inscription :

<div style="text-align:center">MVLTA RENASCENTVR QVE NVNC CECIDERE.</div>

A chaque extrémité de l'entablement un vase.

c) Porte en forme d'arc triomphal, 91 × 142 millim. — Les colonnes corinthiennes encadrant l'arc sont séparées par une niche rectangulaire surmontée d'un médaillon. L'attique, avec la même inscription que la précédente : MVLTA RENASCENTVR, etc., surmonté par un couronnement de lucarne, terminé par un fronton demi-circulaire avec un vase pour acrotère. Dans le tympan inférieur, une tête saillante, dans la manière milanaise de Caradosso, de dimensions considérables. (G.)

TOMBEAU. Haut., 188 millim. ; larg., 184 millim. Collection de M. Foulc. — Deux colonnes-candélabres, séparées par une niche, encadrent la grande niche destinée à recevoir la statue couchée du défunt, dont le plafond est raccordé aux parois latérales par des voussures. Dans l'attique, surmonté d'un fronton demi-circulaire et relié latéralement par des consoles, on lit :

<div style="text-align:center">SVRGITE · MORTVI · VENITE · AD · IVDICIVM · SALVATORIS.</div>

Dans le soubassement, un enfoncement pour recevoir probablement la statue nue du mort, des vases ornés de têtes de béliers servent d'acrotères. (G.)

RETABLE D'AUTEL A TROIS ÉTAGES. Haut., 246 millim.; larg., 151 millim. Collection de M. Foulc. — Au milieu de la table d'autel, un médaillon. Le retable, composé de trois étages en retraite; dans le premier, quatre niches séparées par des colonnes-candélabres; dans le deuxième, correspondant aux deux niches du milieu, une seule en plate-bande; au troisième, la même largeur occupée par une grande niche entre deux petites. Au sommet, un tabernacle à deux étages. Des consoles formant ailerons relient les étages, des pinacles dans les axes des colonnes. Dans la prédelle l'inscription :

<center>GLORIA · IN · EXCELSIS · DEO · 1534.</center>

RETABLE EN FORME D'ARC DE TRIOMPHE. Haut., 156 millim.; larg., 103 millim. Collection de M. Foulc. — Ce retable revêt la forme d'un cadre architectonique. Trois arcades, celle du milieu plus grande que les deux autres, sont séparées par des colonnes-candélabres. Couronnements de la travée du milieu : deux tabernacles superposés; — des travées latérales : des pignons de lucarnes. Des doubles pinacles superposés forment les amortissements dans les axes des colonnes. Ornementation très riche. Pièce inachevée dans les niches. (G.)

RETABLE AVEC LA SAINTE VIERGE, l'Enfant Jésus et deux saints dans trois niches. Haut., 146 millim.; larg., 117 millim. Pièce unique. Collection Lesoufaché. — Les figures seules sont légèrement modelées par des hachures très simples, exactement comme dans le cadre avec Mars, Vénus et l'Amour. L'architecture est modelée au lavis.

Les colonnes corinthiennes engagées et cannelées encadrant les niches portent des dais. Celui du milieu est de forme pentagone avec un angle saillant au milieu correspondant à celui du piédestal. Des pinacles correspondent aux niches, des motifs de frontons aux deux panneaux qui les séparent, enfin, des vases aux colonnes. (G.)

RETABLE OU CADRE D'AUTEL ENCADRANT une niche pour statue. Haut. 140 millim.; larg., 67 millim. Collection de M. Lesoufaché. — Entre les piédestaux, deux guirlandes suspendues à une tête d'ange. Dans la bague, au tiers de la colonne, des têtes de chérubins. Couronnement en forme de fronton de lucarne, surmonté d'une figure ailée terminée en rinceaux ; sous le fronton, un écusson. La niche, à base rectangulaire, avec coquille et caissons dans le haut. (G.)

CHEMINÉE DITE DU PALAIS FARNÈSE. 124 × 160 millim. — La frise ornée d'une guirlande tendue entre les consoles. Le panneau du dessus de la cheminée est accosté de consoles et surmonté d'un couronnement formé de deux consoles couchées. (G.) (Collection Lesoufaché et Musée de Bâle.)

DEUX CHEMINÉES RICHEMENT SCULPTÉES.

a) La première, 136 × 185 millim. Le dessus de cheminée, porté par *deux consoles en forme de talon*, reposant sur une colonne-candélabre ionique au milieu de la frise ornée de rinceaux ; un buste dans un cadre circulaire ; l'attique en retraite, avec trois

niches séparées par des pilastres et surmonté d'un fronton. Des ailerons, en forme de chimères, accostent l'attique; aux angles, des vases. Épreuve lavée.

b) Haut., 192 millim.; larg. 158 millim. Le dessus de cheminée, orné d'un bel enroulement, est porté par deux consoles en forme de doucine, posant sur pilastres ornés de chutes. L'attique carré, accosté de deux consoles et surmonté d'un fronton demi-circulaire, est resté vide. Quatre vases forment acrotères.

STALLES OU TRONE A TROIS SIÈGES.

130 millim. de large, 240 millim. de haut. Collection de M. Foulc. — Le siège du milieu est plus élevé d'une marche. Le haut formé de trois petites voûtes en berceau saillant sur consoles, couronnées par de riches motifs de lucarnes. Le tout richement sculpté.

LIT VU DEBOUT, STYLE FRANÇOIS Ier.

Haut., 340 millim.; larg., 240 millim. — Épreuve unique, jadis collection Fountaine, maintenant chez M. Foulc. Une des plus belles pièces de Du Cerceau. Le lit, dont le dos est composé dans le goût de la façade de la Chartreuse de Pavie, est, en quelque sorte, placé entre les colonnes, et il y a une erreur dans la position de la base du lit, relativement à celles des colonnes qui, sous forme de candélabres, pénètrent à travers des corniches et portent le ciel du lit. Le haut de son entablement est décoré de motifs de lucarnes, et le soffite de légères arcatures avec clés pendantes. Le trait fortement mordu, traces d'égratignures du cuivre. (G.)

(Filigrane français, un écusson où l'on distingue des fleurs de lis et des échelles, sous une couronne de marquis ?)

LIT VU DE COTÉ, DE L'ANNÉE 1535.

Haut., 310 millim.; larg., 365 millim. Pièce unique, chez M. Foulc. Ancienne collection Fountaine. — Le style milanais de 1490 prédomine encore dans cette belle composition de Du Cerceau. Sur les angles carrés du lit, qui pose sur quatre piédestaux, se dressent les quatre riches colonnes-candélabres qui portent un ciel à caissons, orné, au milieu des côtés, de riches amortissements d'une sûreté d'exécution parfaite ; ce sont des chimères terminées en rinceaux tenant d'un médaillon. La tête du lit a la forme d'une arcade à fronton entre deux riches panneaux plus bas, accostés et couronnés de consoles. Gravée autour des deux côtés de la frise du lit, la même inscription que dans la porte *b* :

MVLTA RENASCEN || TVR QVE · NVNC CECIDERE * 1535.

La planche a diverses égratignures avec marques de piqûres dans le vernis.

Dans l'estampe de M. Foulc les deux piédestaux antérieurs sont en partie coupés, en sorte que la hauteur de l'estampe n'a pu être fixée qu'approximativement.

Les chapiteaux à feuilles d'eau, avec certaines gaucheries de perspective analogues à celles des cours représentées dans nos figures 17 et 18. On retrouve les têtes de béliers décharnés si fréquents dans d'autres pièces du maître, la même sûreté d'exécution des rinceaux que dans le volume de dessins K. Quelques petites hachures. (G.)

DÉTAILS

DÉTAILS D'ORDRES D'ARCHITECTURE

1. Un entablement dorique, un corinthien, une corniche. Larg., 118 millim.; haut., 178 millim.
2. Un entablement sur chapiteau composite, une base. Larg., 99 millim.; haut., 165 millim.
3. Un entablement avec fronton sur chapiteau corinthien, une base. Larg., 101 millim.; haut., 170 millim.
4. Un entablement corinthien, une base de piédestal. Larg., 90 millim.; haut., 165 millim. (Voyez fig. 81.)
5. Six chapiteaux Renaissance superposés sur deux rangs. Le chapiteau du milieu, à droite, avec figures terminées en enroulements; celui d'en haut, à droite, a des chimères ailées. Larg., 117 millim.; haut., 187 millim.
6. La même feuille en contresens de la précédente.

Total : 21 pièces sur 6 feuilles. (G.)

ORNEMENTS DE FRISES

1. Quatre frises superposées, renfermant, en comptant à partir du haut : *a*) deux aigles; *b*) deux dauphins et un masque; *c*) une palmette au milieu de deux cornes d'abondance. Larg., 75 millim.; haut., 114 millim.
2. Trois frises : *a*) un enroulement symétrique simple ; *b*) des palmettes et chèvrefeuilles ; *c*) rinceau sortant d'un vase. Larg., 75 millim.; haut., 127 millim.
3. Deux frises avec rinceaux. Larg., 140 millim.; haut., 62 millim.
4. Quatre frises : *a*) Un demi-rinceau; *b*) palmettes et chèvrefeuilles droits ; *c*) les mêmes droits et renversés alternativement; *d*) motif analogue double. Larg., 81 millim.; haut., 135 millim.
5. Quatre guirlandes : deux grandes et deux petites sur trois rangs, et un vase à deux anses. Larg., 103 millim.; haut., 170 millim.

Total : 5 feuilles avec 17 ornements et un vase. (G.)

ORFÈVRERIE

DEUX CHASSES-RELIQUAIRES EN FORME D'ÉGLISES. — Le style de ces petits édifices est milanais, mais légèrement francisé, — dans chacune le transept est situé au milieu de la longueur de la nef, le toit est de forme ondulée, un campanile s'élève sur la croisée. Larg., 134 millim.; haut., 115 millim. Le transept est accusé par une grande niche surbaissée; la nef a six niches séparées par des pilastres. Larg., 151 millim.; haut., 133 millim. La face du transept occupée par une grande arcade dans laquelle se tient un guerrier romain avec une bannière. Quatre niches renferment des « *putti* » sur le côté de l'église. (G.)

CADRE ENTOURANT MARS, VÉNUS ET L'AMOUR. Haut., 125 millim. — Les figures seules sont modelées par des hachures simples et finement gravées. Le tabernacle, avec colonnes engagées et fronton, est ombré de lavis au bistre, du moins dans les deux exemplaires que nous avons vus au Cabinet des Estampes et chez M. Lesoufaché. (G.)

CADRE ENTOURANT UNE SAINTE FAMILLE. Larg., 74 millim.; haut., 145 millim. Collection de M. Lesoufaché. — Dans la prédelle du tabernacle, des anges terminés en rinceaux tiennent une couronne; dans la lunette, le Père Éternel bénissant. Cette pièce a été reproduite dans le *Viator* par Mathurin Jousse, édition de 1685. (G.)

CADRE AVEC MÉDAILLON DE TÊTE DE FEMME à cheveux

FIG. 121. — GRAVURE AU TRAIT DE DU CERCEAU.
(Tirée de la suite du musée de Bâle. — (Collection de M. Foule.)

bouclés ornés de rubans. Larg., 75 millim.; haut., 116 millim. — Le médaillon occupe le tympan du fronton demi-circulaire orné d'une crête à jour qui surmonte le cadre rectangulaire, flanqué de pilastres. Le haut du vide orné d'un ornement en cul-de-lampe très fin. Tous les panneaux décorés de rinceaux et d'ornements analogues. Légèrement ombré de hachures à la main, le plus souvent horizontales. Pièce unique, depuis peu chez M. Destailleur. (G.)

GRAND CADRE POUR MIROIR. 234×128 millim. — Pièce peut-être unique au Cabinet des Estampes, à Bâle. En forme de tabernacle porté par des demi-colonnes, cannelées dans le haut, entourées de rinceaux dans le tiers inférieur. Le soubassement, en forme de piédestal avec panneaux ornés, se termine en bas par deux culs-de-lampe, et au milieu par une console en forme d'enfant ailé terminé en rinceaux. Une console avec de riches feuilles d'acanthe monte extérieurement le long des colonnes. Dans la frise de l'entablement, des guirlandes suspendues à des têtes d'anges. — Couronnement : au-dessus des colonnes un vase élancé sur un dé orné de trois

consoles. Au milieu du fronton à la François I^{er}, avec écusson dans le tympan, amortissement demi-circulaire à coquille surmonté d'un vase. La partie centrale en outre entourée d'ornements à jour, rinceaux entremêlés de dauphins et de figures de femmes terminées en feuillages. (G.)

PETIT CADRE POUR MIROIR. 91×159 millim. — La composition et l'ornementation sont à peu près semblables à celles du grand miroir. Différences : Tout l'ornement sous le soubassement manque. Dans le fronton, un masque d'enfant ; au sommet, une tête d'ange. Au-dessus des demi-colonnes, un petit tabernacle à arcade, surmonté d'un vase. (G.)

FIG. 123. — ESTAMPE DE LA SUITE DES « VASES ».
Gravure au trait, lavée, de Du Cerceau.

QUATRE CADRES POUR ORFÈVRERIE sur une même pièce. Haut., 102 millim.; larg., 60 millim. — Collection Foule. Les deux cadres à gauche ont des entablements surmontés de riches découpures ; ceux de droite ont des couronnements demi-circulaires. Pièce destinée peut-être à faire partie de la série de Bâle. Fin de la première manière. (G.)

SUITE DU MUSÉE DE BALE. Nous proposons cette dénomination parce que, sur les quatre pièces connues jusqu'ici, trois sont au Cabinet des Estampes de cette ville. (Vol. a 11.) La quatrième, chez M. Foulc, à Paris, est reproduite ici, fig. 121. Nous commençons la description par cette dernière.

1° Onze pièces, 93×54 millim. — Trois colonnes-candélabres de style milanais. Dans les intervalles, en haut, deux riches cadres pour médaillons circulaires; dans le bas, six ornements découpés pour garnir l'extrémité de la courroie qui passe à travers la boucle.

2° Sept pièces, 94×53 millim. — Au milieu, un cadre en forme de tabernacle, porté par une console avec six dauphins et avec fronton en arc ; pour médaillon circulaire.

A droite et à gauche, deux couronnes de feuillages avec une tablette contenant une inscription au centre. Au-dessus et en dessous de chaque couronne, une tablette avec ornements pour frises (rinceaux et palmettes).

3° Trois pièces, 89×52 millim. — Un cadre circulaire. De chaque côté un objet ayant la forme d'un large pilastre ; celui de gauche repose sur des pieds en forme de griffes. Au-dessus de l'entablement, une tablette ; en dessous, un panneau circulaire; dans le bas, un terme féminin. Celui de droite a deux panneaux sous la frise, et dans le bas des guirlandes suspendues à des crânes de béliers.

4° Trois pièces, 83×51 millim. — Trois pendeloques en forme de cartouches terminées en bas par des perles. Pièce du milieu : une femme tient derrière elle le cartouche sur lequel sont assis deux satyres. — Pièce à gauche : en bas, une femme terminée en rinceaux ; en haut, deux satyres adossés assis sur un masque. Pièce à droite, dans le haut : deux satyres adossés, séparés par un crâne de cheval. (Voir les quatre cadres précédents et les deux trophées.) (G.)

TROPHÉES

DEUX TROPHÉES encadrant trois montants de pilastres. Haut., 48 millim.; larg., 85 millim. Collection Foulc. — Le caractère du trait très soigné semble indiquer l'époque de 1545-1550. Sur le verso, on voit la contre-épreuve légère de trois pendeloques François I^{er} analogues au n° 4 de la série de Bâle, à laquelle cette feuille pourrait être rattachée, surtout en admettant, comme ce fut le cas pour les meubles, une exécution des pièces à des intervalles assez longs. (G.)

SUJETS HISTORIQUES

COUR DE PALAIS DE STYLE ANTIQUE, avec trois enfants nus jouant aux osselets. Pièce circulaire de 141 millim. de diamètre. — Derrière l'angle de la cour, une tour circulaire, décorée d'arcades, s'élève au centre d'un édifice en forme d'hémicycle. Cette composition avec de meilleures proportions, sans enfants et ombrée, forme la pièce supplémentaire (n° 21) des *venustissimae optices*. (G.)

PIÈCE CIRCULAIRE, RICHE PORTIQUE EN CONSTRUCTION. Diamètre, 189 millim. — Dans le lointain, à droite, un château dans le style de Chambord. C'est l'architecture seule de la composition ombrée, où la sainte Vierge est agenouillée devant l'Enfant Jésus, composition dont nous avons parlé dans le chapitre VIII, à l'occasion des arcs et de l'officine. (G.)

BIBLIOGRAPHIE

LA CHARITÉ ENTOURÉE DE SEPT ENFANTS, assise dans un paysage. Pièce anonyme. 200 × 142 millim. (D.) — Au centre, une femme assise, tenant un enfant dans sa droite, tend le bras gauche vers un enfant s'approchant d'elle, un troisième est derrière elle; à droite, deux enfants à terre; à gauche, en arrière, les deux autres jouant. Paysage : à gauche, colline se terminant à pic ; à droite, deux arcades en ruines et un fragment de colonne ombrées de hachures, et un puits. — Voyez la Charité assise sous un tabernacle parmi les pièces isolées de la seconde manière. (G.)

L'ANNONCIATION. 146 × 213 millim. Collection de M. Lesoufaché. — La scène se passe dans la cour d'un riche palais de style antique, de laquelle partent, en face, deux galeries; à droite, la sainte Vierge agenouillée ; puis à gauche, d'abord l'ange, ensuite le vase avec les lis ; dans le haut de la galerie de droite apparait le Saint-Esprit. Le style des figures légèrement ombrées est plutôt allemand. (G.)

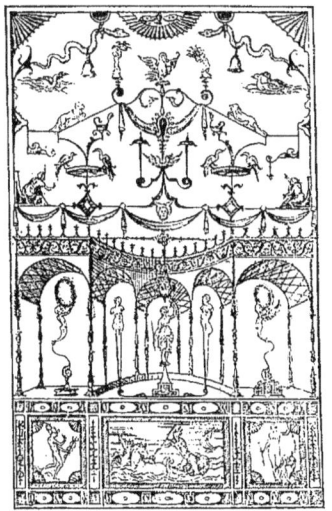

FIG. 122 bis. — GRAVURE.
Tirée du livre des Grotesques.

SECONDE PARTIE

TOPOGRAPHIE — PLANS DE VILLES

CIVITAS HIERVSALEM, 1543. Larg., 296 millim.; haut., 178 millim. Pièce anonyme. (D.) — Par suite d'une erreur, notre figure 123 ne reproduit pas l'estampe originale. (G.)

LYON (LA CITÉ DE). Larg., 726 millim.; haut., 260 millim. Planche anonyme, rare et curieuse. (D.) — L'exécution du bel encadrement, avec sa corniche à consoles et postes, rappelle celle du titre du livre des Arcs de 1549, mais est plus fine et plus soignée, et pourrait être un peu antérieure. Les rubans flottants des écussons, portés par des anges, sont très bien ajustés. Ce document est d'une authenticité absolue. (G.)

ANTWERPIA IN BRABANTIA. Larg., 897 millim.; haut., 350 millim. Planche anonyme, rare et curieuse. (D.) — Sur ce beau plan en perspective, on voit toute l'enceinte du Moyen-Age avec ses nombreuses tours, qui fut supprimée en 1543 pour établir l'enceinte bastionnée de Charles-Quint. Le dessin en a donc été fait avant cette date. L'exécution de la gravure paraît plutôt antérieure que postérieure à 1550. (G.)

PLAN DE PARIS. — J'emprunte la description de ce plan à l'ouvrage de M. Bonnardot[1] :

« Il se compose de quatre feuilles. Les deux du haut ont environ 41 centimètres sur 39; celles du bas, plus étroites, 41 centimètres sur 29. J'ignore si un texte était annexé. Il est gravé à l'eau-forte avec une hardiesse et une touche particulière qui peuvent le faire attribuer avec raison au célèbre architecte Jacques Androuet du Cerceau, ou du moins à celui qui gravait ses pièces d'architecture; car, à ma connaissance, il n'existe aucune preuve positive que Du Cerceau ait gravé lui-même. Je n'oserais affirmer, malgré la grande analogie de cette estampe avec les pièces de cet architecte, qu'elle fut positivement son œuvre, mais je le présume fortement. L'essentiel, pour nous, c'est de rechercher l'époque précise de l'état de Paris qu'elle représente. Je vais la décrire dans son ensemble :

« Ce plan est levé à vol d'oiseau et orienté comme ceux décrits ci-dessus; à chaque coin est un Vent qui souffle. Les noms des rues (noms qui ne sont pas toujours identiques à ceux inscrits sur la tapisserie) d'un tracé, au milieu de ces rues, en écriture

1. *Études archéologiques sur les anciens plans de Paris, des XVI^e, XVII^e et XVIII^e siècles*, par M. Bonnardot, Parisien. Paris, à la librairie ancienne de De Florence, quai de l'École, 16. 1851. In-fol., page 57.

CIVITAS HIERVSALEM

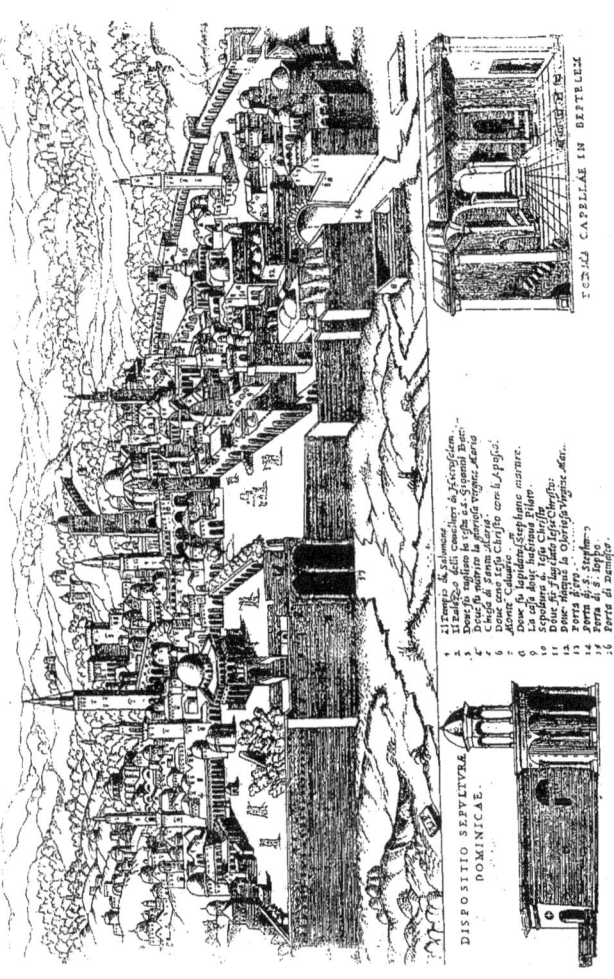

FIG. 123. — VUE DE JÉRUSALEM.
Copie ancienne, d'après l'estampe de Du Cerceau.

fine ou en petites majuscules, selon leur largeur. Au sommet de la carte est le titre, inscrit sur un ruban qui flotte : *La Ville, Cité et Université de Paris*. A gauche, l'écusson de France avec la couronne ouverte ; à droite, le blason de la ville. Au bas, trois cartouches carrés, avec ornement sur les côtés, renfermant plusieurs distiques latins en petites majuscules.

« Celui de gauche commence par ce vers :

« *Non modo Francigenae hæc est regia gentis.*

« Celui de droite par les mots suivants :

« *En bene turba parens....*

« L'inscription du milieu est en prose et s'étend sur les deux feuilles du bas : *En tibi studiose graphica et linearis pictura urbis civitatis et academiæ in qua vici, angipartus, templa... continentur*, etc. »

M. Bonnardot pense qu'on peut fixer l'époque de ce plan à 1560. Quant au doute qu'il émet sur l'auteur, il ne peut exister pour les personnes qui ont étudié l'œuvre de Du Cerceau. (D.)

Ce plan a été reproduit dans l'*Atlas des anciens plans de Paris*, publié en 1880 par la Ville de Paris, avec l'indication : « Paris en 1555, fac-similé du plan dit de Saint-Victor, attribué à J. A. Du Cerceau ». M. l'abbé Valentin Dufour (*Bulletin de la Société de l'Histoire de Paris*, 1882, page 45) le croit basé sur le plan officiel que l'on suppose avoir été dressé en 1550. Il en serait de même du plan dit de Bâle ; il faut remarquer, toutefois, que sur ce dernier on voit le rez-de-chaussée de l'hôtel de ville du Boccador, commencé en 1533, tandis que sur celui de Du Cerceau on distingue encore les diverses constructions qui, antérieurement, en occupaient la place. On ne voit pas trace des travaux de reconstruction de Saint-Eustache, entrepris en 1532, ni de ceux du Louvre, entrepris en 1547. Une partie des documents sur lesquels est basé ce plan doit donc être notablement antérieure à 1550, bien que, ainsi que le procédé de gravure l'indique, son exécution corresponde très bien à la date de 1555, adoptée dans la publication de la Ville de Paris. (G.)

PLAN DE ROME, en six feuilles in-fol., de 325 millimètres de hauteur sur 49 centimètres de largeur. — En haut se trouve une table, avec encadrement de perles et de triglyphes. On lit : *Antiquæ urbis imago accuratissime ex vetustis monumentis formata*. A droite, un cartouche, avec la date de 1578 ; à gauche, le même cartouche, mais vide. Au bas du plan, on lit, dans un cadre qui se termine par un arrangement de pilastres assez original : *Effigies antiquæ Romæ ex vestigiis ædificiorum et ruinarum testimonio veterum auctorum fide numismatum, monumentis, æneis, plumbeis, saxis, tegulinisque collecta, atque in hanc tabellam redacta et quam fidelissime compendississimeque fieri potiat (potuit) descripta, per XIIII regiones in quas urbem divisit. Imp. Cæsar Aug.* (D.)

Outre les désignations latines des lieux, il y a un certain nombre de remarques en italien. Le plan de Pirro Ligorio, de 1561, a servi de modèle à Du Cerceau. (G.)

LA CARTE DU COMTÉ DU MAINE, pour l'ouvrage de Mathieu de Vaucelles, publié au Mans en 1539 et en 1575. (D.) — L'attribution à Du Cerceau me

paraît devoir être rejetée, par le seul fait que la gravure de cette carte est au burin. L'expression des masques, dans les encadrements des légendes, le dessin des entrelacs du cadre, le modelé, ne rappellent aucun des signes caractéristiques d'Androuet. Dans l'angle supérieur, à gauche, on lit: *Cenomanorum Galliæ regionis, typus. Auctore Mattheo Ogerio*. La date de 1539 a été ajoutée récemment à l'encre rouge dans l'exemplaire du Département des Cartes, à la Bibliothèque nationale de Paris. (G.)

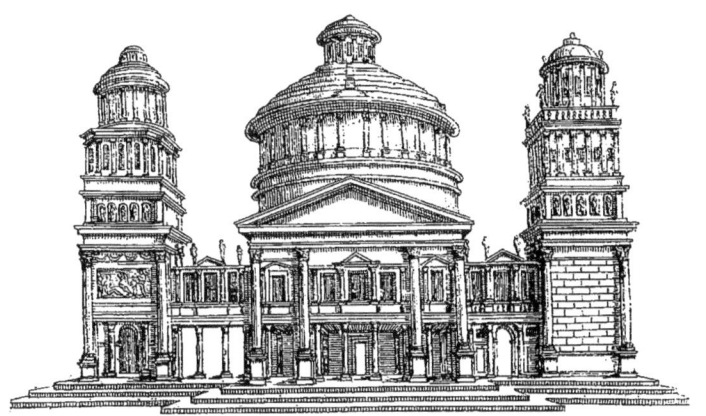

FIG. 124. — PROJET POUR SAINT-PIERRE DE ROME.
Tiré de la suite anonyme des prétendues copies des *Temples*. — (Chez M. Destailleur.)

RUINES — PERSPECTIVE

PAYSAGES ET VILLES POUR FONDS DE TABLEAUX

LEÇONS DE PERSPECTIVE POSITIVE, par Jacques Androuet Du Cerceau, architecte. A Paris, par Mamert Patisson, imprimeur, 1576. 11 feuilles de texte et 60 planches; in-4°. — Il y a eu une seconde édition, avec les mêmes planches, en 1676. (D.) Voyez fig. 65.

PRÆCIPUA ALIQUOT ROMANÆ ANTIQUITATIS RUINARUM monimenta vivis prospectibus ad veri imitationem affabre designata. — Recueil de vues de monuments antiques de Rome, sans date; 25 pl. in-4°. — Temple de la Paix, 2 pl. — Colisée, 9 pl. — Palais de l'empereur Septime-Sévère, 1 pl. — Capitole, 1 pl. — Pont des Quatre-Arches, 1 pl. — Palais des Empereurs, 4 pl. — Thermes d'Antonin, 2 pl. — Thermes de Dioclétien, 1 pl. — Quelques ruines incertaines

d'antiquités, 3 pl. — Un titre in-4º de 170 millimètres de longueur sur 142 millimètres de largeur.

Cette suite est une copie réduite du livre suivant : *Præcipua aliquot romanæ antiquitatis ruinarum monimenta vivis prospectibus ad veri imitationem affabre designata; in alma Venetiarum civitate per Baptistam Pitonem Vicentinum, mense septembre, anno MDLXI*. In-fol. (D.)

La date de MDLX sur l'un des titres du Cabinet des Estampes est une fantaisie ajoutée par M. Callet. Le recueil me paraît gravé entre 1545 et 1555, par deux mains différentes, et ne saurait, dans ce cas, être une copie de l'édition vénitienne. (G.)

FRAGMENTS ANTIQUES. — *Jacobus Androvetius Du Cerceau lectoribus suis. Cum nactus essem duodecim fragmenta structuræ veteris commendata monumentis à Leonardo Theodorico:... Valete. Aureliæ*. 1550.

Ce titre est gravé sur une table entourée d'un cadre à crossettes, avec corniche et soubassement. Après le titre, il y a deux centimètres laissés en blanc. 13 pièces y compris le titre; 157 × 97 millim., in-4º.

Il existe une autre édition. Les caractères du titre sont plus gros et occupent entièrement l'espace; les planches sont gravées dans le même sens que la suite précédente, d'une manière plus fine, mais dans un sentiment tout différent. — Elle est datée de 1565; 155 × 96 millim. Virgilius Solis en a fait une copie gravée en sens contraire; 160 × 100 millim. (D.) Fig. 41.

VUES D'OPTIQUE. — *Jacobus Androuetius lectoribus suis. Veteri consuetudine institutoque nostro novos subinde.... Valete. Aureliæ.* 1551.

Quoique le titre n'indique que 20 pièces, cette suite se compose de 21. Il y a deux états : dans le premier état, les planches, qui sont de forme ronde, ont en moyenne 178 millimètres de diamètre, tandis que, dans le second, elles n'ont plus que 168 millimètres. Il est probable que, les bords des cuivres ayant été altérés, Androuet les a fait diminuer, ce qui sert à constituer un nouvel état, car le titre est le même. En outre, une planche a été entièrement refaite, je vais la décrire : elle représente la perspective d'une cour, dont les dalles sont arrondies à leurs extrémités. On voit à droite un portique de quatre piliers isolés, d'ordre toscan et de forme carrée ; au fond, deux arcades, dont l'une, entièrement ouverte, laisse apercevoir dans le lointain des galeries; à gauche, mais plus en retraite, l'entrée d'un second portique, dont l'ordonnance est semblable à celui de droite.

Dans la première planche, les intervalles des carreaux sont hachés très légèrement dans le sens des lignes de perspective, et l'on en compte quatorze rangs. De plus, le premier pilier de droite n'a pas de base.

Dans la planche refaite, les hachures des intervalles de dallage vont de droite à gauche, et l'on compte quinze rangs de carreaux. Enfin, la base du premier pilier de droite se voit en partie.

Quelques autres planches offrent des différences dans les fonds ou dans les détails, mais j'ai indiqué la seule planche entièrement refaite.

C'est à l'ouvrage de Michel Crecchi, *Prospectiva et Antichità di Roma*, dédié au

cardinal Sforza, que Du Cerceau a emprunté cette suite. Michel Crecchi a gravé 26 planches qui ont 230 millim. de hauteur sur 130 de largeur.

(Voir pages 176-180, la démonstration du contraire). (G.)

Dans les pièces au trait, dont je parlerai plus bas, il y a encore 3 planches copiées de Michel Crecchi. (D.) (La façade de Palais et les deux premiers sujets historiques.)

Le catalogue Gay, n° 194, donne un titre que je n'ai jamais vu : *Volumen continens vetustissimas optices, quam perspectivam nominant. Viginti figuras, à Jac. Androuet du Cerceau. — Aureliæ, 1551.* Petit in-folio, fig., demi-rel., dos de v. — Est-ce le titre du second tirage, ou n'est-ce qu'une fantaisie du rédacteur du catalogue d'arranger un titre? (D.)

PETITES VUES. — *Palais, rues, portes de ville, cour de palais, galeries, ponts, canaux, jardins, maisons, villas, portiques, carrefours, places en perspective;* 28 pièces qui varient de 110 à 115 millim. de largeur sur 80 à 83 millim. de hauteur.

Ce sont des copies, de plus petite dimension, des gravures de Vriese, dont voici le

FIG. 125. — ESTAMPE DE LA SÉRIE DES « MÉDAILLONS HISTORIQUES ».
Attribuée à tort à Du Cerceau.

titre : *Variæ architecturæ formæ : à Joanne Vredmanni Vresio magno artis hujus studiosorum commodo inventæ Antwerpia. Excudebat Joannes Galleus.* 47 pièces.

Ces copies sont gravées dans le même sens que la suite de Vriese; seulement, dans les copies, le rayon de lumière vient de droite et les ombres sont à gauche.

Il y a une autre suite, gravée en sens contraire, de la suite de Du Cerceau, dont elle paraît être une copie. Les planches ont 110 millim. de hauteur sur 80 de largeur. (D.)

Le titre, avec indication *Orléans, 1550,* etc., du Cabinet des Estampes, est moderne et rappelle parfois l'exécution des *Édifices antiques romains* de l'an 1584. Fin des deuxième et troisième manières.

Une édition de l'ouvrage de Vriese, faite par J. Cock, dédiée au cardinal de Granvelle, parut en 1562. (G.)

PAYSAGES. — Larg., 172 millim.; haut., 108 millim. Suite de 25 pièces anonymes. (D.)

Fig. 72. Dans quelques-unes de ces pièces, on reconnaît encore la main de

Du Cerceau, mais la plupart paraissent sortir de son « Officine ». Entre la deuxième et la troisième manière. (G.)

ARCHITECTURE ANTIQUE ET TEMPLES

ARCS. — *Jacobus Androuetius Du Cerceau lectoribus suis. En vobis, candidi lectores et architecturæ studiosi, quinque et vigenti exempla arcuum.* Orléans, 1549.

Dans un piédestal d'architecture très riche se trouve une table renfoncée sur laquelle on a gravé le titre latin dont j'ai reproduit les premières lignes. (Voyez fig. 21.)

Voici la désignation des planches :

« Arc de Titus, à Romme. — Arc d'Ancône. — Arc de Bénévente. — Arc de Paule, en la ville d'Alixandrie, en Italie. — Arc de Véronne, par Vitreuve l'architecteur. — L'Arc de Suse. — L'Arc de Sévère, à Rome. — L'Arc de Ravenne. — Arcs selon l'ordre dorique, 3 pl. — Arcs selon l'ordre ionique, 2 pl. — Arcs selon l'ordre de Corinthe, 9 pl. — Arcs selon l'ordre salomonique, 2 pl. » — Total, 25 pl. sans numéros. In-folio.

On trouve dans le catalogue Hurtault, n° 332, l'indication d'une autre édition. *Iac. Androuetii Du Cerceau, XXX exempla arcuum, partim ab ipso inventa, partim ex veterum sumpta monumenta. Aureliæ*, 1549. 29 planches numérotées à la main. (D.)

La première édition est de la deuxième manière. Fig. 21 et 22. Dix-sept de ces arcs, ceux désignés seulement d'après l'ordre de leurs colonnes, sont de la composition de Du Cerceau. L'exactitude des autres est supérieure aux représentations antérieures au trait, qui ont été ombrées dans l'édition de 1560.

L'édition de 1560 est encore de la deuxième manière ; voyez la description de la figure 62, et pages 186 à 191. (G.)

ARCS ET MONUMENTS ANTIQUES d'Italie et de France. — *Jacobi Androuetii Du Cerceau liber novus, complectens multas et varias omnis ordinis, tam antiquorum quam modernorum fabricas, jam recens editus anno* M.D.L.X. Sur la même feuille, au-dessous, se trouve un arc d'ordre dorique accompagné de colonnes accouplées.

Voici l'indication des planches :

1. Arc d'Ancône [1]. — 2. Arc de Titus. — 3. Arc de Vérone. — 4. Le Forum de Trajan [2]. — 5. Arc de Pola [3]. — 6. Arc de Suse. — 7. Arc de Besançon. — 8. Arc de Constantin [4]. — 9. Aiguille de Pilate, à Vienne. — 10. Temple de Minerve, à Athènes [5]. — 11. Le Colisée, à Rome [6]. — 12. Le dedans du Colisée (hommes combattant des

1. Avec quatre colonnes doriques détachées, ne rappelant nullement le véritable arc d'Ancône qui est corinthien.
2. A cinq travées, couronné au milieu d'un quadrige. (Fig. 63.)
3. Dans l'édition de 1549, cet arc est désigné comme *l'Arc de Paule en la ville d'Alixandrie* (sic) *en Italie.* Une note manuscrite, à Bâle, le désigne comme *Arcus Palatii Alexandrini in Ægypto.*
4. Avec le mot VOTIS gravé plusieurs fois. (Fig. 62.)
5. Temple pseudo-périptère corinthien de dix colonnes de front, dont six forment un avant-corps.
6. Le dessin original de Du Cerceau se trouve dans le recueil B, fol. 32. (Le même recueil contient plusieurs autres dessins pour ce livre.)

lions). — 13. Monument de Saint-Remy, près d'Avignon. — 14. Le Panthéon. — 15. Le Temple de la Paix[1]. — 16. Le Palais consulaire de Bordeaux. (Les Tutelles; Perrault, dans son *Vitruve* de 1683, signale cette planche de Du Cerceau.) — 17. La Maison-Carrée de Nîmes. — 18. L'Amphithéâtre de Vérone. (D.)

Je connais deux états : le premier, avec les planches au trait sous les fonds et sans les numéros; le second, les mêmes planches ombrées, avec les fonds et partout des numéros au milieu de la planche et en haut. Je suppose que Du Cerceau a donné d'abord la suite au trait, puisque ensuite il fit terminer les planches par ses élèves et en fit un nouveau tirage. Voici les seules planches terminées par Du Cerceau : n⁰ˢ 7, 8, 9, 11, 12, 13 ; les autres sont ombrées si lourdement, qu'une partie des détails, si finement indiqués par Du Cerceau dans les épreuves au trait, a complètement disparu.

J'ignore si la suite au trait a paru avec un titre; je ne l'ai jamais vu. (D.)

M. Lesouaché possède un troisième état de ces planches ombrées sans indication de numéros.

FIG. 126. — ESTAMPE DE DU CERCEAU.
Tirée de la série des *Petits Trophées d'armes*.

L'explication de M. Destailleur paraît la plus probable pour plusieurs de ces planches. Comme toutefois, dans d'autres, les lignes rapprochées des filets se sont confondues à la morsure (n⁰ˢ 6, 14, 16. — Comme dans les premiers essais de gravure, voyez notre figure 5), que les feuilles d'acanthe dans l'Arc de Besançon et le Colisée sont tout à fait de la première manière de Du Cerceau ; que dans d'autres on voit la main de quelqu'un s'exerçant à la manière d'ombrer avec les hachures caractéristiques de Du Cerceau; on peut, pour toutes ces raisons, se demander si nous ne sommes pas en présence des premiers essais d'ombrer du maître lui-même et non de ceux d'un élève qui, peu avant 1560, cherche à imiter sa manière.

Au lieu d'être faites à la règle et à l'équerre, les hachures sont souvent légèrement courbes. (N⁰ˢ 7, 13, 18 ; ce dernier est bien de la main d'Androuet.)

Par contre, le n° 7 montre la transition de la première à la deuxième manière ; le n° 9 a été gravé par Jacques Androuet aux débuts de sa seconde manière, vers 1540; le travail des hachures est fin et transparent, et parfois à la main. Dans le n° 12, la deuxième manière se forme et n'a pas tourné à la routine. Le monument si bien gravé

1. Abritant trois statues, et flanqué de deux autres figures avec un riche fronton. (G.)

de Saint-Remy, avec le beau cheval, les rinceaux de la frise, tient de ses deux premières manières.

L'arc sur le frontispice enfin, avec les anges à gros front, les chutes dans le pieddroit, est certainement de la première manière de Du Cerceau, gravé par lui, et montre les lignes de filets confondues à la morsure, tandis que la légende au-dessus n'est pas gravée, mais imprimée en typographie (sur sept lignes), et celles-ci ne sont pas parallèles aux lignes de l'arc gravé. Les hachures aussi sont peut-être de la main de Du Cerceau, de l'époque où il commençait à ombrer des feuilles. Il résulte de là que la deuxième édition a été préparée longtemps avant la première ; gravée en grande partie à des intervalles assez espacés par Du Cerceau lui-même, et que d'autre part il y a des planches, celles du travail le plus lourd, de l'élève B, qui sont entièrement le travail d'un élève peu avant 1560, lorsque Du Cerceau se résolut enfin à publier cette suite. (G.) Voyez d'autres détails sur les arcs dans notre chapitre VIII. Pages 186 à 191. (G.)

MONUMENTS ANTIQUES. — Cette suite se trouve presque toujours avec le volume d'arcs de 1560. Les désignations que je donne sont empruntées à des notes d'une écriture du temps que j'ai trouvées sur un volume.

Il y a vingt planches de format in-folio dont je donne le détail : Temple antique. — Temple de la Liberté. — Temple de Bacchus. — Mausolée. — Saint-Pierre in Montorio, à Rome. — Temple de Jupiter. — L'Arc du Palais antique. — Temple antique de Claudius. — Arc antique. — Portique du temple de Jupiter. — Temple antique. — Temple d'Antonin le Pieux. — Temple antique. — Le Palais de Vérone. — Les Arcs de Langres. — Le Pont du Gard.

Du Cerceau a, je crois, copié cette suite dans l'ouvrage de Jean Blumen, dont voici le titre traduit de l'allemand :

Description exacte et représentation des cinq ordres d'après les proportions de l'Architecture, tirée des antiquités et exactement reproduite comme on ne l'a pas encore fait, par Jean Blum de Francfort-sur-le-Mein, pour la grande utilité et profit de tous les architectes, maçons, tailleurs de pierre, peintres, sculpteurs, orfèvres, menuisiers, et de tous ceux qui font usage du compas et de l'équerre. A Zurich, chez Christophe Froshover, M. D. LVIII. In-folio.

A la fin de ce volume, et supérieurement gravée sur bois, se trouve la suite reproduite par Du Cerceau, et dont je viens de donner le détail. (D.)

Cette suite n'existant pas au Cabinet des Estampes de Paris, et n'ayant pas vu l'exemplaire cité par M. Destailleur, nous décrirons un bel exemplaire conservé au musée de Bâle (vol. A 12), qui porte les désignations suivantes, tracées de cette main que l'on rencontre si fréquemment dans les estampes de Du Cerceau, et qui, si elle n'est pas la sienne, remonte à quelqu'un de son officine ; et comme plusieurs de ces compositions sont simplement désignées comme *arcs* ou *temples antiques*, nous préciserons ces dernières, afin de permettre aux collectionneurs de les reconnaître :

1. « Du temple de Anthonin-le-Pieux. 175 × 26 millim. — 2. Arc antique[1]. — 3. Le pallais de Verone. — 4. Consekratio divi Anthonini[2]. — 5. Portaile du tenple de

[1]. Arc simple entre colonnes accouplées, surmonté d'un attique plus étroit avec fronton.

[2]. Dans l'ouvrage publié à Rome en 1612 et 1628, sous le titre : *Urbis splendor. Opera et industria Jacobi Lauri*, in-4° obl. de 166 planches. On voit, folio 107, un édifice de forme analogue

BIBLIOGRAPHIE

Juppiter. — 6. L'arc antique du pallais de Claudius. — 7. Tenple de Bacus. — 8. Tenple de Diacolis [1]. — 9. Tenple de Venus. — 10. Arc antique [2]. — 11. Tenple antique [3]. — 12. Arc antique [4]. — 13. Les arcs de Langres. — 14. Tenple antique [5]. — 15. Le tenple de Anthoine a Rome. — 16. Saint pie... mothor a Rome (Saint-Pierre in Montorio). — 17. Le pont du Gal (Gard). — 18. Temple antique [6]. — 19. Temple de Juppiter. — 20. Tenple de Liberté. »

Nous avions d'abord adopté l'opinion de M. Destailleur, qui veut que la suite soit copiée d'après l'auteur allemand cité — ou pour le moins d'après un original commun — et non pas l'inverse, comme le dit M. Callet dans une note inscrite par lui dans son exemplaire de l'ouvrage de Hans Blumen. Et voici ce qui paraissait confirmer cette opinion : trois des originaux allemands ont, dans les panneaux, des représentations de bas-reliefs qui ne figurent ni dans les estampes de Du Cerceau, ni dans les deux séries de ses dessins originaux qui y correspondent. L'un de ces bas-reliefs, en tout cas, trahit son origine italienne ; c'est un fragment de combat de cavaliers, sinon d'après une composition de Léonard, du moins d'après une de Bramante. Deux des planches allemandes portent en outre la date de 1543 et de 1558, avec les monogrammes RW du dessinateur Rodolphe Wyssenbach, de Zurich, et d'un graveur qui travailla pour lui, au monogramme WI enlacés, accompagnés de l'outil du graveur.

Les dates de 1545 et 1558, antérieures à celle de 1560 de l'édition des Arcs, qui, généralement, précèdent la suite des monuments antiques, semblaient décisives. Un nouvel examen nous a prouvé toutefois que la plupart des eaux-fortes de Du Cerceau sont antérieures au bois de Wyssenbach. Voici nos raisons. Dans la plupart des cas, les bois allemands, en contre-partie des estampes d'Androuet, sont plus petits que ces dernières, juste de la quantité correspondante au retrait du papier. Dans deux cas, la grandeur est égale ; seul le bois des arcs de Langres est de deux centimètres plus long que l'eau-forte et n'a pas été calqué sur cette dernière ; dans un seul cas, le retrait serait en faveur de l'originalité de Wyssenbach. Mais une raison plus importante pour nous est la priorité des estampes de Du Cerceau révélée par la technique de leur exécution. Les hachures de plusieurs de ces estampes, nous citerons entre autres les deux temples circulaires (des Pénates et de la Liberté), le temple de Saint-Pierre in Montorio, remontent certainement à l'époque où Du Cerceau commençait à ombrer ses estampes, donc vers 1540 ; les termes de l'avant-corps du palais antique, à la manière dont ils sont ombrés, paraissent même gravés avant 1540 ; les guirlandes dans le soubassement de la tour, ou plutôt la pyramide à étages en retraite, décorées de colonnes engagées et de niches [7], ainsi que la frise dans les arcs de Langres, sont gravées dans le caractère

sur lequel est couchée une figure d'empereur ; un aigle plane au-dessus, et des flammes s'échappent de diverses parties. Il est accompagné de la légende : Consecratio. sive. indigestatio. Imperator. post obitum.

1. Du Cerceau paraît avoir écrit ici Diocalis. Aucun savant consulté par nous n'a pu jusqu'ici nous fournir la moindre explication sur cette désignation qui revient plusieurs fois chez Du Cerceau.
2. Arc à trois ouvertures. Un attique avec fronton sur l'arc du milieu ; motif inspiré d'un projet pour Saint-Pierre de Rome ou pour San Lorenzo, à Florence.
3. Le temple des dieux Pénates (voyez : les Temples).
4. Arc droit sous un fronton encadré par deux colonnes avec entablement.
5. Même composition que notre figure 15 (Temple Entique, ailleurs diva Faustina).
6. Vue latérale d'un édifice à un étage, précédé d'une façade à deux étages avec un fronton.
7. Le Mausolée dans la liste de M. Destailleur ; la « Consecratio divi Anthonini » selon les autres indications.

des pièces au trait, la première surtout, à peine ombrée, ce qui rend difficile de les placer après 1540. Quant au bas-relief, italien d'origine, qui se trouve dans le bois allemand, et non chez Du Cerceau, il peut avoir été emprunté ailleurs et ajouté aux copies que faisait Wyssenbach d'après Du Cerceau, afin d'orner davantage ces dernières.

Seul le n° 12 ne se trouve pas dans la série allemande. Il existe deux séries de dessins originaux de Du Cerceau qui contiennent douze dessins de cette suite : l'une au Cabinet des Estampes, à Paris, l'autre chez M. Destailleur : ce sont les volumes que nous avons désignés par E et D.

Voici les numéros des feuilles et les désignations de ces deux séries dans leur correspondance avec les numéros de la série de Bâle :

3. Recueil E. 8. Le palais de Veronne.
— D. 14.
4. Recueil E. 15. Consecratū. divi Anthonini.
— D. 9. Consecratio divi AHTONINI (sic).
5. Recueil E. 10. Le porticle du temple de Juppiter.
— D. 10. Le Proticle du temple de Jupiter après Modaile (sic).
7. Recueil E. 5. Le temple de bacchus près Saint Agnes.
— D.
8. Recueil E. 14. Le temple Diokalis.
— D. Le temple de Diacolis [1].
11. Recueil E. 2. Le temple des dieux penates. (Décrit dans le livre des Temples (n° 18.)
— D. 13.
13. Recueil E. 17. Les arcs antiques de Langres sur la muraille de la ville.
— D. 15. Les arcs antiques de Langres.
14. Recueil E. 13. Diva Faustina.
— D. 5. Temple entique (sic). (Notre figure 15.)
16. Recueil E. 16. Sainct pierre montoire.
— D. 8.
17. Recueil E. 18. Le pont du Gal.
— D. 16. Le pont du Gal.
19. Recueil E. 11. Le temple de Juppiter.
— D. 3. Temple de Jupiter.
20. Recueil E. 12. Le temple de Liberté.
— D. 4. Temple de Liberté.

Il convient de rappeler ici ce que nous avons dit ailleurs sur la fantaisie des désignations données souvent par Du Cerceau aux édifices représentés. Dans la série décrite par M. Destailleur, il y a trois temples et deux arcs antiques sans désignation. Dans la série de Bâle, au contraire, la proportion est renversée. (G.)

LIVRE DES ÉDIFICES ANTIQUES ROMAINS, contenant les ordonnances et desseings des plus signalés et principaux bastiments qui se trouvaient à Rome du temps qu'elle était en sa plus grande fleur; partie desquels bastiments se voit

1. Voyez la note 2 de la page 204.

encore à présent, le reste aïant esté ou du tout ou en partie ruiné. Par Jacques Androuet Du Cerceau, M.D.L.XXXIIII. 105 pièces en 98 planches sur 48 feuilles in-folio.

Il y a eu deux éditions de cet ouvrage, mais elles sont assez difficiles à distinguer. Voici cependant les remarques à faire dans le second tirage : le cuivre de la planche qui représente le *Theatrum Palatinum* manque totalement à gauche ; la planche intitulée *Collis hortulorum* a été refaite avec beaucoup de changements ; on a supprimé à droite et à gauche, dans le haut, deux cours plantées d'arbres avec portiques autour. La gravure est en outre très pâteuse. (Fig. 26, troisième manière. G.)

TEMPLES. — *Jacobus Androuetius Du Cerceau lectoribus suis. Quoniam apud veteres alio structurae genere Templa fuerunt aedificata, quam ea quae nostra aetate passim conspiciuntur...,. Aureliae* 1550.

Ce titre est gravé sur le dé d'un piédestal. Trente-cinq planches et le titre ; 95 millimètres de hauteur sur 135 millimètres de largeur, format in-4°. Il existe de cette suite une copie dont j'ignore le titre [1]. Dix-sept des planches qui composent le recueil ont seules leur désignation gravée dans la marge en petits caractères [2]. On trouve souvent des exemplaires portant les désignations écrites à la main. (D.)

PRÉTENDUES COPIES DES TEMPLES. — Dans la figure 124, on voit la reproduction de l'une des gravures d'une série de vingt pièces généralement considérée comme une copie de la série des Temples moyens [3] et mentionnée ci-dessus. Malgré toutes les apparences qui semblent favoriser une telle supposition, nous pouvons affirmer que l'artiste qui a gravé, sans grande habileté, cette série a eu devant lui un original différent de celui de Du Cerceau. Car, à moins que ce graveur ne fût aussi un architecte de Saint-Pierre de Rome, il n'aurait pas su introduire dans cette figure 124 toutes les différences qui existent entre celles-ci et la figure 5. Celle-là est inspirée d'un projet différent dont nous avons publié une esquisse [4]. Une autre estampe, celle qui représente une sorte de châsse avec de petites chapelles et se trouve désignée dans les temples comme « Templum Claudii Imp. Ro. », montre, dans la série anonyme, des fenêtres d'un gothique italien qu'un copiste d'après Du Cerceau n'aurait pu songer à y introduire. D'autre part, nous ne saurions nous prononcer sur la valeur d'une notice manuscrite qui, au Cabinet des Estampes, à Paris, précède la série des Temples moyens de Du Cerceau. Elle émane de l'un des conservateurs qui ont précédé le vicomte Delaborde et dit que cette série est copiée d'après Léonard Thiry. Malgré toutes les recherches faites par notre ami, M. Duplessis, alors conservateur adjoint, il n'a rien pu trouver dans son département qui justifiât cette opinion. Toutes nos recherches pour trouver un titre de cette série et son auteur ont été jusqu'ici vaines. M. Destailleur possède l'exemplaire le plus complet que nous ayons encore vu, de vingt pièces. Le caractère des édifices dans le tableau d'Altdorfer, la Bataille d'Arbèle, peint en 1529 (Pinacothèque de Munich, n° 290), est identique à celui des édifices de cette suite. (G.)

1. Voyez ci-après : Prétendues copies des Temples.
2. Fig. 93. Les pièces avec désignation gravée proviennent des mêmes cuivres que celles qui n'en ont pas. Voyez notre étude des Temples, page 194, l'appendice IV et les pièces au trait, page 286. (G.)
3. Article de M. Koloff dans *Meyer's Künstlerlexikon*.
4. *Les Projets primitifs pour Saint-Pierre de Rome*, pl. XXXXII, fig. 3.

TEMPLES, HABITATIONS FORTIFIÉES. — Cinquante-deux planches rangées par ordre alphabétique de A à R inclusivement et représentant des temples antiques, des habitations fortifiées, etc., etc. Chaque lettre contient un plan, une coupe et une élévation ; la lettre A seule a deux élévations. En moyenne, elles ont de hauteur 30 centimètres sur 20 centimètres de largeur, sans titre, texte ou date ; format in-folio. Cette suite a été gravée par Androuet, format in-8°, et sans aucun autre changement que quelques transpositions. En moyenne, les planches ont 93 millimètres de hauteur sur 65 millimètres de largeur. (D.) Désignés parfois sous le titre : *les Petits Temples*.

Probablement fin de la première manière. Voyez fig. 94. (G.)

GRANDS TEMPLES. — Voyez : Temples et habitations fortifiées, dont ce recueil est une copie agrandie sortie de l'officine de Du Cerceau ; l'exécution, très négligée et avec des hachures écartées pour faire le moins de travail possible, rappelle celle des bois de l'ouvrage de Serlio (temples). (G.)

ARCHITECTURE MODERNE

PETITES HABITATIONS ou LOGIS DOMESTIQUES. — Quinze planches sans date ni titre. (Celui du Cabinet des Estampes de Paris : Petites habitations ; Orléans, 1550, est l'œuvre de M. Callet.) Cette suite ou plutôt ce livre renferme les plans et les perspectives extérieures de six compositions de châteaux de dimensions moyennes, marquées par les lettres de A à F. Il y a 4 pièces à la lettre B, 3 à F. La hauteur des cuivres varie de 113 à 121 millim. ; la largeur de 154 à 171 millim. Les plans sont accompagnés de légendes en écriture cursive. (D. D.)

L'attribution à Du Cerceau est certainement exacte ; elle est justifiée par le système des hachures, par le dessin des fumées sortant des cheminées, par l'analogie de composition de la composition E avec le contour du plan, fol. 26 du recueil Mansfeld, et par d'autres analogies du même genre, enfin par la manière identique de dessiner les ardoises dans les feuilles 37 et 99 à 101 du même recueil. Voyez notre figure 137.

Le style de ces compositions est celui de 1540 à 1545 [1]. La morsure noire, le travail des hachures, rendent assez difficile de dire si cette suite doit être rangée parmi les premières pièces ombrées de Du Cerceau, ou si la gravure est l'œuvre de l'un des employés de son officine. (G.)

COMPOSITIONS D'ARCHITECTURE. — Ces pièces sont fort rares ; je n'en connais que cinq dont deux sont datées. La première est copiée de la planche 13 du recueil de Crecchi, mais dans un format in-folio [2]. Les proportions ayant changé, il ne reste plus de la composition primitive que les grandes lignes. Aussi Du Cerceau a-t-il pu déployer dans les détails toute la richesse de son imagination. On lit au bas et à gauche : *Jacobus Androuetus du Cerceau fecit — Aureliae 1551*. — 46 cent. sur 31 cent.

1. Il rappelle singulièrement celui du château de Villesavin construit en 1537 par l'intendant des travaux de Chambord. Communication due à l'obligeance de M. Lechevalier-Chevignard.
2. Le recueil de Crecchi est plus récent et postérieur à 1572. Voyez page 180. (G.)

Le deuxième représente la façade d'une villa. Au rez-de-chaussée, des arcades, reposant sur des colonnes accouplées d'ordre dorique, forment un large promenoir. Le premier étage est décoré de charmantes cariatides d'ordre ionique, et les fenêtres sont surmontées de lucarnes en pierres reliées entre elles par des balustrades à jour. J'oubliais de mentionner le motif de corniches doriques au rez-de-chaussée, qui est fort original. Les proportions, les détails, tout est parfait dans cette œuvre du maître. Dans le piédestal des deux dernières colonnes de gauche on lit : *Jacobus Androuetius du Cerceau fecit. — Aureliae 1551.* — 475 millim. sur 275 millim.

FIG. 127. — ESTAMPE DE DU CERCEAU.
Tirée des *Petites Grotesques* de 1562.

Les trois autres planches qui les accompagnent représentent deux élévations d'édifices, dont la destination paraît peu indiquée, et une façade d'église inspirée de la *Chartreuse de Pavie*. (D.)

Deuxième manière pour la Chartreuse, voyez fig. 28.

La quatrième composition est un palais entourant trois côtés d'une cour. Haut., 335 millim.; larg., 680 millim. Ancienne collection Fountaine, maintenant chez M. Foulc. Les façades antérieures des ailes, terminées par des frontons, sont divisées en trois travées par des colonnes engagées dans la façade de gauche, par des pilastres dans celle de droite. Au rez-de-chaussée, des arcades; au premier, des fenêtres à frontons. La façade du fond, précédée d'un portail saillant à deux étages, est surmontée

en arrière de trois étages en retraite couronnés par un campanile. Aux angles, derrière les ailes, deux tours rondes terminées d'une manière analogue.

Deuxième manière, vers 1550. (G.)

La cinquième composition, une façade de palais avec quatre avant-corps, est reproduite dans notre figure 16.

LIVRE D'ARCHITECTURE de Jacques Androuet Du Cerceau, contenant les plans et desseings de cinquante bastiments tous différents, etc. Imprimé à Paris par Benoist Prévost, rue Frementel, 1559. Cet ouvrage a paru à la fois en français et en latin. Titre et dédicace au roi Henri II ; 14 pages de texte non numérotées et 171 pièces sur 69 planches in-folio. 2ᵉ édition, 1582. 3ᵉ édition, à Paris, chez Jean Berton, imprimeur-libraire, 1611. (D.)

Fig. 98. Il est dificile d'admettre que Du Cerceau ait lui-même gravé la deuxième édition de cet ouvrage. (G.)

DE ARCHITECTVRA JACOBI ANDROVETTI DV CERCEAV, Opus. (Le titre latin de l'ouvrage précédent.) Quo descriptae sunt ædificiorum quinquaginta plane dissimilium ochnographiae, etc. Lutetiæ Parisiorum 1559. E tipographia Benedicti Prevotij ad clausum Brunellum, via Frementella, sub stella aurea, 1559.

SECOND LIVRE D'ARCHITECTURE, par Jacques Androuet Du Cerceau, contenant plusieurs et diverses ordonnances de cheminées, lucarnes, portes, fontaines, puits et pavillons, pour enrichir tant le dedans que le dehors de tous édifices ; avec des dessins de dix sépultures différentes. A Paris, de l'imprimerie d'André Wechel, 1561.

L'ouvrage a paru en latin et en français. Il y a eu deux éditions : celle que je viens de décrire et une autre dont le titre seul diffère. Au milieu se trouve un fleuron, et plus bas on lit : *Imprimé pour Jacques Androuet du Cerceau*. Le livre est toujours composé de même : vingt ordonnances de cheminées, plus une coupe. Douze manières de lucarne. — Quatorze portes de diverses ordonnances. — Six fontaines avec le plan raccourci de chacune. — Six pavillons avec leurs plans. Dix sépultures. In-folio, 68 feuilles, dont deux de texte. (D.)

Voyez la composition de l'édition latine. (G.)

DE ARCHITECTVRA JACOBI ANDROVETTI DV CERCEAV Opus alterum. (Titre de l'édition latine du livre précédent.) Quo complures et variæ describuntur rationes, ad imas Caminorum partes circa focum decorandas, ad fenestras è tectis prominentes, quas Galli Lucarnas vocant, ad Januas, Fontes et Hortensia Tentoria pulchre exornanda, comparatæ. Huc accesserunt elegantissimæ decem sepulchrorum plane dissimilium figuræ. Parisiis, Ex officina Andreæ Wecheli, 1561. »

Un volume de l'édition latine qui paraissait être complet et faire suite au premier livre dans une reliure du temps était composé comme suit : 20 cheminées. — 12 lucarnes. 9 portes. — 6 fontaines; une septième planche contenait les six plans des fontaines. — 5 puits dont un portait le nº vi. — 5 pavillons avec une planche portant les plans des six pavillons. — 6 sépultures.

Par la gravure de l'architecture et de l'ornementation ce volume appartient entièrement à la deuxième manière; le procédé de modelage des figures, les types de quelques-uns de ces dernières rappellent la troisième manière. (G.)

VOLUME DES MONUMENTS DE PARIS

Volume resté inachevé sur les Monuments de Paris (ou planches pour le volume).

FIG. 128. — TITRE DU LIVRE DE DU CERCEAU « LES PASSEMENTS DE MORESQUES ».

Ce volume, qui a été le point de départ pour le recueil des *Plus excellents bâtiments de France*, n'a été que commencé. Les planches suivantes devaient sans doute en faire partie; elles paraissent, surtout la fontaine des Innocents, antérieures à toutes celles dans ce dernier recueil, probablement vers 1560. (G.)

1º FONTAINE DES SAINTS-INNOCENTS. — Les deux élévations de la fontaine des Saints-Innocents dans son état primitif.

Cette planche, ainsi que celles de la Bastille, du bâtiment près de l'Hôtel-Dieu, du Pont Notre-Dame et de la grande salle du Palais, ont probablement été composées par Du Cerceau pour son troisième volume des *Bâtiments de France*. 225 millim. de hauteur sur 400 millim. de longueur. (D.)

2° LA BASTILLE. — On lit en haut de la planche : *Vetus ad Antonii portam propugnaculum cui* (là Bastille) *vulgo nomen est.* 175 millim. de hauteur sur 440 millim. de longueur. (D.)

3° BATIMENT CONSTRUIT RÉCEMMENT ENTRE LE PETIT-PONT ET L'HÔTEL-DIEU. — Je dois signaler une planche fort rare qui représente un bâtiment à deux étages surmonté de lucarnes. Deux écussons aux armes de France et deux aux armes de la ville de Paris décorent le premier étage. Le rez-de-chaussée se compose d'arcades entre les pieds-droits desquelles se trouvent des portes avec frontons surmontés d'œils-de-bœuf. On lit : *Ædium inter Ptochodochæum et Ponticulum recens extructarum orthographia.*

Je ne vois pas de bâtiments récemment construits à cette époque entre le Petit-Pont et l'Hôtel-Dieu, que les agrandissements ordonnés par le cardinal Antoine Duprat en 1531. 160 millim. de hauteur sur 490 millim. de longueur. Cette planche et celle qui représente la Bastille sont réunies sur une feuille in-folio. (D.)

4° LE PONT NOTRE-DAME. — Et non le pont Saint-Michel. Du Cerceau a supprimé une partie des rangées de maisons bâties sur le pont, afin d'en faire voir le plan, la perspective et l'élévation intérieure de la rangée opposée. A droite, il a, au contraire, laissé subsister l'élévation extérieure, ce qui nous permet de remarquer que chaque maison avait à rez-de-chaussée un appentis en encorbellement, soutenu au-dessus de la rivière par des consoles. 19 cent. de hauteur sur 47 de longueur. In-folio. (D.)

5° PERSPECTIVE DE L'INTÉRIEUR DE LA GRANDE SALLE DU PALAIS, A PARIS. — Cette pièce n'est pas terminée; toute la foule de plaideurs, d'avocats et de juges qui peuple la grande salle n'est que très spirituellement esquissée. L'architecture en est heureusement assez avancée pour qu'on y retrouve ces statues de rois de France si célèbres dans les descriptions de l'ancien Paris. On regrette seulement que les deux extrémités de la salle soient restées en blanc. 440 millim. de longueur sur 260 de hauteur. In-folio. (D.)

LIVRE D'ARCHITECTURE de Jacques Androuet Du Cerceau, auquel sont contenues diverses ordonnances de plans et élévations de bastiments *pour seigneurs, gentilshommes et autres qui voudraient bastir aux champs.* A Paris, pour Jacques Androuet Du Cerceau, 1572. Titre et dédicace au Roy Henri III; 26 pages de texte numérotées et 18 feuilles sur lesquelles se trouvent 118 pièces. — 2ᵉ édition, 1582. — 3ᵉ édition, 1615. — 4ᵉ édition, chez la veuve François Langlois, dit Chartres, 1648. (D). Troisième manière, figure 55. Appelé aussi le *Troisième Livre d'architecture.* (G.)

LE PREMIER VOLUME DES Plus excellents Bastiments de France, auquel sont désignés les plans de quinze bâtiments et de leur contenu, ensemble les élévations et singularités d'un chacun, par Jaques Androuet Du Cerceau, M.D.LXXVI. » Le titre et le texte, 8 feuilles.

Maisons royales. 1. Le Louvre, 10 pièces sur 9 planches. — 2. Vincennes, 2 pièces sur 2 pl. — 3. Chambord, 3 pièces sur 3 pl. — 4. Boulogne, dit Madrid, 10 pièces sur 9 pl. — 5. Creil, 2 pièces sur 1 pl. — 6. Coussy, 7 pièces sur 4 pl. — 7. Folembray, dit le Pavillon, 2 pièces sur 2 pl. — 8. Montargis, 5 pièces sur 4 pl. — 9. Saint-Germain, 7 pièces sur 5 pl. — 10. La Muette, 2 pièces sur 2 pl.

Maisons particulières. 1. Vallery, 5 pièces sur 5 pl. — 2. Verneuil, 10 pièces sur

10 pl. — 3. Anssy-le-Franc, 5 pièces sur 3 pl. — 4. Gaillon, 9 pièces sur 7 pl. — 5. Maune, 2 pièces sur 2 pl. — (D.)

Au point de vue de l'exécution et de la partie purement architectonique, toutes les planches de ce volume appartiendraient à la seconde manière de Du Cerceau, qui avait commencé ce travail notablement avant 1561. Les guerres de religion en retardèrent la publication. Les figures, ainsi que la feuille d'acanthe à pointes arrondies, appartiennent cependant à la troisième manière. Voyez pages 202, 226 et appendice XII. (G.)

LE DEUXIÈME VOLUME DES *Plus beaux Bastiments de France*, auquel sont désignés les plans de quinze bastiments et de leur contenu »...... A Paris. MDLXXIX. — Autre tirage, même titre, sauf l'adresse qui est changée. A Paris, chez Gilles Beys, libraire juré rue Saint-Jaques, à l'enseigne du *Lis Blanc*. M.D.LXXIX. — Le titre et le texte, 7 feuilles.

Maisons royales. 1. Blois, 5 pièces sur 5 pl. — 2. Amboise, 3 pièces sur 3 pl. — 3. Fontainebleau, 7 pièces sur 7 pl. — 4. Villers-Cotterets, 3 pièces sur 3 pl. —

FIG. 129. — ESTAMPE DE DU CERCEAU.
Tirée de la suite des *Balustrades*.

5. Charleval, 5 pièces sur 5 pl. — 6. Les Thuileries, 4 pièces sur 3 pl. — 7. Saint-Maur, 3 pièces sur 3 pl. — 8. Chenonceaux, 4 pièces sur 4 pl.

Maisons particulières : 1. Chantilly, 9 pièces sur 7 pl. — 2. Anet, 10 pièces sur 7 pl. — 3. Escouan, 5 pièces sur 7 pl. — 4. Dampierre, 4 pièces sur 4 pl. — 5. Challuau, 3 pièces sur 3 pl. — 6. Beauregard, 3 pièces sur 3 pl. — 7. Bury, 4 pièces sur 3 pl. (D).

La remarque que nous avons faite au sujet de la date des planches du premier volume des *Plus excellents bâtiments* s'applique assez bien encore aux neuf premières planches du deuxième volume. Les autres témoignent d'un certain abaissement des facultés d'exécution chez Du Cerceau. — Voyez la description de cet ouvrage dans le texte, pages 202 et 226. (G.)

LE PREMIER ET LE DEUXIÈME VOLUME DES *Plus excellents Bastiments de France* (2e édition), auxquels sont désignés les plans de trente bâtiments et de leur contenu, ensemble les éleuations et singularités d'un chascun, par Jaques Androuet du Cerceau, architecte à Paris, par ledit Androuet, du Cerceau ». MDCVII. (D.)

LIVRE D'ARCHITECTURE de Jaques Androuet du Cerceau (3e édition des *Plus excellents Bastiments de France*). A Paris, chez P. Mariette, rue Saint-Jacques, à l'*Espérance*. M.D.C.XLVIII.

Brunet a annoncé comme se trouvant à la fin de cet ouvrage des planches non citées, représentant le Luxembourg; c'est une erreur, ces planches avaient été ajoutées par hasard à l'exemplaire vu par le savant bibliographe. Elles sont de Jean Marot et portent, avec l'adresse d'Israël Silvestre, la date de 1661. (D.)

ORDRES ET DÉTAILS D'ARCHITECTURE

DÉTAILS D'ORDRES D'ARCHITECTURE. *Grand format.* Trente planches grand in-folio. — Elles ont en moyenne 23 centimètres de largeur sur 30 centimètres de hauteur. Beaucoup de ces planches sont fortement inspirées des gravures des maîtres italiens de l'époque. (D.)

Au Cabinet des Estampes, l'indication : « Premières études..... » publié à Orléans avant 1549, est une hypothèse de M. Callet père. L'exécution est sur la limite de la première et de la deuxième manière. (G.)

DÉTAILS D'ORDRES D'ARCHITECTURE. *Petit format.* Cent onze pièces sur trente planches, 20 centimètres sur 16 en moyenne. — Dans cette suite de format petit in-folio, au-dessus d'une base dorique en perspective, avec un détail de profil, et avec le mot *dorico*, se trouve la fontaine de Verneuil. On lit sur cette planche, à gauche : *Fons horto destinata*, et à droite : *Verneuil, fontaine pour le jardin*. Plusieurs des pièces de cette suite ne sont que des copies réduites des *Détails d'ordres*, format in-folio. (D.)

Il faut distinguer deux séries distinctes désignées par Callet au Cabinet des Estampes par les titres suivants :

1º *Premières études.* — Elle se compose de 9 feuilles avec 12 pièces portant les titres Dorico, Ionico, Corinthio en italien, dont neuf gravées vers 1545 en contrepartie, d'après les estampes d'Augustin Vénitien de l'année 1528, décrites par Bartsch sous les nos 525 à 533. L'interprétation de Du Cerceau est celle d'un architecte, plus sèche, mais libre comme de quelqu'un qui connaît bien lui-même les formes.

2º *Détails d'architecture d'après l'antique.* — Vingt feuilles gravées, les unes vers 1560, le plus grand nombre vers 1580. Voyez notre figure 83. (G.)

TERMES. — Trente-six pièces sur 12 feuilles. 16 centimètres de hauteur sur 11 centimètres de largeur. (D.)

L'exécution appartient tantôt franchement à la deuxième manière, tantôt à la fin de cette manière, le modelé des figures faisant pressentir celui de l'*Éducation de Jupiter*. (G.) Figure 33.

PETIT TRAITÉ DES CINQ ORDRES DE COLONNES, par Jacques Androuet Du Cerceau. Au lecteur : Encor que plusieurs excellents person-

naiges ayent par cy devant traité de cette matière..... » A Paris, pour Jacques Androuet Du Cerceau, 1583 ; petit in-folio, quatorze feuilles, dont deux feuilles de texte. (D.)

Fig. 27. — Dernière manière ; peut-être gravé en partie par des aides. On reconnait toutefois la main du maître dans la colonne à tête de cariatide, à la manière dont les yeux sont dessinés. (G.)

PORTE D'ORDRE RUSTIQUE. — Elle est mentionnée dans les notes de Mariette. (D.) Troisième manière vers 1583. Haut., 227 millim. ; larg., 145 millim. (G.)

BALUSTRADES DITES BORDURES ou petits nielles. — Cette attribution se trouve sur la suite de la Bibliothèque nationale. Elle n'est pas bonne ; ce sont des balustrades extérieures pour lucarnes, fenêtres, etc. Il y en a plusieurs où des parties à jour sont évidemment réservées. Trente-huit pièces. (D.)

Sauf deux ou trois (fig. 130), exécution très grossière. Troisième manière. (G.)

FIG. 130. — ESTAMPE DE DU CERCEAU.
Tirée de la suite des *Petits Nielles*.

DÉCORATION

GRANDS CARTOUCHES DE FONTAINEBLEAU. — Deux suites numérotées de 1 à 10 par des chiffres à rebours. Plus tard, lors d'un tirage postérieur, Honervogt a ajouté son nom sur les planches. Larg., 227 × 160 millim. de haut. Au Cabinet des Estampes, parmi les œuvres anonymes de l'école de Fontainebleau : série absolument authentique; ce sont peut-être les premières estampes ombrées connues de Du Cerceau. Certaines parties sont indiquées simplement au trait. Une partie des sujets se retrouve, plus ou moins modifiée, parmi les petits cartouches. (G.)

PETITS CARTOUCHES. — Trente-six pièces. Mariette dit en parlant de cette suite : « Une autre suite de dessins d'ornements dans le même goût et d'après les mêmes peintres, qui les ont presque tous exécutés dans les chambres du château de Fontainebleau. » (Mariette vient de parler, dans l'article précédent, du Primatice et des peintres qui travaillaient avec lui.)

Il y a eu certainement plusieurs éditions de cette suite ; malheureusement je n'ai pu en réunir plusieurs exemplaires, afin de les comparer. (D.)

Les plus anciennes épreuves, fin de la première manière, presque contemporaines de quelques-uns des grands cartouches (fig. 85) ; l'un, un cadre avec Vénus dans le haut, rappelle Vénus et Mars dans un tabernacle au trait (première manière). D'autres, les plafonds, sont de la deuxième, d'autres, de la troisième manière ; Victoires ailées au milieu de beaucoup d'armes, sans compter des copies tout à fait faibles. (G.)

Plusieurs de ces cartouches ont été copiés plus tard librement dans l'ouvrage ayant pour titre : *Raccolta de disegni et compartimenti diversi, tratti de marmi e bronzi degli antichi Romani et dedicate all' illmo. Sig^r Georgio Maynwaringe, Cap^{no} Englese. Francesco Valerio D. D.* (F.)

CARTOUCHE OVALE ENCADRANT UN PAYSAGE. Haut., 190 millim.; larg., 223 millim. — Des figures remplissent les écoinçons. Dans le bas, deux guirlandes de fruits, séparées par une tête. Pièce anonyme, collection Foulc. La manière de graver rappelle certaines pièces de Léon Daven. (F.)

Cette pièce paraît gravée entre 1540 et 1545. (G.)

GROTESQUES. (Première édition.) — Le frontispice se compose de motifs d'arabesques paraissant former un arc. La hauteur de l'imposte et de la base est occupée par deux frises. Dans l'espace qui les sépare, on lit : *Jacobus Androuetius du Cerceau, lectoribus S. Nihil aliud semper cogitanti et molienti mihi...... Valete et nostra scripta vestris ponderibus benevole examinate. Aureliœ, 1550.*

Il est fort rare de trouver ce recueil dans son état primitif, ce qui fixerait les doutes qui existent sur le nombre de planches qui le composent. Mariette, dans ses notes, le fixe à 54. Toutes celles que j'ai rencontrées m'ont paru faibles comme épreuves. Est-ce un simple hasard ou bien les planches n'ont-elles pas été gravées de manière à tirer longtemps ? Je l'ignore. Mais une seconde édition parut douze ans plus tard. L'espace me manque pour décrire séparément chacune des pièces de ces deux éditions et en montrer les différences ; mais je puis signaler assez de remarques pour qu'il soit facile de distinguer les deux éditions. Dans la première, le graveur a pris le parti de mettre des hachures dans presque tous ses fonds. Les planches sont toujours un peu plus grandes ; enfin, la composition est moins étudiée, moins finie. Les planches ont 105 millim. de hauteur sur 67 millim. de largeur. (D.)

Les grotesques d'Æneas Vico, qui ont parfois servi de modèle à Du Cerceau, sont de 1541. (G.)

GROTESQUES. (Deuxième édition.) — Le frontispice est formé par un cadre dans lequel on lit : *Lectori, en nostrum tibi denuo prodit opus de ludicro picturœ genere, quod varias rerum commiscet species (grotescham vulgo dicunt) multis figuris auctum et complectatum. Vale et fruere. Lutetiœ, anno Domini 1562.* — J. A. D. C. — 60 planches, 100 millim. de hauteur sur 62 millim de largeur. Mariette possédait des cuivres de l'édition de 1562, et il en fit tirer un grand nombre d'exemplaires, mais sans le titre. Ils passèrent ensuite entre les mains de Jombert, qui en fit un nouveau tirage qu'il inséra dans son *Répertoire des artistes*, publié en 1752. Les planches sont numé-

rotées. Il a inscrit son nom et son adresse dans un cartouche de la deuxième planche. Voici le titre : *Livre d'ornements grotesques et arabesques*, à Paris, chez Jombert, rue Dauphine. On lit, au bas de la planche : *J. A. Du Cerceau inv. et sc.* Les *Grotesques* ont été copiés en 1594 par Jean Siebmacher, de Nuremberg. Il a pris pour modèle l'édition de 1562 ; ce qu'il est facile de vérifier en comparant à la fois quelques pièces des trois éditions. On verra que Siebmacher a toujours suivi les motifs de l'édition de 1562, quand ils diffèrent de celle de 1550. La gravure en est maigre et manque de sentiment. Les planches sont numérotées, elles ont 65 millim. de larg. sur 101 millim. de haut.

Il doit exister une édition italienne ; j'ai vu un titre au bas duquel on lit : *Luca Bertelli formis*. (D.)

Fig. 88, 89, 90, 111, 112, 113, 127. Voyez notre texte, page 192. (G.)

LIVRE DE GROTESQUES. Grandes grotesques. Paris, Wechel, 1566. In-folio de 2 feuilles de texte et 35 planches. — Il y a trois tirages ; dans le premier, les ombres et les fonds sont d'un travail très simple et très transparent ; dans le deuxième, le graveur a refait des hachures dans toutes les parties ombrées, ce qui leur donne un aspect beaucoup plus lourd. Je n'ai jamais connu le titre de cette deuxième édition. Jombert en a enfin un dernier tirage dans son *Répertoire des artistes*. (D.)

Voyez aux pièces justificatives le texte exact du titre et de la dédicace conservés dans deux seuls exemplaires, l'un chez M. Lesoufaché, à Paris, l'autre dans la première collection Destailleur, actuellement à Berlin. Voyez aussi les Frises.

Le titre avec la date : Turin, 1586, au Cabinet des Estampes, est une des fantaisies de M. Callet. Voyez nos appendices IX et X.

GROTESQUE POUR UN PANNEAU EN HAUTEUR. Haut., 140 millim. ; larg., 66 millim. — Deux griffes de lion, terminées en rinceau, portent une tablette qui soutient un masque entouré de feuilles, surmonté de deux chimères adossées. (F.) Vers 1550. (G.)

GROTESQUE, PANNEAU EN LARGE. Haut., 66 millim. ; larg., 101 millim. — Cinq guirlandes dans le haut dont les points d'attache correspondent à des montants qui partent de la tête de quatre bustes de chimères. Les intervalles remplis de petits motifs. Vers 1550-1560. Cabinet des Estampes, à Paris. (G.)

GROTESQUE, PANNEAU OBLONG. Haut., 42 millim. ; long., 80 millim. — Deux dragons adossés à une draperie avec tête de lion surmonté d'une chouette. (F.) Collection Foule. Gravé entre 1555 et 1565. (G.)

FRISES. — Jombert a publié dans le *Répertoire des artistes*, n° 25, sous le titre suivant : *Premier recueil d'ornements grotesques et arabesques, par Du Cerceau*, 10 pièces représentant des frises, ornements, etc., qui ont évidemment appartenu à des suites différentes. Malheureusement je n'ai jamais rencontré les tirages primitifs. (D.)

Dix de ces frises ou bordures, dont l'une était destinée à un plat ou à un médaillon circulaire, sur six feuilles, font suite au volume des Grandes Grotesques, muni encore

de son titre et de sa dédicace, qui appartient à M. Lesoufaché. J'en ai vu deux autres chez M. Destailleur, mesurant, l'une 150 millim. de haut., 302 millim. de long. (elle renferme des lévriers montés par des amours, des caducées, etc.); l'autre 146 millim. sur 46 millim. (un médaillon avec une figure assise au milieu). Ces dimensions variables, la différence d'exécution qui varie entre 1550 à 1566 environ, le fait que le même motif dans un cas se trouve répété à deux échelles différentes, font penser que ce sont là les fragments d'au moins deux suites différentes, restées peut-être inachevées. Fig. 91. (G.)

GRANDS TROPHÉES D'ARMES, paraissant imités d'Æneas Vico. — Je n'en connais que deux pièces. (D.)

PETITS TROPHÉES D'ARMES. — 40 pièces sur 21 planches. 7 centimètres sur 11 centimètres. (D.)

Casques italiens, armures antiques et modernes, instruments de guerre antiques, d'abord isolés, puis groupés pêle-mêle, pour former des frises et ornements de pilastres : le tout, sans doute, d'après un bon maître italien de l'école des Loges. Deuxième et fin de la deuxième manière. (Fig. 126.)

J'ignore si au nombre des pièces comprises dans la description de M. Destailleur se trouve le *Char rempli de trophées*, qui ne se trouve pas au Cabinet des Estampes et que j'ai vu dans la collection Foulc. Il mesure 115 millim. de long et 79 millim. de haut, et paraît gravé entre 1545 et 1550. Une autre pièce chez M. Foulc montre deux trophées séparés par trois montants très fins. Au trait. Haut., 48 millim.; larg., 85. Sur le verso, la contre-épreuve de trois pendeloques François I*er*. Voyez page 294. (G.)

MEUBLES

DEUX MOTIFS DE LUCARNES, des plus gracieux. — J'ignore si ces planches ont paru seules ou réunies à une suite; on m'a affirmé les avoir trouvées souvent jointes aux Meubles. 19 centimètres de hauteur sur 12 centimètres de largeur. (D.)

Fig. 78. Voir le chapitre des publications. (G.)

GRANDE TABLE. — A gauche, on lit : *Jac. And. Du Cerc. Aureliæ, 1550*. A droite, on lit : *Pour une table ralonger*. On peut regarder comme ayant été publiés à la même époque : deux grands dressoirs; le dessin d'un lambris de menuiserie, avec un banc qui règne au pourtour. (D.)

Voir le chapitre des publications. (G.)

LIT STYLE HENRI II, vu de côté. Haut., 204 millim.; larg., 280 millim.; cuivre, 214 × 297 millim. Pièce unique. Ancienne coll. Fountaine, chez M. Foulc. — Les côtés du lit, posés sur quatre dés bombés et cannelés, sont aussi cannelés, et portent quatre colonnes-candélabres et un ciel dont la frise est ornée de postes. La tête du lit est en forme de tabernacle, à fronton, entourant une arcade avec coquille dans le

haut, accosté de deux consoles. Les cartouches des piédestaux des colonnes, ornés de masques, toute l'exécution et les hachures, prouvent que cette pièce se rattache au dressoir et aux autres meubles contemporains de la table à allonger de 1550. (G.)

Voir le chapitre des publications et les pièces au trait. (G.)

MEUBLES. — Cabinets, dressoirs, 21 pièces sur 20 feuilles. — Tables, 24 pièces sur 11 feuilles. — Chaise de chœur, 1 pièce sur 1 feuille. — Portes, 2 pièces sur 2 feuilles. — Lits, 8 pièces sur 6 feuilles. — Deux gaines et un panneau orné de sculptures, 3 pièces sur une feuille. — Dessus de cheminée, 1 pièce sur 1 feuille. —

FIG. 131. — TABLE, PAR DU CERCEAU.
Tirée de la suite des *Meubles*.

Termes vus de profil, 3 pièces sur 1 feuille. — Gaines ou scabellons, 8 pièces sur 2 feuilles. — Total, 71 pièces sur 45 feuilles. 14 centimètres sur 19. (D.)

Fig. 131. Voir le chapitre des publications et les pièces au trait.

TERMES NÈGRES ET PILASTRES EFFILÉS VERS LE BAS. 4 feuilles.

La 1re a trois termes nègres ou indiens vus de profil.
La 2e a quatre pilastres effilés vers le bas. (Fig. 25.)
La 3e a quatre pilastres effilés vers le bas.
La 4e a trois sphinx ou chimères habillées et ailées.
Troisième manière. (G.)

MARQUETERIE, pour incrustation de meubles, ou dessins pour carrelages

en marbre. 26 pièces sur 26 feuilles petit in-folio. — Il y a deux états de cette suite; le premier sans numéros, le second avec numéros [1]. (D.)

ORFÈVRERIE — VASES — SERRURERIE ET MÉCANIQUE

TROIS CHANDELIERS D'ÉGLISE. Haut., 280 à 283 millim.; larg., 165 à 183 millim. — L'un, en forme de colonne corinthienne, sur un piédestal entouré de quatre consoles et portant un vase; les deux autres, en forme de candélabres, soutenus par trois et par quatre griffes de lion; très bien gravés, vers 1550. (Fig. 76.) (G.)

FLEURONS. — 12 pièces. (D.)
Voir fig. 132. (G.)

NIELLES. — C'est le nom sous lequel ces suites sont désignées à la Bibliothèque nationale. Ce sont des ornements destinés, soit à la damasquinure, soit à être frappés sur des cuirs ornés, tels que coffres, étuis, fourreaux d'épée, reliures. Peut-être les plus petits étaient-ils à l'usage des imprimeurs, pour les fleurons et titres de page. La première suite se compose de 93 (et non 101) pièces sur 20 planches. La deuxième, de 12 pièces sur 12 planches; 113 millimètres sur 8 centimètres. La troisième, de 128 pièces sur 44 planches; 75 millimètres sur 4 centimètres. (D.)

Une grande partie, peut-être tous les nielles de la première suite, passent pour être copiés d'après les bois de Pierre Flötner, qui ont paru en 1559 à Zurich, dans le volume des *Imperatorum Romanorum omnium orientalium et occidentalium verissimæ imagines ex antiquis numismatis quam fidelissime delineatæ.... Tiguri, ex officina Andreæ Gesneri. Anno 1559* [2]. Ces bois remplissent les intervalles entre le texte et l'encadrement de chaque page, en nombre variable, suivant l'espace vide qu'il fallait remplir. Les motifs, qui chez Du Cerceau se trouvent souvent au nombre de cinq ou six sur un même cuivre, sont généralement séparés, ou groupés par deux sur un même bois. Les dimensions des bois sont parfois identiques; d'autres fois, légèrement plus grandes ou plus petites que les eaux-fortes d'Androuet. En présence de ces faits, même s'il était démontré que le travail de ce dernier ait paru à une époque voisine de sa deuxième suite des nielles, vers 1563, c'est-à-dire après l'ouvrage zurichois, nous ne serions pas convaincu que Du Cerceau ait copié Flötner; car, comme nous l'avons signalé pour d'autres travaux d'Androuet, ses planches pouvaient être gravées assez longtemps avant leur publication. (*Arcs*, de 1560; *les Plus excellents bâtiments de France*, vol. I.) Et ceci paraît d'autant plus vraisemblable que, dans la *Petite suite des nielles*, il y a quatre feuilles dont l'exécution démontre que ces der-

1. On distingue non seulement dans les hachures, mais aussi dans le trait des contours, deux mains différentes dans cette série; l'une, la même peut-être qui a gravé les épreuves plus noires du livre des *Arcs*, édition de 1560. Il est difficile de dire s'ils ont été gravés vers 1545 ou 1563, à peu près en même temps que la suite des *Passements de Moresques*. (Voir *les Nielles*.)

2. Il existe aussi un tirage à part de ces nielles, renfermés dans 38 cadres sur 19 feuilles. Il a été imprimé en 1549 avec l'indication suivante sur l'une des feuilles : *Getruckt zu Zurich by Rudolff Wyssenbach Formschneider, 1549*. M. Foulc en possède un exemplaire dans une reliure allemande, datée de 1554, contenant les arcs de Du Cerceau de 1549 et un des livres de Serlio.

nières ont été gravées vers 1540; l'une, un rinceau, est en quelque sorte simplement au trait; d'où nous concluons que ces quatre pièces, où l'on rencontre des têtes de dauphins, ont été gravées vers 1540 ou 1545 au plus tard, donc bien antérieurement à 1559 et à 1549. La deuxième suite, publiée en 1563 par M. Petrus, a pour titre la figure 128, que nous reproduisons ci-joint; elle se compose actuellement de 28 pièces sur 20 feuilles. Les cadres mesurent de 75 à 80 millimètres de hauteur et 110 à 113 millimètres de largeur. Seize feuilles n'ont qu'une pièce, dont une circulaire; deux ont un motif carré entre deux bandes; les deux autres, trois frises chacune. Six de ces compositions sont entremêlées de figures ou de masques. L'exécution des gravures montre qu'il a dû y avoir deux tirages ou le travail de deux mains différentes, d'habileté inégale; sept, paraissant de la première manière, sont les meilleures. (G.)

BIJOUX. — AGRAFES. — BAGUES. — BROCHES. — BRACELETS. Pendeloques. — Colliers. — Il y a 33 pièces avec un seul filet d'encadrement, et 14 avec quatre filets d'encadrement.

M. Lesoufaché en possède 48 pièces; mais il est impossible de savoir à quelles suites elles appartiennent, parce qu'elles sont rognées au trait. (D.)

Le titre de cette suite, au Cabinet des Estampes, est également moderne. Il y a probablement deux mains différentes, à peu près contemporaines des grands et des petits cartouches. (Fin première et deuxième manières, fig. 73.)

La série des colliers paraît être de la deuxième manière. Certaines pièces rappellent les épreuves noires de la série des *Arcs;* d'autres, René Boivin. (G.)

VASES. — 67 pièces sur 30 feuilles; dans leur état de publication, il y a deux planches sur une feuille in-4°. (D.)

Voyez figures 74 et 102. La gravure de cette série a pu s'étendre depuis la fin de la première manière jusqu'à la fin de la deuxième. Les numéros suivants sont des copies réduites d'après ceux gravés par Augustin Vénitien en 1530-1531, dont nous donnons entre parenthèses les numéros d'après Bartsch : 3, b (B. 550); 5 (B. 548); 7 (B. 543); 8 (B. 547); 23, b (B. 549); 34, b (B. 548).

La figure se retrouve peu modifiée chez Virgile Solis. (G.)

DIX FONDS DE COUPE, représentant le Triomphe de Diane, celui de Bacchus, celui d'Amphitrite, la Chute de Phaéton, le Désastre maritime (sujet peint à Fontainebleau), motifs des *Grotesques*, etc., etc. (D.)

Fin de la deuxième et commencement de la troisième manière. Fig. 68. (G.)

MEDAILLONS HISTORIQUES. — Il y en a de forme ronde et ovale. 23 pièces. (D.)

Fig. 125. L'exécution dure, à tailles serrées au burin, sans demi-teintes, rappelle la manière de R. Boivin et de Gourmont, et exclut cette suite des œuvres de Du Cerceau. (DD. et G.)

SERRURERIE. — 1er état, sans titre ni texte. — 2e état, le nom de Mariette se lit au bas des planches. 65 pièces sur 20 feuilles. 16 centimètres de hauteur sur

10 centimètres de largeur. — Marteaux ou heurtoirs, 12 pièces sur 4 feuilles. — Heurtoirs pour tiroirs, 9 pièces sur 3 feuilles. — Clefs pour chef-d'œuvre, 20 pièces sur 5 feuilles. — Écussons pour clefs, 12 pièces sur 3 feuilles. — Targettes pour verrous, 4 pièces sur 1 feuille. — Enseignes, 4 pièces sur 2 feuilles. — Détentes d'arquebuse, 4 pièces sur 2 feuilles.

LIVRE I^{er} DES INSTRUMENTS MATHEMATIQUES et Mécaniques, servant à l'intelligence de plusieurs choses difficiles et nécessaires à toutes républiques; inventées entre autres avec infinis labeurs, par Jacques Besson, Dauphinois, professeur et ingénieur ès-sciences mathématiques, avec privilège du Roy. » On lit à la fin du privilège : « Donné à Orléans, l'an 1569, le 27^e jour de juin. In-folio. » — Dans cette édition, toutes les planches sont de Du Cerceau. Dans les éditions suivantes, à partir de celle donnée à Lyon en 1579, les planches 17 et 51 sont de René Boyvin. Il y a eu de ce livre des traductions latines, italiennes, espagnoles, allemandes, et je crois même anglaises. (D.)

Fig. 103. Début de la troisième manière. (G.)

COMPOSITIONS DE FIGURES ET ALLÉGORIES

HIÉROLOGIE

LA SAINTE VIERGE AGENOUILLÉE DEVANT L'ENFANT JÉSUS, dans un riche portique à arcades en construction; au dehors, saint Joseph (?) auprès de deux bœufs qui mangent (deuxième manière avancée; voir les Arcs); estampe dans le genre des vues d'optique. Diam., 190.

La même pièce, sans figures, existe parmi les pièces au trait de la toute première manière. (G.)

LES TRAVAUX D'HERCULE. — Copie des estampes de Caraglio, en contre-partie. Haut., 212 millim.; larg., 176 millim. Suite de huit pièces anonymes. (D.)

Les compositions sont du Rosso. (G.)

HISTOIRE DE PSYCHÉ (Raphael Sanzio). — Larg., 220 millim.; haut., 193 millim. Suite de 32 pièces anonymes.

Il y a une copie allemande. Au bas de l'estampe, se trouve un texte latin et allemand de quatre lignes. (D.)

Cette suite, avec légende italienne, passe pour être gravée d'après le maître au dé interprétant Michel Coxie.

Le caractère raphaélesque est parfois assez bien conservé; d'autres fois, l'exécution molle rappelle certaines copies des petits cartouches. (G.)

PROSERPINE, frise composée de personnages dans le style de l'école de

Raphael, avec arabesques très fines. Deuxième manière (G.). Long., 272 × 69 millim. de haut.

L'original italien en contre-partie mesure 72 × 279 millim.; il est au Cabinet des Estampes, dans le vol. Ea, 19 b. rés. (G.)

COMBATS DE CAVALERIE. — 6 pièces en long. (D.) 8 × 264 millim. D'après des compositions de Bramante; voici le contenu de ces pièces :

1) Neuf cavaliers, dont l'un avec bannière, l'autre blessé; deux hommes morts, dont l'un sur son cheval (fig. 59).
2) Neuf cavaliers; un dixième tombe de cheval; un cheval mort, un piéton.
3) Six cavaliers et un septième tombant, un cheval mort, deux guerriers tombés luttant.
4) Six cavaliers, dont l'un avec bannière, deux autres tombent; deux chevaux morts, deux hommes blessés.
5) Six cavaliers et un septième tombant, un cheval mort, un qui se sauve, trois hommes morts.
6) Sept cavaliers (deux se sauvent, dont l'un avec une bannière), deux chevaux tombés, un homme mort, un blessé.

Probablement gravé entre 1543 et 1545. (G.).

PERSONNAGES FUYANT D'UNE VILLE EN FLAMMES. — Haut., 375 millim.; larg., 297 millim. Gravée d'après une composition italienne. Hommes et femmes emportant des vases, des coffres, accompagnés d'enfants dont l'un tient son chien sous le bras. (F.)

L'exécution de cette pièce, certainement authentique, rappelle celle des meilleures épreuves de la suite de Psyché et le Mariage de la Vierge, d'après Caraglio, mais l'exécution est beaucoup plus fine et d'un modelé plus doux. Collection Foule. (G.)

LES DIVINITÉS DE LA FABLE. — Copie d'après Jacques Caraglio. Haut., 203 millim.; larg., 100 millim. Suite de 20 pièces anonymes, numérotées pour la plupart. (D.)

Du Cerceau a dessiné ces mêmes figures dans les niches du palais représenté dans notre figure 7. Les compositions sont attribuées au Rosso.

Le retrait du papier montre que les estampes de Du Cerceau sont copiées d'après celles de Caraglio et non pas d'après les copies faites par Jacques Binck en 1530. (G.)

APOLLON ET LES ENFANTS DE NIOBÉ (Primatice). — Larg., 284 millim.; haut., 221 millim. Pièce anonyme. (D.)

Au Cabinet des Estampes, cette pièce, encadrée d'un cartouche ovale, est intitulée *Amour* ; elle est décrite par Bartsch dans les anonymes de l'école de Fontainebleau. (G.)

APOLLON (Rosso). — Haut., 262 millim.; larg., 145 millim. Pièce anonyme. (D.) Assis dans les nuages, tenant la lyre de la main gauche et regardant en arrière par-dessus son épaule droite. (G.)

AMOUR VOLANT AVEC UN CARQUOIS. — Copie d'une estampe italienne. Larg., 172 millim.; haut., 131 millim. (D.). École de Raphael. (G.)

AMOUR VOLANT AVEC UN BOUCLIER. — Copie d'une estampe italienne. Larg., 172 millim.; haut., 125 millim. Pièce anonyme. (D.) École de Raphael. (G.)

LES PIÉRIDES ET LES MUSES, par Perino del Vaga. Gravé d'après l'estampe de Caraglio. 235 × 383 millim. Elles ont été gravées aussi par Æneas Vico, en 1553. (G.)

LE MARIAGE DE LA VIERGE. — 227 × 457 millim. Le haut de l'estampe se termine en demi-cercle. Dans le bas on lit : FRACISCUS PARMENSIS INVENTOR. Le modelé de l'architecture du beau portique, les ornements de la frise justifient pleinement l'attribution à Du Cerceau. Pièce contemporaine de la précédente gravée d'après Caraglio, en contre-partie. (G.)

DAVID TUANT GOLIATH. — 261 × 385 millim. D'après Caraglio. (G.)

AMOURS DES DIEUX. — 7 pièces avec légendes; exécution assez négligée, qui tient peut-être à la nature des modèles copiés par Du Cerceau. (G.)

L'ENFANCE DE JUPITER. — 23 × 187 millim. Les deux femmes à gauche du spectateur rappellent le type de celle de la fig. 23, vers 1561. (G.)

RONDE DE SIX FEMMES, dansant au son de la musique faite par trois satyres. — Pièce anonyme. 27 cent. sur 19. (D.)
Au Cabinet des Estampes, cette pièce porte la désignation : « les Heures ». Contemporaine de la cinquième fontaine du second livre d'architecture, 1561 : du sixième pavillon, et surtout traitée comme un satyre et une satyresse du livre des *Grotesques* de 1566. (G.)

FRISE D'ENFANTS JOUANT DE LA TROMPETTE. — Espèce de bacchanale. (D.) Long., 191 millim.; haut., 54 millim.
L'exécution rappelle celle des enfants de la balustrade au-dessus de la tribune des cariatides du Louvre. (*Les Plus excellents bâtiments de France.*) Collection Foulc. (G.)

COSTUMES. — Haut., 186-235 millim.; larg., 118-145 millim. Suite de 8 pièces anonymes. (D.) Troisième manière. (G.)

LE COMBAT D'UN CHIEN CONTRE UN GENTILHOMME qui avait tué son maître, faict à Montargis ». — Le titre est en haut de la planche. Plus bas, on voit, au milieu du champ-clos, le chien saisissant son adversaire à la gorge. Tous les spectateurs sont indiqués avec infiniment d'esprit. 33 cent. sur 30. (D.)
Dans le fond, paysage avec monuments antiques. Troisième manière.
Contemporain des gravures du château de Madrid et la Danse en rond... (G.)

MORALITES. — Ces pièces sont, pour la plupart, des reproductions de gravures exécutées en Italie, d'après les dessins de Joseph Porta, dit Salviati, gravures ornant divers traités composés par Doni et autres. (Note du Cabinet des Estampes, Paris.) (G.)

Comme faire, ces pièces rappellent en général Mars et Vénus dans le tabernacle au trait, sauf la pièce : *Imperium parcere subiectis*, etc., et *Insidia*, qui paraissent être la fin de la deuxième manière.

Nobilitas, Pertinaccia, Timor rappellent l'exécution de la Psyché. (G.)

ALLÉGORIES. — Haut., 93 millim.; larg., 74 millim. Suite de 10 pièces anonymes : « Beneficentia; Desperatio; Honor; Melancholia; Natura; Pax; Punitio: Servitus; Veritas; Victoria ». (D.) Deuxième manière, fig. 64.

LA CHARITÉ. — Larg., 135 millim.; haut., 291 millim. Assise sous un riche tabernacle, dont l'architecture est la même, à peu de chose près, que celle de la pièce d'orfèvrerie au trait, fig. 53. Ne pas confondre avec la Charité décrite parmi les pièces au trait. (G.)

LES HUIT PHILOSOPHES. — « Aristippus, Bias, Cebes, Crates, Menedemus, Socrates (deux représentations différentes), Theodorus. » (Époque des petits cartouches?). Fin de la première manière. (G.)

SUITE DE DIX PIÈCES, représentant des animaux de toute espèce : lion, éléphant, cheval, chameau, cerf, chevreuil, ours, écureuil, tortues, lézards, serpents, singes, cigognes, perroquets, etc. (D.)

Je n'ai eu l'occasion de voir que six de ces pièces, chez M. Lesoufaché. Elles mesurent de 62 à 64 millim. de haut et 77 millim. de large. L'attribution à Du Cerceau paraît basée uniquement sur la disposition des hachures dans les ombres. Celles exécutées *à l'équerre* suivant deux directions croisées dans la queue du paon et de l'aigle donnent à cette attribution assez de vraisemblance.

Le modelé de l'autruche (entre autres, dans le cou), qui, dans ce cas, aura été gravée entre 1550 et 1565 environ, semble également confirmer cette origine.

1) Dix oiseaux, dont le paon, l'aigle, le dindon. — 2) Dix oiseaux, dont deux hiboux. — 3) Onze oiseaux, dont une huppe. — 4) Dix oiseaux : le pélican, l'autruche, la cigogne, etc. — 5) Onze oiseaux et un papillon. — 6) Quatorze animaux : scarabées, lézards, tortue, grenouille, etc. (G.)

PIÈCES ATTRIBUÉES A DU CERCEAU au Cabinet des Estampes, à Paris. — Jupiter et Calisto; une Sainte Famille, d'après Raphael; la Sainte Vierge et l'Enfant Jésus sur ses genoux, assise à côté de sainte Elisabeth également assise, regardant à droite, devant elle le petit saint Jean; l'Enfant Jésus adoré par ses parents : dans le fond, six autres personnages et une architecture avec un passage recouvert de cintres destinés à former une voûte.

Attributions peut-être justes; les pièces auraient alors été gravées vers 1545.

PIÈCES NON CLASSÉES[1]

DONT IL N'A PAS ÉTÉ POSSIBLE DE VÉRIFIER L'ATTRIBUTION

LE CHRIST DESCENDU DE LA CROIX, composition de 18 figures. Sur une pierre, à gauche, on lit la date de 1543 ; plus loin, du même côté, *R. Urbin inv.*, et, plus bas, *N. J. Vissher exc.* Le nom de Raphael paraît avoir été ajouté par Vissher. Zani déclare avoir vu une épreuve sans nom. Il attribue le dessin au Rosso et la gravure à Fantuzzi; mais elle paraît être d'Androuet.

LE SERPENT D'AIRAIN, pièce anonyme attribuée, par M. R. Dumesnil, à Du Cerceau. 20 cent. sur 145 millim.

LA NAISSANCE D'ADONIS. — Pièce anonyme. 295 millim. sur 195.

1. Voyez l'appendice xvi.

FIG. 132. — ESTAMPE TIRÉE DE LA SUITE DES « FLEURONS ».

CHAPITRE XI

Pièces justificatives et Appendices.

I

DATE DE LA NAISSANCE DE JACQUES ANDROUET DU CERCEAU L'ANCIEN.

Il résulte de ce qui a été exposé dans le chapitre sur Du Cerceau en Italie que les études qu'il y a faites sont antérieures à l'année 1534 et se trouvent être, par suite, les documents les plus anciens que nous connaissions de lui.

La manière de dessiner révèle un architecte ou, si l'on veut, un artiste qui a dû s'adonner aux études de l'architecture depuis un temps assez considérable pour

FIG. 133. — DESSIN DE DU CERCEAU.
(Collection Dutuit, à Rouen. — Recueil F.)

avoir non seulement appris à manier les formes architectoniques italiennes avec une pureté que l'on rencontrera à peine quinze ans plus tard dans les meilleures œuvres des Lescot et des De l'Orme, mais encore pour avoir adopté, en les reproduisant, certaines formules personnelles qui rendent dès cette époque ses dessins reconnaissables d'avec ceux d'autres maîtres non seulement italiens, mais français, formules qui appartiennent, les unes à sa première manière, et les autres à ses trois manières ensemble.

C'est dans la partie ornementale que la main de Du Cerceau se montre à cette époque la plus exercée ; dans les proportions des ordres de colonnes surtout, dans celles des fenêtres, il est moins heureux et les raccourcit invariablement en les dessinant en perspective (voyez fig. 1 et 17 p. ex.), se souvenant sans doute en cela des modèles qu'il pouvait voir en France à cette époque (Hôtel d'Alluye, à Blois, et les loges du château de Blois, pour ne citer que des exemples encore conservés). Dans la

représentation des intérieurs (salle de la Chancellerie, diverses parties d'un modèle en relief pour Saint-Pierre), Du Cerceau choisit son point de vue plus près du tableau que ne le font généralement les Italiens, habitués aux grandes salles, et révèle ainsi l'habitant du Nord dont l'œil est accoutumé à vivre dans des pièces moins grandes et à voir les choses plus rapprochées[1]. Même en admettant chez Du Cerceau les aptitudes spéciales pour le dessin, que personne ne saurait lui refuser, en nous basant sur nos propres expériences, nous croyons qu'il faut admettre des études architectoniques assidues pendant au moins trois années consécutives, avant d'avoir acquis la manière de dessiner personnelle qui se voit dans les quatorze feuilles conservées à Munich. Comme d'autre part, ces documents ne peuvent être, ainsi que nous l'avons démontré, postérieurs à 1533, nous devrons fixer l'année 1530 comme étant la dernière limite à laquelle Jacques Androuet aurait entrepris les études d'architecture. Et, comme il n'est que légitime d'admettre un séjour de deux ou trois ans en Italie, que Du Cerceau ne se rendit certainement pas en ce pays sans posséder une certaine connaissance du dessin et une vocation prononcée pour les arts, on est amené par cet ensemble de faits à fixer l'âge que Jacques Androuet devait avoir atteint, en 1530, c'est-à-dire dix-huit ou vingt ans. Sa naissance ne saurait donc être en aucun cas postérieure aux années 1510 ou 1512.

II

RECUEIL DE RUINES PAR GÉRARD DE JODE.

Comme il a été plusieurs fois question de cette suite à l'occasion du recueil de dessins G, et que les pièces qui la composent figurent souvent parmi les œuvres attribuées à Du Cerceau, nous croyons utile de la définir nettement.

Il y en a au moins deux éditions ; l'une, en contre-partie de celle dont la figure 51 fait partie, semble la plus originale.

L'exemplaire complet de cette série contient vingt-cinq gravures, disposées deux par deux sur une même feuille dans l'exemplaire que possède M. Destailleur. Il est toutefois sans titre, mais M. Destailleur a vu un exemplaire à Londres avec ce titre dont il a bien voulu nous communiquer le texte que voici : *Ruinarum variarum fabricarum Delineationes pictoribus cæterisque id genus artificibus multum utiles. Gerardus Judæus excudebat.* Nous avons vu ce même titre dans un cadre en forme de cartouche, mais s'appliquant à une série gravée, très noire, et postérieurement à la précédente, avec des variantes notables. Voici la liste des planches de l'exemplaire de M. Destailleur : 1. « Palatium Valerianū. — 2. Arcus in Provincia. — 3. Arcus S. Georgii. — 4. Arcus Lutii Septimi. — 5. Tenplus Veneris (*sic*). — 6. Porta Antoniæ. — 7. Palatium Maius. Ro. — 8. Arcus Vespasiani. — 9. Palatium M. Agrippa. — 10. Arcus in Hispania. — 11. Pantheon Rome. — 12. Tenplum Jovis ultoris. — 13. Teatrum Bor-

[1]. Le même fait s'observe dans les compositions des maîtres flamands, allemands, et, en général, des pays du Nord.

deos. — 14. Palatium Cæsaris Parisiis. — 15. Mercurii Templum. — 16. Tem. Ro Penatibus Dicatū. — 17. Pinaculū Termar. — 18. Termæ Deocletiani. — 19. Sepulchrum Adriani (Sepultura). — 20. Ærarii Publici Romæ. — 21. Palatium Claudii Imperatoris. — 22. Templum Isaiæ Prophetæ. — 23. Templum Idor. Egito. — 24. Palatium Se. Lugduni. — 25. Templum Jani. »

III

TITRE DES « PETITES ARABESQUES ». — 1550.

« Iacobvs Androvetivs Dv Cerceav, lectoribvs. s.

Nihil alivd semper cogitanti et molienti mihi, qvam vt promissa exolverem qvod testantvr satis superiores nostri labores, qvibus vobis lectores candidi, iam antea frvi

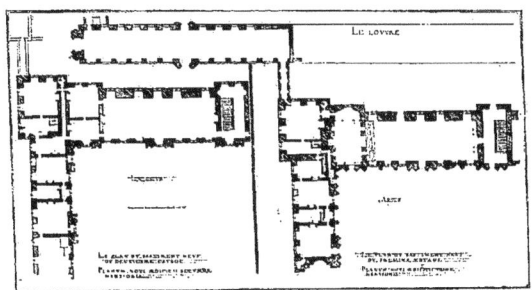

FIG. 134. — LE PLAN DU LOUVRE.
Tiré des *Plus excellents bâtiments de France*.

licvit, visvm est librvm hvnc recens a me conscriptvm de eo pictvræ genere qvod (grottesche) vocant itali in vestram gratiam emittere. Cvivs inventionis partem sibi antiqvitas ipsa assvmere partem meo iure qvodammodo vendicare possum. Valete et nostra scripta vestris ponderibvs benevole examinate. Aureliæ. — 1550 ».

IV

TITRE DES « MOYENS TEMPLES ». — 1550.

« Iacobvs Androvetivs Du Cerceav lectoribvs. s.

Qvoniam apvd veteres alio strvctvræ genere templa fvervnt ædificata, qvam ea qvæ nostra ætate passim conspiciuntvr : non inivcvndvm fore stvdiosis antiqvitatis, nec a

meo institvto alienvm existimavi : si formam ipsam et tanqvam faciem illorvm videndam qvibvslibet exhiberem. Vt sit in promptv constrvctionis vtrivsque discrimen. Itaqve nactvs aliqvot templorvm antiqvo more constrvctorvm exemplaria, qvam fidelissime vobis ad vervm expressi, ac seorsim in hvnc librvm retvli. Qvibus accesservnt etiam alia libero marte, nvlloqve exemplo descripta. Qvænam avtem ex vetervm monvmentis svmpta sint, sva cvivsque docet inscriptio. Svperioribvs qvidem libris a nostra proditis officina tres avt qvatvor hvivs generis ædificiorvm formas emiseram nonnvllis arcvbvs et pyramidibvs admixtas. Sed opera, qvæ posthac ex officina nostra prodibvnt ita digere constitvi, vt svvs cviqve speciei strvctvrarvm certvs et proprivs liber tribvatur qvod etiam de arcvbvs iam prestitis alioqve libro sola templa, alio sola sepvlchra, alio soli fontes, alio soli camini, alio solæ arces, palatia regiæ, reliqvaqve hvivsmodi contineantvr. Valete, et laborem nostrvm vt facitis, boni consvlite. Avreliæ. — 1550. »

V

TITRE DES « XII FRAGMENTA STRVCTVRÆ VETERIS », D'APRÈS L. THIRY.

« Iacobus Androvetius Dvcerceav lectoribvs. s.

Cvm nactvs essem dvodecim fragmenta strvctvræ veteris commendata monvmentis a Leonardo Theodorico homine artis perspectivæ peritissimo qui nvper obiit Antverpiæ, mihi visvs svm operæ pretivm factvrvs. si ea in lvcem emitterem tvm propter mevm artis illvstrandæ stvdivm, tvm qvod eivsmodi viderentvr esse vt omnibvs stvdiosis antiqvitatis non mediocrem vtilitatem cvm volvptate coniunctam afferre possent. Qvando vero non est mevm inventvm nolvi qvicqvam addere avt detrahere avthoris descriptioni ne hominem debita lavde meritaqve fravderem : neve alienam viderer indvstriam vendicare velle. Qvare si qvem frvctvm hinc vos percepisse sentietis, ipsi Leonardo acceptvm ferte. Solvm a vobis postvlo, vt boni consvlatis meam diligentiam in eis edendis, qvæ vsvi vobis esse possvnt. valete. Avreliæ 1550. »

VI

TITRE DES « VENVSTISSIMÆ OPTICES ». — 1551.

« Iacobvs Androvetivs Dv Cerceav. lectoribvs. s.

Veteri consvetvdine institvtoqve nostro novos svbinde, qvibvs consvltvm pvblice stvdiosorvm vtilitati cvpimvs, labores excipienti, visvm fvit hoc opvs div mvltvmque ni fallor elaboratvm limatvmque satis tibi lector ingenve edere. Ex qvo vtilitatem incredibilem svmma conditam svavitate tibi accessvram confido. Continet enim venvstissimas optices. qvam perspectivam nominant viginti figvras qvam fieri potvit accvratissime excvsas atque expressas. Porro avtem qvanto in honore tvm apvd veteres tum apvd

CHAPITRE XI

neotericos hec ars semper fverit maximo argvmento svnt per mvlta ab ipsis emissa hoc nomine in lvcem opera. Qvapropter non alio qvam svperiores nostros labores animo hanc nostram lvcvbrationem accipies : qvin benevolentia maiore spero, si tibi persvasvm fverit me nihil oneris recvsare qvo tibi pro fvtvrvm intelligam, sed et alia non minvs preclara moliriqve inchoata adhvc tibi, Deo meos adivvante conatvs perfecta svo tempore oferre statvi. Vale. Avreliæ. 1551. »

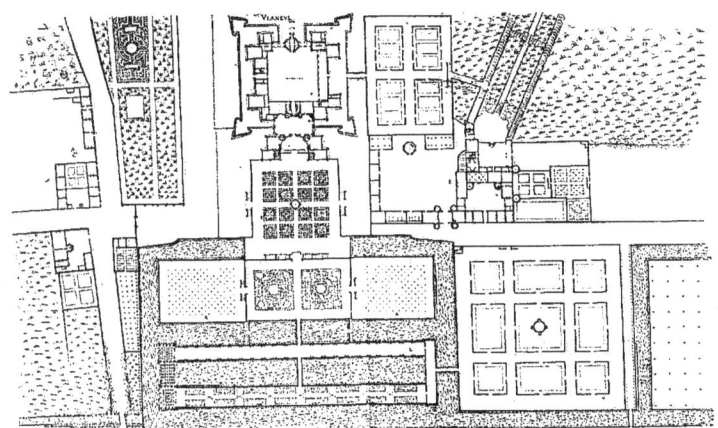

FIG. 135. — CHATEAU DE VERNEUIL-SUR-OISE. (PLAN D'ENSEMBLE.)
Tiré des *Plus excellents bâtiments de France*.

VII

DÉDICACE DU LIVRE CONTENANT 50 BATIMENTS.

« Au Roy.

Sire, i'ay autres-foys reçeu tant de faueur de vostre Maiesté, qu'elle a bien voulu employer quelques heures de temps, à veoir, et contempler aucuns petits plans, et pourtraictz de bastimens, et logis domestiques, par moy desseignés, et imprimés, esquels elle receut (comme me sembla) plaisir et delectation : Qui fut cause que des lors ie proposay d'en composer quelques autres, qui semblablement vous pourroient donner contentement, et à voz sugectz proffit et utilité : Chose que n'ay peu executer si promptement qu'avoys la volonté, *ayant esté contrainct d'employer le temps à autre vacation*. Toutes-foys ie n'ay laissé de reserver quelques heures, pour mettre ma deliberation à execution : de sorte que de nouveau *i ay composé, taillé, et imprimé iusques*

au nombre de cinquante Bastimens, tous differéts, pour servir aux princes, grands seigneurs, gens de moyen, et petit estat de vostre Royaume : affin que chacun selon sa capacité, et faculté, s'en puisse servir et ayder. Qui sera pour enrichir, et embellir de plus en plus cestuy vostre si florissant Royaume : *lequel de iour en iour on voyt augmenter de tant beaux et sumptueux edifices, que doresnauat voȝ suggetȝ n'auront occasion de voyager en estrange païs, pour en veoir de mieux composeȝ. Et d'avantage vostre Maiesté prenant plaisir et delectation, mesmes à l'entretenement de si excellents ouuriers de vostre nation, il ne sera plus besoing auoir recours aux estrangiers.* Et combien que ie m'estime l'un des moindres, si ay-ie bien osé prendre la hardiesse vous presenter (SIRE) ce mien petit labeur, suppliant très humblement icelle vostre Maiesté, le vouloir accepter auec telle humanité, que vostre tres humble, et tres obeïssant sugect, et seruiteur, le vous dédie, et consacre. »

<p style="text-align:right">A ij.</p>

VIII

DEDICACE DU « SECOND LIVRE D'ARCHITECTURE ». — 1561.

« Au Roy.

Sire, considerant que vos ancestres ont touiours eu en singuliere recómendation l'intelligence et aduancement de toutes sciences liberales, et mesmement de l'art d'Architecture : comme il appert tant par la cognoissance des bonnes lettres à present florissantes par tout vostre Royaume, que par l'excellente et somptueuse architecture des bastimens par eulx edifiez : Je me suis asseuré que vostre noble sang et nourriture Royale, nõ seulement retiendra cette vertueuse et louable coustume de vos tres illustres progeniteurs, mais aussy y adioustera quelque ornement et accroissement particulier. Parquoy, Sire, encores que de ce petit talét qu'il a pleu à Dieu mettre entre mes mains, toute ma vie ie me sois efforcé à illustrer cest art d'Architecture, comme tesmoignent plusieurs et diuers liures par moy *souuent mis en lumiere :* si est ce que depuis vostre aduenement au regne, auquel vous a Dieu assis, je me suis proposé de m'employer mieulx que iamais à entreprendre choses plus rares et excellentes, qui puissent à vostre Royal esprit apporter quelque recreatiõ et plaisir. Et pour ce, Sire, que de ceste affection et volõté mienne i'ay tousiours desiré incontinent vous faire quelque preuve : ayant de nagueres acheué cest œuvre de plusieurs inventions grandement utiles et necessaires à orner et embellir toutes sortes de bastimens, i'ay bien osé cestuy presenter à vostre maiesté, pour le premier gaige de l'obeissance et tres humble seruice que luy doibs et desire faire : Vous suppliant tres humblement, Sire, qu'il vous plaise le recepuoir benignement de vostre tres affectioné seruiteur et subiect, attendant que Dieu me face la grace de vous en presenter ung autre, selon qu'il m'a este permis et ordonné par voz predecesseurs Roys, tant des desseins et œuures singulieres de vostre ville de Paris, cóme de voz palais et bastimens royaux, auec aucuns des plus somptueux qui se treuuét

entre les aultres particuliers de vostre noble Royaume, au regne duquel Dieu nous face la grace de vous veoir, Sire, en toute félicité tres longtemps prosperer à la louange de son nom et contentement de voz subiects, par lesquelz sera vostre nom consacré à immortalité. »

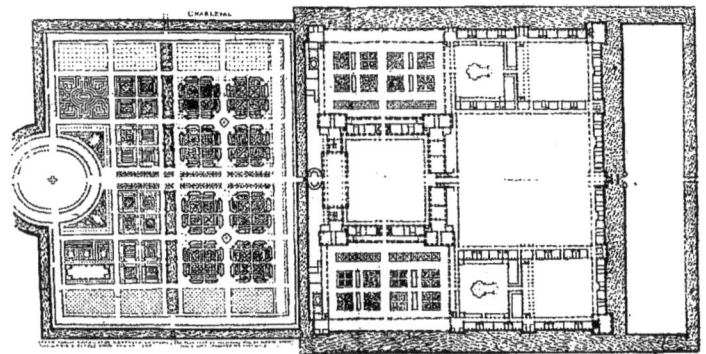

FIG. 136. — CHATEAU DE CHARLEVAL.
Tiré des *Plus excellents bâtiments de France*.

IX et X

TITRE ET DÉDICACE DU LIVRE DES « GROTESQUES ».

Comme il n'existe que deux exemplaires de ce beau volume qui aient conservé leur titre et la dédicace, nous avons cru devoir reproduire ces deux documents en en conservant dans une certaine mesure la disposition typographique. (Voyez la page 334.)

LIVRE DE GROTESQVES
DE IACQVES
ANDROVET DICT
DV CERCEAV.

N. B. — Dans le titre original se trouvent, à la place de cette grotesque, la marque ovale de Wechel : ses initiales, deux cornes d'abondance, surmontées de Pégase, le caducée tenu par deux mains qui se croisent.

A PARIS,

De l'imprimerie d'André Wechel

1566

A MADAME

MADAME RENEE DE FRANCE

DVCHESSE DE FERRARE,

ET DE CHARTRES, &c.

« SI DIEV m'eust donné telle cómodité de pouvoir, comme il a mis en moy le bon vouloir, et affection en vostre endroit (Madame) *je n'eusse esté si long temps sans recreer vostre esprit de quelques liures de mon art et labeur.* Entre autres, je vous eusse presenté celuy *des bastimens singuliers de France :* œuure digne d'estre mise en auant, pour le grand plaisir et de le Etatiō, que pourroient prēdre tous les grās seigneurs, et amateurs de l'art d'Architecture. *Ce que j'auois de liberé faire et mettre en lumière soubz le bon vouloir du Roy*, duquel j'ay la permission : ayant de liberé (Dieu aidant) mettre en iceluy, non seullement les plans, commodités, et elevations desdits bastimens : mais auec ce, faire quelque discours sur la situation d'iceux, et en quel temps, et soubs quels Roys ils ont esté construicts, avec declarations d'iceux : ce qui eust raui aux hommes quelques heures pour y entremesler leurs esprits. Mais d'autant que tel œuvre ne se peut faire sans grans frais, peine et travail : attendu aussi que cela requiert soy *transporter sur les lieux, ou il y va du temps et depēse,* je n'ay peu y satisfaire, Madame : pour ce que *lorsque j'estoye acheminé pour aller visiter les dicts bastimens, et commencer le dict œuvre, les misérables troubles survindrent en ce Royaume,* qui me causerent si grandes pertes et dommaiges, et *à toute ma famille,* que je n'ay eu depuis moyen, ne pouvoir de poursuivre mon desseing. Et maintenant qu'il a pleu à vostre bonté *me retirer à vostre service,* j'ay derobé quelques heures du jour, et de la nuict pour ramasser un liuure de grotesques, d'inuentions diverses, de laquelle œuure, vostre excellence, pourra prēdre plaisir pour la varieté des choses comprinces : parties desquelles *j'ay tiré de Monceaux,* lieu fort notable, aucunes de *Fontenebleau, autres sont de mon invention,* ce que j'ay fait attendant le moyen que Dieu me donnera de poursuivre *le dict liuure des bastimens de France,* et espere aussi faire autres œuvres, qui vous seront (Madame) delectables, et à toutes personnes d'esprit recreatives lesquelles pareillement serōt utiles et proufitables à gens qui se plaisent à l'architecture. *Cependant cette mienne petite œuvre de Grotesques pourra servir aux orfèvres, paintres, tailleurs de pierres, menuisiers et autres artisans,* pour esueiller leurs esprits, et appliquer

chacũ en son art, ce qu'il y trouvera propre, pour le contentement des Seigneurs, pour lesquels ils seront emploiez. Vous suppliant tres humblement (Madame) prendre à gré ce mien petit labeur, et m'excuser si je prens la hardiesse de dedier, à vostre grandeur, chose de si petite importance : mais plustost aurez esgard à vostre très affectionné serviteur, *lequel souhaite à jamais s'employer à vostre service*, en priãt Dieu vous maintenir (Madame) en santé et donner longue et heureuse vie.

<div style="text-align: right;">Vostre tres humble et tres affectionné serviteur,

Iacques Androuet du Cerceau. »</div>

XI

« PERSPECTIVE POSITIVE. » DEDICACE.

« *A très illvstre et très vertveuse princesse Catherine de Médicis, Royne, mère du Roy.*

Madame, si l'iniure du temps et troubles qui ont cours, n'eussent empesché mon accés et veüe des chasteaux et maisons que vostre Maiesté désire estre comprins aux liures qu'il vous a pleu me commander de dresser et dessigner des plus excellens palais, maisons Royales et édifices de ce Royaume, dès à present, i'aurois satisfaict à vostre volonté : qui m'est si précieuse, que ne pouuant en cela vous rendre si côtente que mon obéissance désire, l'ay pensé d'employer cependãt le temps à quelque autre œuure, qui à mon aduis vous sera agréable et de plaisir. Ce sont, Madame, quelques principes et leçons familiaires de l'art et secrets de Perspectiue, non moins delectable, que vtile et nécessaire à ceux qui prennent plaisir à la Portraicture : estant icelle Perspectiue vray truchement et iuge de l'œuure de Portraicture, qui desia vous est familiaire et commune : laquelle toutesfois vous en donnera plus ample intelligence et plaisir. Espérant que la receurez de tel, bon et gracieux visage, qu'auez cy deuant fait les autres œuures qui viennent de ma part ès mains de vostre Maiesté : et que soubs vostre auctorité vous aurez agréable que ie les mette en lumière pour seruir au public. Et tous ensemble prirons Dieu qu'il vous face,

Madame, prospérer en vos Royales grandeurs et Maiestez, et qu'il vous donne en tres bonne santé longue vie.

De vostre Maiesté le très humble et très obeissant seruiteur,

<div style="text-align: right;">Jacqves Androvet Dv Cerceav. »</div>

XII

« LES PLVS EXCELLENS BATIMENS DE FRANCE. »

(1ᵉʳ volume.)

« *A tres illustre et tres vertueuse Princesse Catherine de Medicis, Royne, mere du Roy.*

Madame, Après qu'il a pleu a Dieu nous envoyer par vostre moyen *une paix tãt*

nécessaire et desirée de tous, i'ay pensé ne pouvoir mieulx à propos mettre en lumière *le premier Livre des Bastimés exquis de ce Royaume* : esperãs que nos pauures François (ès yeux et entedemés desquels ne se presente maintenant autre chose que desolations, ruines et saccagemés, que nous ont apporté les guerres passées) prendront, peult estre, en respirant, quelque plaisir et contentement, à contempler icy une partie des plus beaux et excellens edifices, dont la France est encores pour le iour d'huy enrichie. *Ce qu'ayant fait de quinze Bastimens* tant seulement, pour m'avoir semblé iuste la grosseur d'un premier volume, *ie l'envoye sous la faveur de vostre nom* : avec promesse, si Dieu me preste vie et santé, *de faire bien tost sortir le second, voire le tiers*, si tant

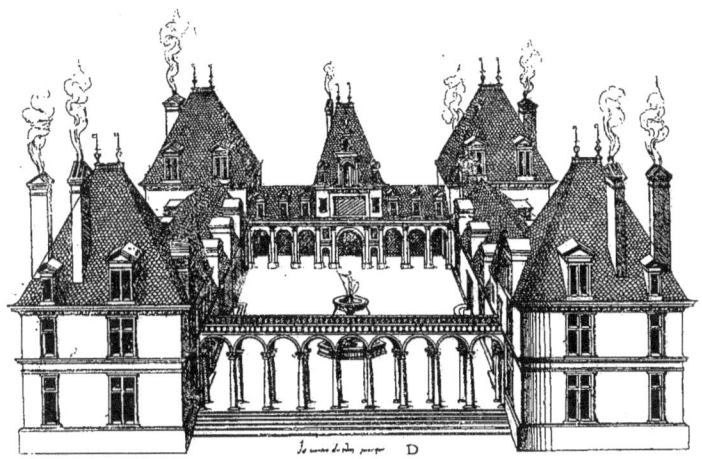

FIG. 137. — ESTAMPE DE DU CERCEAU.
Tirée de la série des *Logis domestiques* ou *Petites Habitations*.

est que trouviez bon ce commencement, et *approuviez ces miens labeurs, comme avez daigné iusques icy*. Protestant, Madame, si d'iceux il en peut venir à la France quelque honneur, contentement ou profit, qu'il vous doibt tout estre attribué, *n'ayant entreprins ce long et penible ouvrage, que suivant vostre commandement, et poursuivi que par vostre liberalité*. Ce pendant, Madame, ie prie le Seigneur Dieu vous faire la grace de pouvoir longuement, et en santé, iouir du fruict et contentement d'une bonne paix, ensemble de l'accomplissement de vos saincts désirs.

De vostre Maiesté le tres humble et tres obeissant serviteur,

JACQUES ANDROUET DU CERCEAU. »

XIII

« LIVRE DES ÉDIFICES ANTIQUES ROMAINS. » (DÉDICACE.)

« *A Très Illustre Prince Monseigneur Messire Iaques de Sauoye,
Duc de Geneuois et de Nemours.*

Monseignevr, *i'ay ces jours passez mis en lumière une carte de la ville de Rome*, telle qu'elle estoit anciennement en sa plus grande splendeur, mais pour ce qu'il m'estoit impossible de représenter en si peu de lieu toutes les perfectiõs qui se trouuent és plus signalez bastiments d'icelle, *i'en ai fait vn liure entier*, qui pourra seruir à ceux qui sont curieux de l'antiquité, et encore plus (à mon jugement) *à ceux qui sont maistres en l'architecture, lesquels y pourront trouuer plusieurs beaux traits et enrichissements pour aider leurs inuentions.* Et d'autant, Monseigneur, que vous estes vn Prince qui aimez et entendez parfaittemẽt l'Architecture, et qui mesmes auez esté sur les lieux, ou vous n'auez dédaigné de visiter et remarquer les plus mémorables reliques de l'antiquité, il m'a semblé que vous addressât et dediât ce liure, c'estoit approprier l'œuure à son point :

Aussi que deslõgtemps vous m'auez fait cet honneur q de m'accepter pour vostre et de m'entretenir par vostre libéralité, qui me fait estimer vostre ce qui proviẽt de moy. Partãt auec toute humilité ie le vous offre et présente, vous suppliant le receuoir de mesme œil et faueur qu'auez par cy devant fait quelques autres miennes petites inuentions.

Monseigneur, ie prie le Créateur qu'il luy plaise vous octroier auec sa grâce, tout l'heur et cõtentement que vous désirez.

Vostre très humble et très obeissant serviteur
JACQUES ANDROÜET DU CERCEAU. »

XIV

« LIVRE DES ÉDIFICES ANTIQUES ROMAINS. » (PRÉFACE.)

« *Av lectevr.*

I'ay touiours eu cette opinion, ainsi qu'on dit communément, que la nécessité est la mère de tous arts et sciences, que la paix, richesse et abõdãce en sont les nourrices : et au cõtraire les longues seditiõs et guerres les vraies meurtrières : ce qui se void encore plus clairemẽt en l'art d'architecture, qu'en tous les autres. Car, comme de très

petis cómencements elle se soit peu à peu augmentée, selon les occasions et nécessitez qui ont reueillé l'esprit des hoĩnes ingénieux, pour pallir et adjouster quelque chose de nouueau aux vieilles inuentions, enfin elle vint au vray comble de sa perfection durant l'Empire Romain, duquel les Empereurs y ont consecutiuement assemblé toutes les inuentions les plus exquises en toutes sortes de sciéces qu'ils ont peu trouuer chez leurs voisins : et nommément en l'architecture, de laquelle durant vne longue paix ils se sont si bien accommodez, qu'ils rendirent bientost leur ville qui n'estoit premièrement que de torchis et de bricque, remplie d'vne merueilleuse quantité de marbre, iaspe, et porphyre, et l'embellirent de tels et si grands édifices tant publicqs que priuez, que celuy qui ne les aura veus, ou pour le moins leurs vestiges, ne les pourra q difficilemẽt croire, et comprendre. Mais comme cette ville s'estoit accreue et embellie par la paix, aussi depuis par les divisiõs de l'Empire, et guerres ciuiles qui y sõt aduenues est tellement decheue et diminuée de sa première splendeur, que de toutes ces merueilles à grand peine y peut on aujourdhuy remarquer les places ou elles estoient assises : Et qui pis est, la mesme fureur a quasi emporté et du tout enseueli auec tels édifices, l'art et les maistres : ceneãtmoins il s'est trouvé de notre temps quelque vertueux persõnage qui par grande lecture et recherche de l'antiquité nous a par vne carte à peu prez représenté cette ville de Rome, antique en son naturel, telle comme elle estoit anciennement en sa plus grande magnificence, laquelle aiant été faitte en Italie, et s'en retrouuant fort peu de par deça, i'ay pensé mériter enuers le publicq, si ie la remettois en lumière à notre France, pour la vous cõmuniquer plus aisément : ce qui me l'a fait réduire en plus petite forme pour estre veue et cognue, quasi par vn seul regard : Et par mesme moyen ay considéré que tel monstre ne pourroit apporter le fruit qu'vn si bon œuure mérite, si les principales particularitez qui y sont n'estoient aussi représentées en plus grande forme, par laquelle vous peussiez aisément remarquer les ornemens et inuentiõs d'architecture qui y sont, lesquelles à la vérité sont admirables : Qui m'a fait entreprendre les vous faire voir en particulier, et ensemblément en ce liure, lequel je puis dire, en ce qu'il représente, contenir toute la perfection de l'architecture, outre laquelle ie ne pense pas qu'il soit possible à esprit d'hoĩnme de paruenir, et ose bien asseurer qu'à celuy qui entendra bien les raisons des œuures y contenues, riẽ ne luy pourra plus sẽbler ni difficile ni nouveau : que si jeusse voulu declarer toutes les pièces par le menu, il m'eust fallu rapporter icy toutes les anciennes histoires, et encore transcrire quasi de mot à mot ce qui en a été doctement discouru par plusieurs sçauants hommes de notre temps, qui eust esté vn labeur vain et excédãt mes forces. Partant i'ay mieux aimé vous en laisser le jugement par la lecture qu'en pourres faire entre tant d'autheurs qui en ont escrit, ne voulant m'entremettre de décider la diuersité qui se trouue en eux, pour ne sortir hors de ma profession. Vne chose me semble bien digne de cõsidération ; c'est puisqu'aujourdhuy il ne reste comme rien de tant de si grands édifices qui sembloient pour la solidité de leur matière et boñe symmetrie et architecture deuoir demeurer immortels qu'il ne nous faut asseurer sur chose qui soit en ce monde, mais remettre notre espoir et asseurance en celuy qui a esté, est, et sera éternellement, auquel seul soit tout honneur et gloire. »

XV

DÉDICACE DU « LIVRE POUR BASTIR AUX CHAMPS ».

(Deuxième édition. 1582.)

Je n'ai pu vérifier si la dédicace suivante se trouve déjà dans l'édition de 1572 et si, par suite, elle est adressée au Roy Charles IX, mais cela me paraît évident, car Du Cerceau demande au Roy les moyens nécessaires pour achever *les Livres des Bastiments de France*, qui parurent en 1576 et 1579. Même en admettant que Du Cerceau s'adressât à Henri III, et fît allusion au troisième volume des Bâtiments de France, il est probable qu'il n'eût pas parlé *des livres*, mais *du livre* des Bâtiments de Paris.

« Au Roy.

Sire, estant vostre Majesté à Montargis, je receus ce bien de vostre accoustumee benignité et clemence, de me prester l'oreille à vous discourir de plusieurs bastiments excellents de vostre Royaume : Et entre autres propos me demandates si ie paracheuois les liures des bastiments de France : Mon aage et indisposition seruirent de legitime excuse, n'ayant moyen, sans vostre liberalité, de me transporter sur les lieux, afin d'en prendre les desseings pour après les mettre en lumière, et satisfaire à vos commandements. La volonté ne m'est en rien diminuee, mais l'efect et le moyen manquent, sans l'aide de votre Majesté. Ce pendant desirant vous donner quelque plaisir et contentement, i'ay employé le seiour de mes vieux ans à dresser vn liure d'instruction à toutes personnes qui voudront bastir et edifier maisons aux champs, selon leurs moyens et facultez : pour leur monstrer, non seulement l'ordre qu'ils auront à tenir selon les dessings, et plants contenus audit liure, mais encor pour les instruire de la despense et frais qu'il leur conuiendra faire, ayant de chacun bastiment fait le calcul au plus juste qu'il m'a été possible, tã du toisage de la maconnerie et charpenterie, que generalement de toute autre besongne : esperant (outre le plaisir que vostre Majesté prendra à la diuersité de tels dessings) que vos subjets en receuront instruction et profit. Suppliant très humblement icelle vostre Majesté, d'auoir pour agreable ce mien labeur que ie vous dedie et consacre, attendant que par vostre moyen ie puisse visiter les chasteaux et excellents bastimets qui restent à estre par moy veus et imprimez, pour satisfaire au contentement de vos Royales vertus.

De vostre Majesté le très obeissant et tres affectionné serviteur, Jaqves Androvet dv Cerceav.

A ij

A Paris

Pour Jaques Androuet, du Cerceau

M. D. LXXXII. »

XVI

M. Foule a bien voulu me communiquer encore les notes suivantes relatives à la Bibliographie :

P. 289. *Le deuxième retable* se retrouve dans la deuxième édition des vases au trait de Hans Brosamer.

P. 289. Il existe des épreuves retournées des deux cheminées richement sculptées.

P. 292. *Deuxième cadre*. Dans la perspective positive du *Viator* de Mathurin Jousse (La Flèche, M.DC.XXXV), copie réduite de l'édition originale, on trouve 5 « paix » ou tabernacles et la perspective d'une église en ruines. Ces pièces sont des épreuves très fatiguées des planches originales de Du Cerceau.

P. 315 *Les Petits Cartouches* ont été interprétés avec des changements par Schiavone et Pittoni. Ce dernier s'en est servi comme entourage pour son *Livre d'Emblèmes*. Il y a dans les *Grands Cartouches* neuf compositions qui ne se trouvent pas dans les petits.

P. 315. *Balustrades dites bordures*. M. Foulc en connait 40 pièces.

P. 317. *Frises*. Deux de ces pièces, bordures de plats pour orfèvres, sont, je crois, des copies d'après Cornelius Boss.

P. 318. *Petits Trophées d'armes*. Le char rempli de trophées est sans doute compris dans le nombre des pièces indiquées par M. Destailleur.

P. 320. *Fleurons*. Il est facile de se convaincre que cette suite est empruntée à Cornelius Boss.

P. 320. *Nielles*. Troisième série. M. Foulc en possède 161 pièces sur 45 planches. Il pense que la deuxième suite, celle publiée par Martinus Petrus, en 1563, ne doit pas être classée avec les nielles, mais à part, étant destinée à l'art du *Passementier*.

P. 321. *Vases*. M. Foulc possède une estampe très authentique, et probablement inconnue, d'un vase élancé, à contour rectiligne, arrondi dans le bas, orné de feuilles droites, porté sur un piédouche. Couvercle à godrons terminé par une boule. Goulot en forme de masque ; poignée rectiligne à angle droit dans le haut, s'attachant au vase par une feuille surmontée d'une tête de chien. Au milieu des entrelacs entourant le corps du vase, une écrevisse. Haut., 133 millim.; larg., 88 millim.

P. 324. *Costumes*. Ils ne peuvent être postérieurs à Charles IX.

XVII

La table chronologique de l'œuvre de Du Cerceau et la description des dessins originaux pour les *Plus excellents bâtiments de France*, récemment découverts au *British Museum*, feront l'objet d'un travail ultérieur.

ERRATA

Page 9, légende, *lisez* : partie latérale, *au lieu de* partie centrale.

Page 17, dernière ligne, *lisez* : Du Cerceau, *au lieu de* Du Cerveau.

Page 23, le premier alinéa : « Les autres dessins », doit venir après celui commençant par : Comme il ressort, etc.

Page 30, note 1, *lisez* : Recueil M, *au lieu de* L.

Page 35, ligne 8, *lisez* : des masses qui entraînent, *au lieu de* qu'entraînent.

Page 106, volume B, première ligne, *lisez* : Figure 50, *au lieu de* Figure 60.

Page 109, première ligne, *lisez* : Figure 82, *au lieu de* Figure 63.

Page 109, ligne 9, *lisez* : 2 entablements; un, *au lieu de* 21 entablements.

Page 118, sixième ligne depuis le bas, *lisez* : volume J, *au lieu de* volume I.

Page 120, ligne 11, *lisez* : volume J, *au lieu de* volume I.

Page 123, ligne 8 depuis le bas, *lisez* : Planche II, *au lieu de* Planche III.

Page 124, ligne 7, *lisez* : Planche II, *au lieu de* Planche III.

Page 125, ligne 12, *lisez* : Planche II, *au lieu de* Planche III.

Page 130, troisième alinéa, *lisez* : folio 79, *au lieu de* figure 79.

Page 130, cinquième alinéa, *lisez* : folio 92, *au lieu de* figure 92.

Page 130, cinquième alinéa, *lisez* : folio 42, *au lieu de* figure 42.

Page 131, note, *lisez* : vers 1580, *au lieu de* 1530.

Page 144, légende de la figure 62, *lisez* : 1560, *au lieu de* 1549.

Page 225, Figure 110. Par suite d'une inadvertance, la moitié seulement de la planche de Du Cerceau a été reproduite ici.

Page 267, ligne 17, *lisez* : en retraite, *au lieu de* en retrait.

Page 292, ligne 10, *lisez* : 1635, *au lieu de* 1685.

Page 315, douzième ligne, *lisez* : sauf deux ou trois (fig. 129), *au lieu de* sauf deux ou trois (fig. 130).

TABLE DES GRAVURES[1]

GRAVURES DANS LE TEXTE

Fig.	Pages.	
1.	9.	Partie latérale d'un modèle en bois pour Saint-Pierre de Rome et porte dans le palais de la Chancellerie (10, 18, 327).
2.	11.	Plafond et détails d'un salon du palais de la Chancellerie (10, 56, 218).
3.	16.	Souvenir d'un modèle pour Saint-Pierre de Rome (22, 29, 111, 114, 116).
4.	17.	Souvenir d'un modèle pour Saint-Pierre de Rome (22, 114, 116).
5.	19.	Souvenir d'un modèle pour Saint-Pierre de Rome (22, 55, 188, 218, 286, 287).
6.	20.	*Regia Numa* (10, 32, 111, 114).
7.	21.	Dessin de Du Cerceau pour une façade (32, 34, 35, 127, 130).
8.	24.	Moitié du palais dell' Aquila (29, 111).
9.	25.	Façade pour un palais (10, 29, 117, 120, 121).
10.	30.	Estampe d'un anonyme italien de la fin du xv° siècle (35, 120).
11.	31.	Croquis de Du Cerceau inspiré par la figure 10 (37, 121).
12.	33.	Le Temple de la Paix (10, 35, 37, 120, 195, 286).
13.	36.	Dessin d'un anonyme flamand (37, 38).
14.	37.	Croquis de Du Cerceau, même sujet que la figure 13 (36, 38, 121).
15.	39.	Dessin lavé de Du Cerceau (39, 59, 109, 195, 305, 306).
16.	41.	Réduction d'une estampe de Du Cerceau parmi les *Compositions d'architecture* (40, 118).
17.	44.	Cour du palais de la Chancellerie, à Rome (23, 216, 290, 327).
18.	45.	Cour d'un palais (55, 216, 287, 290).
19.	46.	Arc gravé en 1534 (10, 13, 54, 56, 216, 287, 288).
20.	47.	Un des grands cartouches dits *de Fontainebleau* (56, 192).
21.	49.	Frontispice des arcs de triomphe de Du Cerceau (48, 52, 302).
22.	50.	Estampe de Du Cerceau tirée de son livre des *Arcs* (48, 52, 59, 216, 223, 302).
23.	51.	Dessin de Du Cerceau placé en tête du recueil N (54, 134, 135, 190).
24.	53.	Décoration de théâtre (52, 54, 132, 134, 154).
25.	54.	Gaine tirée de la Suite des Meubles (52, 54).
26.	55.	Le temple de la Lune (52, 54, 186).
27.	57.	Échantillon du *Petit Traité des cinq ordres de colonnes* (55, 186).
28.	61.	Réduction de la Grande Chartreuse de Pavie (236).
29.	64.	Ville idéale (121, 207).
30.	64.	Ville idéale, croquis de Fra Giocondo (115, 199).
31.	65.	Fragment d'un château idéal (66, 131, 202).
32.	65.	Château idéal (132).
33.	68.	Estampe de la série des *Termes* (52, 192).
34.	69.	Dessin de Du Cerceau, de la série des *Ordres* (67, 110, 216).
35.	71.	Berceau construit par Du Cerceau dans les jardins de Montargis (72).
36.	76.	Église de la Madeleine, à Montargis (73).
37.	77.	Projet de Du Cerceau pour la façade de l'église Saint-Eustache, à Paris (57, 236).
38.	80.	Maison de la place du Marché à la volaille, à Orléans (79, 210).
39.	81.	Croquis de Du Cerceau (121).
40.	84.	La Maison blanche dans les jardins de Gaillon (83, 103).

[1]. Les chiffres placés à la suite de chaque légende indiquent les pages où il est question de la gravure correspondante.

TABLE DES GRAVURES

Fig.	Pages.	
41.	84.	Verneuil (82, 86, 87, 88, 234).
42.	85.	Charleval (92, 96, 98, 100, 234, 268).
43.	85.	Charleval (234).
44.	89.	Étude de Du Cerceau pour Verneuil ou pour Charleval (86, 88, 95, 96, 106).
45.	89.	Étude de cour (86, 88).
46.	92.	Projet pour la porte principale du Louvre (95, 96, 102, 103, 131).
47.	93.	Projet pour un pavillon de Charleval (83, 95, 96, 100, 103, 135, 216).
48.	94.	Projet pour la face de la terrasse devant le château de Verneuil (82, 83, 203).
49.	101.	Le pavillon du Louvre (83).
50.	107.	Fragment d'un dessin des Tutelles, à Bordeaux (52, 106, 126, 186, 216).
51.	113.	Estampe anonyme (G. de Jode) (32, 115, 328).
52.	119.	Dessin pour un plafond (117, 121, 191).
53.	123.	Dessin pour une sépulture (118, 121).
54.	124.	Dessin de Du Cerceau pour une crête (123, 126).
55.	129.	Dessin de Du Cerceau pour un château (127).
56.	133.	Dessin d'un puits (134, 135, 214, 216).
57.	137.	Estampe de Du Cerceau d'après le Rosso (32, 148).
58.	139.	Estampe de l'*Histoire de Psyché* (148).
59.	141.	Estampe, Combat de cavalerie (148, 152).
60.	142.	Entrée du château d'Écouen (155).
61.	143.	Estampe du *Livre des Grotesques* (154, 158).
62.	144.	L'Arc de Constantin, à Rome, édition de 1560 (155, 189, 191, 302).
63.	145.	Le forum de Trajan (155, 158, 191).
64.	146.	Estampe tirée de la suite des *Allégories* (148).
65.	147.	Estampe, *Perspective* (158).
66.	149.	Estampe, *Fragments antiques* (52, 175).
67.	150.	Gravure de la suite des *Vues d'optique* (1551) (52, 176, 286).
68.	151.	Gravure de la suite des *Fonds de coupes* (130, 183).
69.	152.	Croquis de Du Cerceau (114, 117, 121).
70.	153.	Croquis de Du Cerceau (114, 121, 176).
71.	154.	Estampe de Du Cerceau, *Petites Vues* (100, 180).
72.	155.	Estampe de Du Cerceau, *Paysages* (182).
73.	156.	Pendeloque (182).
74.	156.	Pièce tirée de la suite des *Vases* (183).
75.	157.	Pièce de la suite d'*Orfèvrerie d'église* (127, 182, 216).
76.	159.	Un des trois grands chandeliers de l'*Orfèvrerie d'église* (52, 183).
77.	160.	Fonts baptismaux (135, 182, 216).
78.	161.	Une des deux lucarnes, jointes à la suite des *Meubles*.
79.	163.	Le Temple de la Paix (185).
80.	165.	Les Tutelles, à Bordeaux (185, 191).
81.	166.	Dessin, Détails d'ordres (186, 291).
82.	167.	Dessin de Du Cerceau (52, 109, 129).
83.	169.	Détails d'ordres d'architecture (186).
84.	170.	Fontaine (52, 123, 126).
85.	171.	Estampe, *Petits Cartouches* (52, 56, 191).
86.	173.	Estampe, *Grands Cartouches* (56, 192).
87.	174.	Croquis de Bramante (192).
88.	175.	Estampe, *Petites Grotesques* (192).
89.	177.	Gravure, *Petites Grotesques* (192).
90.	178.	Gravure, *Petites Grotesques* (192).
91.	179.	Estampe, *Frises* (192).
92.	181.	Estampe du *Livre des Grands Nielles* (175).
93.	183.	Estampe du *Livre des Temples* (199, groupes D et F, et 200, note 1).

TABLE DES GRAVURES

Fig.	Pages.	
94.	185.	Estampe du *Livre des Temples et Habitations fortifiées*.
95.	187.	Estampe lavée (118, 123, 218).
96.	189.	Estampe au trait (182).
97.	193.	Estampe du *Livre des Cinquante bâtiments* (202).
98.	197.	Estampe du *Livre pour bâtir aux champs* (202).
99.	199.	Projet pour la cour d'un château, dessin (127).
100.	201.	Le château de Saint-Maur.
101.	205.	Le château de Boulogne, Madrid.
102.	209.	Salière de la suite des *Vases* (183, 190).
103.	211.	Estampe de Du Cerceau pour Jacques Besson (172, 203, 222).
104.	213.	Cheminée du château de Madrid, à Boulogne (52, 54).
105.	215.	Estampe de Du Cerceau, *Petites Vues* (52, 180).
106.	217.	Entrée du château d'Anet.
107.	219.	Château de Vallery.
108.	221.	Vue d'ensemble du château de Gaillon.
109.	223.	Cour de l'ancien château de Chantilly.
110.	225.	Château des Tuileries.
111.	227.	Échantillon des *Petites Grotesques* (192).
112.	227.	Échantillon des *Petites Grotesques* (192).
113.	227.	Échantillon des *Petites Grotesques* (192).
114.	229.	Cabinet (184).
115.	233.	Projet de château (66, 131).
116.	235.	Dessin original pour le volume des *Cinquante bâtiments* (127).
117.	257.	Projet de pont de Jacques Du Cerceau l'Ancien (132, 237, 258, 266).
118.	273.	Hôtel de Bretonvilliers (272, 275).
119.	273.	Hôtel de Bretonvilliers (272, 275).
120.	277.	Gravure de Du Cerceau, *Grands Cartouches* (56, 192).
121.	292.	Gravure au trait de Du Cerceau (182, 293).
122.	293.	Estampe de la suite des *Vases*.
122 bis.	295.	Gravure, *Petites Grotesques*.
123.	297.	Vue de Jérusalem (172, 296).
124.	299.	Projet pour Saint-Pierre de Rome (202, 307).
125.	301.	Estampe de la série des *Médaillons historiques* (321).
126.	303.	Estampe de Du Cerceau, *Petits Trophées* (192).
127.	309.	Estampe de Du Cerceau, *Petites Grotesques* (317).
128.	311.	Titre du livre de Du Cerceau, *les Passements de Moresques* (175).
129.	313.	Estampe de Du Cerceau, *Balustrades* (191).
130.	315.	Estampe de Du Cerceau, *Petits Nielles* (320).
131.	319.	Table (184).
132.	326.	Estampe tirée de la suite des *Fleurons* (174).
133.	327.	Dessin de Du Cerceau (110, 111).
134.	329.	Le plan du Louvre (102).
135.	332.	Château de Verneuil-sur-Oise (89).
136.	333.	Château de Charleval (97, 99).
137.	337.	Échantillon de la série des *Logis domestiques* (129).

PLANCHES HORS TEXTE

Planche I. Entre les pages 40 et 41. Édifices en ruine. Premiers essais de gravure (55, 218, 286).

Planche II. Entre les pages 56 et 57. Dessin de puits, deuxième manière (52, 117 [123 *appelée planche III* et 124 *appelée planche III*).

Planche III. Entre les pages 120 et 121. Dessin de cheminée sur vélin (52, 120, 121 [128 *appelée planche II*).

Planche IV. Entre les pages 200 et 201. Dessin en perspective du château de Verneuil (86, 87, 88, 134, 234).

FIN DE LA TABLE DES GRAVURES.

TABLE DES MATIÈRES

	Pages
Préface	vii

CHAPITRE PREMIER

Jacques Androuet Du Cerceau. — Origines parisiennes de la famille. — Voyage de l'artiste en Italie. 1

CHAPITRE II

Études de Jacques Androuet Du Cerceau en Italie. — Documents inédits sur plusieurs monuments historiques de Rome. 15

CHAPITRE III

Influence de l'Italie sur Jacques Androuet Du Cerceau. — Ouvrages et projets. 28

CHAPITRE IV

Quelques particularités sur la manière de travailler de Du Cerceau. 35

CHAPITRE V

Les trois manières de Jacques Androuet Du Cerceau l'Ancien. — Quelques traits caractéristiques de l'authenticité de ses œuvres. 43

CHAPITRE VI

Jacques Androuet Du Cerceau était-il architecte ? — Quels édifices peuvent lui être attribués ?. . 58

CHAPITRE VII

Les recueils de dessins de Du Cerceau. 105

CHAPITRE VIII

Les publications de Du Cerceau; leur caractère, leur destination. 136

CHAPITRE IX

Résumé. 208

CHAPITRE X

La famille de Du Cerceau. — Ses descendants. 245

BIBLIOGRAPHIE

Avis important . 283

PREMIÈRE PARTIE. — GRAVURES AU TRAIT

Ruines. 285
Première tentative d'une édition des temples. — Édifices. 286

348 TABLE DES MATIÈRES

	Pages.
Parties d'édifices et meubles.	288
Détails. — Orfèvrerie	291
Trophées. — Sujets historiques	294

SECONDE PARTIE. — GRAVURES OMBRÉES

Topographie. — Plans de villes	296
Ruines. — Perspective	299
Architecture antique et Temples	302
Architecture moderne	308
Volume des Monuments de Paris	311
Ordres et Détails d'architecture	314
Décoration	315
Meubles	318
Orfèvrerie. — Vases. — Serrurerie et Mécanique	320
Compositions de figures et allégories. — Hiérologie	322
Pièces non classées	326

CHAPITRE XI

Pièces justificatives et Appendices	327
Errata	342
TABLE DES GRAVURES	343
TABLE DES MATIÈRES	347

FIN DE LA TABLE DES MATIÈRES.

Paris. — Imprimerie de l'Art. E. MÉNARD et J. AUGRY, 41, rue de la Victoire.

Publicité de la Bibliothèque internationale de l'Art.

LIBRAIRIE DE L'ART

PARIS	LONDRES
JULES ROUAM, ÉDITEUR | GILBERT WOOD & C°
29, Cité d'Antin, 29. | 175, Strand, 175.

Extrait du Catalogue

PUBLICATIONS PÉRIODIQUES

DOUZIÈME ANNÉE — L'ART — DOUZIÈME ANNÉE
1886 1886

REVUE BI-MENSUELLE ILLUSTRÉE

Direction générale et Rédaction en chef : M. Eugène VÉRON
Secrétaire de la Rédaction : M. Paul LEROI

Peinture, Sculpture, Architecture, Archéologie, Art dramatique, Salons, Expositions
Musées, Galeries publiques et particulières

EDITION ORDINAIRE

Chaque numéro, accompagné *d'une eau-forte au moins*, tiré sur beau papier teinté, se compose de 20 pages in-4° grand colombier, avec nombreuses illustrations dans le texte et hors texte.
L'ART forme, par année, **deux volumes** de 300 pages environ chacun, non compris les eaux-fortes et les gravures hors texte.

PRIX DE L'ABONNEMENT :

Paris, Départements, Algérie et Alsace-Lorraine : Un an, **60 fr.** ; Six mois, **30 fr.**
Pays de l'Union postale : Un An, **70 fr.** ; Six Mois, **35 fr.**

On s'abonne sans frais dans tous les Bureaux de poste et chez tous les principaux libraires.

PRIX DES ANNÉES PARUES :

1875. — 3 volumes . 120 fr.
1876 et 1877. (Presque épuisées). — 4 volumes par année, chacune. 150 fr.
1878, 1879, 1880, 1881, 1882, 1883. — 4 volumes par année, chacune. 120 fr.
1884-1885. — 2 volumes par année, chacune. 60 fr.

Un Numéro spécimen : 2 fr. 50

ÉDITIONS DE GRAND LUXE

L'ART publie **deux éditions de grand luxe** : la première, à 100 exemplaires avec le texte sur papier de Hollande, est accompagnée de 2 séries de planches avec la lettre et avant la lettre sur papier du Japon ; la seconde, à 5 exemplaires, avec le texte sur papier vélin, accompagnée de 4 séries de planches : sur Hollande avec la lettre, sur Japon, sur parchemin et sur whatman avant la lettre. Ces éditions sont soigneusement numérotées, et les planches avant la lettre portent la signature des artistes.

Édition à 100 exemplaires : par an, 200 fr. Édition à 5 exemplaires : par an, 600 fr.
Les livraisons des deux éditions tirées à 5 et à 100 exemplaires ne se vendent pas séparément.
On ne peut s'abonner aux éditions de luxe pour moins d'une année.

Les Abonnés de L'ART reçoivent GRATUITEMENT le COURRIER DE L'ART

COURRIER DE L'ART

**Chronique Hebdomadaire des Ateliers,
des Musées, des Expositions, des Ventes publiques, etc.**

PARAISSANT TOUS LES VENDREDIS

PRIX D'ABONNEMENT :

France et Colonies, 12 fr. par an. — Pays compris dans l'Union postale, 14 fr. par an.

ON S'ABONNE SANS FRAIS DANS TOUS LES BUREAUX DE POSTE

LE NUMÉRO : 25 CENTIMES

Le **Courrier de l'Art** se compose de 8 pages in-8° grand colombier.
Le **Courrier de l'Art** publie les informations relatives aux ateliers, aux expositions, aux collections, aux ventes publiques, aux musées ; les comptes rendus des livres illustrés, et tout ce qui de près ou de loin intéresse le développement des arts en France et chez les autres nations.

L'ART ORNEMENTAL

PARAISSANT TOUS LES SAMEDIS

Directeur et Rédacteur en chef : **G. DARGENTY**

Paris et Départements : un an, 5 francs; six mois, 2 fr. 50. — Union postale : un an, 8 francs; six mois, 4 francs.

LE NUMÉRO : 10 CENTIMES

Le but que se propose **L'ART ORNEMENTAL** est de procurer, pour un prix insignifiant, à toutes les industries d'art des modèles qu'elles ne peuvent trouver ailleurs, et de leur constituer une collection unique qui deviendra une source inépuisable de renseignements à consulter.

ON S'ABONNE SANS FRAIS DANS TOUS LES BUREAUX DE POSTE

Chaque année de **L'ART ORNEMENTAL** forme un beau volume in-4° jésus illustré de plus de 300 gravures, avec titres et tables, aux prix suivants : Broché, 6 fr. Élégamment relié en percaline rouge, avec le titre frappé en or sur le platet au dos, 10 fr. — L'administration de *l'Art Ornemental* tient à la disposition de ceux de ses abonnés ou acheteurs au numéro, qui voudraient faire relier *sur place* leur volume, un emboîtage, toile rouge, avec titre frappé en or sur le plat et sur le dos, au prix de 3 fr.

GUIDES DU COLLECTIONNEUR

Dictionnaire des Émailleurs, *Biographies, Marques et Monogrammes*, par M. ÉMILE MOLINIER, Un volume in-8°. Prix : broché, 5 fr. — 12 exemplaires sur papier du Japon, 15 fr.

Dictionnaire des Marques et Monogrammes de Graveurs, par MM. GEORGES DUPLESSIS et HENRI BOUCHOT, archiviste sous-bibliothécaire à la Bibliothèque nationale (1re et 2e parties : A-F, G-O). Deux volumes in-8°. Prix de chaque volume : sur papier de Hollande, 6 fr. Quelques exemplaires sur papier du Japon, 16 fr.

Dictionnaire des Fondeurs, Ciseleurs, Modeleurs en bronze et Doreurs, depuis le Moyen-Age jusqu'à l'époque actuelle, par M. A. DE CHAMPEAUX, inspecteur des Beaux-Arts à la Préfecture de la Seine. (Tome Ier : A-C). Un volume in-8°. Prix : broché, 15 fr. — 12 exemplaires sur papier du Japon, 30 fr.

BIBLIOTHÈQUE INTERNATIONALE DE L'ART
PUBLIÉE SOUS LA DIRECTION DE
M. EUGÈNE MÜNTZ

PREMIÈRE SÉRIE. — VOLUMES IN-4°.

I. **Les Précurseurs de la Renaissance**, par M. Eugène MÜNTZ, Conservateur du Musée, des Archives et de la Bibliothèque à l'École nationale des Beaux-Arts. Prix : broché, **20 fr.**; relié, **25 fr.** — 25 exemplaires sur papier de Hollande, **50 fr.**

II. **Les Amateurs de l'ancienne France : le Surintendant Foucquet**, par M. Edmond BONNAFFÉ. Il ne reste plus de cet ouvrage que quelques exemplaires reliés, à **15 fr.**, et quelques exemplaires sur papier de Hollande, à **25 fr.**

III. **Les Origines de la Porcelaine en Europe. Les Fabriques italiennes du XVe au XVIIe siècle**, par le baron DAVILLIER. Il ne reste plus de cet ouvrage qu'un très petit nombre d'exemplaires qui sont réservés aux acheteurs de la collection. Prix : broché, **20 fr.**; relié, **25 fr.** — 25 exemplaires sur papier de Hollande, **40 fr.**

IV. **Le Livre de Fortune**, par M. Lud. LALANNE, sous-bibliothécaire de l'Institut. Recueil de deux cents dessins inédits de Jean Cousin, d'après le manuscrit conservé à la Bibliothèque de l'Institut. Prix : broché, **30 fr.**; relié, **35 fr.** — 25 exemplaires sur papier de Hollande, **50 fr.**

V. **La Gravure en Italie avant Marc-Antoine**, par M. le vicomte Henri DELABORDE, secrétaire perpétuel de l'Académie des Beaux-Arts, Conservateur du Département des Estampes à la Bibliothèque nationale. Prix : broché, **25 fr.**; relié, **30 fr.** — 25 exemplaires sur papier de Hollande, **50 fr.**

VI. **Claude Lorrain, sa vie et ses œuvres**, d'après des documents nouveaux, par Lady Charles DILKE (Mme Mark PATTISON), auteur de « *The Renaissance in France* ». Prix : broché, **30 fr.**; relié, **35 fr.** — 25 exemplaires sur papier de Hollande, **50 fr.**

VII. **Les Della Robbia, leur vie et leur œuvre**, par MM. J. CAVALLUCCI, professeur à l'Académie des Beaux-Arts de Florence, et E. MOLINIER, attaché à la Conservation du Musée du Louvre. Prix : broché, **30 fr.**; relié, **35 fr.** — 25 exemplaires sur papier de Hollande, **50 fr.**

VIII. **Le Livre des Peintres de Carel van Mander. Vie des Peintres flamands, hollandais et allemands**, traduction, notes et commentaires par M. Henri HYMANS, Conservateur à la Bibliothèque royale de Belgique, membre correspondant de l'Académie royale des Sciences, des Lettres et des Beaux-Arts, professeur à l'Académie royale des Beaux-Arts d'Anvers. Deux volumes in-4° raisin, comprenant 80 portraits et pas moins de 400 biographies. Prix des deux volumes : brochés, **100 fr.**; reliés, **110 fr.** — 25 exemplaires sur papier de Hollande. Prix des deux volumes : **150 fr.**

IX. **Le Style Louis XIV. Charles Le Brun décorateur ; ses œuvres, son influence, ses collaborateurs et son temps**, par M. A. GENEVAY. Ouvrage accompagné de plus de 100 gravures. Prix : broché, **25 fr.**; relié, **30 fr.** — 25 exemplaires sur papier de Hollande, **50 fr.**

X. **Ghiberti et son école**, par M. Charles PERKINS, Directeur du Musée de Boston, Correspondant de l'Institut de France. Ouvrage accompagné de 37 gravures. Prix : broché, **20 fr.**; relié, **25 fr.** — 25 exempl. sur papier de Hollande, **40 fr.**

XI. **Les Musées d'Allemagne : Cologne, Munich, Cassel**, par M. Émile MICHEL. Ouvrage accompagné de 15 eaux-fortes et de 80 gravures. Prix : broché, **40 fr.**; relié, **45 fr.** — 25 exemplaires sur papier de Hollande, **80 fr.**

XII. **Histoire de l'Art byzantin, considéré principalement dans les Miniatures**, par M. N. KONDAKOFF, professeur à l'Université d'Odessa. Édition française originale, publiée par l'auteur, sur la traduction de M. TRAWINSKI, et précédée d'une préface de M. A. SPRINGER, professeur à l'Université de Leipzig. Tome Ier, accompagné de 29 gravures. Prix : broché, **25 fr.**; relié, **30 fr.** — 25 exemplaires sur papier de Hollande, **50 fr.**

DEUXIÈME SÉRIE. — VOLUMES IN-8°.

I. **Les Historiens et les Critiques de Raphaël**, par M. Eugène MÜNTZ. Essai bibliographique, pour servir d'appendice à l'ouvrage de PASSAVANT, avec un choix de documents inédits ou peu connus. Un volume illustré de quatre portraits de Raphaël. Il ne reste de cet ouvrage qu'un très petit nombre d'exemplaires qui sont réservés aux acheteurs de la collection. Quelques exemplaires sur papier de Hollande, **25 fr.**

II. **L'Encaustique et les autres procédés de peinture chez les anciens**, par MM. Henry CROS et Charles HENRY. Un volume illustré de 30 gravures. Prix : broché, **7 fr. 50**. Quelques exemplaires sur papier de Hollande, **15 fr.**

III. **Les Livres à gravures du XVIe siècle. Les Emblèmes d'Alciat**, par M. Georges DUPLESSIS, Conservateur du Département des Estampes à la

Bibliothèque nationale. Un volume illustré de 11 gravures. Prix : broché, **5 fr.** Quelques exemplaires sur papier de Hollande, **10 fr.**

IV. **La Tapisserie dans l'antiquité. Le Péplos d'Athéné Parthénos,** par **M. Louis DE RONCHAUD,** Directeur des Musées nationaux et de l'École du Louvre. Un volume illustré de 16 gravures. Édition sur papier ordinaire, **10 fr.** Quelques exemplaires sur papier de Hollande, **20 fr.**

V. **Études sur l'Histoire de la Peinture et de l'Iconographie chrétiennes,** par **M. Eugène MÜNTZ,** Conservateur de l'École nationale des Beaux-Arts. Nouvelle édition, prix : **3 fr. 50.**

VI. **Eugène Delacroix devant ses contemporains, ses écrits, ses biographes, ses critiques,** par **Maurice TOURNEUX.** Prix : broché, **12 fr.** Quelques exemplaires sur papier de Hollande, **25 fr.**

VII. **Les Bronzes de la Renaissance. — Les Plaquettes,** Catalogue raisonné, précédé d'une Introduction, par **Émile MOLINIER,** attaché à la Conservation du Musée du Louvre. Deux volumes in-8° illustrés de 108 gravures. Prix de l'ouvrage complet : broché, **40 fr.** Quelques exemplaires sur papier de Hollande, **80 fr.**

LES ARTISTES CÉLÈBRES

BIOGRAPHIES, NOTICES CRITIQUES ET CATALOGUES

PUBLIÉS SOUS LA DIRECTION DE

M. EUGÈNE MÜNTZ

OUVRAGES PUBLIÉS :

Donatello, par **M. Eugène MÜNTZ.** Ouvrage illustré de 48 gravures. Prix : broché, **5 fr.** ; relié, **8 fr.** — 100 exemplaires numérotés sur Japon, avec double suite de gravures, **15 fr.**

Fortuny, par **M. Charles YRIARTE.** Ouvrage illustré de 17 gravures. Prix : br., **2 fr.** ; relié, **4 fr. 50.** — 100 exemplaires numérotés sur Japon, avec double suite de gravures, **4 fr. 50.**

Bernard Palissy, par **M. Philippe BURTY.** Ouvrage illustré de 20 gravures. Prix : broché, **2 fr. 50** ; relié, **5 fr.** — 100 exemplaires numérotés sur Japon, avec double suite de gravures, **6 fr.**

Jacques Callot, par **M. Marius VACHON.** Ouvrage illustré de 51 gravures. Prix : broché, **3 fr.** ; relié, **6 fr.** — 100 exemplaires numérotés sur Japon, avec double suite de gravures, **7 fr. 50.**

Pierre-Paul Prud'hon, par **M. Pierre GAUTHIEZ.** Ouvrage illustré de 34 gravures. Prix : broché, **2 fr. 50** ; relié, **5 fr.** — 100 exemplaires numérotés sur Japon, avec double suite de grav. **6 fr.**

Rembrandt, par **M. Émile MICHEL.** Ouvrage illustré de 41 gravures. Prix : broché, **5 fr.** ; relié, **8 fr.** — 100 exemplaires numérotés sur Japon, avec double suite de gravures, **15 fr.**

François Boucher, par **M. André MICHEL.** Ouvrage illustré de 44 gravures. Prix : broché, **5 fr.** ; relié, **8 fr.** — 100 exemplaires numérotés sur Japon, avec double suite de gravures, **15 fr.**

Édelinck, par **M. le Vicomte Henri DELABORDE.** Ouvrage illustré de 34 gravures. Prix : broché, **3 fr. 50** ; relié, **6 fr. 50.** — 100 exemplaires numérotés sur Japon, avec double suite de gravures, **10 fr. 50.**

Decamps, par **M. Charles CLÉMENT.** Ouvrage illustré de 57 gravures. Prix : broché, **3 fr. 50** ; relié, **6 fr. 50.** — 100 exemplaires numérotés sur Japon, avec double suite de gravures, **10 fr.**

Phidias, par **M. Maxime COLLIGNON.** Ouvrage illustré de 45 gravures. Prix : broché, **4 fr. 50** ; relié, **7 fr. 50.** — 100 exemplaires numérotés sur Japon, avec double suite de gravures, **12 fr.**

Henri Regnault, par **M. Roger MARX.** Ouvrage illustré de 40 gravures. Prix : broché, **4 fr.** ; relié, **7 fr.** — 100 exemplaires numérotés sur Japon, avec double suite de gravures, **12 fr.**

Jean Lamour, par **M. Charles COURNAULT.** Ouvrage illustré de 26 gravures. Prix : broché, **1 fr. 50** ; relié, **4 fr.** — 100 exemplaires numérotés sur Japon, avec double suite de gravures, **4 fr.**

Fra Bartolommeo Della Porta et Mariotto Albertinelli, par **M. Gustave GRUYER.** Ouvrage illustré de 21 gravures. Prix : broché, **4 fr.** ; relié, **7 fr.** — 100 exemplaires numérotés sur Japon, avec double suite de gravures, **12 fr.**

La Tour, par **M. CHAMPFLEURY,** Ouvrage illustré de 15 gravures. Prix : broché, **4 fr.** ; relié, **7 fr.** — 100 exemplaires numérotés sur Japon, avec double suite de gravures, **12 fr.**

Le Baron Gros, par **M. G. DARGENTY.** Ouvrage illustré de 25 gravures. Prix : broché, **3 fr.** ; relié, **6 fr.** — 100 exemplaires numérotés sur Japon, avec double suite de gravures, **9 fr.**

Publicité de la Bibliothèque internationale de l'Art.

BIBLIOTHÈQUE D'ART MODERNE

Camille Corot, par M. Jean ROUSSEAU. Suivi d'un appendice par ALFRED ROBAUT. Avec le portrait de Corot et 34 gravures sur bois et dessins reproduisant les œuvres du maître. In-4° écu. Prix: broché, **2 fr. 50**.

J. F. Millet, par M. Charles YRIARTE, inspecteur des Beaux-Arts. Un volume in-4°, illustré de nombreuses gravures. Prix: **2 fr. 50**.

Études dramatiques, par M. Charles de la ROUNAT, I. LE THÉATRE-FRANÇAIS. M^{mes} Arnould-Plessy, MM. Régnier, Got, Delaunay. Nombreuses illustrations par P. RENOUARD. In-4° écu. Prix : broché, **3 fr**.

BIBLIOTHÈQUE DES MUSÉES

Le Musée de Cologne, par M. Émile MICHEL. Suivi d'un catalogue alphabétique des tableaux de peintres anciens, exposés au Musée de Cologne. Illustré de nombreuses gravures dans le texte. In-4° écu. Prix : broché, **3 fr**.

BIBLIOTHÈQUE D'ART ANCIEN

Hans Holbein, par M. Jean ROUSSEAU. Un volume in-4° illustré de nombreuses gravures. Prix : **2 fr. 50**.

Ravenne. Études d'archéologie byzantine, par M. Charles DIEHL. Un volume in-4° illustré de 34 gravures. Prix : **2 fr. 50**.

ALBUMS

I. **Du Nord au Midi**. Zigzags d'un touriste, par M. Jules GOURDAULT. Format in-4° grand colombier, sur beau papier anglais, avec nombreuses illustrations dans le texte et huit eaux-fortes par les meilleurs artistes. Prix, riche reliure à biseaux, **25 fr**.

II. **A travers Venise**, par M. Jules GOURDAULT. Format in-4° grand colombier, sur beau papier anglais, avec nombreuses illustrations dans le texte et treize eaux-fortes par les meilleurs artistes. Prix, riche reliure à biseaux, **25 fr**.

III. **Paris pittoresque**, par M. A. de CHAMPEAUX, inspecteur des Beaux-Arts à la préfecture de la Seine, et M. F. ADAM. Format in-4° grand colombier, texte sur papier anglais, avec nombreuses illustrations, et 10 grandes eaux-fortes par LUCIEN GAUTIER. Prix, riche reliure à biseaux, **25 fr**.

IV. **Artistes anglais contemporains**, par M. Ernest CHESNEAU. Un magnifique Album in-4° grand colombier, sur beau papier anglais, avec de nombreuses illustrations dans le texte et treize eaux-fortes par les premiers artistes. Prix, riche reliure à biseaux, **25 fr**.

V. **Oloron-Sainte-Marie (Béarn)**. Eaux-fortes et Dessins, par M. Paul LAFOND. Notice par M. Ed. LOUIS. Cet ouvrage, tiré à 150 exemplaires seulement, contient dix eaux-fortes et plusieurs dessins dans le texte. Prix, en carton, **25 fr**.

VI. **Les Eaux-Fortes de Jules de Goncourt**, Notice et Catalogue, par M. Philippe BURTY. Un volume in-4° grand colombier. Édition de luxe à 200 exemplaires numérotés, les eaux-fortes tirées sur papier de Hollande, **100 fr**. — Édition de grand luxe à 100 exemplaires numérotés, le texte sur papier spécial, les eaux-fortes tirées sur Japon, **200 fr**. Le texte et les eaux-fortes sont livrés dans un carton.

VII. **Modern Landscape** by Comyns Carr. With Etchings from celebrated Pictures and numerous illustrations on Wood an in Facsimile. Un magnifique album in-4° grand colombier. Prix, **25 chillings (31 fr. 25)**.

VIII. **Living Painters of France and England**. Fifteen etchings from representative pictures with descriptive Letter-Press. Prix : **25 shillings (31 fr. 25)**.

IX. **Th. CHAUVEL**. QUATORZE eaux-fortes avant la lettre. Prix, **150 fr**.

X. **Jules JACQUEMART**. HUIT eaux-fortes tirées sur Japon et montées sur bristol, avec la légende des œuvres reproduites, tirée sur papier teinté. Prix, **160 fr**.

XI. **Charles WALTNER**. DOUZE eaux-fortes tirées sur papier du Japon et montées sur bristol, avec la légende des œuvres reproduites, tirée sur papier teinté. Prix, **150 fr**.

XII. **Gustave Greux**. VINGT eaux-fortes tirées sur papier du Japon et montées sur bristol, avec la légende des œuvres reproduites, tirée sur papier teinté. Prix, **120 fr**.

XIII. **Vieux Rouen**. Deuxième livraison. Dix croquis d'après nature en 1880 et gravés à l'eau-forte par M. E. NICOLLE. Épreuves avant la lettre *signées au crayon gras*. Sur papier du Japon, **200 fr**. ; sur papier de Chine, **150 fr**.; sur papier de Hollande, **100 fr**. — Il reste quelques exemplaires de la première livraison de cet ouvrage au même prix que la seconde livraison. — La première livraison ne se vend plus sans la seconde.

XIV. **Livre de dentelles de César Vecellio**, en quatre parties, contenant cent douze planches dans lesquelles sont exposées en divers dessins toutes sortes d'échantillons de points découpés, de points à jour, de points flamands et de points à réseaux. Un volume oblong sur papier teinté. Cette impression a été faite à 500 exemplaires tous numérotés. Prix, **30 fr**.

XV. **A travers l'Exposition**. *10 Croquis à l'eau-forte*, par M. J. A. MITCHELL. Prix, **30 fr**.

XVI. **Dessins d'Albert Dürer** en fac-similé publiés par M. Fr. LIPPMAN, directeur du Cabinet royal des Estampes de Berlin. Dessins du Cabinet royal des Estampes de Berlin. — Dessins ap

partenant à M. William Mitchell, de Londres. — Dessins appartenant à M. Malcolm de Poltalloch, de Londres. — Dessins appartenant à M. Frédérik Locker, de Londres.

Ces dessins, au nombre de 99, sont reproduits avec une rigoureuse fidélité par les procédés les plus perfectionnés.

Splendide volume in-folio extra-fort, cartonné. Prix, **320** fr. — Ouvrage tiré à 100 exemplaires numérotés.

XVII. **Les Styles**, plus de 700 Gravures classées par époques. Notices par Paul ROUAIX. Un volume in-4° colombier sur beau papier. Prix : broché, **30** fr. ; relié, **35** fr.

PUBLICATIONS DIVERSES DE LA LIBRAIRIE DE L'ART

Richard Wagner, sa vie et ses œuvres, par M. Adolphe JULLIEN. Ouvrage orné de Quatorze Lithographies originales, par M. FANTIN-LATOUR ; de Quinze Portraits de Richard Wagner ; de Quatre Eaux-Fortes, et de Cent Vingt Gravures, Scènes d'Opéras, Caricatures, Scènes d'intérieur, Vues de théâtres, Pièces autographes, Costumes d'acteurs, etc., etc. Un magnifique volume grand in-8° de 370 pages, sur beau papier anglais. Prix : broché, **40** fr. ; reliure d'amateur, demi-chagrin, tête dorée, **50** fr. Édition de luxe : Il a été tiré de cet ouvrage *trente* exemplaires numérotés à la presse sur papier Japon impérial, avec double suite sur Japon et sur Chine volant des lithographies de M. FANTIN-LATOUR. Prix de ces exemplaires : **100** fr.

Voyage en Orient par Son Altesse Impériale et Royale l'Archiduc Rodolphe, *prince héritier d'Autriche-Hongrie*. Un superbe volume grand in-4° enrichi de 37 eaux-fortes et de nombreuses gravures sur bois, d'après les dessins originaux de François de Pausinger. Prix : br., **80** fr. ; riche rel., **90** fr.

Inventaire du Mobilier de la Couronne, sous Louis XIV (1663-1713), publié pour la première fois sous les auspices de la Société d'encouragement pour la propagation des Livres d'Art, par M. Jules GUIFFREY. L'ouvrage complet comprend deux beaux volumes in-8° très illustrés. Prix, **50** fr. Éditions de luxe : Il a été tiré de cet ouvrage 10 exemplaires sur papier du Japon numérotés de 1 à 10. Prix, **150** fr. 30 exempl. sur papier de Hollande numérotés de 11 à 40. Prix, **100** fr.

L'Essai d'Histoire de l'Art, par M. W. Lubke, traduit par M. Ch. Ad. KOELLA, architecte, d'après la neuvième édition originale. — Ouvrage illustré de plus de 600 gravures sur bois. Prix : **20** fr.

L'Art en Alsace-Lorraine, par M. René MÉNARD. Un magnifique volume in-8° grand colombier, sur beau papier fort, de plus de 500 pages, avec 16 eaux-fortes et un très grand nombre de bois imprimés hors texte sur fond Chine, et de gravures intercalées dans le texte. — Les gravures de cet ouvrage ont été exécutées sous la direction de M. Léon Gaucherel, directeur artistique de *l'Art*, d'après les documents fournis par l'auteur. Il n'y a pas moins de 350 illustrations, représentant des œuvres du plus haut intérêt. Prix : broché, **40** fr. ; relié toile, **50** fr. ; reliure demi-chagrin (dite d'amateur), **60** fr.

Histoire artistique du Métal, par M. René MÉNARD. Ouvrage publié sous les auspices de la Société d'encouragement pour la propagation des Livres d'Art. Un beau volume in-4°, sur papier teinté, avec 10 eaux-fortes et plus de 200 gravures dans le texte. Prix : broché, **25** fr. ; relié, **30** fr.

Les Pensionnaires du Louvre, par M. Louis LEROY. Un beau volume sur papier raisin, avec trente-six dessins humoristiques de M. Paul RENOUARD. Prix : br., **10** fr. ; riche reliure à biseaux, **15** fr.

Les Entretiens sur la Peinture, par M. René MÉNARD, avec traduction anglaise, sous la direction de M. Philip Gilbert HAMERTON, rédacteur en chef du *Portfolio*, de Londres. Un volume grand in-4°, avec 50 eaux-fortes par les premiers artistes. Prix, **75** fr. L'édition sur papier de Hollande, avec planches tirées sur Japon, est épuisée.

La Décoration appliquée aux édifices, par E. E. VIOLLET-LE-DUC. Fascicule orné de 21 gravures d'après les dessins de l'auteur. Prix : **8** fr.

Pierre Corneille (1606-1684), ses dernières années sa mort, ses descendants, par M. Arthur HEULHARD. Illustré de 4 gravures. Prix : **1** fr. — Quelques exemplaires sur papier de Hollande, **5** fr.

Les Menus Plaisirs du Roi et leurs Artistes, par M. Henry de CHENNEVIÈRES, directeur des Dessins du Louvre. In-4° raisin, sur beau papier anglais teinté. Prix : **2** fr. — 20 exemplaires sur papier vélin, **5** fr.

Notice sur D. RIOCREUX, conservateur du Musée céramique de Sèvres, par M. Ambroise MILET, chef de fabrication à la Manufacture de Sèvres. Un volume in-8° carré, avec un portrait de Riocreux, gravé par Focillon. Prix : broché **6** fr.

Le Centenaire du Salon (1673-1883), par M. G. de LÉRIS. Prix : **1** fr.

Apollon et Marsyas. Le Nouveau Raphael du Louvre, par M. A. MÉLIOT. Avec deux reproductions : l'une, d'après le tableau exposé au Musée du Louvre; l'autre, d'après le dessin exposé à l'Académie de Venise. Une élégante plaquette sur beau papier teinté, Prix : **2 fr.** — 10 exemplaires sur papier de Hollande, **5 fr.** — 2 exemplaires sur papier du Japon, **10 fr.**

Alfred G. Stevens, a biographical study by M. WALTER ARMSTRONG. Un volume magnifiquement illustré, in-4° grand colombier, riche reliure en parchemin. Prix : **12 shillings (15 fr.)**

Notice sur G. Régamey, par M. Ernest CHESNEAU. Un volume in-8° broché, Prix : **2 fr. 50.**

Études sur le Musée de Tableaux de Grenoble, par M. Marcel REYMOND. Un volume in-8° avec douze photographies représentant les chefs-d'œuvre du Musée. Prix : **10 fr.** — 50 exemplaires sur papier de Hollande, **25 fr.**

Eugène Delacroix par lui-même, par M. G. DARGENTY. Un volume in-18, avec le portrait du maître. Prix : **3 fr.**

Souvenirs d'un Collectionneur. — La Chine inconnue, par M. Maurice JAMETEL, élève diplômé de l'École des langues orientales vivantes, lauréat de l'Institut de France, officier d'Académie, attaché à la rédaction du *Courrier de l'Art*. Prix : **3 fr.** — 25 exemplaires sur papier de Hollande, **10 fr.**

Histoire de l'École des Beaux-Arts au XVIII° siècle. L'ÉCOLE ROYALE DES ÉLÈVES PROTÉGÉS, par M. Louis COURAJOD, conservateur-adjoint au Musée du Louvre. Un volume in-8°. Prix : broché, **8 fr.**

Sébastien Bourdon, sa Vie et son Œuvre, d'après des documents inédits tirés des Archives de Montpellier, par M. Charles PONSONAILHE. Un fort volume in-8° illustré. Eaux-fortes de J. HANRIOT, E. MARSAL et G. BOUTET. Prix : broché, **20 fr.**

La Troisième Invasion (Juillet 1870 — Mars 1871), par M. Eugène VÉRON, directeur de *l'Art*. Deux magnifiques volumes in-folio colombier de plus de 200 pages de texte chacun, avec 163 planches à l'eau-forte, prises directement sur nature par AUGUSTE LANÇON, et représentant par conséquent la guerre telle qu'elle est dans sa réalité, et 15 grandes cartes d'après les cuivres du Dépôt de la Guerre. L'impression du texte est en caractères neufs et fondus exprès.

Édition de luxe à 500 exemplaires numérotés, texte sur papier vélin extra-fort, eaux-fortes sur papier de Hollande. — L'ouvrage complet (2 volumes) : **400 fr.**

Édition de grand luxe à 50 exemplaires numérotés, texte sur papier de Hollande, eaux-fortes sur papier du Japon, monté sur bristol. — L'ouvrage complet (2 volumes) : **800 fr.**

Édition populaire. Deux volumes in-8° de 350 pages chacun, contenant 86 gravures (réduction en fac-similé des eaux-fortes de Auguste Lançon) et 16 grandes cartes d'après les cuivres du Dépôt de la Guerre. — Prix des deux volumes : brochés, **20 fr.**; reliés toile, **24 fr.**; reliés demi-chagrin, **28 fr.**

MÉDAILLONS CONTEMPORAINS

PAR

RINGEL

Ces Médaillons en bronze sont d'un diamètre uniforme (17 centimètres)

Le Médaillon, prix. **20 fr.**
Le Médaillon fondu à cire perdue, prix **100 fr.**

PREMIÈRE SÉRIE

MM. Jules Grévy.
Émile Augier.
Chevreul.
Jean Dollfus.

MM. Étienne Arago.
Savorgnan de Brazza.
Alexandre Dumas fils.
Falguière.

MM. Gambetta.
Eugène Guillaume.
Victor Hugo.
Ferdinand de Lesseps.

DEUXIÈME SÉRIE

MM. Edmond de Goncourt.
Gounod.
Got.
Ludovic Halévy.

MM. Léon Lhermitte.
Pasteur.
Renan.
Auguste Rodin.

MM. Labiche.
Général Pittié.
Francisque Sarcey.
Auguste Vacquerie.

Publicité de la Bibliothèque internationale de l'Art.

BIBLIOTHÈQUE POPULAIRE DES ÉCOLES DE DESSIN

PUBLIÉE SOUS LA DIRECTION DE

M. RENÉ MÉNARD

Professeur à l'École nationale des Arts décoratifs.

La *Bibliothèque populaire des Écoles de Dessin* comprend trois séries de volumes : 1º Enseignement technique ; 2º Enseignement professionnel ; 3º Enseignement général.

OUVRAGES DÉJA PARUS :

M. RENÉ MÉNARD, professeur à l'École nationale des Arts décoratifs.

L'Orfèvrerie.	Les Villes du Vésuve. (*Promenades dans une cité antique.*)
La Décoration en Égypte.	La Décoration au xvie siècle : *Le Style Henri II.*
La Décoration en Grèce (1re partie) : *Architecture et Sculpture.*	La Décoration au xviie siècle : *Le Style Louis XIV.*
La Décoration en Grèce (2º partie) : *Meubles et Vêtements.*	La Décoration au xviiie siècle : *Le Style Louis XV.*
Les Emblèmes et Attributs des Grecs et des Romains.	La Décoration au xviiie siècle : *Le Style Louis XVI.*
	Cours d'histoire générale : *L'Égypte.*
	Cours d'histoire générale : *L'Ancienne Asie.*

M. CHRISTIAN CLOPET, professeur à l'École nationale des Arts décoratifs.

La Perspective.	L'Arithmétique (*Nombres premiers*).
L'Arithmétique (*Nombres entiers*).	Géométrie descriptive.

Étude des Applications perspectives.

M. CH. GENUYS, architecte du Gouvernement, professeur à l'École nationale des Arts décoratifs.

Constructions. Maçonnerie (2 volumes).

M. CAMILLE MOREL, architecte, professeur à l'École nationale des Arts décoratifs.

Les Ordres et les Moulures.

Prix de chaque volume : Broché, 75 centimes, — Relié en percaline, 1 franc.

LE MUSÉE ARTISTIQUE ET LITTÉRAIRE

ART —BIOGRAPHIES ARTISTIQUES
LITTÉRATURE — VOYAGES — NOUVELLES

Six volumes très richement illustrés

Chaque volume se vend séparément :
Broché : **8** fr.
Élégamment relié : **11** fr.

Les personnes qui demanderont la collection complète bénéficieront d'un rabais de **10** o/o. sur les prix ci-dessus.

ART AND LETTERS

Revue illustrée des Beaux-Arts et de la Littérature

ANNÉES 1882 & 1883

Formant deux magnifiques volumes in-4º, avec de nombreuses illustrations dans le texte et hors texte, un frontispice gravé à l'eau-forte pour chaque volume.

Complètement épuisé broché.
Il ne reste plus que quelques exemplaires reliés, au prix de **52 fr. 50**
CHAQUE VOLUME SE VEND SÉPARÉMENT **26** FR. **25**

MAGNIFIQUE CHOIX
DE
GRAVURES AU BURIN & A L'EAU-FORTE

AVANT LA LETTRE
{ Tirées sur Chine.
— sur Japon.
— sur parchemin.
} MONTÉES SUR BRISTOL

AVEC LA LETTRE, tirées sur beau papier, grandes marges.

GRAVURES SUR BOIS TIRÉES SUR CHINE, MONTÉES SUR BRISTOL

Ces gravures, exécutées par les premiers artistes, reproduisent les œuvres les plus célèbres des Maîtres anciens et modernes. — *Envoi franco du Catalogue.*

Paris. — Imprimerie de l'Art. E. MÉNARD et J. AUGRY, 41, rue de la Victoire.

www.ingramcontent.com/pod-product-compliance
Lightning Source LLC
Chambersburg PA
CBHW071611220526
45469CB00002B/316